이탈리아 르네상스 건축

The Architecture of the Italian Renaissance

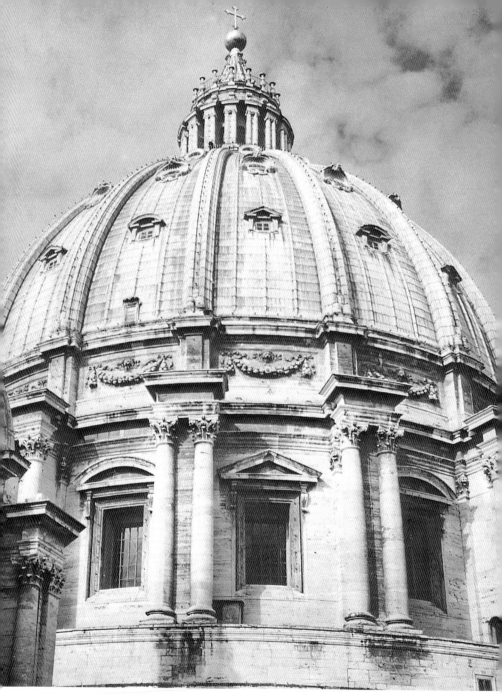

1 **자코모 델라 포르타와 도메니코 폰타나**, 로마 바티칸, 성 베드로 대성당의 돔, 1588–1590

이탈리아 르네상스 건축

The Architecture of the Italian Renaissance

피터 머레이 지음
엄미정 옮김

SIGONGART

스승이자 벗인 M. D. W.에게

2차 개정판에서 여러 구절, 특히 성 베드로 대성당과 팔라디오의 교회에 대한 부분을 다시 썼
다. 또한 이 책을 읽고 검토해 준 여러 동료와 평론가들이 제시한 수정 사항들을 반영했다. 출
판사는 여러 점의 도판을 새롭게 추가할 수 있게 허락해 주었고 이 작업을 도와준 마이클 휠
러에게 감사하고 싶다. 그러면서 참고 문헌 목록을 수정했다. 이번에 출간하는 3차 개정판에
서는 사소한 부분이 많이 변경되었으며 참고 문헌과 최신 자료를 대폭 추가했다. 1963년 이
책 초판이 출간된 이후 이탈리아 건축에 대한 관심이 매우 높아졌기 때문이다.

시공아트 068

이탈리아 르네상스 건축

초판 1쇄 인쇄일 2022년 1월 14일
초판 1쇄 발행일 2022년 1월 25일

지은이 피터 머레이
옮긴이 엄미정
감수자 최병진

발행인 박헌용, 윤호권
편집 한소진 **디자인** 서은주
발행처 ㈜시공사 **주소** 서울시 성동구 상원1길 22, 6-8층(우편번호 04779)
대표전화 02-3486-6877 **팩스(주문)** 02-585-1755
홈페이지 www.sigongsa.com / www.sigongjunior.com

The Architecture of the Italian Renaissance by Peter Murray
First published as *The Architecture of the Italian Renaissance* by B.T. Batsford Ltd.
© 1963 Peter Murray
Enlarged (second edition) published by Thames & Hudson Ltd, London 1969
Revised (third edition) 1986
© 1963 and 1986 Peter Murray

Korean Translation Copyright © 2021 by Sigongsa Co., Ltd.
This Korean translation edition is published by arrangement with Thames & Hudson Ltd,
London through EYA(Eric Yang Agency), Seoul.

ISBN 979-11-6579-866-6 04600
ISBN 978-89-527-0120-6 (세트)

*시공사는 시공간을 넘는 무한한 콘텐츠 세상을 만듭니다.
*시공사는 더 나은 내일을 함께 만들 여러분의 소중한 의견을 기다립니다.
*잘못 만들어진 책은 구입하신 곳에서 바꾸어 드립니다.

일러두기
본문 중 'Chapel(채플 혹은 카펠라)'은 성당 내부에 있는 경우 '기도실'로, 독립적인 건물로 존재할 경우 '경당'으로
표기했다.

차례

서문

대부분의 사람들은 위대한 고딕 대성당에 경외심을 느낀다. 캔터베리 대성당 또는 샤르트르 대성당 주위를 걷다 보면 이런 건축물을 보는 기쁨이 실제로 있으며, 이 같은 기쁨을 가꿔볼 만하다고 생각하게 된다. 하지만 로마의 성 베드로 대성당 또는 런던의 세인트 폴 대성당이 모든 사람들에게 고딕 대성당과 같은 효과를 내지는 않는다. 그래서 많은 사람들이 르네상스 시대와 바로크 시대의 건축물은 그들을 위한 것이 아니라고 생각한다. 르네상스와 바로크 건축을 이해하려고 할 때 어떤 점이 어려운지는 간단히 설명할 수 있다. 르네상스 시대의 건축물을 보는 사람들에게는 이에 관한 지식뿐만 아니라 건축물을 그 자체의 관점에서 받아들일 수 있는 준비가 필요하다. 고딕 대성당 앞에서 느끼는 감정의 일부는 대성당의 실제 형태보다는 장소와 관련된다. 물론 스테인드글라스 창을 투과한 빛, 머리 위로 높이 펼쳐진 거대한 볼트 천장이 역사와 종교의 관계를 강력히 의식하게 하지만 말이다. 반면 르네상스 건축은 분명 (공간에 대한 경험이 아니라) 건축으로만 경험된다. 솔직히 말해 바흐의 푸가를 이해하는 게 쉽지 않은 것처럼 르네상스 건축을 이해하는 것도 쉽지 않다. 우선 르네상스 건축은 르네상스라는 표현이 함축하듯이 고대 건축가의 발상과 관행을 의도적으로 되살리는 것이다(르네상스 시대의 '고전'이라는 개념은 고대를 바라보는 표현이다-옮긴이). 그리고 르네상스 건축은 (그리스가 아니라) 로마 시대의 건축이라고 설명할 수도 있다. 고전 그리스 건축은 18세기 전까지 서유럽에 거의 알려지지 않았기 때문이다. 로마 시대와 관련된 건축이든 혹은 르네상스 건축이든 이 같은 건축물은 매우 단순한 매스(부피를 지닌 하나의 덩어리로 느껴지는 물체나 인체의 부분)를 절묘하게 적용하는 효과

를 활용한다. 그리고 로마 건축과 르네상스 건축 모두 비례의 모듈 체계에 기초한다. 이 모듈은 원주 바닥의 반지름으로 정의되며, 고전 건물은 모두 이 최초의 비례를 기준으로 건설되었다. 경우에 따라 원주의 바닥 지름이 비례 기준으로 이용되기도 한다. 어느 쪽이든 중요한 것은 실제 치수가 아니라 규모다. 그래서 만약에 신전이 코린트식 원주column의 콜로네이드colonnade(건축에서 수평의 들보를 지른 줄기둥이 있는 회랑回廊. 고대 이집트 시대부터 썼으며 그리스, 로마 시대에 발달하였고 바로크 및 고전주의 건축에 많이 보인다)에 기초하고, 각 원주의 지름이 약 2피트(약 61cm)라면, 모듈은 1피트(30.48cm, 예부터 길이 단위의 기준으로 인체를 이용했는데, 피트는 이름에서 알 수 있듯이 성인 남성의 발 사이즈가 기준인 단위다. 그리스와 로마에서는 피트를 선호해 이용했다고 한다-옮긴이)가 될 것이고 원주 자체의 높이는 (어느 정도 바뀔 수 있다는 점을 고려하면) 18~21피트(약 549~640cm)가량일 것이다. 원주와 주두柱頭, capital(기둥머리)의 높이가 엔타블러처entablature의 높이를 결정하므로 결국 건물 전체의 높이를 결정하는 셈이다. 이와 비슷하게 건물의 길이와 너비도 이 모듈이 적용된다. 모듈은 원주의 크기뿐만 아니라 원주들 사이 공간의 총합을 정하기 때문이다. 이 모든 것으로부터 고전 건축물에서 각각의 세부는 다른 세부와 관계된다. 따라서 건물 전체는 실제로 인체를 기준으로 조정된다. 고대에 원주는 그 자체로 인체처럼 다뤄졌고, 인간의 키를 기준으로 높이를 조정했기 때문이다. 고전 건축가는 서로 다른 모든 부분의 관계를 고려해서 균형과 조화를 추구했다. 그래서 벽에 세 개의 창문을 배치해야 한다면 건축가는 벽의 높이와 너비의 비례를 면밀하게 살펴 벽 안에서 균형을 이루도록 개구부를 설치할 것이고, 창의 직사각형이 벽 전체의 형태와 잘 부합되는지 살펴볼 것이다. 따라서 이런 종류의 건축에서는 한 단위가 곱으로 증대되는 속성을 이해하는 데 약간의 연습이 필요하다. 눈썰미가 예민해지면 창틀의 두께가 3인치(약 7.6cm)만 되도 넓어 보일 수 있으며, 이런 점은 음악을 연주하다 실수하는 것처럼 거슬릴 수 있다.

19세기에 이 같은 종류의 건축은 도덕적 반감 속에 낮은 평가를 받기도 했다. 오거스터스 찰스 퓨진Augustus Charles Pugin, 1762-1832(프랑스 출신으로 영국에서 활동했던 건축가), 중세 건축에 관한 책을 기술했던 존 러스킨John Ruskin, 1819-1900(영국의 예술 평론가이자 사회 운동가)을 비롯한 많은 사람들이 고딕 양식의 교회를 그리스도교적인 것으로 해석하며, 고전 양식은 이교도의 양식을 되살리는 시도에 불과하다고 믿었던 것 같다. 러스킨은 고전 스타일을 가장 맹렬하게 비난했다. 그의 저서 『베네치아의 돌The Stones of Venice』을 보면 그는 너무 몰입해서 극도로 흥분한 것처럼 보일 정도였다.

첫째로, 그리스, 로마, 혹은 르네상스 시대의 건축과 관련된 원칙이나 형식은 어떤 것이든 모두 버려야 한다. …… 이런 건축물은 도덕적이지 않고 부자연스러우며 헛되고 즐길 만하지 않으며 불경하기까지 하다. (이런 건축물은) 근본부터 이교적이며 교만했기 때문에 이를 되살리는 것은 성스럽지 않았고 결국 오랜 세월을 거치며 무력해졌다. …… 건축가는 표절하게 하고, 일꾼은 노예일 뿐이며, 그 안에서 살아가는 사람은 그저 사치와 향락을 쫓게끔 고안된 건축인 것 같다. 그 안에서 지성은 나태해지며 전혀 독창적이지 못하고, 사치란 사치는 모두 충족되며 오만한 마음이 강해질 뿐이다. ……

이런 점을 두고 건축사가 제프리 스콧Geoffrey Scott, 1884-1929은 자신의 저서 『인문주의 건축The Architecture of Humanism』(초판, 1914년)에서 윤리적 잣대로 건축을 보는 어리석음을 지적한 바 있다. 스콧은 르네상스 건축을 편견 없이 볼 수 없게 했던 여러 오류를 우아하게 깨트렸다. 반면 아쉽게도 '인문주의'라는 단어에 항상 도사리고 있는 함정에 빠지고 말았다. 15세기에 인문주의는 언어와 문학에서 그리스와 라틴어 문학 연구를 의미했을 뿐이다. 이 단어는 결코 특정 신학적 입장을 내포하지 않았다. 다른 집단에서처럼 인문주의자들 사이에서도 신학적 입장

은 다양했다. 그럼에도 이탈리아의 인문주의자들은 모두 로마 제국 당시 이탈리아와 라틴어의 영광에 향수 어린 열망을 간직하고 있었다. 인문주의자들과 교류했던 예술가들은 자연스럽게 문필가들이 라틴어 문학에 품고 있던 것과 같은 감정을 고대 미술에 느끼게 되었다. 그러나 잠깐 생각해 보면 고대 미술과 로마 문학은 동질적이지 않으며, 고대 미술과 로마 문학을 모방한 르네상스 시대의 작품들은 그만큼이나 아주 다양하다. 1519년에 교황 레오 10세Leo X, 1475-1521, 재위 1513-1521(본명 조반니 디 로렌초 데 메디치. 성 베드로 대성당 건축 자금을 마련하려고 면벌부를 발행하여 종교 개혁을 촉발했다)에게 올렸던 『고대 로마에 관한 비망록 Memorandum on Ancient Rome』에는 유명한 구절이 있다. 이 구절은 16세기 사람들이 고대 로마를 숭배했던 동시에 자신들이 고대에 필적할 수 있다고 느꼈음을 분명히 설명해 준다.

> 오, 교황이시여. 이탈리아를 영광스럽게 했던 고대의 어머니, 심지어 오늘날 기억을 창조하고 미덕으로 이끄는 성령(우리에게 여전히 성령은 살아 있습니다)의 목격자인 저 보잘 것 없는 고대 유적을 돌보는 것이 성하의 마지막 결정이 아니게 하소서. 그 유적이 모두 파괴되지 않도록 하소서. ······ 교황 성하. 고대 세계의 전형을 우리 가운데 살아 있도록 하시고, 우리가 그렇듯 고대인에 필적하고 그들을 능가할 수 있도록 재촉해 주소서. ······ 로마 제국 최초의 황제로부터 로마가 고트족과 다른 야만인에게 멸망되고 약탈당했을 때까지 유지되었던 건축 양식은 오로지 세 가지밖에 없습니다. ······ 브라만테의 여러 아름다운 건축물에서 볼 수 있는 것처럼 우리 시대에 건축이 활발하게 일어나 고대 양식에 근접했지만, 귀한 재료를 가지고 장식하지는 않습니다. ······주1

1450년 무렵에 (알베르티가 기획했던) 피렌체의 팔라초 루첼라이도38 와 100년이 흐른 후 줄리오 로마노가 만토바에 지었던 자신의 집도109 을 비교하면, 두 팔라초는 공통점이 거의 없다. 브루넬레스키가 건립

한 산타 마리아 델리 안젤리 교회와 브라만테의 템피에토 또는 중앙 집중형 평면도로 지은 교회들 사이에, 혹은 브루넬레스키의 산토 스피리토 교회와 비뇰라의 일 제수 교회처럼 전통적인 라틴십자가 유형 평면도로 지은 교회를 비교해도 마찬가지일 것이다. 이들 교회는 로마 건축의 기본적인 원리를 고수한다는 점에서 공통점이 있지만, 이는 당대의 문학가들이 키케로의 라틴어를 모범으로 삼았던 것과 마찬가지였다. 오히려 앞서 거론했던 여러 팔라초와 교회에서는 그리스도교의 유산을 이해하는 각 예술가의 세계관에 따라 차이점이 드러난다. 다시 설명하자면 르네상스 시대의 건축에는 서로 다른 목표와 배경, 건축 기술이 적용되었다. 피렌체 대성당의 돔dome은 고딕 시기의 석조 기술이 없었다면 불가능했을 것이다. 그러나 로마 시대의 건축물을 모방했던 주요 동기 중 하나가 (로마) 이후 시대의 건축물보다 명백히 우월하고 압도적인 건축물을 창조하고자 하는 욕망이었다는 점을 기억할 필요가 있다. 오늘날 우리는 강철과 콘크리트를 활용해서 거대한 규모의 건축물을 짓게 한 기술적 발전에 익숙하긴 하지만 로마 시대 콘스탄티누스 대제의 바실리카나 판테온 안에 서 있으면 여전히 경외심이 솟는다. 그러나 15세기 초 로마는 수목과 넝쿨로 뒤덮인 황량한 폐허에 퇴락한 문명에 대한 비애감이 만연했다. 한편 작고 낡은 가축우리 같은 집들은 지난 천 년간 이루어진 세속 건축물 전체를 보여 주었다. 1431년 무렵에 인문학자 포조 브라촐리니Poggio Bracciolini, 1380-1459는 당시 로마의 상태를 기록하면서 다음과 같이 한탄했다.

한때 로마 제국의 중심이자 전 세계의 성채로서 모든 왕과 제후가 그 앞에서 떨었고 많은 황제가 영광스럽게 올라갔으며, 수많은 민족과 인물들이 바친 전리품과 선물로 장식되어 전 세계에서 주목받았던 이 캄피돌리오 언덕은 이제 황량한 폐허가 되었다. 원로원 의원들이 앉던 의자는 이전과 다르게 포도 넝쿨이 차지했다. 주피터의 신전은 이제 오물과 똥이 가득한 직사각형 공간이 되어 버렸다. 팔라티노 언덕을 보라.

그곳에서 운명을 탓하라. 로마가 불탄 후, 네로가 전 세계에서 온 전리품으로 지었던 궁전 도무스 트란시토리아Domus Transitoria가 그 언덕 아래에 자리 잡았던 곳, 제국의 부자들이 모여 찬란하게 장식되었으며, 나무와 호수, 오벨리스크, 아케이드, 거상, 다색 대리석으로 지은 원형 극장이 있어 살기 좋은 주거지였고, 보는 사람은 모두 찬사를 아끼지 않았던 데가 그곳이었다. 그러나 이제 이 모든 것들은 폐허가 되었고 그림자조차 볼 수 없다. 이제 우리가 알아볼 수 있는 것은 거친 황무지뿐이다.주2

"로마의 위대함은 그 폐허를 통해 알 수 있다Roma quanta fuit ipsa ruina docet." 누가 썼는지 알 수 없는 이 경구는 포조 브라촐리니가 느꼈던 감정을 더 간결하게 표현했다. 또한 이것은 세를리오의 고대 로마의 유적에 관한 소고(1540년)에서 채택했던 표어이기도 했다. 비트루비우스Marcus Vitruvius Pollio, BC 약 80–BC 15 이후(BC 1세기 무렵 활동했던 로마의 저술가 및 건축가)는 고전 건축에 관해 지금까지 전해오는 유일한 소고의 저자로 중세에도 유명했다. 이 소고의 필사본은 브라촐리니가 15세기 초에 스위스의 장크트갈렌 수도원에서 재발견한 것으로 추정된다. 이후 건축가들이 비트루비우스의 기술적이지만 애매한 라틴어 용어를 열정적으로 연구했으며, 이를 토대로 자유로운 소고를 집필하기 시작했다는 점은 확실한 사실이다. 비트루비우스는 고대에 건축가의 목표를 암시하는 정도였으나, 후대 건축가들이 세대와 세대를 이어가며 이러한 목표를 명확하게 다시 설명했다. 아래에 인용한 몇몇 부분들은 비례의 아름다움, 건축에서 추구해야 할 조화, 고전 형식의 의도적 재창조 같은 주제를 다루며 이들의 견해를 확실히 밝혀 준다. 이 같은 논의는 비트루비우스의 여러 정의에서 시작된다.

　　건축은 오더 …… 배치 …… 비례, 균형, 적절성, 경제……로 구성된다.

　　　　　　　　　　　　　　　　　　(『건축에 관하여De Architectura』, I, ii, 1)

신전 평면의 설계는 균형에 의존한다. 건축가들은 이 방법을 공들여 이해해야만 한다. 균형은 비례에서 비롯된다. …… 비례는 결정된 모듈을 취하는 데서 나온다. 건물의 일부이든 전체이든 각각의 경우에 균형을 이루는 방법이 실행된다. 균형과 비례가 없다면 신전은 일정한 평면을 가질 수 없기 때문이다. 모양이 좋은 체계의 부분들을 만들어 낸 후에는 비례를 정확히 맞춰야만 한다. …… 마찬가지로 신전에서 여러 부분의 치수는 규모의 일반적인 총합에 맞아야 한다. …… 만약 한 사람이 등을 대고 누워서 두 손과 두 발을 벌린 후 그의 배꼽이 원의 중심에 위치하게 하면, 그의 손과 발은 원주에 닿을 것이다. 정사각형 또한 이와 같은 방식으로 만들 수 있다. …… 발바닥부터 정수리에 이르는 신장은 쭉 뻗은 두 팔의 폭과 같다.

<div style="text-align:right">(『건축에 관하여』, Ⅲ, ⅰ, 1-3)</div>

나는 아름다움을 어떤 사물에서라도 모든 부분의 조화라고 정의하겠다. 아름다움은 그러한 비례와 관계에 부합하고 더 나쁜 것을 제외하고는 보태고, 줄이고 또는 변경해야 할 것이 없는 것처럼 보인다. ……

<div style="text-align:right">(알베르티, 『건축론De re aedificatoria』, Ⅵ, 2)</div>

성전의 창은 작고 높이 있어야 한다. 그래야 창을 통해서 하늘만 보일 것이다. 이렇게 하는 것은 전례를 행하는 사제와 전례를 돕고 있는 이들 모두 딴 생각을 하지 못하게 하려는 의도다. …… 이런 이유로 고대인들은 흔히 출입구 외에 다른 구멍이 없다는 데 만족했다.

<div style="text-align:right">(알베르티, 『건축론』, Ⅶ, 12)</div>

비트루비우스가 말했듯이, 건물에서 생각해야 할 것은 실용성 또는 유용성, 내구성, 아름다움이다. 이 세 가지가 결여되었다면 건물은 칭찬받을 가치가 없다. …… 아름다움은 아름다운 형태의 결과이며 전체와 부분이 부합하는 데에서 나오는데, 부분과 전체는 물론 부분들도 부합

해야 한다. 따라서 건물은 하나의, 잘 마무리된 체계로서, 모든 구성 요소가 동의하고 모든 요소가 건물이 요구하는 것에 필수적이다. ……

(팔라디오, 『건축사서 I Quattro Libri』, I, 1)

성전은 (평면이) 원형, 사각형, 나아가 육각형, 팔각형 또는 더 많은 선분을 지닌 다각형일 수 있는데, 이 모든 것은 원형으로 향하고 있다. 십자가형과, 사람들의 저마다 다른 의도에 따라 그 외 수많은 모양과 형상이 될 수도 있다. …… 그러나 가장 아름답고 가장 제대로인 형태는, 다른 이들의 의견에서 나온 바로는 원형과 사각형이다. 따라서 비트루비우스는 오직 이 두 가지만 말한다. ……

그래서 고대인들이 신전을 지을 때 데코룸Decorum(라틴어로 '옳은, 적당한'을 뜻하는데, 건축에서는 건물 디자인의 적합성을 가리킨다. 곧 해당 건축물이 사회적 지위에 알맞게 장식되고 적합한 형태를 지녀야 한다는 의미다. 르네상스부터 모더니즘 시작 무렵까지 서구 건축 이론에서 중요한 원리 중 하나였다-옮긴이)을 준수했다는 것을 안다. 데코룸은 건축에서 매우 아름다운 구성 요소 중 하나다. 거짓되지 않은 신들을 알고 있는 우리는 성전 형태로 데코룸을 지키려고 가장 완벽하고 탁월한 원형을 선택할 것이다. 왜냐하면 원형은 단순하고 균일하며 동등하고 강하며, 목적에 적합하기 때문이다. 그래서 우리는 원형 성전을 지어야 한다. …… (원형은) 통일, 무한한 본질, '신'의 한결같음과 정의를 설명하는 데 가장 적합하다. ……주3

십자가형인 교회들 또한 찬사를 받아야 한다. …… 이런 교회들은 보는 이들에게 우리의 구원자가 매달려 있던 그 나무 십자가를 떠올리게 하기 때문이다. 내가 지었던 베네치아의 산 조르조 마조레 교회가 바로 이 형태다. ……

모든 색 중에서 하얀색만큼 성전에 적합한 색은 없다. 생명의 색이기도 한 이 색은 순수하므로 '신'을 가장 기쁘게 한다. 하지만 그림을 그려야 한다면, 신을 명상하는 데 방해가 되는 류의 그림이어서는 안 된

다. 성전은 진지함, 그리고 그림을 볼 때 우리의 영혼이 기도하고 선행을 하고자 하는 갈망이 걷잡을 수 없게 하는 데에서 벗어나서는 안 되기 때문이다.

<div align="right">(팔라디오, 『건축사서』, IV. 2)</div>

 고대 건축에서 세속적인 기능을 지니고 있는 건축물의 유형은 고대 이교도의 신전보다 분명 되살리기가 쉬웠다. 고대 이교도의 신전은 그리스도교 전례에 부합하지 않았고 특히 건축물 자체에서 이교가 연상되기 때문이었다. 예를 들어, 고대의 인술라insula(고대 로마의 중하층 주민을 위한 공동 주택─옮긴이)는 구조적으로 이탈리아의 팔라초로 발전했다. 오늘날 과거를 소재로 하는 매혹적인 광경이 점점 더 늘어나고 있는데, 그것은 전 세계 어느 곳에서보다 이탈리아에서 가장 분명하게 볼 수 있다. 신전과 명확하게 구분되는 교회 형태에서도 이와 거의 같은 상황이 분명하게 나타난다. 르네상스 건축가들은 자기들이 로마 시대의 건축 형식을 되살렸다고 생각하지 않았다. 그리스도교 성전의 주요 형태가 4세기 초 콘스탄티누스 대제가 통치했을 때부터 전승되었기 때문이다. 그리고 15세기부터 16세기에는 313년의 (그리스도교를 인정했던) 밀라노 칙령부터 반달족이 로마를 약탈했던 410년에 이르는 약 100년이 그리스도교를 국교로 삼았던 로마 제국의 시기로서 고대 예술의 전성기라고 여겼다. 그래서 브루넬레스키나 브라만테는 중앙 집중형 평면도로 지은 교회를 '비非 그리스도교적'이라고는 절대로 생각하지 않았을 것이다. 사실 그들이 보기에는 고딕 건축이 야만인의 (이교적) 건축이었다. 이탈리아에서는 고딕 건축 양식이 매우 천천히 유입되었고, 시기적으로도 늦었다. 여러 가지 역사적 환경으로 빚어진 일이었다. 그리고 어떻게 생각하면 수백 년을 이어온 야만의 세월이 남긴 흔적을 일소하고자 했을 때, 르네상스 시대 사람들은 최소한 그들의 조상이 지녔던 목적과 이상으로 돌아가야 한다고 느꼈다. 그들은 '위대한 건축 양식'이라는 곧고 넓은 흐름으로 돌아가는 지향점을 찾았다.

프랑스의 위대한 미술사가 에밀 말Emile Mâle, 1862-1954은 이것을 단 두 문장으로 완벽하게 표현했다.

콜로세움에서 성 베드로 대성당으로 향하면서 중간에 콘스탄티누스의 바실리카와 판테온을 거친 다음, 시스티나 경당과 라파엘로의 방들 중에서 최고의 방을 방문했던 여행자는 단 하루에 로마에서 가장 훌륭한 것을 봤을 것이다. 동시에 그는 르네상스가 그리스도교 신앙으로 기품을 더한 고대였다는 것을 알게 될 것이다.주4

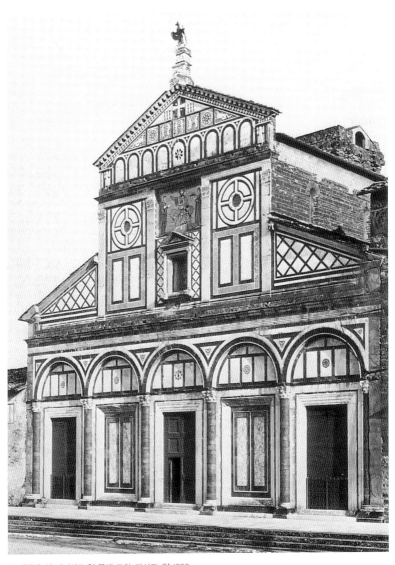

2 피렌체, 산 미니아토 알 몬테 교회, 파사드, 약 1090

1

토스카나 지방의 로마네스크와 고딕 건축

이탈리아 건축이 1300년에 시작된 건 아니다. 하지만 이 책은 1300년 대부터 다루고 있는데 그 이유는 어떤 시점에서 이야기가 시작되어야 했기 때문이며, 또한 이탈리아 고딕 건축의 성격 때문이기도 하다. 오랫동안 이탈리아 고딕 건축은 시대의 흐름에 상당히 뒤쳐져 있었다. 이런 인상은 틀림없이 존 러스킨이 과도하게 옹호했던 베네치아 고딕 양식 건축물에서 주로 비롯되었을 것이다. 적합하지 않은 기후 조건에도 불구하고 수많은 기차역과 시청에 적용되었던 베네치아의 고딕 양식 건축물은 눅눅하며 때가 묻은 상태. 사실 이탈리아의 고딕 양식 건축물은 프랑스, 영국 또는 독일 고딕 건축과 다르다. 그렇다고 이탈리아의 고딕 건축이 프랑스, 영국 또는 독일의 고딕 건축보다 못하다는 뜻은 아니다. 13세기와 14세기의 이탈리아 건축가들이 이용했던 형태가 나타나게 된 근본 원인은 이탈리아의 역사와 기후에서 찾아볼 수 있다. 하지만 이 시기에 '이탈리아'란 추상적인 관념에 불과했다는 점을 지적할 필요가 있다. 현재의 이탈리아라는 국가는 19세기 후반에 형성되었다. 르네상스 시대 내내 이탈리아 반도는 여러 독립 소국小國 (즉 베네치아, 피렌체, 나폴리, 밀라노, 로마를 중심으로 한 교황령)으로 나뉜 상태였다. 이렇게 권력이 분산되었다는 점이 베네치아의 미술과 피렌체의 미술이 크게 달라진 주요 원인이었다. 이 두 지역의 미술은 같은 시기 영국 미술과 프랑스 미술만큼이나 달랐다.

　이탈리아 전역에서 전개된 모든 예술 분야에서 가장 우선되고 중요한 요소는 고대의 유산이었으며, 로마나 베로나처럼 로마 시대의 건

축물이 여전히 많이 남아 있던 지역에서 특히 이러한 양상이 두드러졌다. 한편 피렌체에서는 다소 모호하긴 하지만 로마 공화정을 매우 의식적으로 모방하며 공화정을 지향하는 시대정신을 구축했고, 그럼으로써 고전 고대를 건축은 물론 문명화된 행동의 규범으로 간주했던 경향이 강했다. 물론 이러한 불멸의 고전 전통은 모든 이탈리아 미술의 기본적인 특징이다. (이에 덧붙여) 13세기에는 그 밖의 두 가지 요인이 작용하기 시작했다. 이 두 가지 요인이 고전 전통과 어우러지면서 이탈리아의 고딕 건축이 태동했다.

첫째 요인은 여러 새로운 교단이 등장해 대단히 팽창했다는 점이다. 13세기 초에 성 프란체스코와 성 도미니크가 각각 새로운 교단을 창설했다. 성 프란체스코 수도회와 성 도미니크 수도회는 매우 빨리 성장해 13세기 말에 두 교단 소속 수도자들은 수천 명을 헤아렸다. 두 교단은 소속 수도자들이 수도원 안에서 고립되어 사는 게 아니라 (세속에서) 신자들을 위해 강론하면서 대부분의 시간을 보냈다. 또한 모두 종교에 새롭고도 보다 인간적으로 접근했다는 점에서 더 역사가 깊은 수도회와 현저히 달랐다. 이 점은 13세기의 근본적인 특징 중 하나다. 이 두 교단은 대단히 인기를 모았으므로 곧 새로운 교회가 필요해질 것이라는 점은 분명했다. 더욱이 이런 새로운 교회는 우선 강론을 듣고, 또 그곳에서 자주 상영되었던 종교극을 보려고 운집할 대규모 군중을 수용하도록 설계되었다는 점이 중요했다.

이렇게 새로운 교회를 짓던 당시에 두 번째 요인이 작용하기 시작했다. 당시는 이탈리아 북쪽, 특히 프랑스에서 고딕 건축이 최전성기를 누리던 시기였다. 따라서 13세기에 최신 건축은 프랑스 고딕 건축을 뜻했고 프랑스 건축가들의 위대한 업적이 프랑스 외 지역에 모범으로 제시되었다. 프랑스 건축의 직접적인 영향은, 1386년에 착공되어 프랑스와 독일 건축가들은 물론 밀라노 지역 석공들이 공사에 참여했던 밀라노 대성당에서 볼 수 있다. 그럼에도 이 대성당은 이탈리아에서 독특한 건축물로 꼽혔고 프랑스 건축물과도 달랐다. 프랑스 고딕의 형태

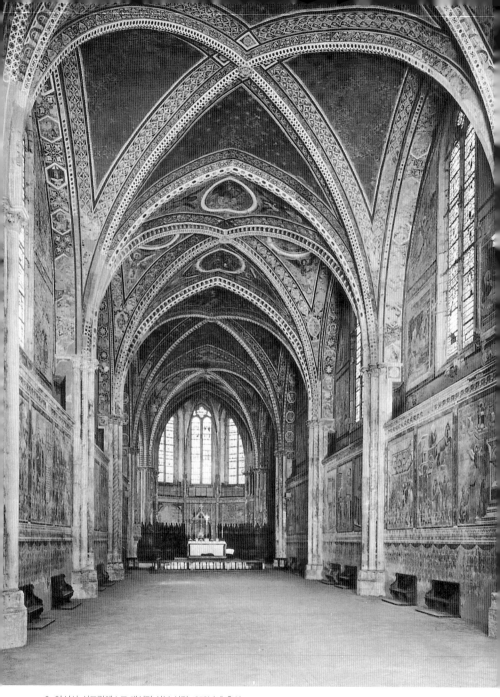

3 아시시, 성프란체스코 대성당 상부 성전, 1253년에 축성

는 일정 정도 외부에서 도입되었다. 흥미롭게도 시토회 수도원은 잉글랜드 요크셔의 황무지에서든 이탈리아 남부에서든 모두 디종 근처 시토회 본원의 형태를 의도적으로 모방하는 것이 특징이었기 때문이다.

이처럼 다른 나라에서 비롯된 관념과 기존 이탈리아 로마네스크 양식은 충돌을 피할 수 없었다. 피렌체 시내를 막 벗어난 곳에 위치한 산 미니아토 알 몬테 교회S. Miniato al Monte의 파사드façade,도2 곧 정면부는 1090년 무렵에 건립되었다. 이 파사드 형태는 기둥 위에 세운 둥근 아치arch와 삼각형 페디먼트pediment, 곧 박공을 갖춰 고대 건축을 떠올리게 한다는 점이 특징이다. 한편 옅은 회색 대리석과 거의 검정에 가까운 암녹색 대리석이 대조되면서 건축 요소를 강조하는 색채 효과를 빚어내는데, 이는 고대 건축에서 볼 수 없는 로마네스크 양식의 요소다. 그럼에도 13~14세기에는 이러한 건축물이 보통 실제보다 훨씬 오래되었다고 믿었다. 우리가 알다시피 당시 사람들은 피렌체 세례당도13을 고대 이교도의 사원에서 그리스도교 전례용으로 전용되었다고도 주장했다. 그러니 전통주의자들은 산 미니아토 알 몬테 교회나 피렌체 세례당을 그때까지 남아 있던 고대 로마의 건축물로 여겼다. 따라서 새로이 유행하던 프랑스식 고딕의 발상보다 이러한 건축물을 모방하는 게 낫다고 생각했으리라 짐작해도 무방할 것이다.

이러한 이탈리아의 전통과 프랑스 고딕의 갈등에서 빚어진 양식으로 세웠던 건축물이 1228년에 성 프란체스코가 성인품에 오르자마자 착공된 아시시의 성 프란체스코 대성당이다. 1253년에 축성된 상부 성전 The Upper Church 내부는 양 측면에 아일aisle(측면에 기둥이 늘어서 있는 바깥쪽 복도를 가리킴) 없이 단일한 네이브nave(대형 신자석)로 이루어졌다.도3 이 방대한 개방 공간은 석조 볼트vault(아치에서 발전한 반원형 곡면 구조)로 천장을 덮었는데, 천장의 무게는 기둥으로 이어지는 리브rib(천장을 지탱하는 갈빗대 모양 뼈대)를 통해 분산되었다. 프랑스 고딕 건축에서도 똑같이 중요한 역할을 담당하는 기둥의 높이를 비교했을 때, 성 프란체스코 대성당의 기둥은 매우 짧고 기둥 사이 공간도 매우 넓다. 동시

에 아일이 없다는 것은 프랑스 고딕 대성당이라면 엄청나게 높으며 여러 아일로 분할되어 오로지 수직성을 강조하며 연속되었을 그 공간을, 아시시의 성 프란체스코 대성당은 광대하고 개방적이며 단일한 공간으로 처리하고 있다는 뜻이다.

아시시의 성 프란체스코 대성당에서는 기온이 높은 중부 이탈리아의 기후 때문에 또 다른 차이점이 나타난다. 유럽 북부의 더 거대한 고딕 대성당에서는 극단적인 높이와, 건물의 모든 지지부가 몇 안 되는 훨씬 가느다란 기둥에 집중되며 그 기둥 사이에 거대한 창이 설치되었다는 사실에 깊은 인상을 받게 된다. 하지만 북부 고딕 양식 교회에서 나타나는 이 거대한 창은 아시시에서는 (더위 때문에) 분명 실용적이지 않았다. 따라서 (천장의) 무게를 지탱하는 여러 기둥 사이에 방대한 공간이 텅 빈 벽으로 존재하게 되므로, 그 공간은 자연스럽게 그림으로 장식되었다. 성 프란체스코 대성당 상부 성전 벽면에 성 프란체스코의 일생에서 중요한 28장면을 그린 이 유명한 프레스코 연작은 빈 벽을 이용하는 가장 좋은 방법이었을 뿐만 아니라 프랑스의 경향과 다른, 즉 고딕 건축과 달리 수평적인 공간감을 부여한다.

그러므로 프랑스와 이탈리아 두 지역 고딕 건축의 근본적인 차이점은 각 베이bay의 모양 문제로 귀결된다. 곧 하나의 리브 볼트에 포함되면서 무게를 지탱하는 네 기둥이 기본인 공간 베이의 너비, 길이, 높이의 관계가 관건이라는 뜻이다. 전형적인 프랑스식 베이는 장축에 놓인 기둥 간격에 비해 너비가 매우 넓은 반면, 아시시 성 프란체스코 대성당의 베이는 정사각형 형태에 훨씬 가깝다.

정사각형 베이는 상당 부분 이탈리아 고딕 건축의 특징적 경향이다. 이러한 설계 양식은 초기 시토 수도원 교회의 변화 과정에서 살펴볼 수 있다. 특히 로마 남쪽에 위치한 카사마리Casamari와 포사노바Fossanova의 시토 수도원 교회(두 교회 모두 13세기 초에 완공되었다)가 그러하다. 포사노바 수도원 교회도4는 시토의 수도회 본원 교회 평면과 매우 흡사하다. 이 교회는 일반적인 라틴십자가 평면도에 정사각형인 성

가대석choir, 양 측면에는 작은 정사각형 기도실들, 그리고 정사각형 교차부crossing를 갖추었다. 그러나 직사각형 베이로 구성된 긴 네이브가 거의 정사각형인 아일의 베이와 연결되어 너비가 상당히 넓다. 포사노바 수도원 교회의 네이브도8는 1187년에 착공했고 1208년에 축성되었다. 이 교회는 프랑스 고딕 대성당의 위대한 걸작인 랭스 대성당Reims Cathedral보다 약간 시기가 앞선다. 랭스 대성당과 포사노바 수도원 교회 모두 높은 석조 볼트의 무게를 가는 원주와, 아케이드에 묻힌 반원주가 지지한다. 그러나 이 두 교회는 거대한 석조 볼트의 무게를 떠받친다는 기본적인 문제를 해결하는 건축가의 접근법에 큰 차이가 있다.

프랑스 고딕은 천장의 무게 일부가 가느다란 기둥에 직접 작용하며, 일부는 건물 외부에 있는 1열, 심지어 2열의 플라잉 버트레스flying buttress에 작용하게 하는 놀라운 공법이었다. 이처럼 플라잉 버트레스는 원주가 감당할 수 없는 무게를 감당하며 아일 지붕 너머 아래쪽으로 하중을 분산한다. 규모가 큰 고딕 교회라면 보통 볼 수 있는 크고 공들여 장식한 피너클pinnacle(건물 외벽에 붙은 버트레스 위쪽의 첨탑)은 실상 천장의 무게를 아래 방향으로 작용하게 하는 평형추 역할을 한다. 하지만 피너클이 교회의 실루엣을 장식하는 효과가 있더라도 본래 피너클이 지닌 구조적 기능을 감추진 못한다. 이탈리아 건축가들은 뾰족한 피너클을 덧붙여 교회의 단정한 윤곽선을 깨뜨리고 싶어 하지 않았을 것이다. 오직 플라잉 버트레스 체계의 구조적 이점을 포기함으로써 그들은 교회 외관에서 추구했던 절제된 고전주의를 유지할 수 있었다. 바꿔 말하면 볼트의 무게가 전적으로 내부 기둥과 외벽으로 지지되어야만 한다는 뜻이다. 포사노바 교회에는 외벽을 받치는 버트레스가 존재하지만 규모가 작으며 플라잉 버트레스 형태라기보다 고전적인 사각 벽기둥(필라스터pilaster: 벽면에 부조해 사각기둥처럼 나타낸 것)처럼 보인다. 따라서 이 교회 내부는 필연적으로 프랑스 고딕 교회 내부와 완전히 다른 모습이다. 포사노바 수도원 교회의 내부와 외부는 (최고의 프랑스 고딕 성당에서 정신적으로 고양되도록 하는 특징인) 평정을 유지하게 하

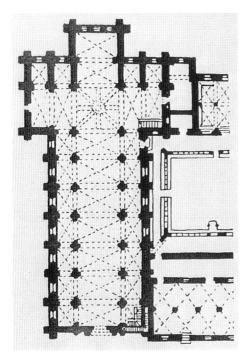
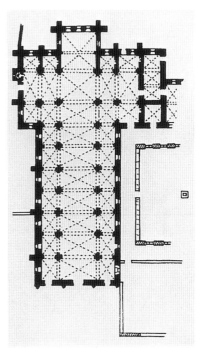

4 포사노바 수도원 교회 평면도, 1208년에 축성　　　　　5 시에나 인근 산 갈가노 교회 평면도, 약 1218년에 축성

는 강력한 감정을 전혀 느낄 수 없다.

　　이렇게 변형된 시토회의 고딕 건축 양식은 1218년 무렵 시에나 근
처 산 갈가노 교회S. Galgano도5를 통해 토스카나 지역에 소개되었다. (지
금은 폐허로 남은) 산 갈가노 교회는 카사마리 수도원 교회를 지었던 건
축가가 설계했다고 추정되며, 기존 시토회 양식을 매우 충실히 따랐
다. 산 갈가노 교회는 토스카나에 시토회 교회 건축의 개념을 소개했
다는 점에서 중요하다. 한편 토스카나 지방에서 진정 독자적인 이탈리
아 양식을 최초로 적용했던 중요한 교회는 1246년 무렵에 피렌체에서
짓기 시작했던 산타 마리아 노벨라 교회Sta Maria Novella다.도6, 9, 28 도미니
크 교단 소속인 이 교회는 피렌체 정부에서 건축비 일부를 보조받았
다. 교회의 여러 부분을 짓기 시작한 정확한 날짜에 관해서는 여전히
논쟁이 많지만 완공까지 분명 오랜 시간이 걸렸다. 1246년 무렵에 착

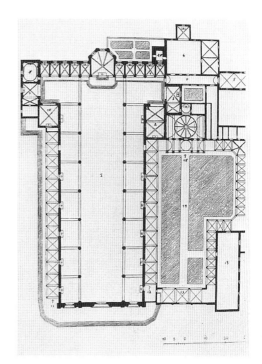

6 피렌체 산타 마리아 노벨라 교회 평면도, 1246년에 착공 7 피렌체 산타 크로체 교회 평면도, 1294년과 1295년 사이에 착공

공되었다고는 했지만 중앙의 네이브는 1279년 이후에 짓기 시작했으며, 1310년에 착공했던 파사드는 1470년 이후에야 완공되었다. 그럼에도 교회 내부와 평면도로 말미암아 산타 마리아 노벨라 교회는 당대에 가장 중요한 교회가 되었다. 산타 마리아 노벨라 교회는 설교자들의 수도회인 도미니크 교단의 새로운 근거지로 시작되었으므로, 네이브에 대규모 군중을 수용하며 가능한 한 최상의 음향 시설을 제공하는 게 전제 조건이었다. 다른 수도회 교회와 달리 커다란 성가대석이 필요하지는 않았다. 하지만 피렌체의 유력 가문들이 후원하고 소유했던 꽤 많은 소규모 기도실이 곧 추가되었다.

　　산타 마리아 노벨라 교회에서 (이 시기에 토스카나 지역에서 흔했던) 개방형 목재 골조 지붕 대신 석재 볼트를 택한 이유는 아마 웅장한 효과를 내기 위해서였을 수 있다. 또 어느 정도는 프랑스에서 비롯된 새

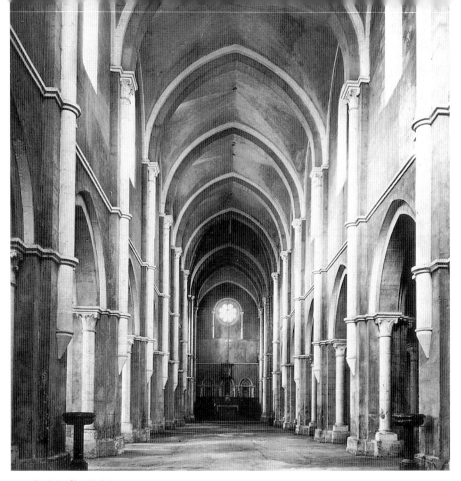

8 포사노바 수도원 교회 네이브, 1187

로운 유행으로 받아들였을 것이다. 석조 볼트의 음향 효과가 뛰어났기 때문이기도 했을 것이다. 산타 마리아 노벨라 교회 내부는 공간이 열려 있으며 여유롭고, 상당히 수평적이라는 느낌을 준다. 이 교회 설계에서 중요한 요소는 네이브의 정사각형 베이인데, 양쪽 아일의 베이는 폭이 가운데 네이브의 정사각형 베이 폭의 약 절반 정도이며 세로 길이가 훨씬 긴 형태다. 따라서 이 교회 내부는 마치 터널처럼 보이는 효과를 내는 포사노바 또는 산 갈가노 수도원 교회 내부와 상당히 다르다. 포사노바와 산 갈가노 수도원 교회에서는 아일 베이가 정사각형이며,

9 피렌체 산타 마리아 노벨라 교회 네이브, 1279년 착공

네이브 베이의 폭이 아일 베이 폭의 거의 두 배로 기둥의 간격이 촘촘하므로, 기둥의 수직선과 볼트의 리브를 강조하면서 자동적으로 터널처럼 보였던 것이다.

산타 마리아 노벨라 교회는 분명 공간이 개방적이며 널찍해서 신자들이 설교자를 눈으로 보고 그의 말을 들을 수 있다는 순전히 실용적인 관점에서 훨씬 나았다. 하지만 포사노바 수도원 교회와 산타 마리아 노벨라 교회는 평면도에서만 다른 게 아니었다. 포사노바 수도원 교회에서는 늘어선 기둥 위에 아치를 만들어 이은 아케이드의 높이

가 채광부(클리어스토리clerestory: 지붕 밑에 한 층 높게 창을 내어서 채광採光하도록 된 장치)의 높이보다 훨씬 낮으므로 극히 수직적이라는 인상을 받는다. 반면 산타 마리아 노벨라 교회에서는 아케이드와 채광부의 높이가 거의 같으므로 지붕의 선이 지면에 더 가깝게 보인다. 포사노바 수도원 교회와 산타 마리아 노벨라 교회의 소소한 차이점은 그 외에도 많지만, 그중에서도 산타 마리아 노벨라 교회의 아케이드 아치를 떠받치는 주두와 반원주half-column의 유형, 그리고 흰색 플라스터 벽면을 배경으로 어두운 회색 사암pietra serena를 쓴 색채 효과는 기억해야 한다. 산타 마리아 노벨라 교회의 원주와 주두는 포사노바 수도원 교회의 그것들보다 훨씬 고전적이며, 흑백 부재部材 사용은 토스카나 지역 로마네스크 교회의 기존 기법이었다.

달리 말하면 산타 마리아 노벨라 교회는 프랑스 고딕 교회의 구조 원리, 그리고 균형과 조화라는 이탈리아의 고전적 유산을 절충한 결과다. 이처럼 새로운 절충 방식은 프랑스 대성당에서 구현했던 지극히 정교한 시공 체계를 거부하듯, 치솟는 높이를 추구하는 고딕 교회의 기본 원리를 포기한다. 그럼에도 이처럼 새로운 토스카나 고딕 건축 양식은 여러 주요 교회에 적용되었고 거의 200년 동안 지속되었다. 1250년에 피렌체 공화국의 개혁 이후 건축 사업이 많아졌으며 어느 정도 새로운 교회가 필요했기 때문이었다. 피렌체에서는 산타 크로체 교회Sta Croce와 피렌체 대성당이 산타 마리아 노벨라 교회에 이어 매우 중요한 교회였다. 로마에 있는 산타 마리아 소프라 미네르바 교회Sta Maria sopra Minerva가 (피렌체의) 산타 마리아 노벨라 교회를 거의 그대로 복제했는데, 이 교회 역시 도미니크 수도회 교단에서 지었다. 산타 마리아 소프라 미네르바 교회는 19세기 이전에 지었던 로마 유일의 순수 고딕 교회로 명성이 높았다.

토스카나 지방의 훌륭한 고딕 교회를 설계했던 건축가가 누구인가는 여전히 풀리지 않은 문제다. 산타 마리아 노벨라 교회의 건축가는, 전해오기론 도미니크 수도회의 사제 두 명이 설계했다고 하지만

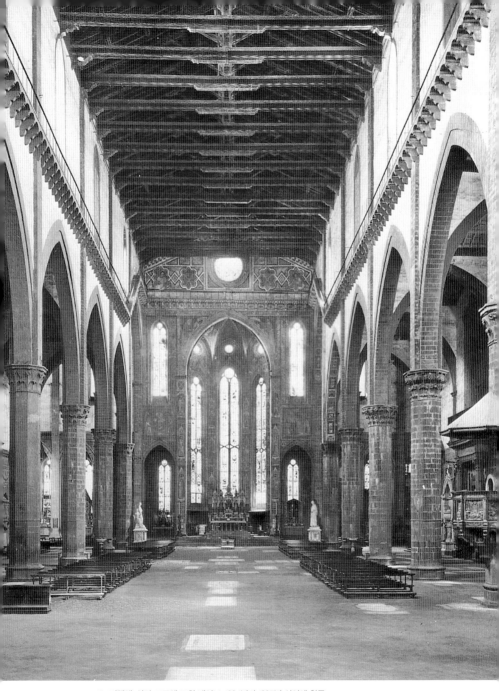

10 피렌체, 산타 크로체 교회 네이브, 1294년과 1295년 사이에 착공

확실하게 알려진 바가 없다. 반면 당대 유명한 조각가 니콜라 피사노Nicola Pisano, 약 1220-약 1284는 피렌체 교회 중 적어도 한 곳, 곧 산타 트리니타 교회SS. Trinità의 건축가라고들 한다(1250년대에 피사노가 이 교회를 지었다고 추정한다). 피사노가 산타 트리니타 교회의 건축가라는 게 맞을 수도 있다. 하지만 이러한 추정은 피사노가 다음 세대에 주요 조각가이자 건축가로 활동했던 두 명을 제자로 키웠다는 사실 때문에 중요하다. 피사노의 두 제자는 그의 아들인 조반니 피사노Giovanni Pisano, 약 1250-약 1315와 아르놀포 디 캄비오Arnolfo di Cambio, 약 1240-약 1310인데, 이 둘의 건축 양식에 관해서는 확실한 정보가 거의 없다. 따라서 우리는 기껏해야 니콜라 피사노의 양식에서 추론하거나 조반니와 아르놀포 모두가 개입된 건축물이라고 말할 수 있을 뿐이다. 조반니 피사노는 시에나 대성당의 파사드를 설계했으며 프랑스 건축의 영향을 가미하면서 대체로 아버지의 양식을 이어간 것 같다. 물론 이런 양상은 그의 건축보다는 조각 작품에서 훨씬 도드라지는 편이긴 하다.

아르놀포는 1300년에 처음 건축가로 등장한다. 기록에 따르면 유명한 교회 건축가인 그가 1300년에 피렌체 대성당에서 작업했다고 한다. 그는 매우 유명해서 세금도 면제 받았을 정도였지만 불행히도 그로부터 머지않은 1302년부터 1310년 사이에 세상을 떠났다. 피렌체 대성당은 1300년 이후에 바뀐 부분이 많다. 사실 지금의 메인 파사드는 1871년부터 1887년 사이에 새로 지은 것이며, 그가 설계했던 부분이 현재의 성당에서 어느 정도나 되는지 정확하게 파악하기 어렵다. 아르놀포가 지었다는 것을 증명해 줄 사료는 없으나 그는 피렌체에서 대성당 외에도 중요한 두 건축물을 지었다고 전한다. 바디아 수도원 교회Badia Fiorentina, 그리고 이 교회보다 훨씬 중요한 산타 크로체 교회다. 바디아 수도원 교회는 1284년부터 1310년 사이에 지었고 17세기에 개축되었다. 이 교회와 산타 트리니타 교회에는 어느 정도 공통점이 있다. 만약 아르놀포 디 캄비오가 바디아 교회를 지었고, 니콜로 피사노가 산타 트리니타 교회를 지었다고 한다면, 이 두 교회에서 사제師弟 관

계를 볼 수 있는 셈이다.

산타크로체 교회도7.10는 (바디아 교회보다) 훨씬 규모가 크고 야심찬 기획이므로 더욱 중요하다. 이 교회는 피렌체에 있는 프란체스코 수도회의 본부 교회로 도미니크 수도회 소속인 산타 마리아 노벨라 교회를 의식해서 경쟁했던 사례였다. 당시 프란체스코 수도회는 극심하게 분열되었는데, 일부는 절대 가난이라는 회칙을 고수하기 원했던 반면, 다른 한쪽에서는 분명 회칙에 그다지 얽매이지 않았던 도미니크 수도회의 방식을 따르기 원했다. 사실 프란체스코 수도회는 상업과 금융업에 종사하는 여러 유력 가문에서 쾌척했던 엄청난 자선 기부금에 마음이 끌렸다고 할 수 있다. 따라서 고리대금업에서 비롯된 양심의 가책을 기부를 통해 덜어내려 했던 이들 유력 가문은 여러 수도회 교회에 자기 가문의 기도실을 마련했다.

현재의 산타 크로체 교회 건물은 1294년 또는 1295년에 착공되었지만 공사 기간이 예외적으로 지연되어 완공 후 축성식은 1442년에야 치러졌다. 회칙 준수파에서 이 교회 건축을 줄곧 반대했던 게 주된 원인이었다. 피렌체 대성당과 마찬가지로 현재의 파사드는 온전히 19세기에 세워진 것이다. 아르놀포 디 캄비오가 세상을 떠난 후 오랜 세월이 지났던 1375년에도 네이브가 미완성이었지만, 그가 목재로 산타 크로체 교회의 모형을 만들었고 그에 따라 이 교회를 지었을 것이다. 산타 크로체 교회 내부는 산타 마리아 노벨라 교회 내부와는 배치가 다르다. 이 교회의 두 가지 중요한 특징은 목재 대들보를 얹은 개방형 지붕과 네이브의 베이와 아일 베이의 관계가 달라졌다는 점이다. 석재 볼트보다 훨씬 가벼웠던 개방형 목재 대들보 지붕 덕분에 지붕 전체를 지탱하는 기둥이 매우 가벼워질 수 있고, 따라서 산타 마리아 노벨라 교회 내부와 비슷한 여유롭고 경쾌한 효과를 낸다. 다른 한편 산타 크로체 교회의 평면도에서 아일 베이는 물론 네이브 베이도 정사각형이 아니다. 아일 베이의 길이가 길며, 신자석 베이의 폭은 아일 베이 길이의 거의 두 배다. 말하자면 산타 크로체 교회를 설계한 건축가는 시토

회 교회의 베이 유형으로 되돌아간 것 같다. 하지만 수평선이 뚜렷하게 강조되었으므로 산타 크로체 교회가 피렌체 이외 지역의 교회와 혼동되지 않는다.

바디아 수도원 교회와 산타 크로체 교회는 모두 비슷한 양식이므로 아르놀포 디 캄비오가 건축했다고 본다. 비록 약간 변형되긴 했지만 이 두 교회가 피렌체 대성당에서 찾아볼 수 있는 특징을 지니고 있다는 것도 확실하다. 따라서 피렌체 대성당 평면도11를 아르놀포 디 캄비오가 설계했다고 주장할 수 있을 것이다. 피렌체 대성당이 1294년에 착공되었고 몇 년 후인 1300년에 작성된 문서에 아르놀포가 건축가라고 기록되었다. 그러나 짐작컨대 그는 착공 때부터 이 공사를 지휘했을 것이다. 피렌체 공화국은 공사비를 대서 피렌체 대성당을 작정하고 가능한 한 크고 인상적인 건물로 지으려 했다. 피렌체와 경쟁했던 주요 도시인 피사와 시에나에는 모두 돔을 얹은 커다란 대성당이 있었다. 따라서 피렌체는 그야말로 항상 석조 볼트에 매우 커다란 돔을 얹은 대성당을 세워 피사와 시에나를 능가하려 했던 게 분명하다. 얼마 후 시에나에서 거대한 대성당을 다시 지으려고 했다. 그 규모가 워낙 커서 상당한 규모였던 기존 대성당이 다시 짓기로 한 대성당의 한쪽 트랜셉트transept에 불과했을 것이다. 시에나의 대성당 건설 계획은 틀림없이 낙관적으로 보였을 테지만 1348년에 흑사병이 휩쓸면서 완전히 중단되고 말았고 시에나는 이후 다시 일어나지 못했다. 한편 압도적인 대성당을 짓고 싶다는 피렌체 사람들의 욕망은 거의 도가 지나쳐서 거대한 돔 공법 문제를 풀지 못해 완성하지 못했다가 약 125년 후에 브루넬레스키라는 천재가 돔을 얹어서 불가능했던 문제를 완전히 해결하게 된다.

1351년에 수석 건축가(카포마에스트로capomaestro)가 된 프란체스코 탈렌티Francesco Talenti, 약 1300-1369 이후는 피렌체 대성당의 평면도11를 상당 부분 변형했다. 오른쪽 평면도는 작은 쪽이 아르놀포 디 캄비오가 설계한 최초의 평면이다. 말하자면 탈렌티가 원안을 확장했지만 근

본적으로 변형하지 않았다는 것을 나타낸다. 아르놀포는 또한 최초의 파사드에서 일부분, 십자형 평면도 중앙부 위에 얹힐 돔 설계는 물론 측벽 일부도 지었다. 당대에 가장 명망 있는 피렌체 출신 예술가여서 1334년에 카포마에스트로로 지명되었던 조토는 건축 지식을 갖추지 못해 파사드 옆에 우뚝 솟은 종탑 디자인만 작업했다. 하지만 사실 조토의 종탑은 전적으로 그가 설계한 것이 아니었다. 14세기 내내 대성당 전체의 설계가 변경되었던 것이다. 파사드는 탈렌티가 많이 변경했으며 이후로도 파사드 개조 계획은 수없이 시도되었다 포기되기를 거듭하다가 마침내 1876년과 1886년 사이에 에밀리오 데 파브리스Emilio De Fabris, 1808-1883가 현재의 네오고딕 파사드를 설계해 세웠다. 하지만 아르놀포가 제작한 최초의 채색 대리석 장식은 측벽에 여전히 남아 있어, 지금의 파사드가 어떤 면에서 최초 설계자인 아르놀포의 의도에서 그리 멀어지지 않았다는 것을 분명히 보여 준다.

현재 대성당의 평면도를 보면 네이브 베이 폭의 절반인 아일 베이가 합쳐진 매우 커다란 네 개의 베이 구조다. 네이브 베이 폭 자체

11 **아르놀포와 프란체스코 탈렌티,**
피렌체, 산타 마리아 델 피오레 대성당
평면도, 1294년 착공

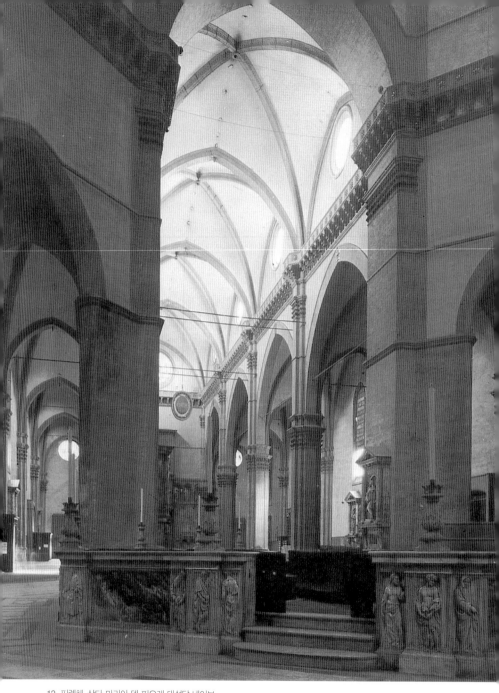

12 피렌체, 산타 마리아 델 피오레 대성당 네이브

가 정사각형보다 넓어서 산타 크로체 교회의 평면도와 매우 비슷하다 (도7과 도11 참조). 하지만 피렌체 대성당과 산타 크로체 교회의 차이점 은 있다. 우선 대성당은 석재 볼트를 올려 매우 튼튼한 기둥으로 지탱 되어야만 하지만, 산타 크로체 교회의 목재 지붕은 대성당처럼 육중한 지지대가 필요하지 않다.도10,12 두 교회는 동쪽 끝부분이 완전히 달랐 다. 피렌체 대성당에서는 트랜셉트와 네이브 교차부가 팔각형으로 확 대되었고 동남북 3면이 트리콘크triconch(애프스가 세 개인 교회) 모양으로 거대한 주교좌를 형성한다. 그러므로 피렌체 대성당 내부는 전반적으 로 중앙집중식 팔각형 교회 같은, 곧 여러 공간이 이 팔각형에서 뻗어 나오는데 네이브가 단지 그중 하나 같은 효과를 만든다. 피렌체 대성 당 내부를 산타 크로체 교회 또는 산타 마리아 노벨라 교회 내부와 비 교했을 때, 여유롭고 개방적인 공간과 고전적인 필라스터 형태, 수평 을 강조하며 두른 돌림띠가 결합되어, 먼 조상 벌인 프랑스 고딕 대성 당과는 완전히 다른 효과를 낸다. 따라서 피렌체 대성당 내부를 토스 카나 교회 전통의 정점으로 볼 수 있다. 더욱이 유색 대리석 상감 기법 을 썼고 교차부에 팔각형 돔도13을 올렸다는 두 가지 사실로, 외관에서 는 토스카나 지역 로마네스크 양식이 이어지는 점을 볼 수 있다. 이 팔 각형 돔은 불과 몇 미터 떨어져 자리 잡고 있는 세례당과 연관된다. 피 렌체 세례당은 정확하게 언제 지었는지 알아내기가 무척 힘들다(아마 도 8세기였을 것이다). 하지만 그 당시의 자료에 따르면 14세기에는 과거 로마의 마르스 신전을 가톨릭 전례를 위해 세례당으로 이용했다고 여 겨졌다.

아르놀포가 설계했던 돔에 고상부鼓狀部(드럼drum: 돔을 받치는 구조 물)가 포함되었을 수도 아닐 수도 있다. 아르놀포 또는 탈렌티가 방대 한 개구부를 메우는 문제를 진지하게 생각했는지 아닌지는 명확하게 밝혀지지 않았다. 그러나 14세기 말에 이르면 확실히 어떤 조치라도 취해져야 했을 것이며 많은 건축가들은 폭이 약 43미터에 이르는 개구 부를 덮는 수단을 주저하면서도 고안하려고 했다. 산타 마리아 노벨

라 교회의 에스파냐 경당에 그려진 프레스코 벽화를 통해 1367년 무렵에 최소한 한 번은 돔 자리 개구부를 덮는 비공식 공사가 있었음을 알 수 있다. 이 벽화에서는 고상부 없이 끝이 살짝 뾰족한 돔이 보이나, 15세기 초에 돔 문제가 시급해질 때까지 실제로 이루어진 조치가 없었다.

이 장에서는 이탈리아 고딕 건축을 전개된 양식과 관련해 다루었다. 베네치아와 롬바르디아 지역에서 활동한 고딕 건축가들의 빛나는 성과들은 다루지 않았는데, 그런 건물들이 르네상스 건축의 역사에 중요한 영향을 거의 끼치지 않았기 때문이다.

13 피렌체 대성당과 세례당

2

브루넬레스키

필리포 브루넬레스키는 1377년에 태어나 1446년에 세상을 떠났다. 15세기 초에 활동했던 위대한 다른 예술가들처럼, 그는 원래 금세공사로 훈련을 받아 1404년에 피렌체 금세공사 길드에 가입했다. 하지만 1401년에 브루넬레스키가 피렌체 세례당에 새로 설치할 문 패널 디자인 공모전에 참가했던 점을 고려하면, 그는 길드 가입 전에 이미 조각가로 활동을 시작했을 것이다. 공모전에서는 로렌초 기베르티Lorenzo Ghiberti, 1381-1455가 승리했고, 승패를 알자마자 브루넬레스키는 조각가 도나텔로Donatello, 약 1386-1466와 함께 로마로 떠났다고 기록되어 있다. 이 이야기는 꽤 신빙성 있게 들린다. 확실히 브루넬레스키와 도나텔로는 화가 마사초까지 포함해 가까운 친구 사이였고, 이 셋은 당시 가장 진보적인 회화, 조각, 건축을 구현하는 대표적인 예술가들이었다. 브루넬레스키가 로마를 여러 차례 방문했다는 점은 상당히 중요하다. 그가 당시 폐허로 남아 있던 로마 건축물의 구축 원리를 철저히 연구해서 피렌체 대성당 돔을 완성할 방법을 고안했기 때문이다. 이로써 그는 피렌체에서 불멸의 명성을 누리게 되었다.

그는 보통 르네상스 건축 양식을 창안했다고 평가받지만, 이 평가에는 많은 제한 사항이 따른다. 그럼에도 브루넬레스키가 고전 건축의 구조 체계를 최초로 이해했고, 고전 건축의 원칙을 당대의 요구에 적용했다는 점은 확실하다. 아마도 피렌체 대성당 돔이 15세기에 다른 어느 누구도 해낼 수 없었던 기술적 업적이었다는 점이 가장 중요할 것이다. 피렌체 대성당 돔은 고고학적 관점 또는 불과 몇 년 후 알베르

티가 로마 건축에서 이해했던 의미의 고전주의 건축이 아니었다.

브루넬레스키는 일찍이 1404년에 처음으로 피렌체 대성당에 자문했는데, 이때는 일상적인 문제에 관한 자문이었다. 그러나 당시에도 대성당 교차부 위에 돔을 얹어야 한다는 사실은 분명했다. 피렌체 주민들은 의심의 여지없이 최대 폭 약 43미터인 돔을 세워 피렌체의 우수한 문화를 입증하길 열망했다. 하지만 동시에 이들은 이 과업에 내재한 난제는 물론 혹시 돔을 얹는 데 실패한다면 피사, 시에나, 루카를 비롯해 피렌체 근교의 모든 지역 주민에게 웃음거리가 되리라는 것을 잘 알고 있었다. 피렌체 주민들이 이런 걱정을 했던 이유는 순전히 아치(돔은 축을 중심으로 아치를 회전한 것에 지나지 않는다)를 이른바 목재 '아치 틀(홍예틀centering: 아치를 받치려고 윗부분을 둥글게 만든 틀)' 위에 세웠기 때문이었다. 아치를 세우기 시작하는 시점에 뚫린 벽을 가로지르는 횡목을 놓는다. 반원 또는 끝이 뾰쪽한 아치 틀을 횡목 위에 세우면, 그것은 쐐기돌keystone(아치 중앙에 놓인 쐐기 모양 돌)이 놓일 때까지 아치를 세우는 벽돌 또는 석재를 지탱한다. 일단 쐐기돌까지 자리를 잡고 아치가 세워지면 나무틀을 제거할 수 있고, 아치를 구성하는 모든 돌은 서로 압력을 가해 아치가 무너지지 않게 한다. 쐐기돌에 중력이 작용해 지탱하므로 굳이 회반죽으로 돌을 붙일 필요가 없다. 이런 이유로 아치 틀에 쓰이는 목재의 크기와 내구력은 분명 아치의 규모를 제한한다.

1412년 또는 1413년에 만들어진 피렌체 대성당 돔 고상부의 팔각형 개구부는 너비가 거의 43미터에 약 55미터 높이에 있었으므로, 돔을 넉넉히 떠받칠 목재 아치 틀을 세운다는 게 불가능했다.도14 개구부를 가로지를 만큼 길이가 긴 목재를 찾을 수 없었고, 설사 그런 목재가 있다 해도 아치 틀 위에 돌을 쌓기도 전에 목재의 무게 때문에 아치 틀이 무너졌을 것이다. 그러므로 수석 건축가들이 돔이 아닌 대성당의 다른 부분에 집중했던 이유를 짐작할 수 있다. 16세기에도 브루넬레스키의 위업은 분명 신비에 싸여 있었다. 바사리는 1550년 무렵에 집필

했던 브루넬레스키 전기에서 교차부의 빈 공간을 흙으로 채우고 그 위에 돔을 세운 후 흙에 동전을 섞어 피렌체 아이들에게 동전을 찾게 하면서 흙을 퍼내자는 제안에 비교하면, 그의 제안이 매우 진보된 것이었다고 전한다.

1418년에 대성당 건축감독위원회에서 대성당 돔 건축 공모를 발표했는데, 당시 브루넬레스키는 아마 돌로 모형을 제작하는 중이었을 것이다. 그는 1417년에 이미 돔 도안 몇 점과 목재 모형 한 점을 제작한 대가를 받기도 했다. 세례당 청동문 공모전에서 브루넬레스키를 물리쳤던 기베르티 역시 위원회의 요청으로 모형을 제출했다. 1420년에 브루넬레스키와 기베르티 그리고 석공 한 명이 돔 건축 감독직으로 지명되었다.

돔 공사는 1420년 8월 7일에 시작되었고, 1436년 8월 1일에 랜턴lantern(돔 꼭대기에 자리 잡은 원형 또는 다각형 탑으로, 개방된 창 또는 창문이 설치된 벽으로 이루어진 구조물)의 맨 아랫부분까지 완성되었다. 대성당 돔 건축을 시작하기 전에 브루넬레스키는 규모가 작은 돔을 시험 삼아 두 번 제작했다. 이 두 돔은 현재 온전히 남아 있지 않지만, 규모가 매우 작은데다가 반구형이며 리브를 갖추고 있었다. 분명 기베르티와 브루넬레스키는 사이가 좋지 않았다. 브루넬레스키가 중요한 때에 몸이 아픈 척해서 기베르티가 돔 공사를 감당할 능력이 없었다는 것을 보여 주려고 했다는 후일담이 있을 정도였다. 반면 기베르티는 자서전에서 돔 건축에 18년을 몸담았으니 자기 공로가 절반은 된다고 넌지시 주장했다. 그러므로 돔 공사 초기에는 기베르티의 역할이 그 이후 세대가 생각했던 것보다는 컸을 것이다. 하지만 1420년 이후 실제로 공사를 진행하고 새로운 장치를 발명한 것은 온전히 브루넬레스키의 몫이었다는 것도 틀림없다. 1423년에 작성된 문서에서는 브루넬레스키를 '창안자이자 관리자'라고 기록했으며, 알려진 대로 기베르티는 공사가 매우 까다로워지던 시점인 1425년에 돔 건축에서 손을 뗐다. 그러나 1425년에 기베르티가 세례당의 청동 문 장식을 다시 수주했으므

로 분명 청동 문 제작에 전적으로 매달려야 했다는 점도 고려해야 한다.

돔 공사에 착수하면서 직면했던 두 가지 중요한 문제는 첫째, 기존 아치 틀을 전혀 이용할 수 없었다는 점과 둘째, 설상가상으로 팔각형 교차부 위에 고상부가 올라갔다는 점이었다. 이 고상부에는 외부 지지대가 없으므로 고상부에 얹힌 하중이 옆으로 퍼지는 힘에 최소치로 작용해야 한다. 고딕 건축에서는 이 점이 전혀 문제되지 않았다. 팔각형 모서리에 플라잉 버트레스를 부착해 가로로 퍼지는 힘을 제지했기 때문이다. 하지만 피렌체에서는 플라잉 버트레스를 시각적으로 받아들이지 못했을 것이므로, 이 방식은 불가능했으며 어찌되었든 플라잉 버트레스를 설치할 공간도 없었다. 이 점이 (피렌체 대성당의) 각진(팔각형) 돔이 성공하느냐 실패하느냐를 좌우하는 구조적 측면이었다. 고전주의를 지향하는 다른 건축가들처럼 브루넬레스키 역시 반구형 돔을 원했을 것이다. 판테온을 비롯해 로마 시대에 세워진 돔이 반구형으로 (원의) 완전한 형태를 반영했기 때문이다. 하지만 지지대 문제로 각진 돔을 채택해야만 했다. 리브를 갖춘 반구형 돔보다 각진 돔에서 수평으로 하중을 분산시키는 힘이 훨씬 작기 때문이다. 판테온처럼 단단한 콘크리트로 조성된 돔에는 수평으로 분산되는 힘이 전혀 작용하지 않지만 피렌체 대성당에 이 같은 돔을 적용했다면 돔 자체의 엄청난 무게가 기존 고상부를 무너뜨렸을 것이다. 따라서 해결책은 구획을 지정하고 리브 사이를 가능한 한 가장 가벼운 충전재로 채워 버틸 수 있는 돔을 세우는 방식밖에 없었다.

브루넬레스키가 고안했던 해결책은 어떻게 보더라도 천재적이었다. 축측 투영법주5은 돔 공사가 어떻게 이루어졌는지 보여 준다.도15 돔은 팔각형 모서리에서 생긴 대형 리브 8개, 대형 리브 둘 사이에 들어가는 소형 리브 2개씩 총 16개를 갖추었다(이러한 발상은 대형 8개, 소형 16개의 리브가 팔각 돔을 지탱하는 피렌체 세례당에서 비롯된 게 거의 확실하다). 골격은 대소 리브를 한데 묶어 옆으로 퍼지는 힘을 흡수하는 수평 아치를 장착해 완성했다. 돔은 안팎으로 두 겹인데, 브루넬레스키

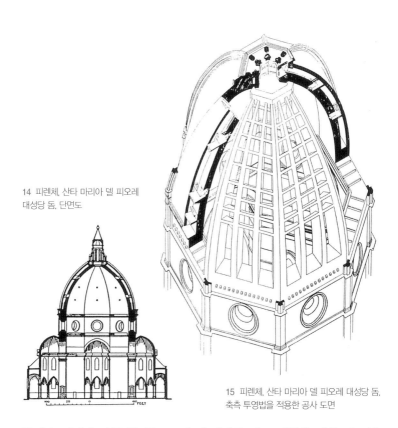

14 피렌체, 산타 마리아 델 피오레
대성당 돔, 단면도

15 피렌체, 산타 마리아 델 피오레 대성당 돔,
축측 투영법을 적용한 공사 도면

본인은 이러한 이중 돔 구조로 습기 피해를 막고 기품을 더할 의도였
다고 설명했다. 피렌체 대성당의 돔은 이중 구조를 이용한 최초의 돔
으로 알려졌는데, 이는 분명 돔 무게를 상당히 경감하는 방법이었다.
대형 리브 8개는 외부에서 식별할 수 있지만 소형 리브는 안쪽 돔에서
만 확인할 수 있고 두 돔 사이에는 공간이 생겨 랜턴 기단까지 이르는
통로가 마련되었다.

　　1425년에 공사는 돔 곡면이 중심으로 급격하게 기울어지기 시작
하는 돔 높이의 3분의 1에 이르렀다. 이 지점은 아치 틀이 없다는 것이
난제로 부상하던 지점이기도 했다. 돔 공사를 시작하기 전에 공사위
원회에 상세한 계획서를 제출했던 브루넬레스키는, 이후 공사에 독자
적인 재량권을 얻었다. 실제로 공사가 진행되면서 그는 윗부분에 석재

대신 더 가벼운 벽돌을 쓴다는 것으로 딱 한 번 기존 계획을 변경했을 뿐이었다. 그 외의 부분에 관해서 브루넬레스키는 언제나 변함없이 샘솟는 상상력으로 이를테면 석재를 다루는 크레인과 기계 같은 새로운 장치를 연달아 제작해서 해결했다. 또한 식사 때 인부들이 오가는 시간을 절약하려고 땅에서 떨어진 높은 곳에 식당을 설치했다는 이야기도 전한다.

분명 풀 수 없을 것으로 보였던 아치 틀 문제는 벽돌을 횡으로 한 단씩 쌓아 올리는 방식으로 해결했다. 브루넬레스키는 벽돌 한 단을 돔 테두리에 둘러쌓고 그 위로 한 단씩 올려 쌓는 방식을 이용했다. 이때 벽돌 한 단은 다음 단이 완성될 때까지 충분히 제 무게를 지탱하고 그 위에 쌓이는 다음 한 단도 지탱하게 된다. 그러면 벽에는 벽돌이 수직과 수평으로 교차하며 '물고기 뼈 모양 쌓기', 곧 '헤링본herring-bone 무늬'가 나타났다. 이 방식은 분명 그가 여러 차례 로마에 머물면서 고대 로마 건축을 연구한 끝에 터득한 것이었다. 피렌체의 우피치 미술관에는 헤링본 기법으로 벽을 쌓은 대성당 돔을 보여 주는 후대의 도면(안토니오 다 상갈로가 그렸다고 추정한다)이 있는데, 거기에는 '피렌체에서 아치 틀 없이 돔을 세운 방법'이라는 설명이 적혀 있다. 다시 말하면 천 년 동안 로마의 거대한 볼트와 돔이 어떻게 만들어졌는지 아무도 이해하지 못했으며 이해하려고 시도조차 하지 않았는데, 그때 브루넬레스키가 폐허를 헤매며 누구도 실현하리라고 생각지 못했던 문제에 질문을 던지면서 스스로 이해했고 그 결과 피렌체 대성당의 돔을 완성했다는 것이다.

돔이 완성되자 리브가 모인 곳에 지름 약 6미터인 원형이 생겼다. 돔을 최대한 가볍게 하는 데 꼭 필요했다고 해도 이 구멍에 작용하는 힘이 리브들을 바깥으로 퍼지게 해서 구멍이 벌어질 정도였다는 건 흥미로운 사실이다. 이 문제를 해결하려면 구멍이 벌어지지 않도록 랜턴이 제지하는 역할을 해야 했고 따라서 상대적으로 무거워야 했다. 이런 이유로 지금 보는 것처럼 랜턴을 거대한 규모로 공들여 제작했던

것이다. 1436년에 랜턴 공모전이 벌어졌는데, 당연히 브루넬레스키가 우승을 거머쥐었다. 알려진 대로 브루넬레스키는 랜턴 모형을 완벽하게 제작했는데, 그것이 현재 피렌체 대성당 박물관에 있는 바로 그 모형인 것 같다. 랜턴은 브루넬레스키가 세상을 떠나기 불과 두세 달 전인 1446년까지도 실제로 공사가 진행되지 않았다. 따라서 브루넬레스키의 친구이며 제자인 미켈로초Michelozzo, 1396-1472를 투입해 완공했다. 현재 남아 있는 랜턴은 브루넬레스키가 설계한 원안을 따른 것이다. 돔의 고딕식 리브는 랜턴의 중심을 받쳐 주는 일종의 플라잉 버트레스와 매우 교묘하게 연결되며, 방향이 반대인 고전적인 콘솔console로 돔 리브와 팔각형 탑을 연결한다. 예상대로 대성당 돔의 랜턴 외형은 가능한 한 고전주의를 지향했고, 길 건너편에 있는 세례당의 랜턴을 원형으로 삼았다.도13 1439년과 1445년 사이에 브루넬레스키는 고상부 기단에 엑세드라exedrae(반원형 관람석)를 세워 마지막으로 장식했다. 엑세드라의 장식은 1430년대 이후 브루넬레스키 양식이 변화했음을 나타낸다. 피렌체 대성당에서 브루넬레스키는 이미 진행된 공사와 설계 문제를 피해갈 수 없었다. 그러므로 이런 양식의 제한이 없을 때 그의 양식이 어떻게 변화했는지 보다 분명히 알아보려면 그의 다른 건축물을 보아야 한다. 브루넬레스키는 틀림없이 고딕 정신에 머무는 피렌체 대성당 돔을 바라지 않았다. 하지만 돔에서 나타나는 힘의 균형statics 문제를 해결할 수 있는 실현 가능한 대안이 없었으므로 받아들였던 것이다.

브루넬레스키의 독자적 건축 원리가 처음으로 나타난, 달리 말하면 최초의 진정한 르네상스 건축물은 1419년부터 1424년 사이에 지은 오스페달레 델리 인노첸티Ospedale degli Innocenti다.도16 한때 세계 최초의 공립 고아원이었던 이곳은 브루넬레스키가 소속되었던 금세공 길드와 실크 상인 길드에서 건축비를 대서 지었다. 이 건물에서 중요한 건축 요소는 외부 로지아loggia(한쪽 벽이 트인 방이나 홀 구조로, 중세와 르네상스 시기에는 광장과 연결되었다)다. 오스페달레(오늘날 호스텔에 해당한다)

건물 자체는 브루넬레스키의 제자들이 완성했는데, 1425년에 브루넬레스키는 피렌체 대성당 돔 공사로 너무나 바빴기 때문이다. 오스페달레 델리 인노첸티처럼 외부에 볼트 천장 로지아를 갖춘 건물의 원형은 1411년에 건축된 피렌체 근교 라스트라 아 시냐Lastra a Signa의 오스페달레였는데, 언뜻 보면 이 두 건물은 거의 차이가 없다. 그러나 오스페달레 델리 인노첸티의 아치, 볼트와 구석구석을 면밀하게 살펴보면, 초기 르네상스 양식이 토스카나의 로마네스크 건축, 동시에 고대 고전 건축에서 나온 수많은 새로운 요소에 깊이 뿌리박고 있다는 점을 알 수 있다.

로지아는 일련의 연결된 아치와, 그 위의 수평 요소, 기둥이 떠받치는 작은 돔으로 구성된 볼트, 고아원 벽 표면보다 돌출된 받침대인 코벨corbel로 구성되었다. 로지아의 돔형 베이는 평면이 정사각형이며 천장은 교차 볼트가 아니라 단정하고 고전적인 형태다. 아치의 측면은 평평하며, 고딕 아치가 그런 것처럼 삼각형 단면이 아니다. 아치가 곧

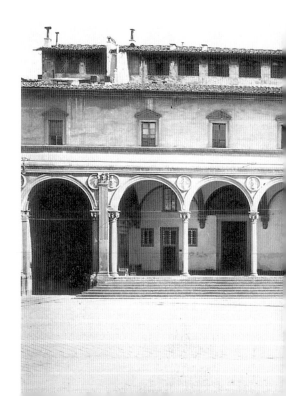

16 피렌체, 오스페달레 델리 인노첸티
파사드, 1419 – 1424

아치볼트(아치 앞면에 붙은 장식 몰딩 부분)이기 때문이다. 즉 아치 옆면이 위쪽으로 구부려져 반원 아치를 형성하는 고전 고대의 엔타블러처라는 뜻이다. 이와 비슷하게 기둥과 기둥머리, 코벨이 모두 고전 형식이며, 기둥에는 기둥머리와 볼트 기단 사이에 보조 기둥머리인 도서렛dosseret이 있다. 보조 기둥머리는 로마 건축보다는 비잔틴 건축에서 자주 쓰였지만, 피렌체의 산티 아포스톨리 교회SS. Apostoli('성 사도 교회') 같은 토스카나 지역의 로마네스크 교회에도 쓰였다. 당시 브루넬레스키는 10세기에 지은 산티 아포스톨리 교회가 (이를테면 4-5세기 무렵) 초기 기독교 시대 건축물이라고 생각했을 가능성이 매우 높다. 그는 오스페달레 델리 인노첸티를 짓던 시기보다 훨씬 후에야, 고전 고대의 더욱 순수한 형식과 수백 년이 지난 이후의 형식을 구분하게 되었다. 이처럼 고전 시대에 지은 게 아닌 건축물을 모델로 이용했다는 사실은 오스페달레 델리 인노첸티의 흥미로운 주위 환경을 통해서 입증된다.

둥근 아치 위로 뻗은 긴 엔타블러처의 양끝은 대형 필라스터가 떠받친다. 하지만 대형 필라스터가 건물의 양끝이 되면 아키트레이브architrave가 갑자기 아래쪽으로 꺾이게 되므로, 고전 건축의 선례에서는 철저히 벗어나는 셈이다. 이것은 피렌체 세례당에서도 나타나는 특징이다. 그러므로 현재의 건축사가들이 4세기부터 14세기 사이 1000년 무렵으로 건축 시기를 추정하는 세례당이, 그 당시 브루넬레스키에게는 분명 위대한 로마의 폐허와 동급으로 놓을 만큼 중요하게 모범이 된 건축물이었을 것이다. 아케이드와 감실형 창tabernacle windows(삼각형 박공인 페디먼트를 얹은 직사각형 창) 역시 피렌체 세례당에서 비롯된 요소다.

브루넬레스키가 이룬 건축의 혁신은 그의 벗인 마사초와 도나텔로의 작품에 반영되었다. 그 예가 아마도 1425년 11월 이전에 제작된 마사초의 프레스코화 〈성삼위일체Holy Trinity〉와 도나텔로와 미켈로초가 1422년과 1425년 사이에 제작했던 오르산미켈레 교회Chiesa di Orsanmichele의 벽감niche이다. 이 두 작품은 오스페달레 델리 인노첸티의 로지아보다 훨씬 고전적으로 느껴지지만 브루넬레스키의 로지아 없이는 존재할 수 없었을 것이다.

브루넬레스키는 피렌체에 바실리카 형식의 대형 교회 두 곳을 세웠다. 두 곳 모두 그가 세상을 떠난 뒤에 완공되었지만 그의 말년 양식이 어떻게 전개되었는지 보여 주며 평면도가 모두 라틴십자가(애프스 반대편인 네이브와 아일 쪽이 긴 십자가 형태)다. 이 두 교회 중 먼저 지은 산 로렌초 교회도19,20는 메디치 가문의 교구 교회다. 이 교회는 1419년에 그 자리에 있던 오래된 교회를 보수하고 증축하려고 평면을 설계하면서 건축이 시작되었다. 과거에 교회는 수도원에서 지었으므로 많은 기도실이 필요했다. 그래서 브루넬레스키는 13세기 말에 지은 산타 크로체 교회 유형을 채택했다. 곧 기본 형태는 커다란 라틴십자가로, 정사각형인 중앙 교차부와 그 양쪽에 작은 정사각형 기도실과 정사각형 성가대석을 갖추고 있다. 산타 크로체 교회 평면도도7와 산 로렌초 교회 평면도도20를 비교해 보면 이런 유형의 평면도가 지닌 건축적 약

점이 보인다. 산타 크로체 교회에서는 서쪽에서 동쪽 끝으로 향하는 방향감이 아주 강조된다. 하지만 동쪽 끝에는 네이브와 맺는 비례 관계가 분명히 나타나지 않는 작은 기도실이 다닥다닥 붙어 있어서 네이브와 양쪽 아일로 이루어지는 큰 세로축 세 개가 다소 약해진 것처럼 보인다.

수도원에 거주하는 수사의 인원이 필요한 기도실의 수를 결정했으므로, 기도실은 대개 작아질 수밖에 없었다. 산 로렌초 교회를 설계하며 브루넬레스키는 트랜셉트를 둘러싸는 방식으로 기도실이 작아지는 문제를 해결했다. 브루넬레스키는 산 로렌초 교회 동쪽 끝에 기껏 기도실 10군데를 배치할 수 있었는데 기도실의 크기는 성가대석은 물론 네이브와 양쪽 아일과도 비례가 맞는다. 이런 이유로 브루넬레스키가 피렌체에 지은 두 교회는 기존 평면도에 수학적인 체계를 부여하고 비례를 맞춘 설계의 모범이 되었다. 설계의 기본 단위는 정사각형 교차부다. 이것은 양 트랜셉트와 성가대석에서 반복되며 네이브는 정사각형 한 선분의 4배 길이다. 직사각형인 아일 베이의 폭은 정사각형 베이 폭의 2분의 1이다. 이런 식으로 어느 쪽이든 아일에 서 있는 사람은 트랜셉트를 가로질러서, 크기가 네이브는 물론 양쪽 아일과 관계되는 기도실 하나의 입구를 보게 된다. 그러므로 산 로렌초 교회는 전체적인 효과에서 산타 크로체 교회보다 훨씬 더 조화롭다.

이렇게 더 규모가 커진 10개 기도실에 필요한 공간을 확보하려면, 양쪽 트랜셉트의 세 선분을 둘러싸서 확장해야만 했다. 그 결과 같은 크기 기도실을 배치하고 남는 어정쩡한 간격이 생겼다. 그는 이 부분에 옛 성구보관실Old Sacristy과 새 성구보관실New Sacristy로 알려진 두 성구보관실 공간을 만들어 만족스럽게 채웠다. 그중 새 성구보관실은 브루넬레스키가 설계한 평면에 포함되었으나 100여 년 동안 건축되지 않았다. 반면 옛 성구보관실도17은 교회 개축 계획이 처음 수립되었던 1419년에 착공했다. 건축비는 메디치 가문의 일족이 부담해서 (주춧돌을 놓은) 1421년 8월부터 1428년 사이에 지었다. 도나텔로가 제작한

조각 장식은 대개 그 이후 아마도 1430년대 중반에 설치된 것으로 보인다. 옛 성구보관실은 교회의 나머지 부분보다 먼저 완공되었기 때문에, 본채와 별개인 건물로 보일 수도 있다. 어찌 보면 옛 성구보관실은 르네상스 시기에 가장 먼저 지은 중앙집중식 건물로 꼽히지만, 이것은 매우 일반적인 면만 보았을 때만 사실이다. 더 중요한 점은 옛 성구보관실이 평면도가 정사각형이며, 정사각형 네 선분의 길이와 벽 높이가 같아서 전체 공간이 완벽한 정육면체를 이룬다는 것이다. 그중 한쪽 벽을 세 부분으로 나누고, 가운데 부분은 뚫어서 작은 제단실alter-room을 만들었다. 이 제단실은 옛 성구보관실과 마찬가지로 정사각형 평면인데 반구형 돔으로 덮여 있다. 이 작은 제단실의 높이는 성구보관실 전체의 높이보다 낮아 완전한 정육면체가 아니다. 그러나 옛 성구보관실 전체는 이렇게 연결된 두 정육면체 구역으로 구성된다. 이러한 기하학적 공간감은 단면도도18에서 보듯이 돔을 포함한 전체 높이를 수평으로 3등분하고, 그중 아래 두 부분이 정사각형 벽을 엔타블러처가 위아래로 2등분한 것에 해당하면서 더욱 강화된다. 옛 성구보관실 위에 얹힌 돔 내부가 반구이므로, 돔의 반지름이 정사각형 벽 너비의 2분의 1이어야 한다. 그래서 단면도에서 전체 높이가 3등분된 게 분명히 나타난다. 산 로렌초 교회 전체 평면도에 기도실을 배열한 것처럼, 교회 전체 설계의 핵심은 이처럼 매우 단순한 산술적 비례다. 하지만 핵심이 너무 강요된 나머지 일부는 브루넬레스키의 설계에서, 십중팔구는 도나텔로의 조각 장식에서 비롯된 복잡한 원근법 효과가 존재한다. 이는 돔이 펜던티브pendentive(정사각형 평면에 돔을 얹을 때 네 벽면의 모서리에서 뻗어 나가는 구면 삼각형으로, 정사각형 평면을 원으로 바꾸어 돔을 얹는다)와 이어지기 때문이다.

펜던티브는 애초에 전적으로 비잔틴 건축에서 이용되었는데, 콘스탄티노플(현재의 이스탄불)에 있는 하기아 소피아 성당이 가장 훌륭한 예로 손꼽힌다. 하지만 브루넬레스키는 펜던티브를 이용한 비잔틴 건축을 거의 보지 못했으니, 틀림없이 로마 유적을 연구하면서 구조 체

계를 터득했을 것이다.주6 곡면을 이루는 펜던티브는 도나텔로의 조각 장식에서 이용되었다. 브루넬레스키가 표면을 장식한 원형 무늬는 마치 둥근 창인 것처럼 취급되었고, 관람자는 이런 원형 무늬를 거쳐 정밀한 투시도법(원근법)을 이루는 장면을 보게 된다. 원형 무늬 외에 옛 성구보관실에서 브루넬레스키가 장식했던 부분은 엔타블러처를 떠받치는 다소 장식이 많은 필라스터로, 이는 오스페달레 델리 인노첸티 로지아의 변형된 로마식 필라스터와 양식이 비슷하다. 원과 반원 들은 설계의 기본 요소에 비례를 맞추고 있다.

이러한 고전적 형태들을 수학적으로 설계한 공간에 적용하면서 브루넬레스키가 직면했던 난관은 두 필라스터의 바깥쪽 모서리에서 볼 수 있다.도17 필라스터를 온전히 확대할 만한 공간이 없기 때문에 그는 오목하게 들어간 마주보는 모서리에 설치된 단편적인 조각으로 축약해야만 했다. 필라스터 하나가 모서리에 맞게 구부러진 곳 또는 필라스터 배치가 불가능한 곳에 코벨이 긴 엔타블러처를 떠받치는 것처럼 보이는 곳에서도 비슷한 난점을 확인할 수 있다. 돔에서는 다소 실험적인 접근이 보인다. 단면도도18에서 보듯이 돔의 외부는 피렌체 세례당의 지붕처럼 보이는데, 그 이유는 높은 고상부에 돔을 얹은 뒤 그 위에 원뿔 모양 타일 지붕을 얹었기 때문이다. 하지만 지붕 안쪽에서 보면, 피렌체 대성당에서 이용했던 리브가 지지하기는 하지만 돔은 진정 고전적인 반구형이다. 우산 돔umbrella dome으로 알려진 이 유형의 돔은 브루넬레스키가 항상 이용했고 그의 제자들 대부분이 16세기까지도 이용했던 것이다. 외부에선 고상부에 있는 것처럼 보이고 내부에선 리브와 리브 사이 삼각형의 아랫부분에 있는 것처럼 보이는 창을 통해, 돔은 빛을 받아들인다.

산 로렌초 교회 나머지 부분의 설계가 1419년 무렵에 이미 정해졌다고 해도, 1442년에야 공사가 다시 시작되었으며 브루넬레스키가 세상을 떠난 1446년 이후에도 이 교회는 오랫동안 완공되지 못했다. 그리고 1440년대 초에 설계를 변경했는데, 그 이유는 여전히 기도실이

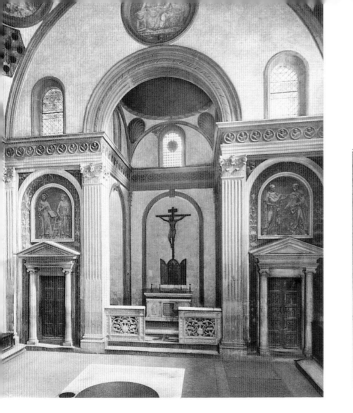
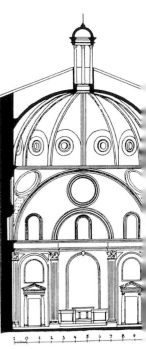

더 필요했기 때문이었다. 아일 양쪽 외벽을 허물고 각각 남북쪽으로 확장해 직사각형 공간을 더한 것이다. 이 직사각형 공간의 면적은 교차부 정사각형 단위 면적의 4분의 1에 해당하는 아일 정사각형 베이 면적의 2분의 1이다. 벽을 절개한 것은 또한 원근법 효과를 심화한다. 네이브 가운데 서 있는 사람은 중심 아케이드 건너편 기도실의 아치형 입구 너머 기도실 뒤쪽 벽을 바라보게 된다. 그럼으로써 이처럼 점차 작아지는 개구부의 연결을 유사한 형태의 연속으로 이해할 수 있다. 산 로렌초 교회의 기본형은 평면은 물론 단면을 보았을 때도 산타 크로체 교회와 비슷하다. 네이브 지붕이 아일 위로 올라와 평평하며, 산 로렌초 교회의 아일이 간결한 돔으로 구성되었기 때문이다. 이것은 초기 그리스도교의 바실리카 유형이다. 그리고 브루넬레스키가 이용한 주두와 피렌체의 산티 아포스톨리 교회와 같은 로마네스크 교회의 주

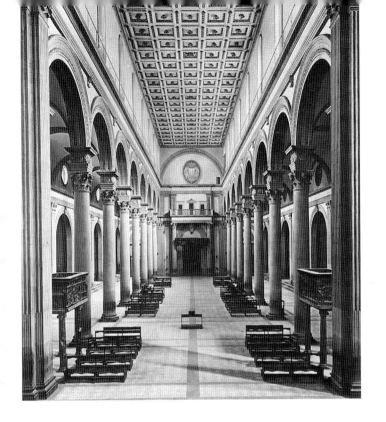

17, 18 (왼쪽 페이지)
브루넬레스키, 피렌체,
산 로렌초 교회 옛
성구보관실 내부와
단면도, 1419년 착공

19 (위) 산 로렌초 교회
네이브

20 (오른쪽) 산 로렌초
교회 평면도

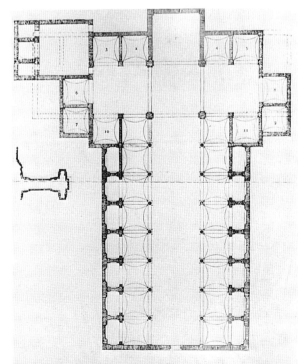

두는 너무나 비슷해서 우연의 일치라고 할 수 없을 정도다. 다시 말하면 브루넬레스키는 산 로렌초 교회에서 비례 문제에서 난관에 부딪혔다. 이러한 난제는 이후에 그가 설계했던 산토 스피리토 교회도25에서 되풀이되지 않았는데, 그 이유는 산토 스피리토 교회가 산 로렌초 교회와 같은 유형의 평면을 보다 일관된 방식으로 구현했기 때문이었다. 브루넬레스키가 경험했던 난제 중 하나를 네이브 아케이드의 주두 위에 부주두(도서렛)를 이용한 데서도 볼 수 있다. 아일의 돔형 볼트를 한쪽에서는 필라스터가 맞은편에서는 네이브의 기둥이 떠받치므로, 이런 문제가 벌어진다. 필라스터와 원주는 같은 높이여야만 하지만 경당 입구 바닥을 높였으므로 필라스터가 기둥보다 높아졌고 기둥 꼭대기와 아치의 아래 부분 사이에 공간이 생겼던 것이다. 16세기의 건축가라면 그저 기둥을 아치 아래 부분까지 높였을 테지만 로마와 비잔틴의 원형을 따르고자 했던 브루넬레스키는 오스페달레 델리 인노첸티의 로지아에서 그랬던 것처럼 이 공간을 부주두로 채웠다.

산토 스피리토 교회에서 브루넬레스키는 산 로렌초 교회에서 직면했던 몇 가지 문제를 새롭고 더욱 만족스럽게 해결했다. 이뿐만 아니라 산토 스피리토 교회는 산 로렌초 교회와 순전히 스타일에서 차이를 보여 준다. 그의 건축 스타일은 1430년대 중엽에 꽤 확실하게 변화했던 것으로 추정된다. 그 이유는 아마도 그가 당시 로마에 다녀왔기 때문이었을 것이다. 산타 크로체 교회 부속 수도원 참사회 회의장은 브루넬레스키가 설계한 건물 중에서도 가장 유명하다고 꼽히며, 대개 파치 경당이라는 이름으로 알려져 있다. 이 건물은 오랫동안 브루넬레스키의 초기작으로 여겨졌는데, 바사리가 오해하고 잘못 해석했기 때문이다. 사실 파치 경당도21-23은 1430년대에 브루넬레스키의 스타일이 막 변화하기 시작할 때 이미 절반쯤 지은 건물이었다. 파치 경당에 관한 최초의 기록은 1429년에, 계약서는 1429년과 1430년 사이에 작성되었다. 이런 점을 고려할 때 평면도는 1430년에, 아니면 1433년에 나왔을 것이다.

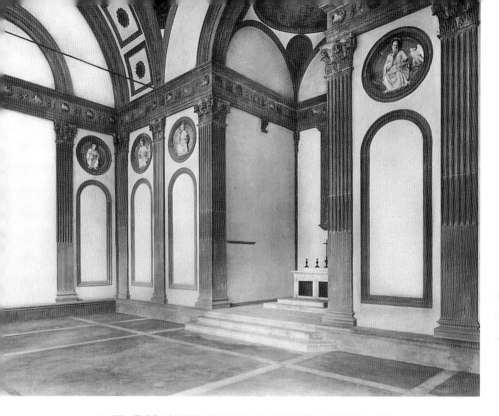

21 (위) **브루넬레스키**, 피렌체, 산타 크로체 교회, 파치 경당 내부, 1430년 또는 그 이후
22 (왼쪽 아래) 산타 크로체 교회 파치 경당 단면도
23 (오른쪽 아래) 산타 크로체 교회, 파치 경당 평면도

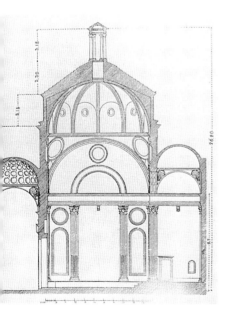

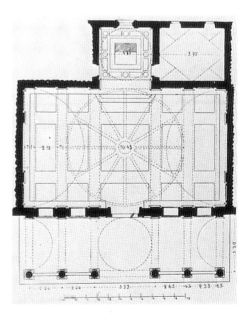

이 건물은 40년 동안 완성되지 못했으며 외관은 브루넬레스키의 설계와는 다르게 완성되었다. 파치 경당의 평면은 산 로렌초 교회의 옛 성구보관실 평면보다 더 복잡해졌다. 즉 돔을 얹은 정사각형 중앙 집중식 기본형에 정사각형 중 한 선분을 개방해 더 작은 정사각형 성가대석을 만들었다. 파치 경당은 정사각형 성가대석과 정사각형 현관 입구vestibule가 균형을 맞추기 때문에 설계가 더 정교해졌다. 정사각형 현관 입구는 훗날 증축하거나 중심 공간에 이어진 '트랜셉트'로 확장될 수 있었다. 브루넬레스키는 이런 식으로 주된 정사각형의 선분 네 개를 조정했으며 각 부분은 원래 단위와 수학적 관계를 맺게 했다. 파치 경당은 산 로렌초 교회의 옛 성구보관실보다 훨씬 복잡한 공간감을 보여 준다. 정사각형 현관의 천장이 가운데가 반지처럼 단이 들어간 돔 공간을 갖춘 무거운 배럴 볼트이기 때문이다. 즉 이것이 파치 경당으로 들어가는 현관이 되며, 경당 천장에는 리브가 드러나는 대형 돔이 얹혀 있다. 주 경당 또한 한쪽으로 확장되었으며 배럴 볼트를 갖추었고 정사각형 현관과 비례를 맞추며 평형을 이룬다. 마지막으로 성

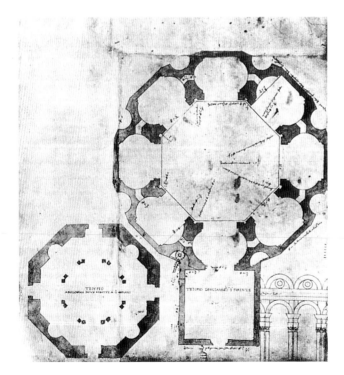

24 줄리아노 다 상갈로,
피렌체, 산타 마리아 델리
안젤리 교회 평면도, 약 1434
(브루넬레스키가 제작한
평면도의 모작)

가대석 공간은 주 경당 너머 더 작은 현관 돔을 갖춘 구조를 되풀이한다. 브루넬레스키가 직접 제작했다고 전해오는 조각상 몇 점을 포함해 파치 경당의 내부 장식은 로마 건축을 실험적으로 적용하면서 피렌체 고유의 색채 효과를 이용하려는 그의 소망을 다시 한 번 보여 준다. 모서리는 여전히 난제여서, 한편에는 필라스터 일부를, 다른 한쪽에는 꺾인 필라스터를 이용했다. 이 건물은 산 로렌초 교회의 옛 성구 보관실의 스타일과 아주 비슷하나 분명 훨씬 세련되었다. 다만 파사드와 관련된 한 가지 문제가 있다. 파사드는 디테일에서나 균형감 면에서 대개 작고 효과적이지 않다. 그럼에도 파사드의 아래 부분은 현관 내부의 배럴 볼트를 지지하는 장엄하고 육중한 원주로 구성된다. 이 부분은 오스페달레 델리 인노첸티 로지아의 개방적이며 가벼운 느낌보다 훨씬 장엄하고 고전적인 느낌을 준다. 현재 파치 경당의 중심 돔은 1459년에, 현관 돔은 1461년에, 즉 브루넬레스키가 세상을 떠난 후에 완공했다고 알려져 있다. 그러므로 돔 아래 부분이 그의 후기 스타일을 나타낸다고 추정한다. 이처럼 로마 건축의 특징이 브루넬레스키 후기 스타일에 전형적으로 나타나는데, 이는 당연히 이 시기에 그가 고전 고대를 새로이 접했기 때문이다.

브루넬레스키가 피렌체에 머물렀던 1432년 12월과 1434년 7월 사이에 그에게 지불된 대금은 없었다. 도나텔로는 1432년과 1433년 사이에 로마에 머물렀다고 알려져 있는데, 바사리는 도나텔로와 브루넬레스키가 로마의 고대 유적을 연구하러 함께 로마에 다녀왔을 수 있다고 추정했다. 피렌체의 산타 마리아 델리 안젤리 교회도24 같은 스타일의 건물은 바사리의 추정에 힘을 보탠다. 1434년에 착공했지만 1437년까지 방치되다가 완공하지 못했던 산타 마리아 델리 안젤리 교회의 평면은 15세기에 최초로 시도한 중앙집중식 평면인데, 로마의 '미네르바 메디카Minerva Medica' 신전에서 비롯된 것이다. 이 교회는 피렌체 대성당의 돔처럼 팔각형에 얹은 돔과 팔각형을 에둘러 통로를 양옆으로 낸 기도실 여덟 군데로 구성되었다. 산타 마리아 델리 안젤리 교회

는 (산 로렌초 교회의) 옛 성구보관실이나 (산타 크로체 교회의) 파치 경당처럼 브루넬레스키가 설계한 이전 건물들과는 완전히 다른 원리를 나타내고 있다. 즉 이전 건물에서는 형태란 서로 기하학적 관계를 맺는 평면이어서 조형성은 없다고 여겼다면, 산타 마리아 델리 안젤리 교회에서는 형태가 단단하고 거대한 조각이며 그 주위로 공기가 흐른다고 간주했다. 이와 같은 방식으로 우리가 이 교회를 재구성한다면, 돔은 판테온으로 대표되는 유형에 기초해서 육중하고 고전적이므로 브루넬레스키가 이전에 올렸던 리브 돔과는 완전히 다를 것 같다. 산타 마리아 델리 안젤리 교회는 그가 로마 여행(추정)을 다녀오자마자 착수했기 때문인지, 스타일에서 다시 고전적 영향을 강하게 받고 있는 것으로 보인다. 이러한 말년의 스타일은 1434년 이후 작업에 나타나는데, 피렌체 대성당 랜턴과 관람석(엑세드라), 무엇보다도 산토 스피리토 교

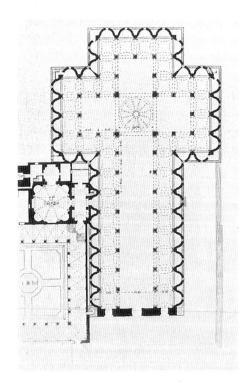

25 **브루넬레스키**. 피렌체, 산토 스피리토 교회 평면도, 1434년 또는 그 이후

26 (오른쪽 페이지) 산토 스피리토 교회 네이브

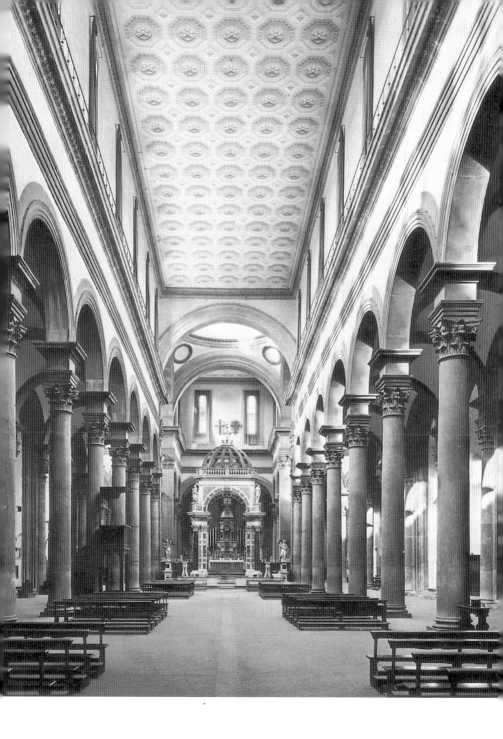

회가 속한다.

산토 스피리토 교회The Basilica of Santo Spirito도25, 26는 기본적으로 산 로
렌초 교회와 매우 비슷한데, 이 두 교회는 브루넬레스키 스타일의 모
범이 되었다. 하지만 산토 스피리토 교회는 산 로렌초 교회와 몇몇 차
이점을 보여 주면서, 브루넬레스키 말년의 가장 성숙한 고전 스타일의
예가 된다. 이 교회는 아르노 강 건너편에 있는 빈민 지구에 위치하는
데, 이 터에는 1250년 무렵부터 교회가 있었다고 알려졌다. 1434년에
산토 스피리토 교회 건립위원회가 브루넬레스키의 교회 개축 설계를
승인했고, 건축 자금을 모은 후 1436년에 초석을 놓았다. 하지만 공
사는 거의 진척되지 않아서 브루넬레스키가 세상을 떠난 지 10년 후에
기둥이 처음 세워졌을 정도였다. 산토 스피리토 교회는 오랜 논쟁 끝
에 브루넬레스키의 설계 원안을 변경한 후 1482년에야 겨우 완성되었
다. 설계가 변경된 부분은 익명의 저자가 집필한 브루넬레스키의 전기
에 밝혀져서 대부분 알려져 있는데, 이 전기가 그의 경력에 관한 주된
정보 자료다. 브루넬레스키의 전기에서 전하는 바에 따르면 서쪽 출입
구에 문이 넷이었어야 하는데, 현재는 셋뿐이다. 그리고 교회 동쪽 끝
까지 이어지는 돔형 아일의 베이 구조가 서쪽 벽 너머까지 이어져서 출
입문이 저마다 작은 정사각형 베이 안에서 여닫혔어야 했다. 마지막으
로 교회 외곽선이 아일 양쪽에 설치된 반원형 기도실 때문에 바깥으로
볼록하게 튀어나왔어야 했다. 현재는 곡면 부분을 메꿔 외벽이 직선이
다.도25 이러한 설계 변경은 브루넬레스키의 설계 원안에 반대했던 후
대 건축가들이 실행했을 가능성이 매우 높다. 이 흥미로운 곡면 벽 구
조는 브루넬레스키가 로마의 라테라노 대성당Lateran Basilica에서 영감을
얻은 것처럼 보인다. 한때 라테라노 대성당이 곡선 벽 구조였는데, 아
마도 브루넬레스키는 이것을 초기 그리스도교 시기 교회의 특징으로
여겼던 것 같다. 작은 돔 공간이 내부의 더 큰 공간인 네이브, 성가대
석, 트랜셉트를 미리 알리며 고리 모양으로 이어진다는 발상은 부르넬
레스키의 후기작에서 보이는 공간감과 잘 어울린다. 그리고 현재 평면

도에서 비어 있는 공간이 정확히 베이 두 개 크기라는 사실로도 확인된다. 1434년에 브루넬레스키가 산토 스피리토 교회의 모형을 만들어 승인을 받았다는 걸 알고 있지만, 평면은 이후 10여 년 동안 바뀌어서 최종안은 브루넬레스키의 말년 스타일을 표현하게 되었다.

산토 스피리토 교회 평면과 산 로렌초 교회 평면이 다르다지만, 두 교회의 실제 차이점은 교회 내부에 서 있을 때 느끼게 되는 공간감에서 가장 잘 나타난다. 브루넬레스키의 후기작에서 언제나 그랬듯이 평면도에서는 산 로렌초 교회의 직사각형 형태가 변형되어 산토 스피리토 교회에 쓰였다고 보일지라도, 산토 스피리토 교회에서 훨씬 조각 같은 양감을 느낄 수 있다. 산 로렌초 교회에서는 작은 기도실이 직사각형인 네이브의 원주에 대응하여 개구부에 평평한 필라스터를 갖추었다. 한편 산토 스피리토 교회에서는 기도실의 반원형 벽감(니치) 형태가 기도실 입구에 갖춘 반원주형 기둥 곡선으로 이어져 반복되면서 네이브의 원주에 대응한다. 산토 스피리토 교회는 내부의 비례가 더욱 완전하게 적용되었지만 산 로렌초 교회에서는 아케이드 높이와 그 위 채광부 높이의 비례가 약 3:2이므로 내부 비례가 살짝 어색하다.도19 그러나 산토 스피리토 교회에서는 아케이드의 높이와 채광부의 높이가 같아서 비례 문제가 훨씬 만족스럽게 해결되었다.도26 아일 베이는 천장이 돔 볼트이고 네이브 지붕은 수평이며 격간coffer(지붕의 정방형 패널)은 색을 칠해 나타냈다. 여기서 아일 베이의 높이는 물론 폭도 네이브 베이의 2분의 1인데, 이런 구조의 기원은 역시 아일 베이와 네이브 베이의 비례가 1:2였던 10세기 건물 산티 아포스톨리 교회에서 찾아볼 수 있다. 교회 전체를 떠받치며 늘어선 원주의 거대한 고리가 창출하는 빛나는 공간 효과는 교회를 통과해 걸어보지 않으면 아마 느끼기 어려울 것이다. 산토 스피리토 교회는 브루넬레스키의 이전 건축물에서는 찾아볼 수 없는 풍부한 공간 효과와 진정 로마식 장엄함을 보여주는 예로 브루넬레스키의 경력을 집대성한 결과물이다. 브루넬레스키를 계승하고 그의 양식을 모방하던 이들은 브루넬레스키의 후기작에

서 나타나는 풍요로운 조각적 특성과 결부되는 수학적 엄격함을 파악
할 수 없었다. 이들은 오스페달레 델리 인노첸티 같은 브루넬레스키의
초기작을 모범으로 삼아 모방하기를 택했다. 문제가 되는 건물이 피렌
체 교외 피에솔레의 수도원Badia di Fiesole이다. 브루넬레스키가 세상을 떠
난 후에야 착공했던 이 건물은 브루넬레스키의 후기 양식을 보여 주는
건물보다 그의 1420년대 건물과 더 비슷하다.

3

알베르티

15세기 초에 활동했던 또 다른 주요 건축가는 레온 바티스타 알베르티Leon Battista Alberti, 1404-1472였다. 브루넬레스키와는 달리 알베르티에게 건축이란 그의 여러 활동 영역 중 하나였을 뿐이다. 알려진 바로는 브루넬레스키는 라틴어를 읽지 못했으나 분명 스스로 문제를 해결하기 좋아하는 사람이었다. 반면 알베르티는 당대에 아주 위대한 학자로 꼽히는 인물이었다. 1404년에 제노바에서 태어난 알베르티는 잠시 그곳에 망명 중이던 피렌체 유력 상인 가문의 사생아였다. 청년 알베르티는 훌륭한 교육을 받았다. 처음에는 파도바 대학에서 그리스어와 라틴어를 배워 능통했고, 그 후 볼로냐 대학에서는 법학을 공부했다. 그의 아버지가 세상을 떠나자 사제였던 두 삼촌이 조카를 지원했다. 청년 알베르티가 천재로 성장할 것이 분명했기 때문이었다. 실제로 그는 20세에 라틴어로 희극을 썼는데 짧은 시간이나마 그 작품이 진짜 고전 작품으로 여겨졌을 정도였다. 라틴어로 희극을 쓴다는 건 아마 15세기에는 지금보다 쉬운 일이었을 것이다. 그리고 당시에는 소수 인문학자들이 방대한 고전 필사본을 다시 발굴하는 중이었으니, 고대 희극을 발견했다고 주장해도 이상할 것이 하나도 없었던 시대였다.

알베르티는 얼마 지나지 않아 차세대 위대한 인문학자들 대부분을 만났다. 그중에는 훗날 최초의 인문주의자 교황이자 훗날 알베르티를 고용했던 니콜라오 5세Nicholas V, 재위 1447-1455도 있었을 것이다. 1428년 무렵이나 아마도 그보다 조금 이른 시기에 그의 가문에 내려졌던 추방령이 철회되어 알베르티는 피렌체로 갔고 거기서 브루넬레스키

와 만났다. 아마 도나텔로와 기베르티를 만났을 수도 있다. 그가 저서 『회화론Della Pittura』에서 마사초에 관해 서술했던 것으로 미루어 보아, 알베르티는 파도바와 볼로냐에서 인문학자들의 모임에 익숙했지만 피렌체에서는 분명 혁신적인 예술가들의 모임에 들어갔을 것이다. 그의 회화론이 (원근법을 창시했던) 브루넬레스키에게 헌정된 것은 인문주의 사상과 여러 예술의 연결을 확인하는 몇몇 단서 중 하나다. 얼마 후 알베르티는 당시 많은 인문주의자들처럼 하위 성직을 받고 교황청에서 일했다. 그는 폭넓게 여행을 다녔고, 로마에 살던 1430년대 초에는 고전 고대의 폐허로 남은 유적을 연구하기 시작했다. 하지만 알베르티의 연구 방향은 브루넬레스키의 유적 연구와는 방향이 완전히 달랐다. 브루넬레스키의 경우 처음엔 로마인들이 엄청난 규모의 건물을 짓고, 그 광대한 공간을 지붕으로 덮었던 방법을 찾는 데 집중했다. 달리 말하면 브루넬레스키는 순전히 구조적인 관점에서 고전 건축에 관심을 가졌다는 뜻이다. 반면 알베르티는 거의 언제나 실제 건축 과정에서 보조로 일했기 때문에 아마도 로마 건축의 구조 체계를 이해할 수 없었을 것이며, 구조 체계에 관심이 그다지 없었다는 게 확실하다. 하지만 알베르티는 새로운 인문주의 예술 최초의 이론가로서, 고전 유적을 연구해서 자기가 상상하는 예술을 지배하는 불변의 법칙을 추론하겠다는 목표를 세웠다. 그는 회화, 조각, 건축을 다룬 저서를 집필했는데, 그 저서들을 읽어보면 알베르티의 글이 키케로 시대(라틴 문학의 첫 번째 전성기[BC 70–BC 43]로 라틴 문학의 황금기로 꼽힌다) 라틴어 산문을 모범으로 삼았음을 알게 된다. 이뿐만 아니라 그의 사고 체계 전부는 15세기 당시 환경에 적합하도록 조정할 수 있는 고대의 전범을 찾는 것이었음을 알 수 있다.

1434년에 알베르티는 피렌체로 돌아와 예술론의 첫 권인 『회화론』 집필을 시작했다. 『회화론』은 회화의 이론적 기초를 다루는데, 서문에서는 브루넬레스키, 도나텔로, 기베르티, 루카 델라 로비아, 마사초 같은 당대의 기라성 같은 예술가들을 거론하며 찬사를 보낸다. (물

론 마사초는 1434년 이전에 세상을 떠났다. 하지만 나머지는 당시 전성기를 누리는 중이었다.) 1435년에 완성된 『회화론』은 알베르티가 비례와 원근법 문제에 과학적 관심이 있었음을 보여 준다. 그는 저마다 다른 거리에 있다고 추정되는 여러 사물을 평면에 그리는(재현하는) 문제, 그리고 그러한 사물들 사이에 동일한 축소 비율을 유지하는 문제에 관해 저서에서 상당한 분량을 할애했다. 이것은 근본적으로 합리적이며 자연과학적 설명 방법을 이용해 예술에 접근하는 것으로, 알베르티의 건축 이론서와 조각론에서도 마찬가지로 적용되었다.

알베르티는 브루넬레스키 인생에서 말년에 해당하는 1440년대에 들어서 건축에 관심을 갖기 시작했는데, 아마 당시 그는 가장 위대한 이론서로 총 10권으로 구성된 『건축론De re aedificatoria』집필을 막 시작했을 것이다. 1452년에 알베르티는『건축론』의 판본 하나를 교황 니콜라오 5세에게 선사했으나 1472년에 세상을 떠나기 전까지『건축론』을 계속 수정한 것 같다. 익명의 저자가 쓴 그의 전기(자서전일 수도 있다)에 따르면 알베르티가 회화, 조각, 건축 모든 방면에서 활동했다지만, 그의 작품이라고 확인된 회화와 조각이 남아 있지는 않다. 따라서 예술가 알베르티의 명성은 저술과 건축물 두 영역에서 비롯된다고 할 수 있다.

알베르티가 『건축론』의 모범으로 삼은 고전은 분명 고대로부터 유일하게 전해온 비트루비우스의 저작이다. 사실 이 논문에 담긴 지식이 완전히 사라진 적은 없었다. 하지만 1415년 무렵 인문학자 포조 브라촐리니가 비트루비우스의 필사본을 다소 극적으로 재발견했다. 비록 이 필사본이 당시에도(사실 지금도) 심하게 훼손되고 부분적으로 전혀 알아볼 수 없는 상태였어도 알베르티가 비트루비우스의 논문을 실제로 이용했던 최초의 인물이라는 점은 분명하다. 따라서 알베르티는 비트루비우스가 과거에 그랬던 것처럼 건축의 기본 원리에 관해 쓰고, 어떻게든 그를 모방하지 않고 길잡이로 이용하는 것을『건축론』의 목적으로 삼았다. 알베르티의 논문 대다수는 분명 초기 인문주의 시대의

산물이다. 이 시대에는 공공선을 보호하기 위해 인간의 의지를 북돋고 감정은 제어하며 개인의 능력 개발을 강조했는데, 이러한 로마 시대의 개인관이 15세기 초의 특징이었다. 그러나 알베르티가 교회, 하느님, 성인들을 가리키며 '성전들'과 '신들'이라고 말한 것을 발견했을 때 다소 놀라웠다. 이렇게 고대의 사고 체계가 깃든 단어들을 이용했으므로 알베르티의 사상은 근본적으로 오해를 불러일으켰다. 그가 고대의 영광과 고대 미술의 지고함을 주장했음에도 완전히 그리스도교 체계로 사고했다는 게 분명했기 때문이다.

알베르티는 고전 시대부터 이용해온 다섯 가지 오더order(고전 건축에서 지붕과 기둥을 기본으로 한 양식)의 쓰임새에 관해 처음으로 일관성 있는 이론을 제시했다. 그는 도시를 계획했고 다양한 계급에 적합한 일련의 살림집을 연달아 설계했다. 또한 건축의 아름다움과 장식에 관해 정연한 이론을 펼쳤는데, 이런 이론은 기본적으로 조화로운 비례를 만드는 수학 체계에 의존했다. 그는 아름다움을 '모든 부분이 조화와 일치를 이루어 더 악화되는 게 아니면 더할 것도 뺄 것도 없는 것'으로 정의한다. 다소 비논리적이긴 하지만 이러한 아름다움은 조화로운 비례에 첨가되는 장식으로 개선될 수 있다. 그리고 건축에서 주요한 장식은 원주라고 파악했다. 따라서 알베르티가 그리스 건축에서 원주의 본질적인 기능에 무지했다는 게 분명하다. 로마 시대의 몇몇 건축가처럼 그는 기둥이 내력벽(기둥과 함께 건물의 무게를 지탱하도록 설계된 벽)을 장식하는 것에 불과하다고 여겼다.

그의 초기작은 피렌체의 팔라초 루첼라이Palazzo Rucellai와 리미니의 폭군 시지스몬도 말라테스타Sigismondo Malatesta, 1417-1468를 위해 다시 지은 교회였다. 팔라초 루첼라이가 먼저 완성되었을 테지만, 이 건물은 15세기에 피렌체에 지었던 다른 팔라초와 함께 다음 장에서 살펴보겠다. 리미니의 교회는 원래 성 프란체스코에게 헌정된 오래된 건물이었다. 1446년 무렵부터 말라테스타가 자신과 아내인 이소타Isotta, 궁정 신하들을 위한 기념물로 쓰려고 그 교회를 개축했으므로 지금은 템피

오 말라테스티아노Tempio Malatestiano라는 이름으로 더 유명하다. 말라테스타에게 교회를 고쳐 지어 하느님의 영광을 드높인다는 건 분명 부차적인 문제였다. 리미니의 템피오 말라테스티아노가 건축사에서 중요한 이유는 일반적인 교회에서 서쪽 파사드의 문제점을 고전 건축에서 착상해 해결했던 르네상스 건축의 첫 사례이기 때문이다.도27 즉 교회에서 가운데 네이브가 높고 양쪽 아일은 그보다 낮아 별도로 지붕을 기울여 덮어야 한다는 점을 해결했다는 것이다. 그 결과 약간 어색해진 건물 모양은 일반적인 고전 건축의 형태가 아니었다. 고대의 신전은 신상神像을 안치한 안쪽 방 셀라cella 앞에 기둥을 받쳐 만든 포르티코 portico(건물과 중정을 이어 주는 중간의 연계 공간으로 입구를 확장한다)로 구성되기 때문이다. 서쪽 입구 쪽에 탑을 세우는 고딕식 해결 방법이 프랑스와 잉글랜드에서는 흔했지만 이탈리아에서는 거의 쓰이지 않았으므로, 알베르티에게는 교회를 설계할 때 직접 이용할 수 있는 원형이 없었다. 템피오 말라테스티아노가 명백히 세속 군주의 영광을 기리는 건물이라는 사실에 힘입어 결국 알베르티는 이 같은 해결책을 제시했을 것이다. 알베르티는 옛 교회 서쪽 끝을 고전의 개선문에 기초한 형태로 마꾸자는 해결책을 제시했는데, 그렇게 하면 교회 입구가 개선문이 되면서 죽음을 물리치고 승리한다는 관념까지 품게 되는 셈이었다. 고전 시대 개선문은 대부분 아치 하나가 가운데에 있고 좌우에 원주가 있거나(리미니의 아우구스투스 개선문이 이 형식이다), 중앙에 큰 아치, 좌우에 작은 아치가 하나씩 있고 세 아치 사이에 원주를 배치하는 삼분 형식이다. 삼분 형식 개선문 중에 가장 유명한 예가 로마의 콘스탄티누스 개선문이다. 알베르티는 틀림없이 콘스탄티누스 개선문을 모범으로 삼았지만 세부 다수는 리미니의 아우구스투스 개선문에서 직접 차용했다. 그러나 콘스탄티누스 개선문은 네이브와 아일의 크기 차이 문제만 해결할 수 있을 뿐이었다.

알베르티는 여전히 아치보다 더 높이 솟은 네이브 문제를 해결해야 했다. 개선문은 단층이며 경우에 따라 애틱attic(고전 건축 파사드에서

코니스 위층 또는 낮은 벽)이 있다는 건 변함없으므로, 알베르티는 건물 윗부분에 적용할 뭔가 다른 형태를 찾아야 했다. 사실 템피오 말라테스티아노는 완공되지 못해서 교회 내부는 아직까지도 대부분 고딕 양식인 상태다. 하지만 현재 남아 있는 부분과, 1450년 무렵 조각가 마테오 데파스티Matteo de' Pasti, 1420-1467년과 1468년 사이가 제작했던 메달에 새겨진 건축물의 형태에서 알베르티의 의도를 추론할 수 있다. 마테오는 리미니에서 알베르티를 보좌했고 실제로 건물 공사 대부분을 맡은 책임자였다. 1454년 11월 18일에 알베르티가 마테오에게 보낸 편지가 최근 발견되었는데, 이 편지는 알베르티의 계획 일부를 명확하게 설명해 준다. 그리고 메달은 아치 윗부분에 관한 해결책을 제시했다는 것을 알려 준다. 알베르티는 판테온처럼 규모가 매우 큰 반구형에, 브루넬레스키의 피렌체 대성당 돔처럼 리브가 있는 돔을 올리려고 했다. 파사드 윗부분은 출입구 위에 다시 아치형 개구부를 만들어 그것을 창문으로 이용하고 이 아치 좌우에 원주(또는 필라스터)를 배치하는 안을 내놓았다. 파사드 아래 부분은 현재 보이는 모습대로다. 아일 지붕을 높이가 낮고 부분으로 나뉘며 장식 모티프가 있는 가림 벽이 감춘다. 이처럼 건물 가운데에 아래위층으로 서로 다른 유형의 두 오더를 이용하는 체계는 이후 서구 교회 건축에서 매우 흔한 형식이 되었다. 마테오 데파스티에게 쓴 편지에서 알베르티는 이렇게 설명한다.

(다음에 설명하는 것을) 기억하고 명심하게. 모형에는 지붕 가장자리 좌우에 이것(작은 세부 장식 드로잉이 여기 있군)이 있네. 전에도 말했지만 나는 이것을 지붕 가장자리 좌우에 붙여 교회 안쪽에서 올릴 지붕 가장자리 부분을 감추겠네. 파사드로 내부 폭을 줄일 수 없으니, 이것이 이미 지은 부분을 틀림없이 나아지게 하고 이미 완성된 것을 망치지 않을 걸세. 자네는 필라스터의 크기와 비례가 어디에서 비롯되었는지 알 수 있을 걸세. 자네가 무엇이라도 변경한다면, 모든 조화가 망가질 걸세. ……

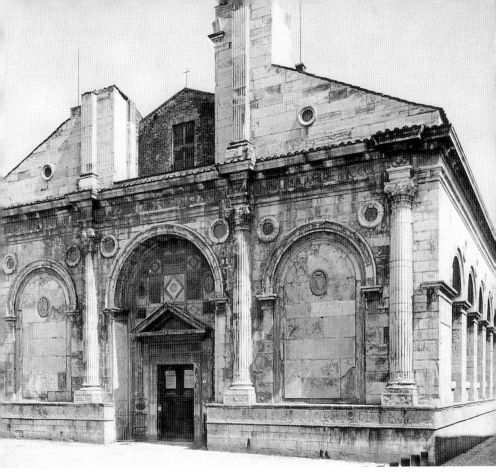

27 리미니, 알베르티가 디자인한 템피오 말라테스티아노 파사드, 1446년 또는 그 이후

　이 편지 곳곳에서 알베르티는 고대의 전례는 물론 합리주의 건축에 대한 신념을 피력한다. 그는 이렇게 말한다. "자네가 내게 말한 것에 관해 마네토는 돔에서 높이가 폭의 2배여야 한다고 말하지. 나로서는 그보다는 고대의 목욕장과 판테온, 그 모든 고귀한 건물을 지었던 이들을, 그리고 그들보다 훨씬 더 이성을 신뢰하지."

　알베르티는 고전을 지향했으나 템피오 말라테스티아노의 디테일은 고대 로마보다는 베네치아 고딕 형식에 훨씬 가깝다. 아마도 알베르티가 서신을 통해 설계안을 전했고, 현장에 있던 마테오와 석공들은

그들에게 가장 익숙했던 (이탈리아) 북부의 장식 형태를 이용했기 때문일 것이다.

1467년에 완공된 피렌체의 루첼라이 경당은 템피오 말라테스티아노보다 디테일이 훨씬 고전 건축에 가깝다. 그 이유는 아마도 브루넬레스키가 이미 고전 형식을 이용했으므로 피렌체 석공들이 이탈리아 다른 지역 석공들보다 고전 형식에 훨씬 익숙했기 때문일 것이다. 그래서 피렌체의 산타 마리아 노벨라 교회의 훌륭한 파사드도28가 1470년에야 완성되었다는 게 조금은 놀랍다. 역시 루첼라이 가문에서 주문했던 이 파사드는 1458년에 착공되었다고 한다. 템피오 말라테스티아노처럼 산타 마리아 노벨라 교회의 파사드 디자인도 기존 건물의 제약을 받았다. 알베르티는 이번엔 산타 마리아 노벨라 교회의 고딕 형태 일부를 의도적으로 이용하면서, 고딕 양식과 절충하고 심지어 고딕 양식을 재구성할 것임을 시사했다. 산타 마리아 노벨라 교회 파사드는 새로움이 덜해서 더 많은 사람들이 편안하게 받아들였다. 이 때문에 후대 건축가들이 이 파사드를 많이 모방했다. 고딕 양식 교회를 위한 '고대' 파사드의 모범이 되었기 때문에 더 많이 모방되었다. 이 파사드에서 알베르티는 건물 높이와 폭을 1:1로 하는 커다란 정사각형을 만들어 전체 공간을 분할했다. 그러고 나서 아일을 가리는 데 이용한 두루마리 형태의 아래 부분이 건물 높이의 2분의 1이 되도록 나누었다. 주출입구로 나뉜 파사드 아랫부분은 두 개의 정사각형을 형성하는데, 이 정사각형은 커다란 정사각형 면적의 4분의 1에 해당한다. 네이브의 끝을 감추고 고전적인 삼각형 페디먼트를 얹은 파사드 윗부분은 아랫부분 두 개의 정사각형과 정확히 같은 크기다. 이렇게 수학적 분할로 1:1, 1:2, 1:4처럼 단순한 비례를 만든다는 것이 알베르티의 모든 작업에서 나타나는 특징이다. 브루넬레스키와 알베르티는 모두 이처럼 수학에 의지했기 때문에 이전 건축가들과 결정적으로 달랐다. 알베르티는 자기 논문에서 이처럼 단순하고 조화로운 비례의 필요성을 자주 언급했다. 이것이 바로 마테오 데파스티에게 보낸 편지의 '자네가 무엇이

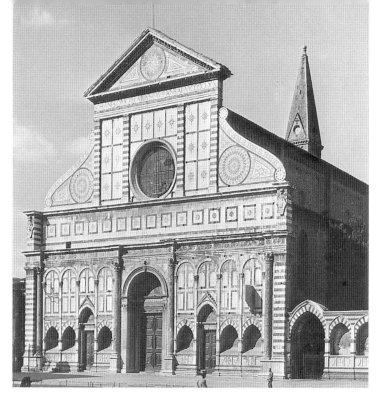

28 **알베르티**, 피렌체, 산타 마리아 노벨라 교회 파사드, 1458년 착공

리도 변경한다면, 모든 조화가 망가질' 것이라는 부분에서 알베르티가
의미했던 바다.

　　말년에 알베르티는 만토바에 교회 두 곳을 디자인하고 착공했는
데, 이번에는 그가 디자인을 변경해야 하는 기존 건물이 없었다. 이
두 교회는 이후 교회 건축에서 중요한 위치를 차지하게 되었다. 산 세
바스티아노 교회S. Sebastiano도30는 그리스십자가 평면으로, 산탄드레
아Sant'Andrea 교회도32는 라틴십자가 평면으로 지어져서 교회 건축에서
중요한 두 가지 유형을 각각 대표했기 때문이다. 산 세바스티아노 교
회는 1460년에 착공되었으나 알베르티가 세상을 떠난 1472년에도 미
완성이었다. 현재 건물은 정확하지 않게 복원된 상태다. 도 29는 비트
코버 교수가 재구성한 도면이다.주7 이 도면은 알베르티가 자기 논문
에서 요구했던 이론적 요구조건을 거의 모두 보여 준다. 알베르티는

교회가 나머지 세계로부터 분리되어 높은 기단에 세워져야 한다고 생각했으므로, 이 교회는 계단이 높다. 엔타블러처를 떠받치는 필라스터가 6개(현재 건물은 필라스터가 4개뿐이다)인데, 여기서는 알베르티가 의도적으로 고전적인 신전 정면부 유형을 이용하면서 평면도에서 양쪽 아일을 없앴기 때문이다.

산 세바스티아노 교회는 파사드보다도 평면이 훨씬 중요한데, 이 교회가 이후 16세기까지 연달아 건축되었던 그리스십자가 평면 교회들의 맏이 격이기 때문이다. 알베르티의 이론에 따르면, 그리스십자가 같은 중앙집중형 교회가 자체로 완벽한 형태이며 신의 완전함을 상징한다. 다른 한편 그는 초기 그리스도교 교회의 영향도 받았을 것 같다. 만토바에서 가까운 라벤나에는 참고 가능한 원형이 적어도 두 곳은 되었다. 450년 무렵에 지었던 갈라 플라치디아 영묘Mausoleum of Gala Placidia와 비슷한 시기에 지은 산타 크로체Santa Croce 교회다.주8 그럼에도 그리스십자가 평면은 신자들을 수용하는 데 난점이 있었으므로, 매우 일반적이지는 않았다. 만토바에 알베르티가 지은 또 다른 교회는 후대 건축가들이 보다 수용하기 좋은 모델을 제시했다.

산탄드레아 교회도31-33는 알베르티가 세상을 떠나기 두 해 전에 설계되었으나 1472년에야 착공되었다. 알베르티의 계획대로 그의 조수가 실행에 옮겼지만, 18세기까지 건물 상당 부분이 완성되지 못했다. 지금 이 교회 파사드도31에서 알베르티의 의도대로 남은 곳은 페디먼트에 불과하다. 산탄드레아 교회 평면도32은 브루넬레스키가 피렌체의 교회 두 곳에서 이미 이용했던 전통적인 라틴십자가 평면에 가깝지만, 본질적으로 한 가지 차이점이 있었다. 브루넬레스키의 교회에서는 네이브와 좌우 아일 사이가 오직 가느다란 원주로 분리되어 누군가 네이브나 좌우 아일에 서 있으면 주된 방향축이 교회 동쪽 끝에 있는 제단으로 향한다. 그러나 산탄드레아 교회에는 좌우 아일이 없고 네이브도33와 직각을 이루는 크고 작은 공간들이 교차로 이어진다. 더 큰 공간들은 기도실로 쓰였다. 네이브에 서 있는 신도에겐 축방향이 두 개가 생기는데, 하나는 네이브 벽 측면으로 작고-크고-작고 식으로 교차하는 리듬으로 구성되는 축이고 다른 하나는 교회 동쪽 끝으로 집중되는 세로축인데, 그것은 터널 같은 네이브 자체의 성격 때문에 나타난다.

브루넬레스키 유형 교회와 알베르티 유형 교회에는 공간적으로 커

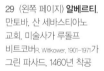

29 (왼쪽 페이지) **알베르티**, 만토바, 산 세바스티아노 교회. 미술사가 루돌프 비트코버R. Wittkower, 1901–1971가 그린 파사드, 1460년 착공

30 (오른쪽) 산 세바스티아노 교회 평면도

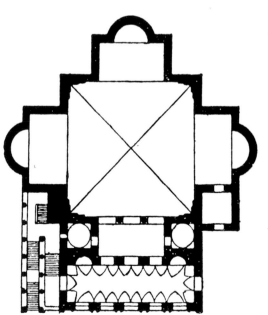

다란 차이점이 나타나는데, 그 첫 번째 원인은 알베르티가 의식적으로 로마의 원형에 맞추어 내부를 만들었다는 사실에서 비롯된다. 매우 어두운 산탄드레아 교회 네이브에는 너비가 약 17미터 남짓한 배럴 볼트를 올리고 거기에 격간을 그려 넣었는데, 이 배럴 볼트는 고전 시대 이후 당시까지 가장 크고 무거운 볼트였다. 이 볼트의 엄청난 무게 때문에 브루넬레스키가 세운 교회에 쓰인 원주보다 훨씬 크고 강한 지지체가 필요했을 것이다. 따라서 알베르티는 디오클레티아누스 목욕장Baths of Diocletian, 298-306(고대 로마에서 가장 웅장한 대중목욕장으로 3천여 명을 수용했다고 함) 또는 막센티우스와 콘스탄티누스 바실리카Basilica of Maxentius and Constantinus(308년에 막센티우스 황제가 짓기 시작해 312년 콘스탄티누스 1세 때 완공된 바실리카로, 로마 포로 로마노에서 가장 큰 건물)처럼 볼트의 무게를 떠받치는 어마어마한 받침대가 있고 동시에 중심축에 직각으

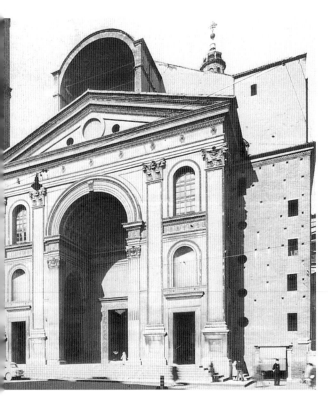

31 **알베르티**, 만토바, 산탄드레아 교회 파사드, 1470년 설계
32 (위) 산탄드레아 교회 평면도
33 (오른쪽 페이지) 산탄드레아 교회 네이브

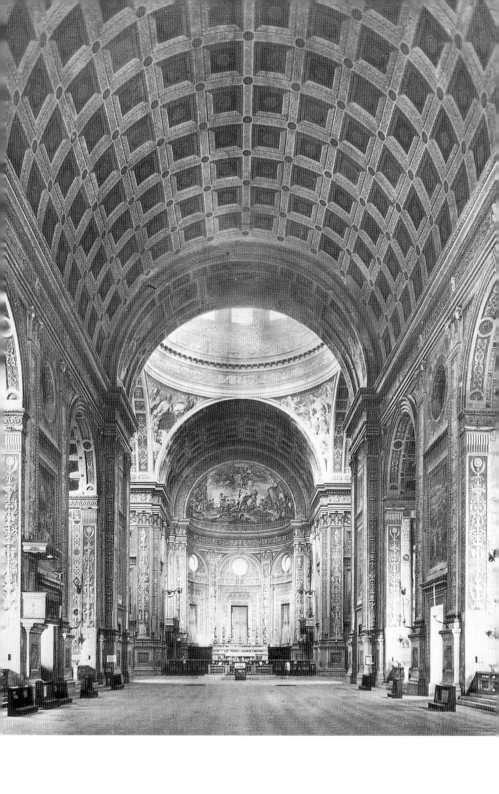

로 개구부를 낼 수 있는 로마 건축을 원형으로 이용했다. 그리고 산탄드레아 교회에서는 거대한 기둥이 있어 볼트를 향해 미는 힘을 약화하지 않고도 크고 작은 공간과 큰 기도실 공간을 파서 만들 수 있었다. 이처럼 석재 볼트 천장을 이용하면서도 리드미컬하게 교차하는 공간을 만드는 라틴십자가 평면 유형(도148 참조)은 16세기 말에 널리 모방되었다. 특히 자코모 바로치 비뇰라Giacomo Barrozi Vignola, 1507-1573(바로크 초기의 대표적 건축가)와 예수회의 영향으로 예수회에서 17세기에 지은 수많은 교회들은 이 라틴십자가 유형을 채택했다.

　　이 교회의 파사드를 봐도 알베르티가 교회 내부의 체계를 변형해서 외관에서 되풀이할 수 있었고, 그것을 이미 산 세바스티아노 교회에서 이용했던 고전 신전의 정면 유형과 결합했음을 알 수 있다. 고전 시대 개선문의 아치(이번에는 단독 아치 유형)와 고전 시대 신전 정면이 결합된 것이다. 알베르티는 단이 높은 대형 필라스터 네 개와 그 위에 얕게 패인 페디먼트를 얹어 고전 시대 신전 정면을 구현했다. 개선문은 바로 아래 둥근 개구부와 양쪽에 필라스터로 구성되었고, 엔타블러처는 신전 정면의 필라스터 위쪽을 가로지른다. 그 결과 지상층에는 두 필라스터 사이에 작은 개구부가 있고, 그 옆이 크고 둥근 출입구, 그러고 나서 작은 출입구가 반복된다. 이것은 교회 내부 공간의 특징인 크고 작은 기도실이 리드미컬하게 교차되는 것과 같다. 이런 교차 리듬은 로마의 셉티미우스 세베루스 개선문Arch of Septimius Severus(203년에 완공, 셉티미우스 세베루스 황제가 파르티아를 무찌른 승리를 기념하며 세움)에서 착안한 것이다.

　　이러한 후기 건축물에서 알베르티는 명확히 로마의 원형에 의존했지만 이런 원형에 얽매이지는 않았다. 고대 건물에 의존했던 만큼 거기서 거리를 두려는 태도도 그의 논문 여러 곳에서 드러난다. 분명 그는 로마시대 건축이 자신 바로 앞 세대 건축가들의 성과보다도 모든 면에서 탁월하다고 여겼다. 하지만 그는 또한 브루넬레스키(또는 자신) 같은 사람들이 노예처럼 얽매여 고전 건축을 모방하는 게 아니라, 고전

건축에서 추론할 수 있었던 원칙을 건축물의 다양한 목적에 부합하도록 이용할 수 있다고 생각했던 게 확실하다. 당시 만토바에서 알베르티는 고고학적 입장에서 건축만 생각하는 예술가가 아니었다. 그의 후원자 루도비코 3세 곤차가Ludovico Ⅲ Gonzaga, 1412-1478에게 알베르티는 궁정 화가로 고용했던 안드레아 만테냐Andrea Mantegna, 1431-1506처럼 궁정 건축가에 해당했다. 만테냐의 〈동방박사 경배*Adoration*〉(현재 우피치 미술관 소장)나 만토바의 팔라초 곤차가(팔라초 두칼레)에 있는 카메라 델리 스포시Camera degli Sposi, 곧 신부의 방은 알베르티의 두 교회와 같은 시기에 제작된 작품들이다.

4

피렌체와 베네치아, 그 외 지역의 팔라초 디자인

이탈리아 사회의 발전은 그 외 유럽과는 매우 달랐다. 13세기와 14세기에 문명 세계의 거의 전부는 정도의 차이는 있지만 봉건제라는 사회적 개념으로 지배되고 있었다. 봉건제는 시골 지역 영주 개인에게 권력이 집중되는 경향을 보이는데, 영주들은 자기 성을 토대로 소규모 사병私兵을 유지하며 통치했다. 반면 이탈리아에서는 사회 기반이 일부는 교회, 일부는 매우 초기 단계이긴 하지만 소도시의 성장에 의존했다. 로마인이 세운 소도시들은 여전히 전원 지역에서 매우 중요한 중심지였으며, 지금도 이탈리아에는 2천 년 이상 독자적으로 존재했다고 기록되는 작은 도시들이 많다. 피렌체 같은 조금 더 규모가 큰 여러 도시에서는 특히 상인 계급이 눈에 띄게 부상했는데, 15세기 동안 이 나라 경제를 이끌어가는 위치는 바로 피렌체에게 돌아갔다. 그 무렵 이탈리아의 실제 정치 체계는 매우 복잡했다. 두 주요 정파 곧 구엘프파Guelfi와 기벨린파Ghibellini가 존재했으며 구엘프파(이후 구엘프 흑당Guelfi Neri과 구엘프 백당Guelfi Bianchi으로 나뉨)는 여전히 자칭 신성로마제국Holy Roman Empire에서 제안한 요구에 맞서 교황의 세속 지배Papacy를 지지했다. 기벨린파는 모든 세속 문제에서 신성로마제국 황제의 우위 원칙을 천명했다. 하지만 이런 원칙적 입장은 거의 무한대에 이르는 방식으로 변형되었다. 예를 들어, 피렌체 시市는 엄밀히 따지면 구엘프파였지만 교황의 세속 지배에 복종하는 것과는 거리가 멀었던 반면, 예부터 피렌체의 맞수인 시에나 시는 엄밀히 따지면 기벨린파였지만 그럼에도 실제 정치에서는 성직자가 훨씬 더 깊이 개입했다. 거칠게 일반화하자면 기벨린

파 체제 시에나가 귀족정 반+봉건 사회를 고무하는 경향이었다면, 구 엘프파 체제 피렌체는 상인 과두제 사회관에 기초했다.

1250년에 새로운 피렌체 공화국이 세워졌고, 1293년에는 일종 의 공화국 헌법인 정의의 법률Ordinances of Justice이 작성되었다. 정치권력 은 특히 총 21개 대형 길드에게 주어졌다. 이들 길드 중 '아르티 마조 리Arti Maggiori'라고 하는 7개 주요 길드는 정치와 경제를 지배했고, '아 르티 미노리Arti Minori'라 불리는 나머지 14개 길드는 7개 주요 길드 사 이를 중재해 권력의 균형을 이루었다. 피렌체의 7대 주요 길드는 법률 가 길드Arte dei Giudici e Notai, 양모 직조업 길드Arte della Lana, 직물 수입업자 길드Arte del Calimala 실크 제조업자 길드Arte Seta, 은행 및 환전업자 길드 Cambio, 모피업자 길드Pellicciai, 의사 및 약제사 길드Medici e Speziali였다. 의 사 및 약제사 길드에 화가들이 속했는데, 이는 이론상 색의 재료인 안 료가 약품으로 수입되었고 약품이 약제상 소관이었기 때문이다. 이처 럼 주요 길드에는 인접 공예 분야(예를 들어, 금세공업자는 실크 제조업자 길드에 포함되었다)의 장인들이 다수 소속되어, 사실 주요 길드의 구성 원은 생각보다 훨씬 광범위하게 퍼져 있었다.주9 한편 7대 주요 길드 중 앞 네 자리를 차지하는 법률가 길드, 양모 세조업 길느, 식물 수입 업자 길드, 은행 및 환전업자 길드가 실제 권력을 차지했는데, 이는 피 렌체 경제가 직물 거래와 국제 금융업에 좌우되었기 때문이다. 피렌체 인은 복식부기複式簿記를 창안했으며, 유럽에서 국제 금융업을 개척한 선두주자였다. 또한 권력 집중이 계속 심화되었다. 이 4대 길드가 극히 분화되고 부유한 여러 가문에게 지배 받는 경향이었기 때문이다.

15세기에 피렌체의 유력 가문이 운영했던 사업체에서는 이탈리아 뿐만 아니라 보통 브뤼주(브뤼헤)와 런던에도 중개인을 두었다. 피렌체 인구의 대다수를 차지하며 정치적 권력을 전혀 행사할 수 없었던 평민, 이른바 포폴로 미누토Popolo Minuto가 이런 소수의 막강한 가문들에 대항 했다. 왕과 귀족이 없다고 해서 당시 피렌체가 현대의 민주정과 어쨌 든 비슷하다고 상상한다면 매우 큰 오류를 범하는 셈이다. 인구 대다

수의 정치적 불만은 폭동으로 나타났는데, 그중 미숙련 양모 직조공들이 노동 조건 향상을 요구하며 반란을 일으킨 1378년의 촘피Ciompi(저임금을 받고 가난하게 생활하며 길드에 소속되지 못한 노동자 계층을 그들이 신는 나막신이 내는 의성어 촘프ciomp에 빗대 놀리듯 부르던 말)의 봉기가 가장 유명하다. 이렇게 간헐적으로 폭력 소요가 벌어졌던 결과 부유한 가문의 저택은 대부분 어느 정도 요새화되었다. 모든 가문이 사실 사업장에서 숙식을 해결했으므로 이런 경향은 훨씬 커졌다. 멀리 떨어진 시골의 성에서 사는 봉건 귀족과 달리, 피렌체 상인은 영업장 위층에 살아야 해서 사무실이면서 동시에 창고가 될 수 있는 팔라초(저택)를 선호했다. 상점과 창고에 살림집을 결합한 점은 고대 로마에서 비롯되었으므로, 또 다시 전혀 새로운 것이 아니었다.

피렌체의 팔라초는 14세기 말과 15세기 초에 이 특별한 건축 유형이 성립된 후, 그 외 이탈리아 지역에서 이를 모방하고 필요하면 변형하면서 이어갔기 때문에 중요하다. 13세기 말에 지었던 팔라초 유형 공공 건축물로 가장 유명한 예로는 피렌체의 팔라초 베키오Palazzo Vecchio(팔라초 델라 시뇨리아)와 바르젤로Bargello(팔라초 바르젤로Palazzo Bargello)가 있다. 팔라초 델라 시뇨리아Palazzo della Signoria는 이름에서 짐작되듯 시청인데, 건립 연대는 이후 구조 변경과 증축까지 포함해 1298년부터 1340년 사이로 본다. 아르놀포 디 캄비오가 이 건물을 설계했다고 전해진다. 바르젤로는 1255년에 착공했는데, 포데스타Podestà, 곧 최고행정관(총독)의 관저였다. 현명한 관례에 따라 포데스타는 언제나 피렌체의 유력 가문의 일원이 아닌 인물이었다. 보통 타지 사람이 포데스타가 되었으므로 관저 제공은 필수였다. 또한 바르젤로는 법원과 감옥이기도 했다. 바르젤로와 팔라초 베키오는 거리에서 볼 때 튼튼한 요새처럼 보였으며 모두 종탑이 있었다. 종을 울리는 게 주민들에게 경고하고 그들을 집결시키는 공식적인 수단이었기 때문이다. 종탑을 제외하면 이 두 팔라초의 디자인은 꽤 단순하다. 일정 정도 석재 표면에 깊은 요철을 내는 러스티케이션Rustication, 첨두아치pointed arch 하

나에 작은 기둥으로 좌우가 나뉘는 한 쌍으로 구성되는 채광창, 층을 구분하는 소박한 돌림띠가 두 팔라초 디자인의 특징이다. 이 두 건물에서 지상층 창은 작고 위쪽으로 냈다. 또한 건물 디자인은 중정中庭, central court을 둘러싼 사각형이며 대충 정사각형에 가까운 중정은 채광과 통풍을 제공한다. 또한 중정에는 보통 우물이 있어 하루나 이틀 폭동이 벌어져도 팔라초에 물을 공급했고, 거리에 면한 창을 달아 폭동에 휩쓸리는 것을 차단할 수 있었다.

주요 팔라초 대부분은 이러한 일반형 디자인을 기초로 삼았다. 현재는 가구장식박물관이 된 팔라초 다반차티Palazzo Davanzati도34가 일반형 팔라초 디자인의 훌륭한 예다. 14세기 말에 지은 이 팔라초는 상점과 창고 구역이 된 지상층과 그 위에 살림집으로 구성되어 고대 주택 유형에서 나왔다는 것을 한눈에 알아볼 수 있다. 팔라초 다반차티가 이 유형인 장소의 제약으로 위층으로 향하는 계단이 중정에 들어서고 꼭대기 층에 커다란 로지아가 있어 여름 저녁 가족들의 휴식 공간이 된다는 점이 이 유형의 다른 팔라초들과 약간 다르다. 팔라초 다반차티는 로지아까지 포함해 총 5개 층인데, 3층(우리식으로는 4층)까지는 올라갈수록 면적이 좁아져서 각 층 사이에 단계적으로 비례가 적용된다. 지상층은 가장 면적이 넓을 뿐만 아니라 거친 돌을 쌓아 훨씬 더 단단한 느낌이 든다. 꼭대기가 살짝 뾰족한 아치 안에 들어간 커다란 개구부 셋은 그 위 중이층mezzanine의 작은 창과 대칭을 이룬다. 그 위 세 층에는 지상층의 세 개구부 위에 대칭을 이루도록 배치한 창문이 다섯 개씩 있으며, 가족이 거주하는 방이 바로 이 세 개 층에 있다. 1층(우리식 2층), 곧 피아노 노빌레piano nobile(팔라초의 중심부이며 응접실, 거실을 갖추었다)가 분명 가장 좋은 층이다. 거리의 소음과 먼지에서 벗어나 있고 지붕 아래 있는 방보다 덥지 않기 때문이다. 그런 이유로 1층은 피아노 노빌레로 불리며 항상 주主응접실과 가장의 방을 배치한다. 2층은 보통 아이들과 가장보다 중요도가 떨어지는 가족 구성원이 차지하며, 여름엔 덥고 겨울엔 추운 꼭대기 층에는 하인들이 거주한다. 이런

배치는 오스티아Ostia 같은 고대 로마 도시의 주택 구조와 거의 일치한다. 즉 이는 적어도 1400년 전부터 이용되었으며 현재 이탈리아 건물에서도 찾아볼 수 있는 유형이다. 따라서 건축가의 입장에서 볼 때 팔라초에서 관건은 기능이 아니라 디자인이었으며, 디자인은 바로 15세기에 가장 발전했다. 현전하는 팔라초 중에서 브루넬레스키가 디자인했다는 팔라초는 알려져 있지 않으며 알베르티가 디자인했다는 팔라초는 단 한 채다. 하지만 피렌체에서 확립되어 그로부터 외부로 퍼져나간 팔라초 형식을 결정하는 데는 브루넬레스키와 알베르티의 영향이 컸다.

피렌체는 1433년에 토착 귀족 세력과 메디치 가문이 중심이 된 신흥 상인 세력이 충돌하며 정치적 위기 상황을 맞았는데, 이는 코시모 데 메디치와 그 일족이 피렌체에서 추방되는 것으로 마무리되었다. 코시모는 메디치가에서 운영하는 은행과 함께 베네치아로 근거지를 옮겼다. 피렌체에서는 규모가 큰 자본이 유출되자 1년이 채 안 되어 추방령이 철회되었고, 결국 1434년에 코시모는 피렌체로 돌아와 향후 30년 동안 피렌체의 실질적인 통치자로 군림했다. 코시모는 극히 조심하면서 마치 그런 것처럼 보이지도 않게 실권을 유지했다. 원칙적으로 그는 일개 시민에 지나지 않았으나 단순하지만 교묘한 두 가지 방법으로 피렌체의 정치를 쥐락펴락했다. 첫째, 그는 상대적으로 규모가 작은 중소 길드를 이용했다. 코시모는 대형 길드에 소속된 다수가 알비치 Albizzi 가문(토착 귀족 세력을 이끌어 메디치가와 정치적으로 대립했음)처럼 자기를 매우 경계한다는 것을 깨닫고, 대형 길드를 직접 지배하려고 하지 않았다. 그는 일가친척을 중소 길드의 요직에 앉혔다. 이를테면 숙박업 길드 같은 중소 길드가 메디치 가문이 대형 길드의 압제에 저항하는 강력한 동맹이며 동시에 메디치 가문의 자본에 의존하게끔 했다는 뜻이다. 대형 길드의 구성원 다수는 개인적으로 코시모를 싫어하지만 피렌체 경제가 발전하려면 일정 기간 안정된 정부가 필수라는 것을 깨달았고, 따라서 코시모는 중소 길드가 연합해 그에게 힘을 보태는

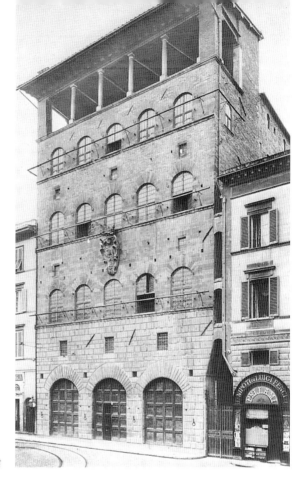

34 피렌체, 팔라초
다반차티, 14세기 말

정치적 압력에 의존할 수 있었다. 코시모의 두 번째 주요 무기는 첫 번째 수단과 마찬가지로 교묘하지만 아마도 도덕적으로 그만큼 지지받지는 못했을 것이다. 일종의 소득세를 조작하는 방법이었는데, 이것은 곧 해당되는 사람이 코시모의 정책에 찬성하는가 또는 반대하는가에 따라 소득 평가를 매우 다르게 적용하는 것이다. 15세기의 수많은 정치가들과는 달리 코시모 데 메디치는 아마 누구도 살해하지 않았을 것이다. 그는 정적이 파산하도록 만드는 게 더 효과적이라는 걸 알고 있었다.

　　코시모는 피렌체를 오래 지배했고 이후 그의 아들과 손자가 15세

기 말까지 이 지배 체제를 이어갔다. 이렇게 메디치가의 피렌체 통치가 지속되며 초래된 결과 중 하나가 1434년 무렵부터 계속 피렌체의 많은 유력 가문들이 팔라초를 공들여 지었다는 점이다. 그렇지 않았다면 정치적 불화에 낭비될 재력과 에너지를 팔라초 짓기에 쏟아 부을 수 있었다는 뜻이다. 누구나 예상하듯 팔라초 메디치Palazzo Medici 자체가 새로운 주택 건축에 대표적인 예다. 아마 틀림없이 사실이었을 이야기가 전한다. 브루넬레스키와 개인적으로 친구였던 코시모 데 메디치가 브루넬레스키에게 가족이 거주할 새 팔라초 설계를 부탁했다는 것이다. 브루넬레스키는 이런 주택을 지어볼 기회가 거의 없었으므로, 기뻐하며 매우 공을 들여 아주 훌륭한 팔라초 모형을 만들어 왔다. 코시모는 모형을 보고는 너무 화려하다며 '시기심은 절대 물을 주지 말아야 할 식물'이라고 일갈했다. 브루넬레스키는 이 말에 격분한 나머지 모형을 부쉈다고 한다. 사실 메디치 가문의 건축가가 브루넬레스키가 아니라 미켈로초 미켈로치Michelozzo Michelozzi, 1396-1472였다. 미켈로초는 도나텔로의 동업자였고 브루넬레스키에게 많은 영향을 받았다. 스스로 건축에만 전념하기로 했던 1434년 무렵부터 그가 지었던 건물의 스타일은 대개 브루넬레스키의 원칙에 기초해 형성되었다. 이런 정도였으니 팔라초 메디치는 팔라초 디자인에 브루넬레스키의 발상이 미친 영향을 보여 준다고 볼 수 있다.

1444년에 착공했던 팔라초 메디치는 약 20년 후에 완성되었고, 경당은 1459년 무렵에 완성되었다. 외관에서 나중에 변경된 중요한 부분은 건물 모서리에 있는 열린 아치 안에 창문을 넣은 것인데,도35 이것은 16세기 초에 미켈란젤로가 디자인한 부분이다. 그리고 18세기 초에 리카르디 가문이 이 팔라초를 매입했을 때는 건물의 규모가 라르가 거리Via Larga까지 엄청나게 확장되었다는 점이다. 팔라초 다반차티와 비교했을 때 언뜻 보면 팔라초 메디치 설계에 놀라운 혁신은 없었다고 볼 수 있다. 그러나 이 팔라초는 대칭과 수학적 배열이라는 새로운 원칙을 구현한다. 팔라초 메디치는 3층 꼭대기에 거대한 고전 코니스cornice(아

키트레이브, 프리즈와 함께 엔타블러처를 구성하는 부분. 프리즈 위에 있어 엔타블러처 제일 윗부분을 차지한다)를 얹었다. 태양이 가장 높이 올라갔을 때 벽에 그림자를 드리우려는 게 코니스를 꼭대기에 얹었던 목적이었다. 팔라초 다반차티의 튀어나온 처마 지붕은 상당히 비용을 적게 들이고도 팔라초 메디치의 코니스와 같은 기능을 수행했다. 팔라초 메디치의 대단한 석조 코니스는 고전 엔타블러처를 기본으로 삼아 형태가 고전적이며 팔라초 전체 높이와 관련된다. 즉 코니스의 높이는 약 3미터인데, 팔라초 전체 높이는 약 25미터(코니스 높이의 약 8배)다. 이는 가장 공들여 값비싼 방식으로 돌을 쌓아 지붕 안쪽에서 고정시켜 돌출된 코니스와 균형을 유지해야 한다는 것을 뜻한다. 이 모두는 후대 많은 건축가들에게 규범 위반으로 간주되었는데, 코니스 아래에 아키트레이브나 프리즈가 없을뿐더러 코니스를 떠받치는 원주도 없기 때문이다. 더욱이 코니스의 높이와 튀어나온 길이가 팔라초 전체 높이와 관계되지 각 층과는 관련이 없다. 그래서 꼭대기 층 자체로만 보면 약간 무너진 것처럼 보인다.

　건물을 이루는 세 층의 배열을 고려할 때 꼭대기가 무너져 보이는 게 더욱 분명히 나타난다. 지상층에는 꼭대기가 반원형인 문이 있는데 쐐기돌로 둥근 부분을 강조했다. 팔라초 다반차티의 꼭대기가 살짝 뾰족한 아치문과 달리, 팔라초 메디치에서는 쐐기돌을 외부와 내부 모두에서 가운데로 모이도록 배치했기 때문이다. 매우 거친 돌로 쌓은 벽에 꼭대기가 완전한 반원형인 아치문을 대칭을 이루게 배치했다. 질서 정연하지 않고 요철이 심한 러스티케이션 덕분에 지상층은 확실히 견고해 보인다. 지상층과 피아노 노빌레 층은 고전 코니스의 처마 까치발modillion 모양으로 만든 작은 돌림띠로 분리했는데, 이것은 또한 피아노 노빌레 층의 창턱이 된다. 피아노 노빌레 층의 창은 지상층의 문처럼 대칭을 이루도록 배열했으나 서로 관계되지는 않는다. 그래서 피아노 노빌레 층의 가운데가 지상층의 가운데 문과 어긋난다. 한편 창문의 쐐기돌은 지상층 아치문의 그것과 매우 비슷하다. 하지만 작은

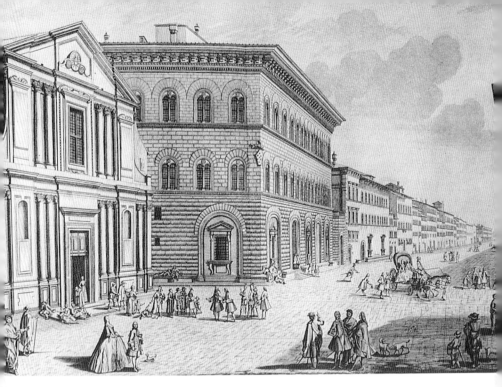

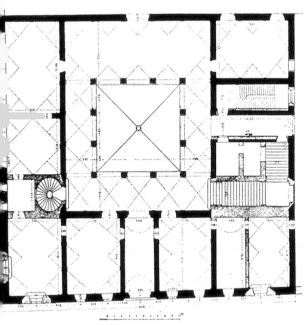

35 (위) **미켈로초**, 피렌체,
팔라초 메디치 시가 쪽 파사드,
1444년 착공

36 (왼쪽) 팔라초 메디치
평면도

37 (오른쪽 페이지) 팔라초
메디치의 중정

기둥 하나로 둘로 나뉘는 반원형 아치 채광창은 바르젤로나 팔라초 베키오의 채광창 유형보다 고전적인 형태로 나타났다. 피아노 노빌레 층의 석재는 울퉁불퉁 도드라지는 게 아니라, 지상층보다 크기가 작으며 오로지 모서리 연결 부위를 따라 홈을 낸 것이어서 지상층과는 분명하게 구분된다. 꼭대기 층은 석재 표면이 매끈하다는 점만 제외하면 피아노 노빌레와 동일하다. 이렇게 세 층에서 석재 처리가 뚜렷하게 단계별로 변화하므로, 심지어 팔라초가 실제보다 높아 보이는 시각 효과를 만든다.

팔라초 내부의 배치는 비례와 대칭에 세심하게 주의를 기울이며 전통 주택을 다시 구성했다는 점에서 외부와 비슷하다. 이 건물의 기본 형태는 정사각형으로 지상층 가운데에 넓고 개방된 중정이 있다. 팔라초 메디치의 중정은 수도원 회랑 같은 개방형 아케이드로 구성되며 바르젤로 같은 초기 팔라초의 중정과 같은 유형이다. 그러나 팔라

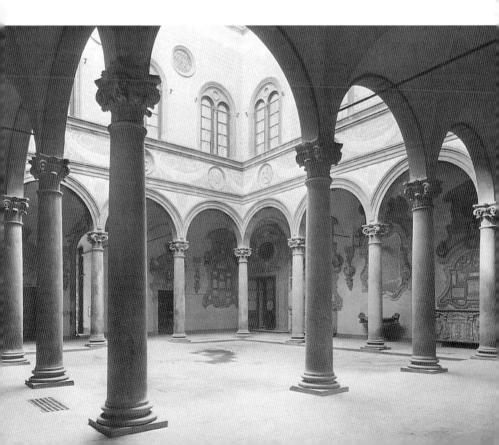

초 메디치는 설계에서 사소하나 중요한 부분 때문에 이전의 팔라초와는 달랐다. 예를 들어, 건물 평면도36는 거의 대칭을 이루는데, 원래 건물의 전면 가운데 난 주출입구가 마치 터널처럼 긴 입구를 통과해 중정의 중심축으로 이끈다. 평면도에서는 대칭에서 벗어난 부분도 볼 수 있다. 곧 중정의 한쪽 끝이 맞은편보다 더 넓고 방 배치는 축에 맞춰 엄격하게 대칭을 지키지 않았다는 게 분명하게 나타난다. 먼저 지었던 팔라초 다수에서 그랬듯이 주 계단은 상대적으로 중요하지 않아도 하다못해 지붕이 있는 아케이드에서 벗어나 있으며 완전히 노출되지도 않았다. 건축의 주요한 특징으로 거대한 의식용 계단을 만든다는 발상은 거의 1세기 후에나 등장하는 것이다.

중정 배치는 바로 브루넬레스키의 영향이 가장 분명히 보이는 부분이다. 미켈로초는 분명 건축가로서 독창성과 감수성이 브루넬레스키에 훨씬 미치지 못했다. 팔라초 메디치의 중정은 사실 오스페달레 델리 인노첸티의 파사드를 빙 둘러서 가운데가 빈 정사각형을 만든 것이다. 정사각형 주변은 오스페달레 델리 인노첸티에서 파생되었다는 게 한눈에 봐도 나타난다.(도16과 도37을 비교할 것) 기둥이 받치는 둥근 아치가 이어지며 그 위에 널따란 프리즈가 있고 이 프리즈 위에 있는 코니스가 2층 창턱이 되었다는 점에서 그렇다. 미켈로초는 오스페달레 델리 인노첸티의 직선으로 뻗은 파사드를 구부러서 스스로 해결할 수 없는 문제를 야기했다는 것을 깨닫지 못했다. 첫째, 오스페달레 델리 인노첸티에서 파사드의 양끝에는 아치 개구부 위를 가로지르는 엔타블러처를 커다란 필라스터가 지지하며 분명 힘을 보탠다. 엔타블러처를 떠받치려면 이론적으로 어찌되었든 필라스터가 필요하다. 미켈로초는 팔라초 메디치의 중정에서 이 커다란 필라스터를 모서리와 겹친다고 제외했다. 필라스터를 빼면서 애초의 디자인을 세 가지 방식으로 변경했는데, 그것들 때문에 미켈로초가 디자인한 원안의 효과가 대부분 사라졌다. 필라스터를 제외하고 정사각형 중정의 모서리에 원주 하나를 세워 아케이드의 다른 원주와 구분이 되지 않게 함으로써 중정

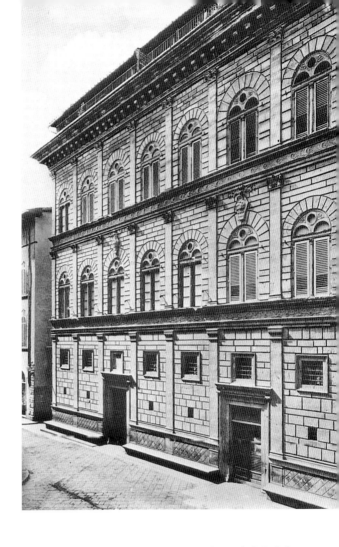

38 **알베르티**,
피렌체, 팔라초
루첼라이,
1446년 이후

모서리가 다소 약해 보인다. 곧 필라스터 구조의 초점은, 엔타블러처를 지탱하는 것과는 별도로, 파사드의 양끝을 마감하면서 시각적으로 강력한 부분을 만든다는 것이었다.

두 번째 문제는 어쩌면 첫 번째 문제보다 더 중요한데, 유감스런 결과이지만 창문이 몰렸다는 점이다. 미켈로초는 2층에 둥근 창을 냈는데, 2층 창은 모양이나 비례가 지상층 아치와 비슷하다. 그리고 브루넬레스키의 예를 따라 2층 창의 가운데와 지상층 아치의 가운데가

일치하도록 만들어 창 간격이 균일하게 퍼지며 대칭을 이루게 했다. 그러나 아케이드가 직각으로 꺾이면서 모서리에는 창이 몰려 벽 중간보다 창 간격이 훨씬 좁아진다. 말하자면 창 사이가 과하게 좁아지고 모서리에 원주 하나만 있어서 약해 보이는 효과가 훨씬 강조되는 것이다. 프리즈가 지나치게 높아 아케이드와 창 아랫부분 간격을 벌어져 보이게 하는 엔타블러처는 상황을 나아지게 하는 대신 모서리가 약해 보이는 효과를 더욱 강조한다. 프리즈에는 창 가운데 아래에 둥근 무늬roundel를 넣었는데, 둥근 무늬 또한 모서리에서 너무 가까워지므로 벽 가운데의 창 간격은 너무 넓어 보인다. 이처럼 중정 설계에서 생긴 문제는 해법을 찾는 데 상대적으로 오랜 시간이 걸렸다. 사실 피렌체의 훌륭한 팔라초 다수는 이러한 일반적인 유형을 반복했다. 이 문제점은 피렌체 외부, 로마와 특히 우르비노에서 처음으로 해결되었다.

피렌체 팔라초 가운데 그 다음으로 중요한 유형은 알베르티의 팔라초 루첼라이도38로 이 건물은 1446년 이후(혹은 1450년대)에 착공되었다. 이 팔라초는 팔라초 메디치보다 규모가 작으나 거의 같은 시기에 건축되었으므로, 창을 양쪽으로 가르는 작은 기둥 같은 부분이 비슷하다. 팔라초 루첼라이는 고전 오더를 팔라초 전면에 일관되게 적용하려 최초로 시도했던 건축물이다. 따라서 건물 전체에서 훨씬 고전적인 분위기가 느껴진다. 질감이 매우 다양하며 주主 베이에 세심하게 강약을 조절한 팔라초 루첼라이는 어떤 면에선 팔라초 메디치보다 더 세련된 건물이다. 파사드 중앙에 입구가 하나인 팔라초 메디치와 달리, 팔라초 루첼라이에는 입구가 두 개 배치되었으므로 Ａ Ａ Ｂ Ａ Ａ Ｂ Ａ Ａ 순서가 되는 파사드를 지을 작정이었다(마지막 'Ａ' 베이를 실제로 세우진 않았지만 이런 순서를 앞쪽에서 분명히 예상할 수 있다. 사실 처음에 만든 파사드가 5베이였을 수도 있다). 문이 들어간 베이는 다른 베이보다 살짝 넓으며 해당 베이의 2층 창에 공들여 새긴 가문의 문장을 넣어 눈에 띄게 했다.

팔라초 루첼라이에서 나타나는 이런 강약의 변화 자체가 팔라초

메디치의 구조보다 복잡하며, 건물을 수평 수직으로 분할하는 데 이용된 오더를 혁신했으므로 복잡한 특징이 더욱 많아졌다. 이 건물은 정확하게 원칙을 고수하는 고전 오더의 장식 모티프 대신 공들여 장식하고 루첼라이 가문의 문장도 달고 있는 엔타블러처가 건물을 수평으로 분할한다. 팔라초 메디치에서처럼 코니스는 각층에서 창턱 역할을 한다. 건물을 수평으로 분할하는 엔타블러처와 코니스를 정확하게 비례를 맞춘 필라스터가 떠받친다. 이 같은 전체적인 설계안은 분명 콜로세움에서 비롯되었다. 비트루비우스는 네 가지 오더만 서술했는데, 콤퍼짓 오더Composit order(그리스 건축에서 코린트식 오더의 아칸서스 잎사귀 장식과 이오니아식 오더의 소용돌이 장식을 결합해 로마 시대에 성립한 오더)는 그가 세상을 떠난 후 창안된 것으로 보인다. 하지만 알베르티는 로마에서 여러 오더를 본 후『건축론』에서 코린트식 오더와 콤퍼짓 오더를 구분했고, 이로써 '다섯 가지 오더' 전통이 시작되었다. 실제로 알베르티는 팔라초 루첼라이 위쪽 두 층에 코린트식 오더 원주와 그 위에 코린트식 오더 필라스터를 적용했던 콜로세움의 선례를 따른 것처럼 보인다. 즉 팔라초 루첼라이에서는 지상층에 토스카나식 필라스터, 피아노 노빌레에는 (이오니아식 대신) 좀 더 화려한 코린트식, 꼭대기 층엔 보다 단순하며 정확한 코린트식 오더를 적용했다. 알베르티는 아마 더 화려한 코린트식으로 피아노 노빌레를 돋보이게 해야 한다고 생각했을 것이다. 이렇게 알베르티가 고전 원칙과 다르게 오더를 적용한 것은 아무리 그가 당대 최고의 고전 건축가라고 해도 여러 오더를 구분하는 데 어려움을 겪었다는 증거이기도 하다.

고전 건축의 선례에 따라 각 층의 높이는 필라스터의 높이에 맞추었는데, 각 층 필라스터의 높이는 지상층과 피아노 노빌레, 피아노 노빌레와 꼭대기 층 간 비례 관계로 미리 정해진 것이었다. 지상층에는 필요한 높이가 주어졌다. 토스카나식 필라스터는 다른 오더보다 짧고 굵으므로 높이가 상당한 기단이 그 아래에 추가되었다. 로마의 오푸스 레티쿨라툼opus reticulatum, 곧 마름모가 반복되는 그물눈 쌓기 방식을 모

방하여 돌을 깎아 만든 이 기단은 긴 의자의 등받이가 된다. 이처럼 외관상 소소해 보이는 부분이 대부분 알베르티가 고전 건축에 접근할 때 중요하게 여기는 부분이었다. 그는 파사드 전체에 필라스터를 주된 요소로 이용했으므로, 팔라초 메디치에서 미켈로초가 효과적으로 적용했던 러스티케이션을 채택하지 못했다. 팔라초 루첼라이는 벽 표면의 효과를 대비해 풍부한 질감을 낸다. 즉 아치창 둘레의 홈을 강조하고 매끈한 필라스터와 기단의 그물눈 쌓기를 대비하는 식이다. 그렇다면 알베르티는 분명 고대 로마의 건물에서 보아 익숙했던 이 마름모꼴을 필라스터 아래 기단이 필요한 부분에 적용해 질감 대비를 위한 수단으로 이용했다는 뜻이다.

사실 그물눈 쌓기는 단지 장식용으로 고안한 게 아니다. 로마 건축가에게 그물눈 쌓기란 현대의 강화 콘크리트 공법에 해당한다. 로마인은 대량의 콘크리트에 어떤 종류의 강화제를 보태면 콘크리트가 굳을 때 그것을 뭉치게 하며, 코어(주물 안에 넣는 돌)로 작용한다는 것을 알아냈다. 이런 이유로 경우에 따라 부드러운 콘크리트 안에 모서리가 뾰족한 피라미드형 돌덩어리를 넣어 콘크리트를 덩어리로 뭉치게 했다. 콘크리트가 굳고 난 후에는 피라미드의 아래 부분이 표면에 무늬를 만드는데 이것이 그물눈 쌓기로 알려진 것이다. 알베르티는 그물눈 쌓기에서 이러한 장식 효과의 기저가 되는 구조적 목적을 인식하지 못한 것 같다. 그는 그물눈을 재현하려고 석재 표면에 무늬를 새겼다. 그것은 시각 효과를 겨냥했던 것이지 로마인이 원래 그물눈 쌓기를 창안했던 목적과는 전혀 관계가 없었다. 그럼에도 알베르티는 기단의 마름모꼴이 '고대'와 같은 시각 효과를 만든다는 이유로 석재에 마름모꼴을 새긴 것을 정당화했을 것이다. 또한 그가 특정 로마 건물을 원형으로 염두에 두었다는 점은 건물 꼭대기의 코니스에서 분명히 나타난다.

알베르티는 이 코니스 때문에 매우 어려움을 겪었다. 팔라초 메디치도35에서 거대한 돌출부는 그저 꼭대기 층의 높이가 아니라 건물 전체 높이를 기준으로 비례를 적용했기 때문이라고 여길 수 있다. 그러

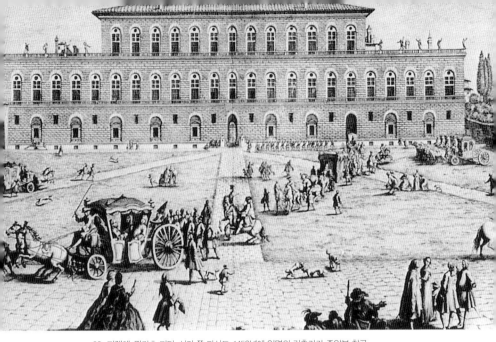

39 피렌체, 팔라초 피티, 시가 쪽 파사드, 1458년에 익명의 건축가가 중앙부 착공

나 알베르티는 팔라초 루첼라이의 지상층과 피아노 노빌레에 각각 (엔타블러처를 떠받치는) 필라스터의 높이와 비례가 맞는 완벽한 엔타블러처를 갖췄으므로, 꼭대기 층에도 필라스터의 높이와 비례가 맞게 코니스를 만들어야만 했다. 하지만 그럴 경우 코니스 높이가 낮아져 낮 동안 건물에 그늘을 드리워 열기를 누그러뜨린다는 실용적인 목적에 전혀 부합하지 않았을 것이다. 따라서 알베르티는 꼭대기 층 코린트식 오더의 높이와 일치하게끔 코니스의 높이를 최대로 높였다. 그리고 나서 매우 강조된 돌출부를 만들고, 프리즈에 일련의 고전적인 코벨을 끼워 넣어 돌출부를 지지했다. 그러므로 거리에서 이 건물을 쳐다보면 코니스를 꼭대기 층의 일부이면서 동시에 건물 전체의 일부로 이해하게 된다. 알베르티는 마치 콜로세움을 모방해 오더를 적용한 것과 같은 식으로 코벨로 코니스를 지지하는 방식을 채택했다. 팔라초 루첼라이가 아마도 그의 설계로 지은 첫 건물인 점을 고려할 때, 알베르티가 고전 고대를 대했던 태도는 이미 명백하게 나타난다. 즉 로마 건축을

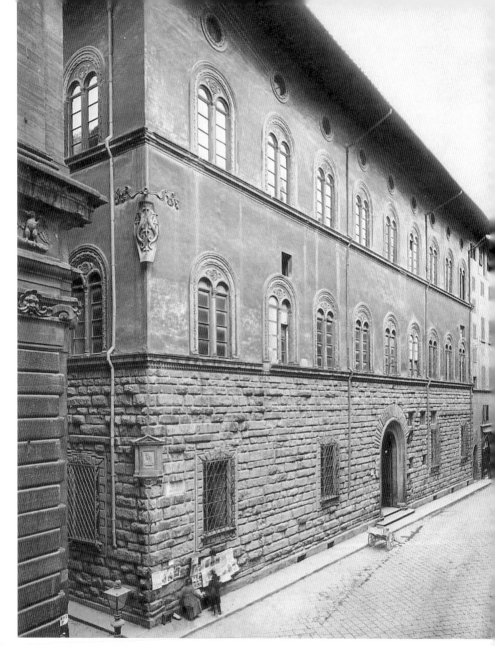

40 피렌체, 팔라초 파치콰라테시, 1462–1470

41 (오른쪽 페이지) **줄리아노 다 상갈로**, 피렌체,
팔라초 곤디, 약 1490년 착공

당대 건축의 규범으로 간주하는 경향이었다.

알베르티는 건축가이며 저술가로 대단한 권위를 누렸지만 팔라초 루첼라이 유형을 계승한 예는 거의 없었다. 15세기와 16세기에 활동했던 피렌체 건축가들은 보다 자유로운 팔라초 유형을 발전시켰다. 팔라초 피티Palazzo Pitti도39, 팔라초 파치콰라테시Palazzo Pazzi-Quaratesi도40, 그리고 15세기 말에 지었던 어마어마한 팔라초 스트로치Palazzo Strozzi도42를 비롯한 여러 팔라초가 그러한 예다. 팔라초 피티는 많은 문제를 제기했다. 지금 보는 건물은 대부분 16세기와 17세기에 지은 건물이지만, 여러 회화 작품과 초기 기록을 통해 애초부터 이 팔라초를 거대한 규모로 지으려 했다는 것을 알 수 있다. 그렇지 않았다면 지금처럼 거대해지지 않았을 것이다. 팔라초 피티의 설계 원안은 (현재 파사드에서 가

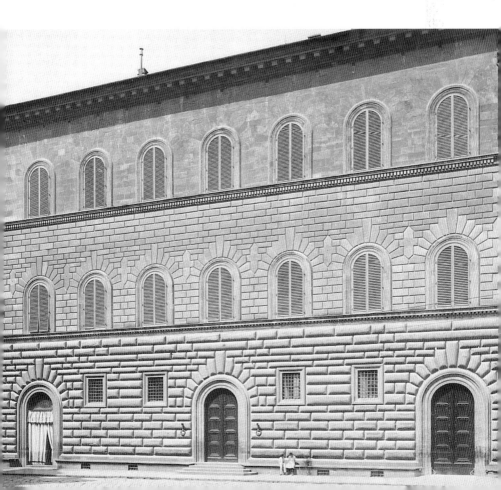

운데 7개에 해당하는) 7베이 구조였으며 그에 따라 15세기 후반 루카 피티Luca Pitti, 1398-1472 때 착공했던 것 같다. 알베르티의 조수였던 루카 판첼리Luca Fancelli, 1430-1494가 팔라초 피티에 관여했던 게 확실하나 설계는 브루넬레스키와 알베르티가 맡았다고 한다. 이 건물은 구상이 너무나 방대하므로 브루넬레스키가 설계했다는 설이 설득력 있게 들린다. 그러나 15세기 자료에서 팔라초 피티가 그의 작품이라고 기록된 것은 단 하나도 없다. 16세기 초 자료 중 하나가 브루넬레스키가 설계했을 가능성이 높다고 보았지만, 실상 공사는 브루넬레스키가 세상을 떠나고 12년이 지난 1458년에야 시작되었다. 자신을 코시모 데 메디치의 맞수로 여겼던 루카 피티는 허영심이 많고 다소 어리석은 노인이었다. 그가 팔라초 메디치가 하찮아 보이게 하는 팔라초를 지을 작정이었다는 것은 거의 분명하다. 그러므로 브루넬레스키가 코시모에게 제안했는데 지나치게 웅장하다고 거절당한 모형이 팔라초 피티 설계에서 기본이 되었을 수도 있다. 이 건물이 알베르티의 설계라는 설은 두 가지 이유로 매우 개연성이 없다. 첫째, 이 위풍당당한 팔라초는 로마 건물을 원형으로 삼아 직접 모방하지 않았기 때문이다. 간접적으로는 높이가 약 12미터에 달하는 이 건물의 규모가 로마 건축을 제대로 이해한 데서 비롯되었다고 주장할 수도 있겠다. 그러나 이런 주장은 알베르티의 설계가 아니라는 결정적 증거가 될 것 같다. 만토바에 있는 산탄드레아 교회의 거대한 배럴 볼트에는 팔라초 피티의 강력하고 단순한 맛이 없고, 알베르티가 방대한 빈 공간을 이토록 자신 있게 처리했던 다른 건물도 없기 때문이다.

　최초의 팔라초 피티를 설계했던 이가 누구든 그 외 다른 건물은 짓지 않았을 듯하다. 15세기 말~16세기 초 피렌체의 팔라초는 팔라초 메디치 같은 원형에서 발전했지 팔라초 피티 유형을 진전시킨 건축물은 거의 없기 때문이다. 팔라초 파치콰라테시도40와 팔라초 곤디Palazzo Gondi도41가 15세기 말의 전형적 추세를 보여 준다. 이 시기의 모든 예술 분야에서 그랬듯이 이 두 팔라초는 마사초, 도나텔로, 브루넬레스

키의 강인하고 영웅적인 양식에서 벗어나 매끈하고 예쁘장한 것을 추구했음을 나타낸다. 팔라초 파치콰라테시는 예전부터 브루넬레스키가 설계자로 거론된다. 지상층의 러스티케이션과 건물의 전반적인 설계는 매우 일반적인 관점에서 브루넬레스키의 양식을 반영한다. 하지만 이 건물은 대부분 1462년과 1470년 사이에 지어졌으며, 건물을 장식한 조각은 줄리아노 다 마이아노Giuliano da Maiano, 1432-1490와 베네데토 다 마이아노Benedetto da Maiano, 1442-1497 형제가 제작했다고 전한다. 이런 장식이 자유롭고 매력적인 15세기 말의 전형이므로 팔라초 파치콰라테시는 어떤 상황이라도 제작 연대가 1450년 이전이 될 수 없다.

　　팔라초 곤디는 1490년 무렵에 공사에 착수했고 1498년에는 사람들이 입주해 살았다. 설계는 브루넬레스키 말년의 제자인 줄리아노 다 상갈로Giuliano da Sangallo, 1443-1516가 맡았는데, 그는 15세기 말 피렌체의 건축가 무리 중에서도 매우 중요한 위치를 차지했던 맏형 같은 인물이다. 그는 대략 1443년에 태어나 1516년에 세상을 떠났으므로, 브루넬레스키와 미켈로초 세대를 직접 대면하기에는 너무 어렸다. 그럼에도 팔라초 곤디는 팔라초 메디치와 매우 흡사하며, 팔라초 메디치에서 유래했던 또 다른 팔라초, 팔라초 스트로치와도 매우 비슷하다. 팔라초 곤디는 팔라초 메디치보다 규모가 작고 더 단순하다. 이 건물은 팔라초 메디치 지상층에서 볼 수 있는 대충 모양을 잘라낸 러스티케이션이 균일하게 둥글린 거의 같은 크기의 석재를 일정한 간격으로 쌓는 것으로 변형되었다는 흥미로운 특징을 보여 준다. 1층 창문 사이에 작은 십자가 모양을 만들거나 지상층 출입구 아치 윗부분을 쌓는 돌로 표면에 패턴을 만들면서 거친 면을 매끄럽게 다듬는 경향이 훨씬 강조되었다.

　　팔라초 스트로치도42는 단지 건물의 규모만으로도 따로 설명할 만하다. 그러나 이 건물의 면면은 거의 팔라초 메디치 유형을 따르고 있다. 팔라초 스트로치는 팔라초 메디치보다 규모가 무척 크며, 팔라초 곤디와 같은 둥글린 형태의 러스티케이션을 지상층뿐만 아니라 파

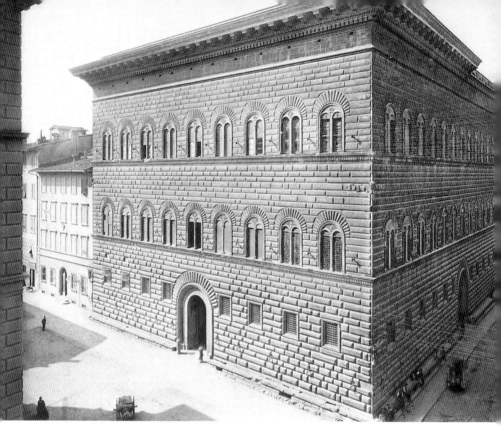

42 피렌체, 팔라초 스트로치, 1489년 착공

사드 전체로 적용했다. 팔라초 메디치와 다른 점은 바로 이처럼 소소
한 단 한 부분이다. 이 건물은 1489년에 착공했고 웅장한 코니스는
1504년 이전에 일 크로나카Il Cronaca(본명은 시모네 델 폴라이올로Simone del
Pollaiolo, 1457-1508로 화가 안토니오와 피에로 델 폴라이올로의 조카다. 일 크로
나카[연대기란 뜻]는 나중에 붙여진 별명인데, 바사리에 따르면 1470년 무렵 고
전 고대 건축을 연구하려고 로마에 다녀온 시모네가 자기가 본 것들을 마치 연
대기를 보듯 매우 철저하고 이성적으로 설명하고 치밀하게 묘사해서 그런 별명
을 얻게 되었다고 한다-옮긴이)가 설계했다. 건물 전체는 1536년이 되어
서야 완공되었다. 최초의 목재 모형이 팔라초 스트로치에 보존되고 있
으며, 모형을 제작한 줄리아노 다 상갈로에게 대금을 지불했다는 문

서도 존재한다. 하지만 줄리아노는 모형 제작 대금만 받았지 설계비는 받지 못했다는 게 일반적인 의견이다. 아마도 설계 원안은 베네테토 다 마이아노가 제작했다고 해야 할 것이다.

위대한 피렌체의 팔라초는 이탈리아 그 외 지역 대부분에서 팔라초 디자인의 모범이 되었다. 거의 모든 이탈리아 도시에는 쾌적하고 큰 주택이 여러 채 있는데, 이런 집들을 약간 과장을 보태서 이탈리아어로 '팔라초'라고 일컫는다. 피렌체에서 성립된 팔라초 유형으로 피렌체 외부에 지은 15세기의 팔라초는 극소수인데, 가장 유명한 예는 피엔차, 로마, 우르비노에 있다.

1458년에 인문주의자 에네아스 실비우스 피콜로미니Æneas Sivius Piccolomini가 교황 비오 2세Pius Ⅱ, 1405-1464, 재위 1458-1464가 되자, 그는 자기가 태어난 코르시냐노Corsignano를 피엔차Pienza라고 개명하고 시가지를 다시 짓기 시작했다. 시에나와 페루자에서 거의 절반쯤 되는 거리에 위치하는 피엔차는 15세기에 짧은 영광의 순간을 누린 이후 거의 변한 게 없는 작은 자치도시이지만 피엔차는 도시 계획의 역사에서는 중요한 위치를 차지한다. 비오 2세는 피엔차를 도시로 개발하기로 결정한 후, 주교좌 성당과 주교관뿐만 아니라 자신과 가족이 머물 큰 팔라초와 작은 시청을 짓기 시작했다. 이 모든 일이 자기가 세상을 떠나기 전에 완성되어야 한다는 것을 충분히 잘 알고 있었으므로, 비오 2세는 교황이 된 지 얼마 지나지 않아 공사에 착수해, 1459년과 세상을 떠난 1464년 사이에 이러한 도시 계획의 놀라운 성과를 이뤄냈다. 도시 설계는 비오 2세가 직접 감독했으며 피렌체 건축가 베르나르도 로셀리노Bernardo Rosselino, 1409-1464가 공사를 맡았다. 로셀리노는 팔라초 루첼라이에서 알베르티 휘하에서 일했던 건축가였다. 비오 2세는 약간 괴짜였다. 그는 분량이 많으며 지극히 솔직한 자서전을 남겼다. 이 책에서 그는 피엔차에서 자기가 했던 일과 짓고자 했던 건물 유형에 관해 대여섯 면을 할애해 설명했다.주10 이 도시 계획에서 가장 중요한 점

은 도심을 의식적으로 대성당이 기본이 되는 한 단위로 계획했다는 것이다. 설계도면도43을 보면 대성당이 광장의 중심축에 자리 잡고 있으며 광장 양쪽이 북쪽 끝에 있는 시청사 쪽에서 모인다. 광장의 동서쪽은 비오 2세 집안의 팔라초(팔라초 피콜로미니)와 주교관이 자리 잡고 있고, 광장 남쪽은 대성당과 떨어져 아래쪽으로 급경사를 이룬다. 대성당 자체는 매우 특이한데, 이는 비오 2세가 (저 멀리 스코틀랜드까지 여행하면서) 보고 좋아하게 된 오스트리아의 교회를 기본으로 삼았기 때문이다. 비오 2세는 분명 염두에 둔 건물 형태를 건축가에게 강요하려 했다. 이것은 그가 대성당의 구조나 장식을 변경해서는 안 된다는 엄격한 지침을 내렸다는 사실에서 확실해진다.주11 또한 팔라초에서도 새로운 특징이 나타난다. 첫째, 팔라초의 위치를 의도적으로 정해서 대성당과 연관되게 했고 둘째, 정원 전면 전망대는 남쪽을 향해 아미아타 산Monte Amiata을 내다볼 수 있게 했다. 팔라초가 알베르티의 팔라초 루첼라이를 거의 베끼다시피 한 것은 로셀리노가 팔라초 루첼라이의 공사 책임자였으니 그리 놀랍지 않을 것이다. 그러나 비오 2세는 선호하는 건축의 면면을 다른 곳에서 보고서 동료 인문주의자 알베르티의 엄격한 비례와 고전적 원리를 자기 팔라초에 적용했다는 점에서 주목할 만하다. 그럼에도 비오 2세 자신 때문에 빚어진 예외가 하나 있다. 팔라초 남쪽 면이 정원 너머 산을 내다볼 수 있는 3개 층의 포르티코로 구성되었다는 점이다. 비오 2세는 이 포르티코를 단순히 풍경을 감상하려고 세웠다. 그래서 피엔차는 (기존 로마 시대의 시장과 비슷한 특징에 기초해 계획되었던 중세 도시 계획의 한두 사례를 제외하면) 로마 시대 이후 최초의 도시 계획 사례로 꼽힌다. 그리고 이 도시는 광대한 풍경을 조망하는 것이 중요한 특징이 된 최초의 팔라초를 품고 있다. 흔히 페트라르카가 경치를 보려고 산에 올랐던 근세 최초의 인물이라고 한다. 그러면 비오 2세는 경치를 보려고 건물을 지은 근세 최초의 인물일 것이다.

비오 2세 자신의 전언에 따르면 로셀리노는 공사비 예산을 초과

했다. 그는 5만 두카트(로셀리노가 처음에 생각했던 예산은 1만8천 두카트였다) 이상을 썼는데, 교황이 로셀리노를 불렀을 때 로셀리노는 당연히 걱정하고 있었다. 교황의 자서전은 이렇게 이어진다. "이삼일 후에 그(로셀리노)는 많은 공사대금 때문에 곤란해질 것이라고 생각했기 때문에 걱정하면서 내게 왔다. 비오 2세는 이렇게 말했다. '베르나르도, 이 일에 들어갈 비용을 거짓으로 알린 건 잘한 일이라네. 자네가 진실을 말했더라면 우리에게 그토록 많은 돈을 쓰라고 회유하지 못했을 것이고, 지금 있는 이런 훌륭한 팔라초는 물론 이탈리아에서 가장 멋진 대성당도 없었을 걸세. 자네 속임수가 시기심에 사로잡힌 소수를 제외하고 모두에게 칭송 받을 이 영광스런 건축물을 짓게 한 것이네. 자네에게 감사를 표하네. 자네는 우리 시대 모든 건축가들 가운데 특별한 영예를 받을 만하다고 생각하네.' 그리고 나서 비오 2세는 로셀리노에게 대금을 모두 주라고 명령하고는 더불어 선물로 100두카트와 주홍색 예복을 하사했다. …… 베르나르도는 교황의 말을 듣고 기뻐하며 눈

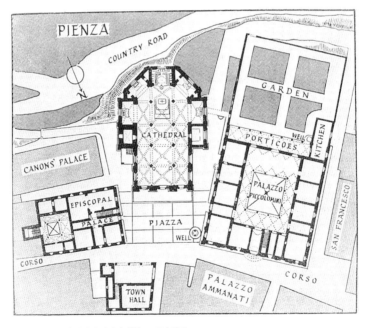

43 **교황 비오 2세**, 피엔차 시가지 계획, 1458년 착공

44 로마, 팔라초
베네치아의 중정.
1467년부터 1471년
사이에 착공 및 완공

45 (오른쪽 페이지) 로마,
팔라초 델라 칸첼레리아
중정. 1486년에 착공하여
1496년에 완공

물을 흘렸다."

　　한편 1455년에 세상을 떠난 비오 2세의 전임 교황 니콜라오 5세
Nicholas V, 재위 1447-1455는 알베르티를 로마 정비 계획의 자문관으로 발탁
했다. 교황 니콜라오 5세의 로마 정비 계획 중 가장 중요한 사업은 당
시의 성 베드로 대성당을 대대적으로 개조하는 것이었는데, 오늘날 우
리가 알고 있듯이 이 계획은 훗날 성 베드로 대성당에 대단한 영향을
미쳤다. 다소 놀랍지만 15세기 초반에 로마는 정치나 예술 방면에서
별로 중요하지 않은 도시였는데 대개 교황이 이 도시에 머물지 않았기

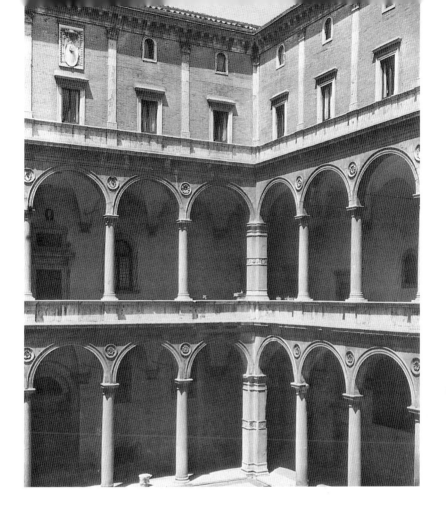

때문이다. 교황 니콜라오 5세와 알베르티는 이런 로마의 상태를 개선하려 했지만 성과는 거의 없었다. 로마에서 15세기 이래 지금까지 전하는 조금이라도 중요한 세속 건축물이라면 팔라초 넬라 칸첼레리아 Palazzo della Cancelleria도45와 팔라초 베네치아Palazzo Venezia도44다.

이 두 건물에는 알베르티의 영향이 분명하게 나타나지만 그가 설계에 관여했을 가능성은 매우 희박하다. 1467년과 1471년 사이에 지었으나 미완성이었던 팔라초 베네치아의 중정은 오랫동안 로마에서 가장 중요한 세속 건축물이었다. 알베르티는 팔라초 베네치아를 설계

하지 않았으나 중정 모서리 문제에 해결책을 제시했다. 앞에서 보았듯이 피렌체의 팔라초 메디치 같은 건물에서 나타난 중정의 모서리 문제의 해결책을 콜로세움 또는 팔라초 베네치아에서 도로를 따라 내려오다 보면 건너편에 위치한 마르첼로 극장Theatro di Marcello 같은 고전적 원형에서 찾았다. 이 점이 알베르티의 특징을 보여 준다. 팔라초 베네치아의 중정은 원주 하나가 아니라 튼튼한 기둥이 떠받치는 아치가 이어진다는 점에서 팔라초 메디치의 중정과 다르다. 이 튼튼한 기둥은 높은 기단에 반半원주가 들어간 것으로, 로마 시대의 원형인 콜로세움과 마르첼로 극장에서는 구조 요소라기보다는 장식 요소로 이용되었다. 건축 설계 관점에서 보면 팔라초 베네치아의 기둥은 엘L자 형이어서 외관상 훨씬 튼튼해 보인다. 그리고 지상층 기둥에 비율을 맞출 수 있었으므로 기둥 간격이 나아졌다. 이러한 해결책은 알베르티가 콜로세움에서 영감을 얻어 처음으로 실현되었을 가능성이 매우 높다. 그리고 알베르티는 현재의 성 베드로 대성당을 짓기 전 옛 성 베드로 대성당 강복降福의 로지아(또는 발코니)Benediction Loggia of Old St. Peter's(현재는 도면만 남았다)에 팔라초 베네치아 중정의 기둥을 이용했다. 이 도면은 옛 성 베드로 대성당 강복의 로지아가 콜로세움과 팔라초 베네치아를 연결한다는 것을 보여 준다. 그러므로 중정의 모서리 문제에서 혁신을 이룬 공로는 알베르티에게 돌아가야 한다.

팔라초 베네치아에 이어 두 번째로 중요한 건물인 팔라초 델라 칸첼레리아Palazzo della Cancelleria도45, 46는 리아리오 추기경Cardinal Riario, 1461-1521(본명 Raffaele Riario, 이탈리아의 추기경으로 미켈란젤로를 로마로 불러들여 시스티나 경당 작업 등에 참여하게 했다)이 착공한 규모가 엄청난 팔라초이지만 곧 교황청 법원Papal Chancery으로 넘어갔고 건물명은 여기서 유래했다. 이 팔라초는 이탈리아 건축에서 가장 수수께끼 같은 건물 중 하나로 꼽힌다. 팔라초 설계와 시공이 대개 1486년과 1496년 사이에 이루어졌다는 것은 확실한 것 같다. 팔라초 델라 칸첼레리아는 피렌체의 팔라초 피티처럼 규모가 엄청나다. 또한 알베르티의 영향이 나타

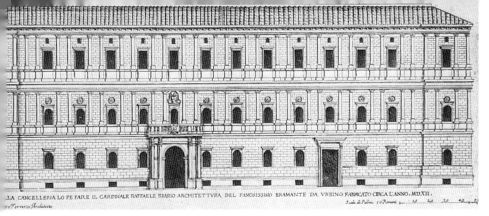

LA CANCELLERIA LO FE FARE IL CARDINALE RAFFAELE RIARIO ARCHITETTVRA DEL FAMOSISSIMO BRAMANTE DA VRBINO FABRICATO CIRCA L'ANNO MDXII.

46 로마, 팔라초 델라 칸첼레리아 입면도

나지만 그가 이 건물이 착공하기 오래전에 세상을 떠났으므로 알베르티가 이 건물에 직접 개입했을 가능성은 희박하다. 예전에는 이 건물의 건축가로 브라만테Donato d' Aguolo Bramante, 1444-1514를 지목했는데 아마 건물이 너무나 훌륭했기 때문일 것이다. 하지만 브라만테는 1499년과 1500년 사이 겨울에야 로마에 도착했다고 알려져 있으므로 팔라초 델라 칸첼레리아의 중요한 특징은 틀림없이 브라만테가 로마로 오기 전에 정해졌을 것이다. (최근 건축사가들은 설계 초기 단계에 프란체스코 디 조르조 마르티니Francesco di Giorgio Martini, 1439-1501와 바초 폰텔리Baccio Pontelli, 1450-1492가 참여했다고 주장하기도 한다.)

어마어마하게 긴 파사드는 높은 기단podium과 그 위 두 층으로 구성되었고, 두 층은 모두 외장外裝 필라스터를 이용했다. 한눈에 봐도 팔라초 델라 칸첼레리아는 분명 팔라초 루첼라이도38와 매우 흡사한 유형이다. 하지만 이 건물은 비율을 훨씬 섬세하게 조정했다. 그런 이유로 팔라초 델라 칸첼레리아는 로셀리노가 팔라초 루첼라이를 거의 베끼다시피 했던 피엔차의 팔라초 피콜로미니보다 훨씬 진보된 건축물이다. 첫째, 수평으로 나뉜 3개 층은 지상층에서 필라스터를 생략했으므로 팔라초 루첼라이에서보다 훨씬 단순하고 간결하다. 러스티케이션을 적용했고 상대적으로 작은 창문을 낸 지상층은 그 위 두 층에 규모가 크고 인상적인 기단이 된다. 역시 러스티케이션을 적용했지만

위 두 층은 서로 다르게 처리되었다. 꼭대기 층에는 큰 창이 베이마다 하나씩 있는 피아노 노빌레와 달리, 베이 하나에 창을 두 개씩 배치했다. 팔라초 델라 칸첼레리아의 파사드 양쪽 끝에는 돌출부가 있다. 이 돌출부는 너무 얕아서 제대로 효과를 내지는 않지만 벽체를 수직 수평으로 분리한다. 수평 분리가 보다 효과적이며 절묘하다. 팔라초 루첼라이에서 알베르티는 필라스터 하나로 나뉘는 창문 베이를 반복했는데, 이때 필라스터는 아래층 필라스터가 떠받치는 코니스 위 같은 위치에 있었다. 따라서 코니스는 창문턱이면서 동시에 필라스터의 기단이 되었다. 한편 팔라초 델라 칸첼레리아는 필라스터 한 쌍 사이에 창문이 없는 벽과 창문이 들어간 더 넓은 베이가 다음으로 이어져서 팔라초 루첼라이의 Ａ Ａ Ｂ Ａ Ａ Ｂ 대신 Ａ Ｂ Ａ Ｂ Ａ Ｂ인 리듬을 보여 준다. 창턱과 필라스터의 기단이 각각 분리되었고 코니스와 그 아래 있는 오더도 별개다. 여기서는 넓은 베이와 좁은 베이가 교차되며 처음 쓰여서 새로운 비례가 등장했다. 이전 팔라초에서 이용했던 단순한 1:2 또는 2:3 비례를 대신해 팔라초 델라 칸첼레리아에서는 황금분할로 알려진 비합리적인 비례를 다방면으로 이용했다. 예를 들어 필라스터 네 개가 포함된 한 단위의 너비와 필라스터 높이의 비례는 창문 높이와 창문 너비의 비례와 같다. 이와 똑같은 비율이 좁은 베이의 너비와 넓은 베이의 비례에 적용된다. 이 점만 보아도 팔라초 델라 칸첼레리아의 건축가는 알베르티의 이론은 물론 그 이론을 구현하는 데 정통했으며, 건축 예술을 상당히 진보시킬 수 있는 인물임이 분명하다.

중정도45의 파사드는 어떤 면에서 팔라초 루첼라이에 가깝다. 피아노 노빌레가 원주, 꼭대기 층에는 필라스터를 쓰는 콜로세움의 입면 유형에서 직접적으로 비롯되었기 때문이다. 한편 지상층과 피아노 노빌레의 원주가 떠받치는 다소 간격이 넓은 아치는 오스페달레 델리 인노첸티를 떠올리게 한다. 하지만 꼭대기 층은 같은 높이인 파사드의 꼭대기 층에 변화를 주어 필라스터 한 쌍 대신 필라스터 하나를 써서 Ａ Ａ Ａ 리듬을 만들었다. 중정 지상층과 피아노 노빌레의 모서리 처리

는 팔라초 메디치나 팔라초 베네치아에서 이용했던 방식과는 중요한 차이점을 보인다. 팔라초 메디치에서는 원주 하나가 아치를 지지했고, 팔라초 베네치아에서는 L자 모양 기둥을 이용해 (팔라초 메디치에서 보았듯이) 모서리에서 원주가 약해 보이는 문제를 해결했다. 이 모든 디테일을 고려할 때 브라만테가 만약 팔라초 델라 칸첼레리아의 어떤 부분에 관여했다면, 바로 중정 모서리 부분이었을 거라고 여기게 된다. 이 의견은 브라만테가 우르비노 출신이라는 사실 때문에 힘을 얻는다. 중정 모서리 문제에 이런 해결책을 제시하면서 연대를 추정할 수 있는 최초의 예가 바로 우르비노에 있기 때문이다.

우르비노의 팔라초 두칼레는 피렌체 외부에서 15세기 후반에 지었던 훌륭한 팔라초 중에서 세 번째에 해당한다. 당대 최고의 용병대장condottiero이며 우르비노의 공작인 페데리코 다 몬테펠트로Federico da Montefeltro, 1422-1482를 위해 지은 이 건물은 주로 1460년대에 지었다. 우르비노 공작이 재임할 때 이 작은 궁정은 아마도 전 유럽에서 가장 진보적인 문화 중심지였을 것이다.

우르비노의 팔라초 두칼레 또한 건축가가 누구인가와 건축 연내 추정에 상당한 문제가 있는 건물이다. 하지만 건물의 핵심 부분은 전반적으로 다소 비밀에 휩싸인 달마티아의 건축가 루치아노 라우라나Luciano Laurana, 약 1420-1479가 지었다는 게 가장 가능성이 높아 보인다. 라우라나에 관해선 정보가 거의 없으며, 그가 어떻게 건축가로 훈련받았는지는 전혀 알 수 없다. 하지만 그가 1465년과 1466년 사이 언젠가에 우르비노에 머물렀으며, 1468년 서류에는 팔라초 두칼레의 수석 건축가라는 기록이 남아 있다. 라우라나는 1479년에 페사로Pesaro에서 세상을 떠났다. 팔라초 두칼레의 주요 자랑거리인 중정을 지은 연대가 1465년과 1479년 사이라는 게 가장 개연성 있을 것 같으니, 중정과 주출입구 파사드를 모두 라우라나의 작품으로 추정하는 게 이치에 맞을 것이다. 그러나 다른 건축가들도 팔라초 두칼레 공사에 참여했다. 따라서 라우라나가 우르비노에 등장하기 전에 이 건물은 분명 착공되

었을 것이다. 팔라초 두칼레는 시에나 출신 건축가 프란체스코 디 조르조 마르티니Francesco di Giorgio Martini, 1439-1501가 완공했는데, 내부 장식 일부를 라우라나와 프란체스코 중 누가 맡아서 완성했는가는 여전히 논쟁거리다. 더욱이 페데리코 공작은 교황의 병력을 통솔하는 총사령관으로서 개천에서 용이 된 인물로 당시 중요한 예술가들과 거의 친교를 맺고 있었다. 피에로 델라 프란체스카Piero della Francesca, 약 1415-1492, 만테냐, 알베르티 같은 예술가들이 모두 우르비노에서 환영받던 손님이었다. 1444년에 브라만테가 태어났고 39년 뒤(1483년) 라파엘로Raffaello Sanzio, 1483-1520가 태어난 곳이 바로 우르비노였다. 중정과 주출입구가 있는 파사드 모두 비율이 비범하게 완벽하므로, 이 두 부분을 피에로 델라 프란체스카의 공로로 돌리려는 시도도 있었다. 하지만 1468년 문서에서 페데리코가 라우라나를 가리켜 수석 건축가주12라고 열렬하게 지지했던 사실을 특별히 의심할 이유는 없을 것 같다.

우르비노의 팔라초 두칼레는 산꼭대기에 자리 잡고 있어, 광장과 대성당을 마주보는 주출입문 쪽을 제외한 모든 쪽에서 가파른 경사가 진다. 피엔차의 팔라초처럼 우르비노의 팔라초도 조망을 염두에 두었고 가장 경사가 급한 두 곳에는 높고 둥근 탑을 올렸다. 이 두 탑 사이에는 아치형 개구부 세 군데가 있으며, 이 개구부들이 3개 층에서 저 멀리 있는 산맥을 내다 볼 수 있는 발코니를 형성한다. 이런 개선문형 설계는 아라곤의 알폰소Alfonso of Aragon, 1481-1500(나폴리의 왕 알폰소 2세의 사생아. 스페인계 트라스타마라 가문의 핏줄로 살레르노의 군주였다. 형을 도와 프랑스에게 빼앗긴 왕권을 되찾기 위해 벌어진 전쟁에서 승리했다-옮긴이)를 위해 지은 개선문과 연결된다. 따라서 라우라나는 나폴리에서 건축가로서 경력을 시작했다고 할 수 있다. 중정과 주출입구 쪽 파사드가 이 팔라초에서 가장 중요한 부분이라고 꼽히지만 넓직한 여러 개의 방과 공들여 조각한 벽난로, 인타르시아intarsia(여러 색의 나무 조각들을 짜 맞춰서 장식하는 기법)로 장식된 현관(이곳의 인타르시아는 현재 남아 있는 인타르시아 중 최상으로 꼽힐 정도다) 같은 실내는 우리에게 전해진 유산 중에

서도 매우 아름답다고 손꼽힌다. 우르비노의 팔라초 두칼레는 이제 마르케 주 국립미술관이 되어 팔라초 실내와 어울리며 가치가 있는 회화 작품들을 전시한다.

우르비노의 중심이 되는 광장에서 바라보면 팔라초 두칼레의 파사드도47는 다른 수많은 이탈리아 건축물처럼 첫인상이 실망스럽다. 비계 막대들을 위해 내놓은 작은 구멍들이 많아 분명히 미완성인 모양새다. 게다가 큰 창문들 중 일부는 벽으로 막았고 현관 중 일부는 규모를 많이 줄였다. 그럼에도 이 건물은 더 가까이 다가가 살펴볼 만한 가치가 있다. 처음에는 현관이 셋이며 주된 창문이 넷인 주출입구 파사드가 눈에 띄는데, 이것은 창의 규모와 배치에서 다른 쪽 파사드와는 전부 딴판이다. 여기에서 창문은 아치형이고 그중 일부는 훨씬 이전에 지은 피렌체의 팔라초처럼 창문 가운데를 기둥으로 나눈 모양새다. 이쪽이 1447년에 착공된 부분으로 알려져 있다. 따라서 둥근 아치에 다소 피렌체 팔라초식 창문이 있는 다른 쪽 파사드를 지은 때가 1447년 즈음이라고 추측하는 건 일리가 있다. 팔라초 두칼레의 메인 파사드는 러스티케이션을 적용한 기단층 모서리를 필라스터로 처리하고 커다란 직사각형 출입구들 사이에 작은 정사각형 창을 만든 데서 보듯이 너무 정교하게 배열된 모습을 보여 준다. 그 위 피아노 노빌레에는 창문이 네 개인데, 직사각형 출입구와 모양이 비슷하다. 이 창문 양 옆에는 필라스터가 버티고 있으며, 강한 인상을 주는 직선 엔타블러처가 창문에 들이치는 비를 막아 주는 가리개가 되어 준다. 이것 외에도 이 건물의 건축가는 적어도 애틱 층을 계획해야 했다. 하지만 현재 파사드를 상태를 보면서 그래야 했으리라 추측할 수 있을 뿐이다.주13 세 개의 커다란 현관 위에 흔치 않게 큰 창문을 네 개나 배치했는데, 이는 러스티케이션이 적용된 베이 위에 창문 없이 빈 벽과 일종의 지그재그 리듬을 형성한다. 그리고 창문 둘 사이에 현관의 빈 공간을 배치한다는 것은 15세기 중엽에 피렌체 건축가들이 세울 법한 파사드와 완전히 다른 개념이다. 동시에 직사각형 개구부는 피렌체에서 정상으로

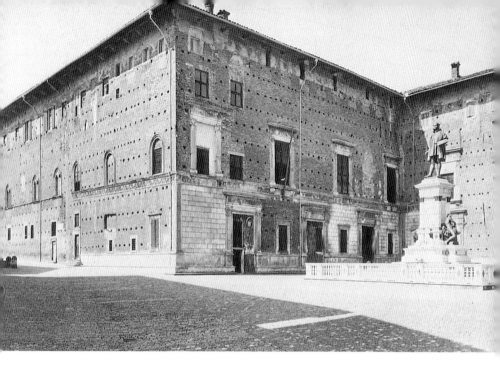

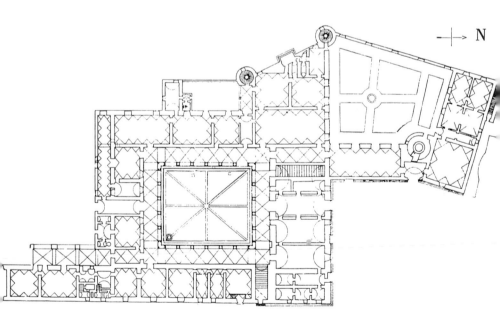

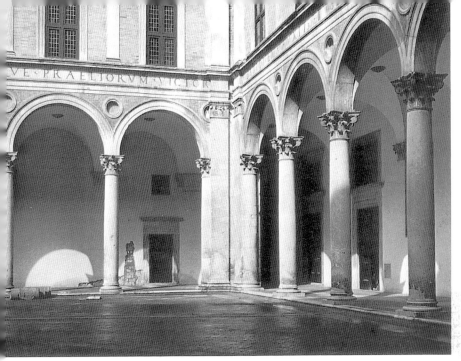

47 (왼쪽 페이지 위) **루치아노 라우라나**, 우르비노, 팔라초 두칼레 파사드, 1468년 이전에 설계

48 (왼쪽 페이지 아래) 팔라초 두칼레 평면도

49 (위) 팔라초 두칼레 중정

50 (오른쪽) 팔라초 두칼레 문

여기는 것과는 형태가 달랐다. 그러므로 다시 한 번 우리는 이 팔라초의 건축가가 루치아노 라우라나인 게 사실이며 그가 우르비노를 떠나고 나서 파사드가 미완성으로 남았다고 추정하게 된다.

세 출입구 중에서 마지막 출입구로 들어가면, 머지않아 팔라초 두칼레의 중정도49에 도착한다. 여기서도 다시 분명 피렌체의 팔라초 메디치 같은 훌륭한 예를 참조한 피렌체 유형 요소들이 등장한다. 하지만 이 같은 요소들은 피렌체에서 태어나 1460년대와 1470년대 그곳에서 활동했던 건축가들보다 발전된 뛰어난 기량을 보여 주며 세련되게 처리되었다. 우르비노 팔라초 두칼레의 중정과 피렌체 팔라초 메디치의 중정을 비교해 보면, 두 곳 모두 지상층이 개방된 회랑에 원주가 지지하는 교차 볼트cross vault로 구성되었다. 위층 피아노 노빌레는 닫힌 공간으로 창은 지상층 아치 위쪽에 배치되었다. 우르비노 팔라초 두칼레의 중정이 우월하다는 점을 나타내는 곳이 바로 여기다. 첫째, 팔라초 메디치 중정의 약점은 주로 두 개의 아치를 모서리에서 직각으로 구부리고 그것을 원주 하나로 지탱하는 데 따르는 난점에서 비롯되었다. 이 난점을 로마의 팔라초 베네치아 중정도44이 해결했다는 건 우리가 이미 살펴보았다. 아마도 알베르티에게서 영감을 얻었을 팔라초 베네치아의 중정은 우르비노의 팔라초 두칼레 중정과 같은 시기에 지었다고 연대를 추정해야만 한다. 라우라나는 중정 모서리에 L자 모양 기둥을 만들었고, 지상층 아치에 반원주를 붙였다. 이 기둥과 모서리에서 만나는 필라스터가 엔타블러처를 지탱하는데, 거기에는 페데리코 공작의 미덕을 찬양하는 라틴어 명문이 새겨져 있다.주14 아치 위에 놓인 이 필라스터와 엔타블러처 구조는 분명 브루넬레스키의 오스페달레 델리 인노첸티의 영향이다. 라우라나는 브루넬레스키가 창안했던 이 구조를 브루넬레스키의 동료 건축가들이 풀어내지 못한 방식으로 적용했다. 더 중요한 점은 피아노 노빌레의 창문들이 모서리로 몰리지 않고 지상층 아치 가운데에 자리 잡게끔 모서리를 배열했다는 것이다. 그리고 라우라나는 모서리 주위에 공간을 충분히 확보해서 필라스터

의 오더가 지상층의 원주와 열을 맞출 수 있게 했다. 따라서 이제는 필라스터와 원주를 일관되게 이용해 피아노 노빌레 위아래로 엔타블러처의 가로선과 피아노 노빌레와 꼭대기 층의 베이를 모두 명확하게 구분할 수 있다. 특히 창문 개구부와 양쪽 필라스터 간 거리의 실제 비율은 이 건축가가 극히 섬세하게 비율을 인식하고 있다는 것을 보여 주는 매우 훌륭한 예다. 이 중정과 비교하면 미켈로초가 설계한 팔라초 메디치의 중정이 어색하고 둔해 보인다. 이 중정의 건축가와 메인 파사드의 건축가가 동일인물이라는 데는 거의 의심의 여지가 없다. 마찬가지로 그는 피렌체, 로마, 나폴리의 최근 건물들에 매우 정통했지만 피렌체 출신이 아니었다는 점도 확실하다. 우리는 라우라나가 1468년에 페데리코의 건축 감독이었다는 사실을 알고 있으므로, 그가 팔라초 두칼레 같은 완벽한 건물을 남긴 천재이며, 결과적으로 팔라초 두칼레가 다음 세대에 가장 위대한 건축가로 꼽히는 브라만테에게 영감을 주었다고 추정할 수 있다.

우르비노의 팔라초 두칼레 건축에 참여하며 훌륭한 역량을 보여 준 또 한 명의 건축가는 시에나 출신 화가이자 건축가 프란체스코 디 조르조 마르티니다. 하지만 그는 아마도 일부 실내 상식에 주로 관여했을 것이다. 프란체스코 디 조르조 마르티니가 설계했다는 확실한 건물이 코르토나 근처의 산타 마리아 델 칼치나이오 교회Sta Maria del Calcinaio도61인데, 건축 연대를 15세기 말로 추정하는 이 교회는 우르비노의 팔라초 두칼레와는 성격이 전혀 다르나 우르비노의 산 베르나르디노 교회 또한 프란체스코 디 조르조 마르티니가 설계했다고 하기 때문에 그렇게 추정하는 것이다.

베네치아 팔라초의 전형적인 디자인은 그 외 이탈리아 지역의 팔라초 디자인과 근본적으로 다르다. 그리고 베네치아의 건축 스타일 또한 다른 지역보다 천천히 발달했다. 지금까지 보았듯이 피렌체식 팔라초로 대표되는 일반형 팔라초는 수많은 사회적, 경제적, 그리고 기후

요인에 좌우되었다. 베네치아형 팔라초도 사회, 경제, 기후의 영향을 받았으나 그러한 요인 자체가 달랐다. 첫째, 건축 부지가 부족해서 베네치아의 거의 모든 주요 팔라초들은 물에 말뚝을 박고 그 위에 지었다. 중정을 조성할 마른 땅이 없다는 뜻이다. 베네치아는 경제와 정치가 안정되었으므로 팔라초를 요새화할 필요가 상대적으로 적었고, 따라서 건물 가운데에 채광정採光井(건물 중앙에 채광을 위해 마련한 공지空地)이 필요하지 않았다. 베네치아의 팔라초는 한 구획을 차지하는 경향을 보이며, 사실 베네치아의 무역 활동 때문에 팔라초 건축 양식이 완전히 바뀌었다. 중세에 베네치아인은 동지중해에서 광범위하게 무역 활동을 벌였다. 특히 1453년에 오스만튀르크 제국이 콘스탄티노플을 함락해 멸망시키기 전까지 동로마제국은 베네치아 상인들의 최대 거래처였다. 그래서 여타 이탈리아 지역에서 비잔틴 예술의 영향이 잦아든 이후에도 베네치아에서는 비잔틴 예술이 여전히 상당한 영향력을 발휘했다. 또한 베네치아는 북부 유럽과 무역하면서 북유럽의 고딕 건축도 접했다.

51 베네치아, 팔라초 두칼레, 14–15세기

52 카도로,
1427년과
1436년 사이에
착공하여 완공

베네치아 공화국의 힘과 부를 상징하는 훌륭한 건축물은 산 마르
코 대성당Basilica di San Marco과 팔라초 두칼레Palazzo Ducale였다. 산 마르코
대성당의 건축 연대는 829년까지 거슬러 올라가지만 1063년부터 다시
짓기 시작했고 1094년에 축성되었다. 파사드의 대부분은 15세기 초
부터 조성하기 시작했다. 팔라초 두칼레도51는 14세기에 지었지만 산
마르코 광장을 향한 쪽, 즉 산 마르코 대성당 파사드와 나란한 쪽은
1424년 무렵에 짓기 시작해 1442년 무렵에 공사를 마쳤다. 이 두 건
물, 그중 특히 팔라초 두칼레는 베네치아 건축의 영원한 전형이 되었
다. 1427년과 1436년 사이에 건축한 카도로Ca'd'Oro도52나 15세기 중엽
에 지은 팔라초 피사니Palazzo Pisani가 팔라초 두칼레를 모범으로 삼은 건
물이다. 이 두 건물과 그 후에 지었던 같은 유형의 팔라초를 보면, 1층
창문의 모양과 크기에서 팔라초 두칼레의 영향이 분명하게 나타난다.

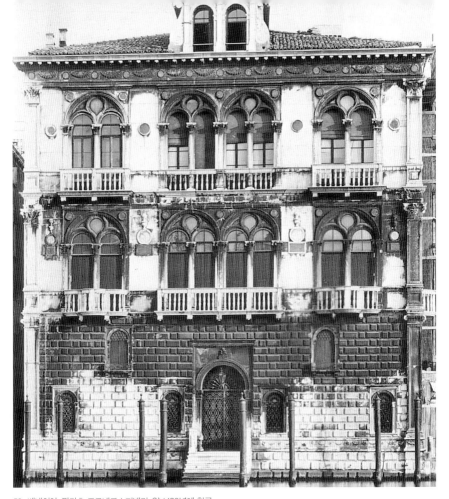

53 베네치아, 팔라초 코르네르스피넬리, 약 1480년에 착공

카도로에서 우리는 지상층에 개구부가 널찍한 아케이드를, 바로 위층
에는 지상층보다 좁은 아케이드를 배치하는 낯설지만 매우 성공적인
더블아케이드를 다시 본다. 하지만 팔라초 두칼레와는 달리 카도로는
일부가 카날 그란데('대운하') 위에 서 있다. 이것은 팔라초에 중정이 없
을 뿐만 아니라 지상층에 거주할 수 없다는 뜻이기도 하다. 따라서 베
네치아의 전형적인 팔라초에는 물 높이水位에 커다란 개구부와 현관 안
쪽 넓은 공간에 닿는 계단이 있고, 물 높이 바로 위 지상층의 나머지

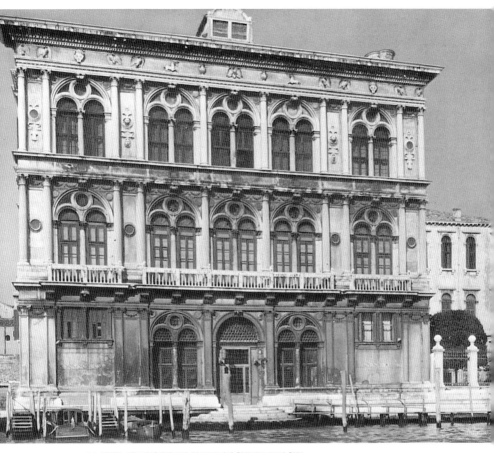

54 팔라초 벤드라민카레르지, 약 1500년에 착공해 1509년 완공

부분에 여러 저장실이 차지하고 있다. 그래서 베네치아의 팔라초에서 피아노 노빌레는 이탈리아의 다른 지역 팔라초보다 훨씬 중요해진다. 이런 이유로 베네치아 팔라초 디자인의 또 다른 특징이 생기는데, 즉 파사드가 세 가지 수직 요소로 분할된다는 점이다.

　그란 살로네Gran Salone로 알려진 1층의 큰 방이 파사드의 가운데 전체를 차지한다. 이 큰 방 양옆에 있는 작은 방들은 바깥에서 보면 작은 창문으로 나타난다. 바꿔 말하면 그란 살로네의 창문들이 가능한

한 커져야 한다는 뜻이다. 이 큰 방의 안쪽에는 오로지 방의 앞뒤에서만 빛이 들어오기 때문이다. 즉 측면과 건물 안쪽 중정에서 빛을 전혀 받아들일 수 없다는 이유에서다. 그래서 모든 베네치아 팔라초의 가장 독특한 특징은 창문 개구부가 파사드 중앙 대부분을 차지한다는 점이다. 베네치아에서는 이런 디자인의 기본형이 15세기 초부터 18세기까지 사실상 거의 변하지 않았을 정도로 전통을 고수했다. 이 기본형에서 오직 하나 중요한 변화가 있었다면 파사드를 체계화하면서 다소 일정한 크기의 개구부를 대칭으로 배치한다는 점이다. 이런 개구부는 15세기와 16세기를 지내며 점차 도입되었다. 15세기와 16세기 초에 세워진 훌륭한 팔라초 대부분은 롬바르도 가족Lombardi(15세기 중반부터 16세기 중반까지 베네치아에서 활동하던 조각가와 건축가를 다수 배출한 가족)의 누군가 또는 그들의 친척인 마우로 코두시Mauro Codussi, 1440-1504가 설계를 맡았다. 1580년 무렵에 착공했던 팔라초 코르네르스피넬리Palazzo Corner-Spinelli도53와, 1500년 무렵에 착공해 1509년에 완공했던 팔라초 벤드라민카레르지Palazzo Vendramin-Calergi도54 같은 데가 그들이 지은 건물이다. 이 두 팔라초의 경우 중앙 대부분을 창문이 차지하지만, 건물 양끝 베이에 들어간 창문들은 대칭을 이루도록 배치하고 가운데 있는 창과 같은 크기와 모양으로 만들었다. 팔라초 코르네르스피넬리에서 파사드 베이의 리듬은 A B B A이고 팔라초 벤드라민카레르지에서는 A B B B A다. 그러나 후자에서는 파사드 벽에 원주를 부착하는 것 같은 고전적인 요소를 조금 더 자신감 있고 능숙하게 처리했다. 팔라초 벤드라민카레르지에서는 건물 양 측면 베이에 원주 한 쌍, 창문, 원주 한 쌍을 배치했던 반면, 그란 살로네의 세 창문은 원주 하나로 분리해, 전통적인 창문 배치를 강조한다. 그럼에도 팔라초 벤드라민카레르지는 근본적으로 구식舊式으로 여겨져야 마땅하다. 1537년 무렵에 피렌체에서 망명해온 자코포 산소비노Jacopo Sansovino, 1486-1570가 코르나로 가문의 팔라초를 짓기 시작하고서야 베네치아에서 비로소 전성기 르네상스 양식이 시작되었다고 할 수 있다.

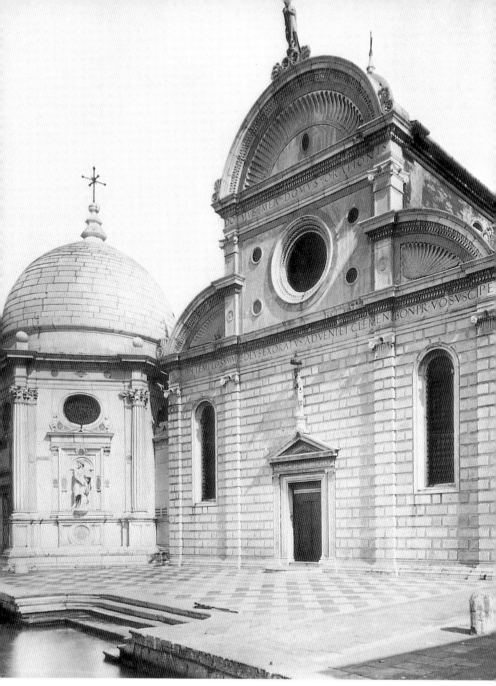

55 **마우로 코두시**, 베네치아, 산 미켈레 인 이솔라 교회, 1469년에 착공해 약 1479년에 완공

여기서 스쿠올라Scuola라고 알려진 베네치아 고유의 또 다른 건축 형식을 잠깐 짚고 넘어가겠다. 스쿠올라는 종교 단체로 보통 특정 성인의 가호를 받는 같은 직종에 종사하는 남자들이 결성해서 자선과 교육 활동을 펼쳤다. 그래서 스쿠올라 건물은 때때로 일부는 병원 또는 학교로 쓰였으며 동시에 스쿠올라 회원들의 회합 장소이기도 했다. 가장 유명한 스쿠올라 건축물은 아마 산 마르코 스쿠올라Scuola di S. Marco와 산 로코 스쿠올라Scuola di S. Rocco다. 산 로코 스쿠올라는 1517년에 착공해 1560년에 완공했던 16세기 건물임에도 베네치아 건축가들의 매우 강한 전통 고수 경향을 보여 준다. 이는 산 마르코 대성당이 베네치아 교회 건축의 영원한 전형으로 영향을 미쳤던 것과도 관련된다.

산 마르코 대성당은 그 후 오랫동안 베네치아와 베네치아령에 세웠던 거의 모든 교회에 영향을 미쳤다. 산타 마리아 데 미라콜리 교회 Sta Maria de' Miracoli과 산 자카리아 교회S. Zaccaria 같은 건물에서도 이런 경향을 볼 수 있다. 이 두 교회는 모두 15세기 후반 건물로 마우로 코두시와 롬바르도 집안 건축가들이 지었다. 베네치아에서 이 시기에 건축된 교회 중 두 곳은 특별히 기록할 만하다. 하나는 코두시가 베네치아

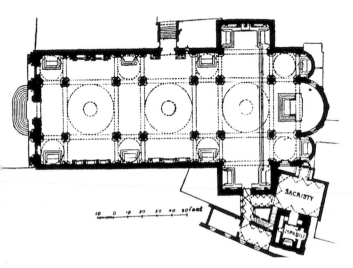

56 **조르조
스파벤토**. 베네치아.
산 살바토레 교회
평면도, 약 1507

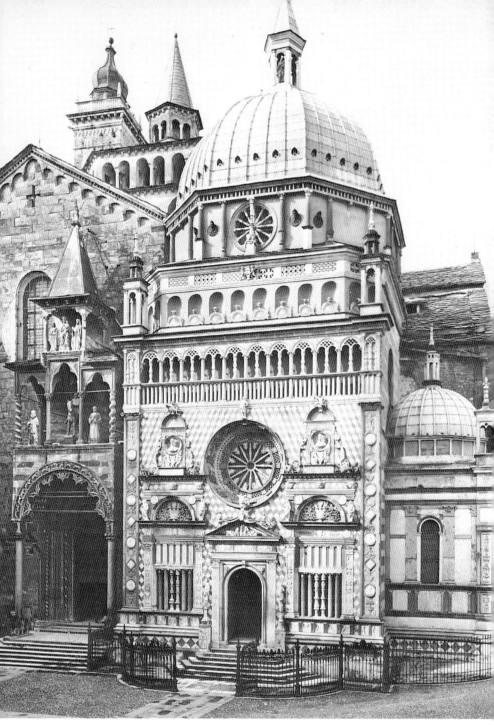

57 **아마데오**, 베르가모, 콜레오네 경당, 1470년대 초

에 건축했던 첫 건물인 산 미켈레 인 이솔라 교회S. Michele in Isola인데, 이 건물은 1469년에 착공해 1479년에 완공했다.도55 두 번째는 훨씬 후에 건축된 산 살바토레 교회S. Salvatore다.도56 산 미켈레 인 이솔라 교회를 코두시의 걸작이라고 주장하고 싶은데, 그 이유는 단지 이 건물이 코두시의 다른 건물보다 베네치아 특유의 장식 욕구를 적게 보여 주고 있기 때문이다. 이 교회는 베네치아의 묘지인 작은 섬에 세워졌고 따라서 교구 교회라기보다는 장례식을 거행하는 경당이다. 아마 이런 이유로 이 건물은 단순하고 수수해서 15세기 말 베네치아 건축보다는 알베르티의 초기작과 훨씬 비슷하다. 산 미켈레 인 이솔라 교회와 알베르티의 템피오 말라테스티아노가 비슷하다는 게 우연일 수는 없다. 템피오 말라테스티아노는 틀림없이 15세기 말 당시 베네치아에서 고전 충동의 근원이 되었을 것이다.

산 살바토레 교회도56는 1507년과 1534년 사이에 건축되었다. 이 교회에서는 우선 라틴십자가형 교회가 산 마르코 대성당에서 직접 전해진 새로운 형식으로 전개되는 방식이 흥미롭다. 왜냐하면 이 교회는 중앙집중형 평면 세 개가 맞물려 만들어진 긴 네이브로 구성되었기 때문인데, 중앙집중형 평면은 소형 돔 네 개로 둘러싸인 대형 돔을 얹고 있어 결과적으로 산 마르코 대성당 유형 평면과 필라레테Filarete, 1400-1469와 레오나르도 다 빈치가 밀라노에서 발전시킨 유형을 결합한 셈이다(127-133쪽 참조). 여기에 양쪽 트랜셉트와 애프스가 결합되며 라틴십자가 평면이 된다. 이 평면은 조르조 스파벤토Giorgio Spavento, 1440-1509가 설계했던 것 같지만, 공사는 롬바르도 집안 건축가 중 한 명, 심지어 자코포 산소비노가 진행했을 것으로 추정된다.

이탈리아 북부에는 이런 혼합 양식의 예를 보여 주는 건물이 여럿인데, 이는 토스카나 지역 출신 건축가들이 북부에서 일반적인 장식 전통에 고전주의 원칙을 적용하면서 나온 것이다. 혼합 양식 건축물 중에서 베르가모의 콜레오네 경당Colleone Chapel도57은 매우 중요한 예로 꼽힌다. 건축가로서 유명하고 일을 많이 했던 조반니 안토니오 아마데

오Giovanni Antonio Amadeo, 1447-1522가 이 건물을 지었는데, 그는 훗날 밀라노에서 브라만테와 공동 작업을 하기도 했다. 콜레오네 경당은 1470년대 전반에 건축되었고 높은 팔각형 고상부에 돔과 랜턴을 얹었다는 점에서 필라레테의 건물과 아주 비슷하다. 높은 팔각형 고상부에 돔과 랜턴을 얹는 유형은 본질적으로 피렌체 대성당에서 유래한 것이다. 그럼에도 콜레오네 경당의 파사드는 (이탈리아 북부의) 장식 요소가 토스카나 출신 건축가들이 강조했던 수학적 원리에 언제나 승리했다는 점을 보여 준다. 아마데오가 아마 스스로를 고전 건축가라고 생각했더라도 말이다. 더 나중에 지어졌지만 고전주의가 훨씬 성공적으로 적용된 건축물은 15세기 말로 연대를 추정하는 코모 대성당Como Cathedral이다. 코모 대성당보다는 덜 성공적이지만 더 유명한 건물이 카르투지오회 수도원인 체르토자 디 파비아Certosa di Pavia다. 이 건물은 1481년 무렵에 설계했으나 완공까지 거의 150년이 걸렸다. 밀라노의 주요 건축가, 화가, 조각가 들이 체르토자 수도원 건축을 위해 일했으니, 아마도 아마데오는 설계에서 일부분을 담당했을 것이다. 수도원 파사드의 조각은 조각으로 보면 대부분 지극히 훌륭하나, 전반적인 효과는 어수선하다. 사실 이 건물을 이루는 주요 선은 단순하지만 채색 외장에 장식성이 강한 조각이 너무 많이 더해져서 전체 효과는 고전주의를 절반쯤 소화한 건물이 되었다.

15세기 말에 이탈리아에서 건축된 다른 중요한 교회들은 토스카나 출신으로 브루넬레스키가 규정한 원리를 성장시킨 건축가들이 지었다. 줄리아노 다 상갈로가 건축한 프라토의 산타 마리아 델레 카르체리 교회Sta maria delle Carceri,도58-60 프란체스코 디 조르조 마르티니가 건축한 코르토나 근처의 산타 마리아 델 칼치나이오 교회도61가 그러한 예다. 이 두 교회는 밀라노에서 레오나르도와 브라만테가 중앙집중형 평면으로 시도했던 교회와 비슷하다. 알려진 바에 따르면 프란체스코 디 조르조 마르티니는 개인적으로 레오나르도와 친분이 있었고 건축론을 집필한 인물이기도 하다.

58 (왼쪽 아래) **줄리아노 다 상갈로**, 프라토, 산타 마리아 델레
카르체리 교회 평면도, 1485년 착공
59 (오른쪽 아래) 산타 마리아 델레 카르체리 교회 단면도
60 (맨 아래) 산타 마리아 델레 카르체리 교회 내부

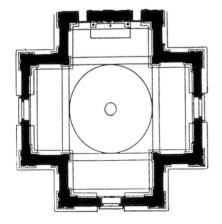

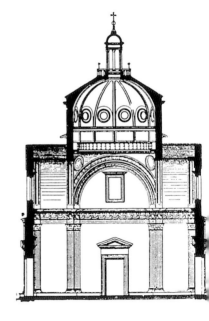

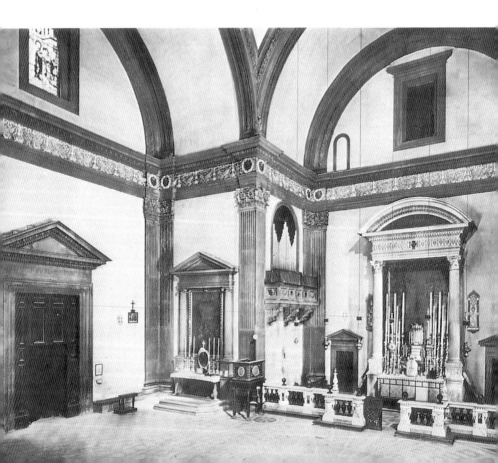

줄리아노 다 상갈로는 상갈로 집안의 주요 건축가 세 명 중 가장 나이가 많다. 그는 아마도 1443년에 태어나 1516년에 세상을 떠났을 것이다. 줄리아노의 동생인 대大 안토니오Antonio the Elder는 1455년에 태어났고, 그들의 조카 소小 안토니오Antonio the Younger는 1485년에 태어났다. 줄리아노는 목수로 경력을 시작했으나 브루넬레스키(브루넬레스키는 줄리아노가 세 살 무렵에 세상을 떠났다)가 확립한 전통을 따르는 건축가가 되었다. 줄리아노의 건축물 중에서 매우 중요하다고 꼽히는 건물은 프라토의 산타 마리아 델레 카르체리 교회, 피렌체의 팔라초 곤디도41, 브루넬레스키가 설계한 산토 스피리토 교회에 부속된 성구보관실이다. 줄리아노의 건축가 경력은 브라만테의 뒤를 이어 로마 성 베드로 대성

61 **프란체스코 디 조르조 마르티니**, 코르토나, 산타 마리아 델 칼치나이오 교회 내부, 15세기 말

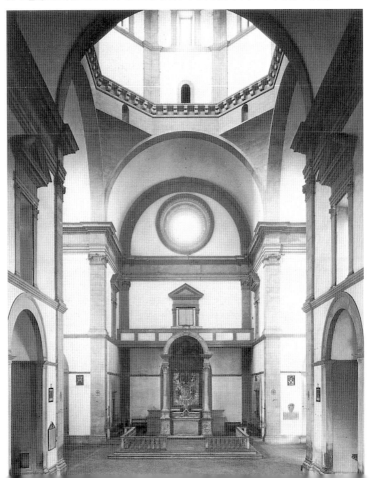

당의 공식 건축감독직에 임명되면서 최고점에 이르렀다. 하지만 당시 (1514년부터 1515년까지) 줄리아노는 분명 이 엄청난 일을 떠맡을 수 없어서 피렌체로 물러났고 1516년에 그곳에서 세상을 떠났다. 그가 건축한 교회 두 곳은 줄리아노가 브루넬레스키의 전통을 지지했다는 점을 매우 분명하게 보여 준다. 산토 스피리토 교회의 성구보관실은 피렌체의 세례당을 닮았고 디테일을 완전히 브루넬레스키식式으로 꾸몄다. 프라토의 산타 마리아 델레 카르체리 교회는 1485년에 착공했는데 1506년까지 미완성이었다. 이 교회는 순수한 그리스십자가 평면을 채택했는데, 이는 브루넬레스키에게서 비롯된 전통인 중앙집중형 교회일 뿐만 아니라 더 직접적으로는 약 25년 전에 알베르티가 만토바에 세운 산 세바스티아노 교회도29, 30에서 유래했다. 산타 마리아 델레 카르체리 교회 내부는, 브루넬레스키의 파치 경당 또는 산 로렌초 교회의 옛 성구보관실처럼 펜던티브 위에 얹은 리브 돔을 보여 준다. 그러나 교회 외관은 직접적으로 빌려 올 수 있는 브루넬레스키식 원형이 없어서 두 오더의 비례가 매우 어색해 보이는 게 약점이다. 그럼에도 줄리아노가 지은 산타 마리아 델레 카르체리 교회와, 이 교회와 비슷하며 같은 시기에 지은 프란체스코 디 조르조 마르티니의 산타 마리아 델 칼치나이오 교회 양쪽에서 우리는 고전적인 날렵함과 순수함을 추구했던 초기 르네상스 이상이 완성됨을 볼 수 있다. 그다음 단계는 브라만테가 도달하게 된다.

5

밀라노: 필라레테, 레오나르도, 브라만테

15세기 후반 밀라노에는 매우 중요한 사건들이 일어났다. 프란체스코 1세 스포르차Francesco I Sforza, 1401-1466가 밀라노 공작이 된 1450년부터, 루도비코 스포르차Ludovico Sforza, 1452-1508가 프랑스의 루이 12세Louis XII, 재위 1498-1515에게 밀라노를 내주었던 1499년까지, 밀라노는 스포르차 가문이 지배했다. 스포르차 가문, 특히 루도비코는 예술 전반은 물론 당시 가장 위대한 예술가로 꼽히던 레오나르도 다 빈치와 브라만테의 든든한 후원자였으며 이 두 예술가는 20년 가까이 루도비코의 궁정에서 일했다. 프란체스코 스포르차가 공작 위치에 오를 당시만 해도, 피렌체는 여전히 모든 예술에서 최고였고 곧 토스카나 예술의 강력한 영향력이 롬바르디아 고유의 전통을 압도하게 되었다. 대개는 프란체스코 1세 스포르차가 피렌체의 코시모 데 메디치와 정치적 동맹을 맺었기 때문이기도 하다. 브루넬레스키 자신을 포함해 많은 피렌체 예술가들이 여러 차례 밀라노에서 활동했지만 아주 영향력이 컸던 세 예술가로 미켈로초, 필라레테, 레오나르도 다 빈치를 꼽는다.

지금까지 알려진 바에 따르면 미켈로초는 밀라노에서 중요한 건축물 두 곳, 메디치 가 소유 팔라초와 역시 피렌체의 유력한 가문인 포르티나리 가문에서 의뢰한 포르티나리 경당 설계를 맡았다. 포르티나리 경당Cappella Portinari도62은 산테우스토르조 교회Basilica of S. Eustorgio의 한 부분이지만, 거의 독립된 건물로 평가한다. 포르티나리 경당의 건축가가 미켈로초라고 전해오지만, 미켈로초가 설계를 전적으로 맡았는지, 아니면 그가 의도한 대로 밀라노의 장인이 정확하게 설계한 것인지는

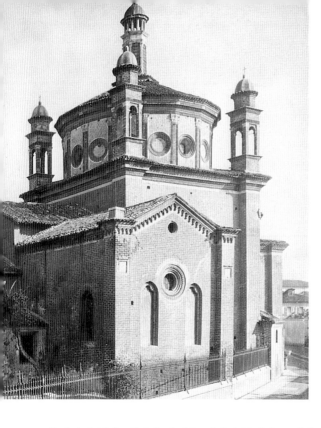

62 **미켈로초**, 밀라노,
산테우스토르조 교회의
포르티나리 경당,
1460년대 초

확실하지 않다. 색채와 장식을 대단히 좋아하는 밀라노 전통은 미켈로
초가 브루넬레스키에게서 배웠던 보다 간결하고 근엄한 형태에 분명
반대된다. 그리고 15세기 말과 16세기 초에 지은 수많은 밀라노 건축
물의 역사는 순수 고전 양식, 전통, 지역의 후원자와 장인이 선호했던
것들 사이에서 이루어진 타협의 역사다. 포르티나리 경당은 기본적으
로 정사각형 평면에 펜던티브 위에 올린 돔을 갖춘 브루넬레스키형 설
계이나, 흥미롭게도 모서리마다 미너렛minaret(이슬람 사원의 첨탑. 전통적
으로 하루 다섯 번 기도 시간을 알리는 아잔이 낭송되는 곳)처럼 네 개의 작
은 탑이 있다. 이 탑들은 장식을 좋아하는 전형적인 롬바르디아식 발
상에서 비롯되었다. 이렇게 중앙집중형 평면 교회 네 모서리에 탑을 세
우는 유형은 15세기 말 롬바르디아 사람들이 중앙집중형 평면에 관심
이 많았음을 알려 준다. 그리고 이 유형은 로마의 성 베드로 대성당을

다시 짓는 초기 작업에서 훨씬 발전된 형식으로 볼 수 있었다.

　미켈로초가 밀라노의 메디치 은행 본부로 지었다고 추정되는 팔라초는 오직 밀라노의 스포르체스코 성Castello Sforzesco에 보존되어 있는 중앙 출입구와, 필라레테의 건축론에 수록된 파사드 전체를 그린 드로잉만 알려져 있다. 드로잉과 현존하는 현관은 모두 피렌체 또는 브루넬레스키식 형태와, 필라레테의 드로잉에 나타난 첨두아치 창문 같은 고딕식 장식 요소의 조합을 보여 준다. 포르티나리 경당과 밀라노의 팔라초 메디치는 건축 연대를 모두 1460년대 초로 추정하며, 15세기 중엽에 피렌체 건축의 발상을 밀라노에 소개했던 아주 중요한 예다.

　미켈로초 이후 밀라노로 밀려왔던 피렌체 건축의 파장은 필라레테와 연결된다. 그는 피렌체 출신 조각가로 본명은 안토니오 아베를리노Antonio Averlino, 약 1400-약 1469였지만 스스로를 필라레테라고 불렀는데, 이 단어는 그리스어로 '미덕을 사랑하는 사람'이란 뜻이다. 그의 초기 작 중 중요한 작품은 옛 성 베드로 대성당의 커다란 청동문으로, 이것은 1445년에 완성되었다. 이 청동문은 옛 성 베드로 대성당에서 현재 성 베드로 대성당으로 옮겨온 몇 안 되는 것들 중 하나다. 이 문은 필라레테가 피렌체 세례당에 기베르티가 만들었던 거대한 청동문에 필적하는 작품을 원했음을 보여 준다. 하지만 필라레테의 청동문은 그다지 성공을 거두지 못했다. 약 이삼 년 후에 필라레테는 분명 눈 밖에 난 것처럼 보이는 상황에서 다소 서둘러 로마를 떠났다. 1456년 롬바르디아에 도착한 지 얼마 되지 않아 그는 밀라노 병원Ospedale Maggiore 건물을 짓기 시작했다. 많은 부분을 개조하고 다시 지었지만 이 병원은 밀라노의 주요 건축물로 최근까지 남아 있었다(현재는 밀라노 대학교의 일부가 되었다). 이 병원을 짓기 전에 그는 당시 병원 설계의 훌륭한 모범이 되는 피렌체와 시에나의 병원 시설을 방문했다. 필라레테는 자기가 짓는 병원 건물에 당시 밀라노 곳곳에 흩어져 있던 수많은 자선 단체들을 모아놓을 작정이었다. 이 방대한 건물은 정사각형 안에 십자가가 포함되도록 설계되었다. 여기서는 십자가 네 팔이 교차하는 부분에 병

원 교회를 세워, 그 자체가 중앙집중형 평면 건물이 된다는 것이 건축적으로 중요하다. 병원 교회에는 미켈로초의 포르티나리 경당처럼 모서리에 탑을 세웠다. 현재까지 남아 있는 부분은 필라레테가 미켈로초처럼 고딕 양식으로 사고하는 장인들에게 고전 형태를 도입하도록 시도하다가, 미켈로초와 마찬가지로 (고전 건축이란) 목표를 달성하지 못했다는 것을 보여 준다.

　그가 아마도 1461년과 1464년 사이에 집필했던 『건축론*Il Trattato di Architettura*』은 거의 남은 게 없는 필라레테의 건물보다 더 중요하다. 하지만 논문 집필을 마치고 얼마 지나지 않아 그는 밀라노에서 총애를 잃었다. 1465년에 피에로 데 메디치에게 헌정했던 이 논문의 판본이 있는데, 그 안에는 수많은 도해가 수록되었다. 논문에서 필라레테는 고대 양식으로 돌아가고 '상스러운 현대 양식'을 완전히 포기해야 한다고 간절히 애원한다. 여기서 '상스러운 현대 양식'이란 북부 이탈리아에서 여전히 거의 도전을 받지 않고 확고하게 유지되었던 고딕 양식을 의미한다. 특이하게도 이 논문은 발상의 맥락으로 분류한 25편으로 구성되었다. 1편에서 필라레테는 알베르티의 이론에 기초해 완전히 쉬운 건축론을 펼쳤지만 매우 뒤죽박죽인데다 표현에 일관성이 없다. 2편에서는 밀라노 후원자의 이름을 붙여 스포르친다*Sforzinda*도63라고 부른 가상의 도시를 공들여 동화처럼 설명한다. 필라레테는 우선 도시 자체를 길게 설명하는데, 스포르친다는 별 모양 도시 계획의 초창기 예로서 매우 중요하다. 필라레테는 건물 하나하나를 길게, 중요한 건물은 장식된 부분까지 세세하게 묘사한다. 이 도시는 비록 계획상 훨씬 규모가 작긴 하지만 1460년대 초에 실제로 건설 중이었던 피엔차를 떠올리게 한다. 이 논문의 일부는 계획 도시 안에서 조화를 보장하는 데 필요한 천문학적 계산에 뒤이어 건축가와 후원자의 바람직한 관계 또는 방어시설을 갖춘 건물처럼 상식적인 주장을 담는 등 아주 특이하게 뒤죽박죽된 내용을 담고 있다. 11편에는 밀라노에 건축하고자 희망하는 병원에 관한 설명과 관련 드로잉 몇 장이 실려 있다. 14편은

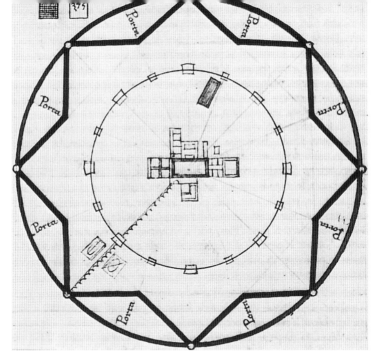

63 **필라레테**, 이상 도시 스포르친다의 도시 계획, 1464년 이전

스포르친다를 세울 땅을 파다가 발견한 황금서Golden Book를 설명하면서 동화 같은 분위기를 강화한다. 초갈리아 왕King Zogalia의 무덤에서 나왔다는 황금서에는 고대 건물을 묘사하는 내용이 들어 있다고 알려졌다. 어찌 되었든 필라레테에게는 고대의 유물이 야만스러운 고딕을 제압하고 승리하게 할 만큼 절반쯤은 마술 같은 위력을 발휘했으리라는 건 분명하다. 이후 세대는 필라레테의 이론이 조금은 터무니없다고 생각했다. 그리고 실제로 바사리는 16세기 중엽에 필라레테의 건축론을 다음과 같이 신랄하게 평했다. "이 책에는 좋은 점도 있지만 그럼에도 매우 우스꽝스럽고, 아마도 이제껏 나온 책 중에서도 가장 쓸모없는 책이다." 이것은 보다 합리적이며 현학적인 세대의 견해이지만, 필라레테의 열정, 무엇보다도 중앙집중형 평면을 열정적으로 옹호한 것이 밀라노의 건축이론 발전에 매우 중요했다는 점은 확실하다. 1480년대와 1490년대에 레오나르도와 브라만테가 중앙집중형 평면 건물의 이론에

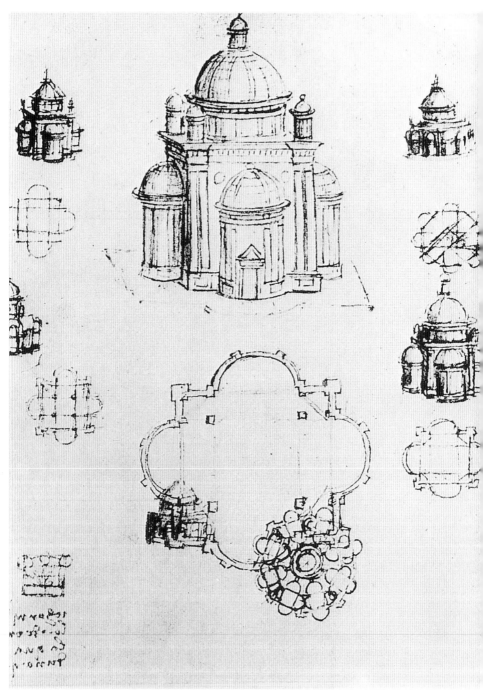

64, 65 레오나르도 다 빈치, 건축 설계 드로잉, 필사본 노트 'B', 약 1489년 또는 그 이후

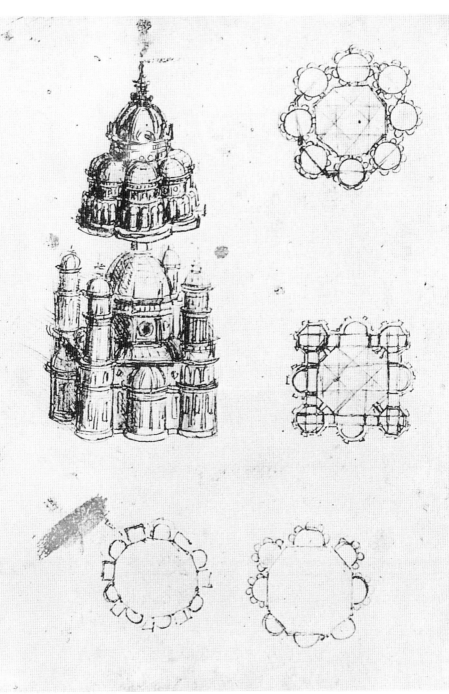

몰두하면서 중앙집중형 건물이 유럽 전체에 미친 영향을 고려하면 필라레테의 이론을 과대평가했다고 하기는 어려울 것 같다.

레오나르도 다 빈치는 언제 밀라노에 도착했을까? 가장 유력한 시점은 1482년이며 1499년까지 그는 밀라노에 머물렀다. 17년 동안 그는 거대한 스포르차 기념물의 점토 모형을 제작했고 〈최후의 만찬〉을 그렸으며 해부학 연구와 그 외 여러 과학 활동에 전념했다. 동시에 아마도 필라레테의 논문과 브라만테에게 영향을 받아 중앙집중형 건물 드로잉을 연달아 그리기 시작했다. 당시 레오나르도는 해부학에서 어느 누구도 필적할 수 없는 방대한 지식을 쌓고 있었고, 바로 이런 해부학적 지식으로 인해 건축 드로잉 연구에 끌렸을 것이다. 그는 공들여 해부학 논문을 계획했고 집필을 시작했는데, 이 논문은 인체 전체 구조를 부위와 해부 단계별 드로잉에 바탕을 둔 도해로 설명했고 인체 각 부분의 기능이 분명히 나타날 정도로 잘 정리되어 있었다. 레오나르도의 해부도 이전에 전문적인 해부학 교습은 두어 가지 도해로 이루어졌는데 이 도해는 인체의 부분을 재현했다기보다는 상징적으로 나타낸 것이었다. 그리고 해부란 의료 종사자들에게 어쩌다 가르치는 것으로, 인체의 구조를 탐구하려는 목적이 아니라 기존의 도해를 확인하는 수단으로 여겨졌다. 레오나르도가 해부학에 과학적으로 접근했던 성과는 이 시기에 그린 수많은 건축 드로잉에도 반영되었으며, 특히 현재 파리의 프랑스 학술원 소장인 필사본 B(연구 노트)에 수록되었다.도64,65 이 건축에 관한 논문 초고에서 레오나르도는 여러 중앙집중형 평면 형태를 그렸고 처음에 그린 단순한 모양을 점점 더 복잡한 형태로 전개해 나갔다. 이 드로잉 중 다수는 실제로 지을 수 없는 것이었고 분명 건축 이론을 시험하는 것이었다. 그러나 이 드로잉은 레오나르도가 새로운 재현 기법을 전개하기 위해 이론을 의식적으로 추론한 결과물이라는 점에서 중요하다. 이런 드로잉 대부분은 복잡한 평면도를 제시한 다음, 같은 건물을 조감도 시각에서(때로는 입면도도 함께) 보여 준다. 그래서 해부학 드로잉과 마찬가지로, 3차원 형태에 관한 완벽한 모습을 파악하

게 된다.주15 우리에게 알려진 바로는 레오나르도가 실제로 지은 건물은 전혀 없다. 하지만 그의 드로잉과 이론적 고찰이 브라만테에게 깊은 영향을 주었고, 브라만테를 통해 16세기 건축 사상의 흐름 전반에 영향을 미쳤으리라는 게 분명하다. 브라만테의 성 베드로 대성당 초기 디자인에도 레오나르도의 중앙집중형 평면 구조 드로잉이 영향을 미쳤으리라고 생각하는 이유는, 레오나르도와 브라만테가 모두 밀라노에서 가장 오래된 건물들, 특히 초기 그리스도교 시대의 산 로렌초 교회 Basilica of S. Lorenzo에서 깊이 감명을 받았기 때문이다.

　　자기 세대에서 가장 위대한 건축가가 된 브라만테는 최소한 1481년부터 1499년에 프랑스의 침공으로 밀라노가 함락되었을 때까지 밀라노에 머물렀다. 건축가로서 그의 초기 이력에 관해선 확실한 정보가 없다. 아마도 브라만테는 우르비노에서 멀지 않은 곳에서 1444년에 태어났을 것이다. 하지만 1477년 이전까지 그에 관해 알려진 바가 없다. 1477년에 그는 베르가모에서 프레스코 벽화를 그렸는데, 이 벽화의 미미한 일부가 현재까지 전해온다. 브라만테가 1477년 이후까지도 화가였다는 건 확실하다. 1481년으로 시기를 추정할 수 있으며 '밀라노에서'라고 새긴 판화 한 점이 남아 있기 때문이다. 이 판화는 브라만테가 건축에 관심이 있었다는 것을 알려 주는 최초의 증거다. 판화에서 그는 매우 화려한 롬바르디아 고딕 양식으로 장식된 건물의 폐허를 그렸다. 그렇지만 이 판화는 건축가라기보다는 화가의 상상을 드러내는 것 같다. 짐작컨대 그는 우르비노에서 성장했을 것이다. 브라만테가 피에로 델라 프란체스카와 만테냐의 제자였다는 건 일리가 있다. 따라서 그가 성장할 때 이 두 예술가가 그에게 미친 영향은 우르비노의 팔라초 두칼레에서 나타나는 고귀한 단순함, 피에로 델라 프란체스카의 회화에서 느끼는 조화와, 만테냐처럼 고전 고대에 열렬한 관심을 가진 것으로 나타나야 했을 것이다. 하지만 1481년에 제작했던 판화에서는 이런 점이 거의 보이지 않는다. 하지만 그때부터 25년 안에 브라만테는 단순하고 조화로우며 고전 고대에 관심을 쏟는다는 원칙에 상응하

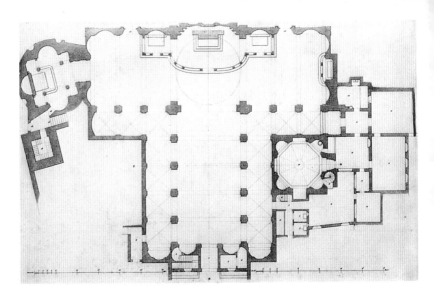

66 **브라만테**, 밀라노, 산타 마리아 프레소 산 사티로 교회 평면도, 산 사티로 경당(왼쪽 끝), 세례당(오른쪽), 1470년대에 착공

67 산타 마리아 프레소 산 사티로 교회 단면도

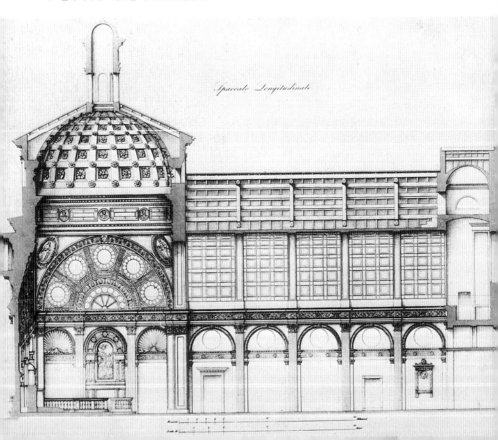

Spaccato Longitudinale

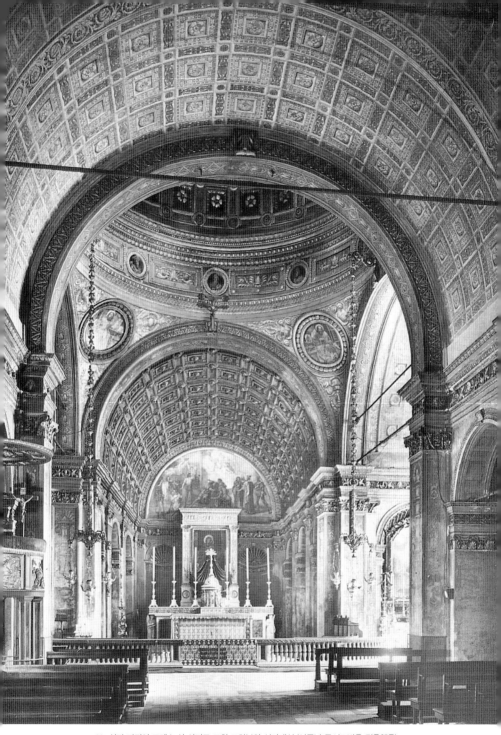

68 산타 마리아 프레소 산 사티로 교회 교차부와 성가대석 (어긋난 투시도법을 적용했음)

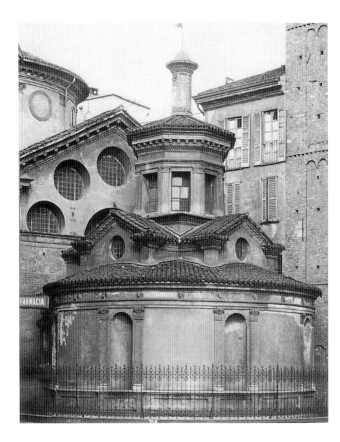

는 건축을 창안했고 이 원칙을 고전적 형식으로 표현했으며 그것은 결국 이후 수백 년 동안 짓는 모든 건축에 적용될 규범이 되었다.

밀라노에 있는 9세기 건물인 산타 마리아 프레소 산 사티로 교회 Sta Maria presso S. Satiro의 재건축이 건축가로서 브라만테가 최초로 도전했던 프로젝트였다.도66-69 1482년까지 관련 문서에서는 브라만테를 거론하지 않았지만 아마도 1470년대부터 그는 이 교회를 설계하는 일에 착수했을 것이다. 이 작은 교회는 두 가지 점 때문에 그 이후에도 중요했다. 첫 번째는 건물 동쪽 끝에 원근법을 적용하여 3차원 환영을 불러일으키게끔 지었다는 점이다. 이것은 화가 수업 때 받은 교육, 무엇보다도 피에로 델라 프란체스카가 생각했던 이상적인 건축이 브라만테에게 여전히 깊은 영향을 주었다는 의미다. 건축 공간을 조각처럼 3

차원 고체의 연속이라기보다는 마치 회화에서처럼 면과 빈 공간의 연속으로 느꼈던 점으로 말미암아, 브라만테는 브루넬레스키와 자기 세대의 피렌체 출신 건축가 대부분과는 달랐다. 사실 산 사티로 교회의 동쪽 끝은 좁은 거리에 면해서 정상적인 방법으로는 지을 수 없었다. 성가대석과 네이브, 트랜셉트가 하나가 되는 이상적인 공간 효과를 유지하려고 브라만테는 이처럼 기발한 환영을 발전시켜야만 했다. 격간 볼트 천장과 필라스터 형태 같은 장식 요소는 피에로 델라 프란체스카와, 브라만테가 밀라노에 남아 있던 초기 그리스도교 건축물을 연구했던 데서 비롯되었다.

이 같은 초기 그리스도교 건축물 중 가장 중요한 곳이 5세기에 지은 산 로렌초 교회였다. 유감스럽게도 산 로렌초 교회는 16세기에 구조가 많이 변경되었다. 한때 밀라노에 수없이 많았던 초기 그리스도교 교회는 헐리거나 외양이 완전히 바뀌었다. 그럼에도 브라만테에게 5, 6세기 건물들은 훌륭한 건축 양식을 입증하는 제1의 증거였으며, 그의 작품에서 의심의 여지없이 고전을 떠오르게 하는 주요한 근원이었다. 산 사티로 교회에서 이러한 점은 꽤 쉽게 입증된다. (도66의 왼쪽에 있는) 작은 경당이 9세기에 건립되었다고 추정되는 원래의 산 사티로 교회이기 때문이다. 브라만테는 특히 이 경당의 외관을 개조했는데, (내부에 원을 품은 정사각형에서 퍼져 나간 그리스십자가) 평면은 전형적인 초기 그리스도교 교회 디자인이다. 브라만테는 이 평면을 산 사티로 교회 세례당(도66의 오른쪽)에 적용했다. 세례당 평면도가 초기 그리스도교 교회의 원형에서 직접 유래했다는 점이 더욱 중요하다. 이것은 또한 브루넬레스키까지 거슬러 올라가는 피렌체 건축 전통의 영향이기도 하다.주16 비교적 단순한 이 평면은 또한 로마의 성 베드로 대성당을 개조할 때 브라만테의 디자인 초안이 되기도 했다. 따라서 이 작은 밀라노의 교회는 16세기와 17세기 이탈리아에서 건축된 많은 교회의 직접적인 조상 격이다.

브라만테의 초기 스타일을 볼 때 피렌체에서 비롯된 요소는 이미

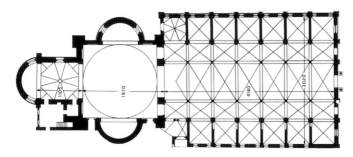

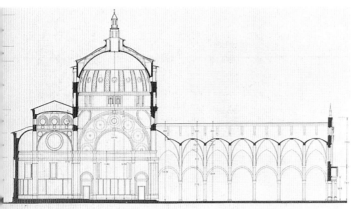

70 (왼쪽 위) **브라만테**,
밀라노, 산타 마리아 델레
그라치에 교회 평면도,
1480년대 말–1490년대

71 (왼쪽 아래) 산타
마리아 델레 그라치에
교회 단면도

72 (오른쪽 페이지) 산타
마리아 델레 그라치에
교회 교차부(크로싱) 내부

우리가 미켈로초와 필라레테의 작품으로 보았던 대로 필라레테와 레
오나르도 다 빈치의 발상으로 설명할 수 있다. 산 사티로 경당의 외관
은 피렌체 건축의 영향을 분명하게 보여 준다.도69 브라만테는 크게 세
가지 단계로 원 안쪽에 십자가가 있는 평면을 표현했다. 원통형인 가
장 아래층에는 양쪽 필라스터 사이에 깊게 팬 벽감(니치)과 매끈한 벽
면이 번갈아 나온다. 이것은 브루넬레스키의 산타 마리아 델리 안젤리
교회를 연상하게 한다. 2층에서는 십자가의 네 팔이 아래층의 원통형
위로 드러나게 해 중앙집중형 평면임을 강조한다. 십자가의 네 팔마다
창문 하나에 박공지붕이 얹혀 있다. 박공지붕이 모이는 지점은 정사각
형이 되므로 그 위쪽에 팔각형 고상부를 올리게끔 단을 만들었다. 그리
고 팔각형 고상부에는 필라스터와 창문이 교차되게 했다. 이 고상부 위
에 마지막으로 작고 둥근 랜턴을 얹었다. 이처럼 산 사티로 경당은 브

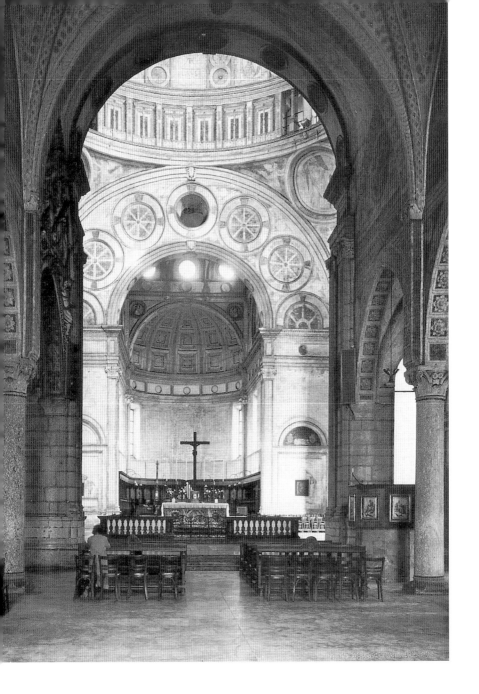

루넬레스키의 발상과, 포르티나리 경당처럼 피렌체 건축 전통을 따른 건물들과 매우 유사하다. 하지만 장식 요소는 순전히 롬바르드 고유의 것들로, 전체적인 인상은 여전히 초기 그리스도교 시기의 세례당 같다.

이와 동일한 발상을 브라만테가 로마로 떠나면서 완성되지 못한 보다 큰 건물에서 찾아볼 수 있다. 그것은 바로 산타 마리아 델레 그라치에 교회Sta Maria delle Grazie도70-72의 본관 동쪽 끝에 추가한 주교좌석이다. 브라만테는 아마도 1480년대 말에 이 교회에서 작업에 착수해, 1490년대 내내 작업을 이어갔을 것이다. 외부에서 보면 이 교회는 그다지 흡족하지 않았다. 길지만 다소 높이가 낮은 네이브와 아일로 구성된 산타 마리아 델레 그라치에 교회는 1460년대에 다른 건축가가 지은 건물이었다. 이 교회의 동쪽 끝에는 대형 주교좌석이 있었고, 그 위로 거대한 다각형 고상부에 작은 랜턴이 올라가 있다. 애프스에서는 세 방향으로 독립된 부분이 뻗어 나갔는데, 그중 둘은 트랜셉트이며 세 번째 부분은 성가대석으로 마무리되었다. 분명 브라만테는 중앙집중형 평면 건물이 네이브가 긴 교회에 느슨하게 붙어 있는 독립적인 효과를 추구했다. 입면도도71와 평면도도70는 중앙집중형 건물과 바실리카형 건물 이음새가 어색하다는 점을 분명하게 보여 준다. 내부에서는 중앙집중형 건물이 독립된 효과가 외부에서보다는 만족스러웠다. 이것은 아마도 대부분의 장식이 브라만테가 원하는 바를 나타냈기 때문일 것이다.

반면 아마도 지역 석수의 손을 거쳐 완성된 교회 외관은 브라만테의 감독을 받을 필요가 딱히 없었을 것이다. 산타 마리아 델레 그라치에 교회 내부는 색을 칠한 바퀴 모양 창 같은 기하학적 모양으로 가볍고 명료한 효과를 낸다. 바퀴 모양 창은 어느 정도 1481년의 판화를 떠올리게 하지만, 그럼에도 이런 기하학적 장식은 명료한 공간 배열에 종속된다. 브라만테는 로마로 옮겨간 직후부터 이러한 장식을 이용하지 않은 듯 보이며 고대 로마의 기념물과 어울리도록 자기 양식을 보다 무겁고 웅장하게 만들려고 했다. 사람들이 산타 마리아 델레 그라치에 교회와, 브라만테가 밀라노에 세웠던 다른 주요 건축물, 곧 그

가 산탐브로조 교회S. Ambrogio에 설계했던 삼면 회랑과 부속 수도원 건물의 우아하고 섬세한 형태들을 포기한 것을 아쉬워한 것도 무리가 아닐 것이다. 삼면 회랑 중 첫 번째인 카노니카 문Porta della Canonica은 교회의 한쪽 측면에 붙어 있으며, 원주가 지지하는 일련의 둥근 아치로 이루어져 있다. 그중 가운데에 자리 잡은 훨씬 큰 아치 하나는 필라스터를 면하는 정사각형 기둥들이 떠받치고 있다. 기본 설계는 브루넬레스키의 오스페달레 델리 인노첸티 같은 회랑 유형과 밀라노의 산 로렌초 교회 외부의 유명한 로마식 콜로네이드를 조합한 것이다. 아주 작은 부분이 특히 흥미로운데, 몇몇 기둥 몸체에 신기한 혹이 달려 있다. 이런 혹은 마치 하늘 쪽으로 뻗은 가지가 달린 나무줄기처럼 보이는데, 이것이 브라만테가 의도한 바였다. 비트루비우스는 『건축십서』를 시작하면서 고전 오더는 수직 버팀대로 쓰이는 나무줄기에서 시작되었다고 주장했다. 따라서 혹이 달린 것 같은 원주는 브라만테가 기이한 세부를 알아보는 안목을 가졌을 뿐만 아니라 그가 밀라노에 머무는 동안 비트루비우스의 논문을 읽었다는 것을 증명한다(비트루비우스의 『건축십서』는 1486년 무렵 초판 인쇄본이 나왔다. 이 이탈리아어 번역본에서 브라만테의 제자인 체사레 체사리아노Cesare di Lorenzo Cesariano, 1475-1543가 번역을 담당했다).

도리스식과 이오니아식으로 알려진 나머지 두 회랑은 브라만테가 밀라노를 떠나기 전에 착공했으나 오랜 세월이 지나고 나서야 완공되었다. 이 두 회랑은 현재는 밀라노 가톨릭 대학교Catholic University of Milan가 된 유서 깊은 산탐브로조 수도원의 일부가 되었다. 도리스식 회랑The Doric Cloister은 브라만테 건축에서 가장 훌륭하며 가장 성숙한 단계에 해당하는 건축물 중 하나로 꼽힌다. 도리스식 회랑에 가장 분명하게 영향을 끼친 것은 아마도 우르비노 팔라초 두칼레의 중정이었을 것이다. 도리스식 회랑은 이 중정과 오스페달레 델리 인노첸티에서 확립된 브루넬레스키 유형 건축을 가장 섬세하게 조합했다. 이 회랑의 볼트는 원주 위에 얹힌 부주두가 지탱하며 원주는 기단과 연결된다. 우르비노의 팔라초 두칼레 중정과 달리 도리스식 회랑의 아케이드

는 사각 기둥으로 모서리를 보강하지 않고 피렌체 팔라초의 중정에서처럼 원주로 돌아갔다. 그럼에도 피렌체 팔라초의 중정에서처럼 모서리가 약하게 느껴지지는 않았는데, 그 이유는 주로 지상층에 매우 큰 아케이드를 배치하고 그 위층은 훨씬 작게 하는 극히 면밀하게 계획된 비례 관계 때문이었다. 지상층의 베이 하나를 그 위층의 베이 두 개로 나뉘게 했던 것이다. 바꿔 말하면 위층 창문들이 지상층 아치의 중심 위에 오지 않도록 했다는 뜻이다. 지상층 아치의 중심은 위층 창문을 나누는 작은 필라스터로 표시했다. 이렇게 지상층 아케이드와 위층 필라스터의 배열이 만드는 특별한 리듬은 우르비노 팔라초 두칼레에게 많이 빚지고 있다. 하지만 도리스식 회랑의 모든 요소는 지극히 정밀한 형태와 절묘한 비율 관계에 의지한다. 아주 평평하고 예리한 필라스터 몰딩, 개구부가 막힌 아케이드, 머리를 둥글리지 않은 창문과 회랑의 아치, 이 모두는 1481년의 판화에서 보였던 장식 요소와는 아주 다르다. 이런 것들이 보통 브라만테의 울티마 마니에라Ultima maniera, 곧 '궁극적 양식', 그의 로마 양식Roman manner으로 일컬어지는 형태다.

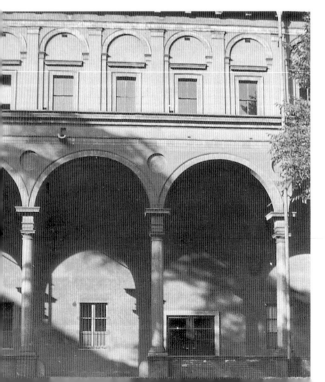

73 **브라만테**, 밀라노, 산탐브로조 교회(현 밀라노 가톨릭 대학교), 1490년대에 설계

6

로마에서의 브라만테: 성 베드로 대성당

루도비코 스포르차의 몰락 이후 브라만테와 레오나르도는 밀라노를 떠났다. 이후 레오나르도는 돌아와 (밀라노를 정복했던) 프랑스 왕을 위해 일했지만, 브라만테는 곧바로 로마로 갔다. 브라만테는 1499년 말에 로마에 도착해 그곳에서 생을 마쳤다. 그가 로마에 도착한 1499년과 1500년 겨울과 교황 율리오 2세Julius II, 재위 1503-1513가 선출된 1503년 사이 브라만테가 로마에서 지낸 기간에 관해서는 상대적으로 알려진 바가 없다. 하지만 이 시기에 브라만테는 적어도 두 가지 건축물을 지었는데, 그것들은 그의 성숙기 양식을 짐작하게 한다. 그중 하나가 산타 마리아 델라 파체 교회Sta Maria della Pace에 부속된 작은 회랑인데, 프리즈에 새긴 명문銘文으로 1500년 무렵 착공해 1504년에 완공했다는 것을 알 수 있었다. 다른 하나는 템피에토Tempietto라는 이름으로 알려진 아주 작은 교회로, 산 피에트로 인 몬토리오 수도원 및 교회S. Pietro in Montorio 안마당에 세워진 건물이다. 명문에 따르면 템피에토는 1502년에 지었다고 기록되었지만 그때 착공하지 않았을지도 모른다.

　　로마에 도착했을 때 브라만테는 이미 50대 중반이었다. 따라서 당시 그가 건축 스타일에서 급격한 변화를 추구하지는 않았을 가능성이 매우 높다. 그러나 우리는 그가 세상을 떠나기 전 14년 동안 로마에서 세운 건물들을 전성기 르네상스 건축의 전형으로 간주하며 완전히 정당화한다. 15세기 동안 로마는 대개 정치적으로 중요하게 여겨지지 않았다. 하지만 15세기 말 교황 식스토 4세Sixtus IV, 재위 1471-1484가 선출되고 1492년에 로렌초 데 메디치가 세상을 떠난 후 피렌체의 위세가 누

그러지자 로마는 다시 한 번 대단한 정치적 영향력을 발휘하게 되었고 교황 율리오 2세가 재위하는 동안 이런 경향이 매우 강화되었다. 또한 율리오 2세는 이 위대한 후원자의 시대에 매우 의식이 깬 후원자 중 하나로 꼽혔고, 미켈란젤로, 라파엘로, 브라만테 같은 예술가들이 교황을 위해 일하도록 오랫동안 후원했다. 이 시기 로마는 예술에서 매우 중요했고 예술가들이 역량을 발휘할 대단한 기회가 많았다.

사실 도나텔로, 알베르티, 브루넬레스키 같은 15세기 인물들은 로마를 들락날락했다 치더라도 건축물을 주문 받기 위해서가 아니라, 그저 고전 고대의 유구로 고전을 학습하기 위해서일 뿐이었다. 바로 이 점이 브란만테의 후기 건축에서 결정적이었다. 바사리에 따르면 브라만테는 로마와 로마 근교 시골의 유구를 탐구하며 많은 시간을 보냈다. 그가 이런 유적의 황량함, 그리고 순전히 유적의 규모에 깊은 감명을 받았다고 해도 무리가 없을 것이다. 밀라노에서 브라만테는 초기 그리스도교 시대에 지은 산 로렌초 교회는 물론 로마노롬바르드 양식 Romano-Lombard style으로 알려진 그 후대 교회들을 이미 연구했다. 한편 로마에서는 콘스탄티누스 바실리카와 판테온처럼 그의 경험치를 넘어서는 규모의 거대한 건물들을 목격했다. 이런 고대 로마의 건물들은 거대한 규모가 인상적일 뿐만 아니라 삭막할 정도로 꾸밈이 없었다. 외장 대리석 대부분이 오래전에 사라진 거대한 공중목욕장과 바실리카는 콘크리트 구조와 벽돌로 쌓은 거친 부분이 그대로 노출된 상태였으므로, 건축가들은 어쩔 수 없이 건물의 장식보다는 구조적 측면에 주목했다. 판테온은 일찍이 7세기에 바실리카 디 산타마리아 아드 마르티레스Basillica di Sta Maria ad Martyres('성모 마리아와 순교자들의 교회'란 뜻)라는 그리스도교의 교회로 바뀌었다. 원래 로마 시대에 지었을 당시 장식 대부분을 그대로 지닌 이 광대한 원형 교회는, 브라만테가 세운 템피에토를 비롯해 16세기에 지었던 원형 교회 거의 대부분의 조상 격이었다. 이 교회가 어마어마한 규모이고 웅장하다는 이유라기보다는 원형이 헌신에 상응하는 개념이라는 이유에서였다. 마르티리움, 곧 순교

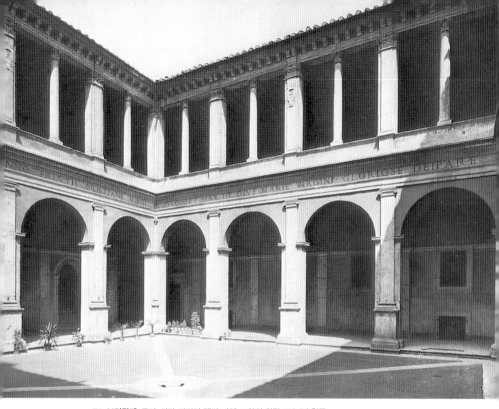

74 **브라만테**, 로마, 산타 마리아 델라 파체 교회의 회랑, 1504년 완공

자 기념당martyrium은 대개 중앙집중형 평면도를 적용해 지었다(148쪽 참조).

브라만테가 로마에서 지은 첫 번째 건축물인 산타 마리아 델라 파체 교회의 회랑도74은 상대적으로 단순하며 밀라노의 산탐브로조 교회 회랑과 공통점이 많다. 이 회랑은 각 층이 거의 비슷한 높이인 2층 건물로, 마르첼로 극장 같은 로마 시대 건물에서 영향을 받았다. 이 건물은 지상층 아치의 중심 바로 위 1층에 원주가 버티고 있다는 점이 가장 특이하다. 이 원기둥을 특히 16세기 말 건축가들이 매우 비판했는데, 그 이유는 '빈 공간 위에는 빈 공간, 꽉 찬 공간 위에는 꽉 찬 공간'이라는 원칙을 깨트렸기 때문이었다. 그럼에도 기존 건물에 이어서 지어 두 층의 높이가 정해진 상태에서 지상층의 아치의 비율에 맞춰 위층

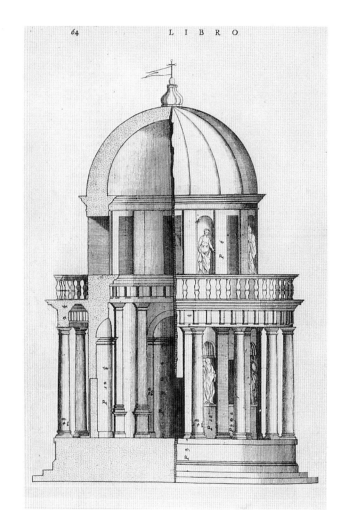

75 **브라만테**, 로마, 산
피에트로 인 몬토리오
수도원 교회(일명 템피에토)
단면도와 입면도, 1502

76 (오른쪽 페이지) 산
피에트로 인 몬토리오
수도원 교회 외부

에도 아치를 하나씩 만드는 것은 불가능했을 것이다. 따라서 브라만테
는 밀라노 산탐브로조 교회 회랑에서 이용했던 설계를 적용했다. 그리
고 1층 벽을 가운데만 남기고 제거한 후, 남은 부분을 필라스터가 아
닌 원주로 바꾸었다. 그 지점에는 어떤 것이든 지지대가 필수였다. 그
렇지 않으면 엔타블러처가 제 무게를 지지할 수 없기 때문이다.

산타 마리아 델라 파체 교회 회랑은 전적으로 비율을 세심하게 조
정했으며 빛과 그림자가 대비를 이루는 인상을 준다. 하지만 같은 시

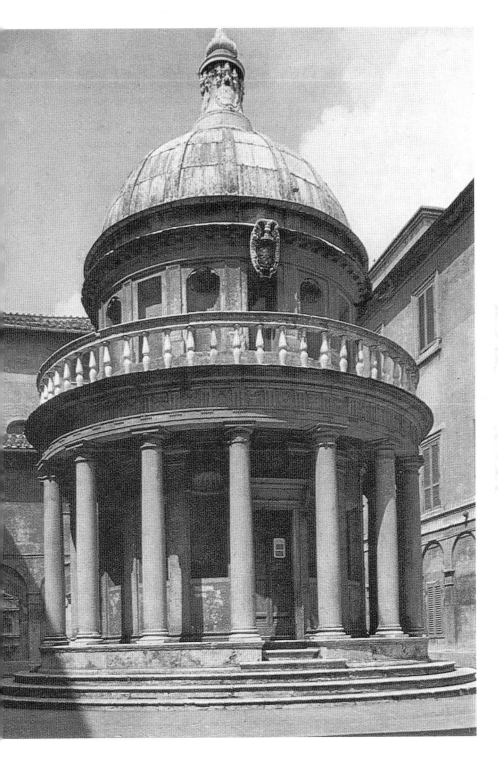

기에 지었던 산 피에트로 인 몬토리오 교회도75-77는 훨씬 복잡하고 이후 건축의 전개에 매우 중요했다. 템피에토는 예로부터 베드로 성인의 순교지로 알려진 곳에 스페인의 페르난도 2세와 이사벨 1세를 위해 세운 경당이었다. 세를리오Sebastiano Serlio, 1475-약 1554의 도면도77에서 알게 되듯이 브라만테의 의도는 중앙집중형 평면 회랑 가운데에 중앙집중형 평면 교회를 세우는 방식으로 중정 공간 전체를 재구성하는 것이었다. 이 점은 밀라노의 산 사티로 교회 같은 건축물이 담은 정신과 매우 흡사하지만 교회 평면을 원형으로 선택했다는 점이 정말 중요하다. 이탈리아의 16세기 건축가들이 중앙집중형 교회에 열광하면서 열심히 이교도의 이상을 추구하고 있었다고들 흔히 이야기하고, 심지어 중앙집중형 평면으로 설계한 브라만테의 성 베드로 대성당이 세속 정신의 승리 같은 것을 재현한다는 주장도 있었다. 이런 견해는 그리스도교 교회라면 십자가 평면이어야 한다는 그릇된 가정에 근거한다. 최초의 그리스도교 교회는 순교자 기념당(마르티리움)과 바실리카basilica 두 가지 유형이었다. 순교자 기념당은 거의 항상 규모가 작고 거의 언제나 중앙집중형이었으며, 이를테면 순교가 일어난 곳처럼 종교적으로 관련된 장소 또는 성지聖地에 세워졌다.주17 이 유형은 교구 교회가 아니라 기념 교회로 운영되었다. 이때까지 살펴보았듯이 신도들의 회합을 위해선 바실리카가 적합했다. 바실리카는 브루넬레스키와 그의 제자들이 채택했던 평면 형태로, 그들은 과거 교구교회의 선례를 따랐던 것이다. 그러므로 초기 그리스도교의 유적과 고대 후기 건축에 관심 있는 이들에게 베드로 성인이 십자가형을 받은 장소를 표시하는 작은 교회를 지으라는 주문을 했다면 해결책은 단 하나였을 게 분명하다. 그래서 템피에토가 원형 평면인 것이다. 나머지는 당대 그리스도교의 필요에 부응하는 고대의 형태를 재창조하고자 했던 브라만테의 바람을 따랐다. 그 결과 템피에토는 라파엘로의 바티칸 프레스코 벽화처럼, 전성기 르네상스의 작품으로 꼽는다. 1570년에 안드레아 팔라디오Andrea Palladio, 1508-1580가 집필했던 건축론『건축사서』에는 수많은 고전 건축물과 자

기가 지은 건축물의 도판이 실렸는데, 그중 당대의 건축물로 실린 단
하나가 템피에토였다는 사실은 매우 의미심장하다.도75

　중정 전체는 결코 완성되지 못했지만 중정의 기하학적인 인상이
평면의 동심원들과 입면의 동심 원기둥들이 이루는 조화에 좌우된다.
템피에토 자체는 페리스타일peristyle과 신상안치소인 셀라cella를 형성하
는 원기둥들로 구성된다. 페리스타일은 낮고 넓으며 셀라는 높고 좁다.
돔을 제외하면 페리스타일의 너비가 셀라의 높이와 같다. 이런 단순한
비례 관계는 건물 전체에서 찾아볼 수 있다. 돔은 내부와 외부주18에서
모두 반구형이며, 셀라의 높이와 비례가 맞는다.

　여러 가지 고대 자료가 템피에토를 짓는 데 바탕이 되었는데, 테
베레 강 근처에 있는 (16세기에는 베스타 신전으로 믿었던) 작은 원형 사

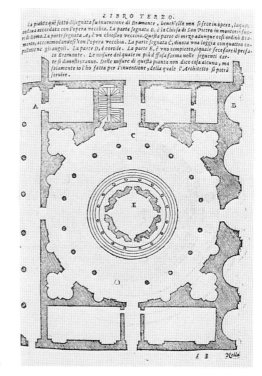

77 산 피에트로 인 몬토리오
수도원 회랑, 개축 제안 평면도

원과 티볼리에 있는 무녀巫女의 사원Temple of the Sibyl이 가장 중요했다. 이 두 사원에는 모두 템피에토의 페리스타일과 비슷한 페리스타일이 있는데, 한 가지 예외가 있다. 티볼리에 있는 무녀의 사원은 코린트식 오더Corinthian order 프리즈가 극히 풍성하게 장식되어 유명한 반면, 템피에토는 그 당시 토스카나식 오더Tuscan order를 제대로 적용했던 최초의 건축물이다. 비트루비우스에 따르면 사원은 건축적으로 그곳에 모신 신을 편안하게 해야 한다. 달리 말하면 처녀신에게 바친 사원은 코린트식 오더여야 하는 반면, 헤라클레스 또는 마르스 같은 신에게는 도리스식 오더Doric order가 필요하다. 알베르티와 훗날 팔라디오가 비트루비우스의 견해를 되풀이해서 르네상스 건축가들은 이 개념을 잊지 않았지만, 브라만테는 이 개념을 처음으로 적용해서 그것을 순교자 기념교회라는 주제와 결합했다. 그는 로마의 도리스식 오더인 토스카나식 오더를 이용했는데, 토스카나식 오더가 성 베드로의 성격에 적합했기 때문이다. 하지만 그는 더 나아가 프리즈를 이 개념으로 다루었다.

베스파시아누스Vespasianus, 9-79, 재위 69-79(로마의 9대 황제) 사원의 프리즈 일부가 남아 있는데, 이 프리즈에 이교도의 다양한 희생제의 도구와 상징을 부조로 새겨 놓았다. 템피에토에는 화강암으로 깎은 고대 토스카나식 오더 원주를 썼는데, 브라만테는 이 토스카나식 오더 원주에 대리석으로 제작한 새 주두와 기단을 추가했다. 토스카나식 오더는 도리스식 오더의 한 형태이므로 프리즈에 메토프와 트리글리프triglyph(도리스식 오더 프리즈에서 메토프와 교대하는 세로줄 셋이 파인 부재部材)를 교차되게 새겼기 때문이다. 면밀히 조사했더니 메토프는 규범적인 고전 오더의 메토프와 같지 않다는 것이 밝혀졌다. 베스파시아누스 사원의 프리즈와 템피에토의 프리즈는 모두 제의의 도구들을 새겼다는 점에서 비슷하다 해도, 템피에토에는 그리스도교 전례 도구가 새겨졌다. 그리스도교가 고대 세계에서 생겨났듯이 유기적으로 훌륭한 근대 건축은 훌륭한 고대 건축에서 나온다. 브라만테의 건축관을 이처럼 더없이 명쾌하게 설명할 수는 없을 것이다.

따라서 템피에토는 규모가 아주 작았지만 브라만테의 장엄한 성 베드로 대성당 개축 설계안의 기원이 되었다. 성 베드로 대성당은 브라만테가 지은 건물을 이해하고 그를 통해 이탈리아의 16세기 건축 전체를 이해한다는 맥락에서 보아야만 하는 건축물이다.

그가 지은 다른 건물들은 세속 건축에서도 비슷한 위치를 차지했지만, 유감스럽게도 실제 건물이 17세기에 철거되었고 지금은 드로잉 두세 점과 판화가 남아 있다. 이 중 두 점도78,79은 보통 라파엘로의 집(또는 팔라초)Casa di Raffaello, Palazzo di Raffaello이라고 전해지던 팔라초의 외관을 잘 알려 준다. 바사리가 기록에 남겼으며 아마도 브라만테가 자신을 위해 지었으리라 짐작되는 이 팔라초는 훗날 라파엘로가 살았다. 템피에토가 이후 중앙집중형 교회에 막대한 영향을 미쳤듯이, 라파엘로의 집(또는 팔라초) 또한 16세기 팔라초 설계에 엄청난 영향을 미쳤다. 향후 2세기 또는 그 이후에 지었던 이탈리아의 팔라초는 라파엘로의 집에 반대한 경우까지 라파엘로의 집과 관련되었다고 해도 과언이 아닐 정도다. 정확한 연도를 추정할 수 없지만, 라파엘로의 집은 아마도 그의 경력에서 만년에 해당하는 1512년 즈음에 지었을 것이다. 템피에토와 마찬가지로 이 건물은 고전적 원형에 확고하게 기초하고 있었는데, 이번에는 지상층 가게 위에 주거 공간을 지었던 인술라가 원형이었다. 고대 로마에는 이렇게 위층에 주거 공간이 있는 상가가 매우 많았다. 로마의 외항인 오스티아에 인술라 유구가 조금 남아 있어 오늘날 이 유형 건물을 파악할 수 있다. 피렌체 팔라초의 전개 과정에서 보았듯이, 지상층에 상가가 이어지고 그 위에 주거 공간이 있다는 기본 개념은 전혀 새롭지 않다. 하지만 라파엘로의 집 설계에는 단순화와 엄격한 대칭이 새로운 점으로 나타났다.

동시에 중심축에서 양쪽으로 펼쳐졌던 상점들이 모두 동일하다는 점에 주목해야 한다. 지상층 표면은 육중한 러스티케이션으로 처리했고, 그 위에는 표면이 매끈하고 가느다란 띠가 이어지며 피아노 노빌레와 지상층을 분리한다. 피아노 노빌레는 도리스식 오더와 감실형 창

을 이용해 구분한다. 또한 한 가지 오더만 이용하고 2층을 없애서 지
상층 상가와 위층 주거 공간을 최대한 대비했다.주19 이 건물에서는 모
든 요소가 이웃한 요소와 분명히 구별된다. 따라서 발코니가 달린 창
은 양쪽의 원주들과 닿지 않으며 아래쪽 돌림띠와도 합쳐지지 않는다.
모든 창에는 동일한 삼각형 페디먼트가 있는데, 이는 일단 기본 요소
로 정해지면 반복 가능하다는 것을 보여 준다. 대칭, 동일한 요소들의
반복, 명확한 기능. 이런 원리들이 브라만테가 팔라초 설계에 주요하
게 기여한 바다.

　　그럼에도 그가 지은 가장 중요한 건물들은 교황 율리오 2세가 브
라만테에게 직접 주문한 것으로, 새로운 성 베드로 대성당의 평면을
다시 계획하고 설계하는 것은 물론 바티칸 광장에 많은 작품을 세우
는 것이었다. 유감스럽게도 바티칸에 있는 브라만테의 작품 대부분은
거의 알아보지 못할 정도로 바뀌었고, 현재 성 베드로 대성당의 모습
은 우리가 브라만테의 원안을 재구성할 수 있을 만한 것이 거의 없다.
현재 바티칸에서 중심되는 중정인 산 다마소 중정The courtyard of S. Damaso
은 브라만테가 콜로세움의 아케이드와 다르지 않게 연속 아케이드로

78 (왼쪽 페이지)
브라만테, 로마,
라파엘로의 집 입면도,
약 1512

79 (오른쪽) 라파엘로의
집 전(轉), 팔라디오, 드로잉

지었다. 하지만 라파엘로와 그의 제자들이 로지아에 그린 프레스코 벽화를 보호하려고 외부로 개방된 공간에 유리를 끼우는 바람에 브라만테가 애초에 의도했던 빛과 그림자의 효과는 완전히 사라졌다.

훨씬 웅장한 건물은 율리오 2세를 위해 세웠던 거대한 원형극장인데, 이 건물은 고대의 원형극장과 빌라 두 가지 모두를 의도적으로 모방했다. 3층으로 구성된 이 원형극장은 팔라초부터 벨베데레Belvedere도 80,81라고 불렸던 작은 여름 별장까지 뻗쳐 있다. 계획으로는 이 건물의 전체 길이가 약 274미터에 달했으며 길게 이어지는 좌우에 부속 건물이 이어지도록 구성되었다. 이 건물들은 팔라초 쪽에서는 3층이지만 벨베데레 쪽으로 이어지면서 1층이 된다. 중간층은 공들여 만든 경사로와 계단으로 구성되었다. 그리고 이러한 전체 디자인은 벨베데레로 이르는 곡면 벽으로 마무리된다. 벨베데레는 기존 건물이었고 커다란 실외 벤치가 브라만테가 마무리한 벽과 빌라가 어정쩡한 각도로 만난다는 사실을 감춘다. 이 방대한 기획 전체는 결코 완성되지 못했고 16세기에 많은 부분이 변경되었다. 중정을 가로질러 바티칸 박물관과 도서관의 일부가 된, 이후에 세워진 건물 때문에 라파엘로가 프레스코

벽화로 장식한 여러 방을 볼 수 없게 되었는데, 브라만테의 원래 계획으로는 라파엘로가 장식한 방들을 볼 수 있게끔 했다. 현재의 벨베데레에서는 엄청나게 길게 연장된 평범한 벽을 브라만테가 처리했던 방식이 가장 중요한 측면이다. 홈으로 연결된 돌로 쌓은 벽과 매끈한 표면으로 처리했던 (이 중정에서) 제일 높은 데에 있는 아치와 필라스터의 대조가 측면 벽의 질감을 생생하게 한다. 저마다 독립된 기단에 세운 필라스터는 둘씩 짝을 이루고 그 위에 있는 엔타블러처를 향하다 중간에 한 번 분절된다. 한 쌍의 필라스터와 다른 한 쌍의 필라스터 사이에 머리가 둥근 아치가 있으며, 전체가 황금비에 따라 분할되는 식이므로 아치의 너비는 이 필라스터들 사이의 공간과 비례에 맞는다. 따라서 이런 방식은 알베르티가 만토바의 산탄드레아 교회 내부 벽을 분할했던 것과 비슷해지며, 후대 건축가들이 알베르티와 브라만테의 방식을 본떠 널리 이용했다.

하지만 이것은 성 베드로 대성당을 개축하는 작업 때문에 무색해졌다. 교황 율리오 2세는 그 시대에 누구와도 비길 수 없는 가장 위대한 후원자였으므로 브라만테, 미켈란젤로, 라파엘로를 한꺼번에 고용했으며 그들 최상의 능력을 끌어내게 했다. 브라만테가 설계한 성 베드로 대성당이 완공되었다면 미켈란젤로의 시스티나 경당 또는 라파엘로의 방과 어깨를 나란히 했을 것이고 순전히 웅장한 개념만으로도 시스티나 경당과 라파엘로의 방을 제압했을 것이다.

15세기 중엽에 옛 성 베드로 대성당은 이미 1천 년 이상 된 건물

80 **브라만테**, 로마 바티칸, 벨베데레 중정. 제임스 S. 애커먼의 재구성

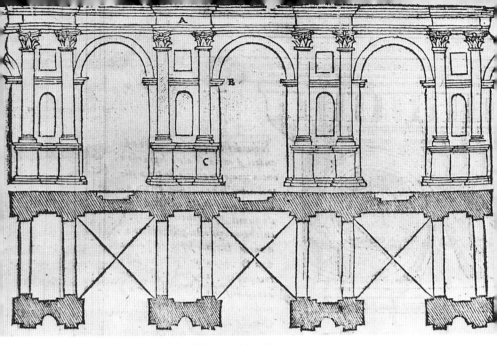

81 **브라만테**, 로마 바티칸, 벨베데레 중정 평면도와 입면도

로 분명 상태가 나빴다. 교황 니콜라오 5세가 성가대석을 개축하려고 토대 작업을 시작했으나 1455년에 그가 승하한 후부터 1503년에 율리오 2세가 교황으로 선출될 때까지 전혀 진척이 없었다. 그때만 해도 율리오 2세의 원래 의도는 오래된 대성당을 계속 유지하면서 절대적으로 필요한 곳만 개축할 작정이었던 것 같다. 옛 성 베드로 대성당은 베드로 성인의 무덤이었음은 물론 첫 그리스도교인 황제와 관련되어 성지가 된 곳이었으므로, 율리오 2세를 제외하면 기존 건물을 완전히 철거하고 새로 건축하자는 데 자신 있게 나설 교황이 없었을 것이다. 하지만 콘스탄티노플의 하기아 소피아 대성당이 1453년에 오스만튀르크 제국으로 넘어갔으므로. 1505년 여름 무렵 율리오 2세와 브라만테 두 사람은 틀림없이 가톨릭교회에서 가장 큰, 로마의 대형 건축 규모에 필적하며 광대한 돔 공간을 조성하는 교회를 새로 지어야 한다고 결정했을 것이다. 1506년 4월 18일에 성 베드로 대성당의 초석을 놓으며 공사에 착공한 것을 기념하며 발행한 메달도82에는 브라만테가 설

계한 원안으로 추정되는 드로잉이 남아 있는데, 여기서 그 규모를 추론할 수 있다. 아쉽지만 이것은 분명 브라만테가 그린 성 베드로 대성당이라고 간주되며 지금까지 전해오는 유일한 드로잉이다.도83 기념 메달에 새겨진 "TEMPLI PETRI INSTAURACIO"('성 베드로 대성당의 부활'이란 뜻)이라는 명문銘文은 아무리 높게 평가해도 지나치지 않을 만큼 중요하다. 왜냐하면 instaurare가 '복구하다, 부활하다, 완성하다'를 뜻하며 교회(전례) 라틴어에서 자주 이런 의미로 쓰였기 때문이다. 이 명문은 콘스탄티노플 대성당(하기아소피아를 가리킴)을 일소하고 새로운 무엇인가를 대치하기보다 콘스탄티노플 대성당을 복원하는 게 의도였음을 분명히 알려 준다.

불행히도 성 베드로 대성당 건축의 역사는 지나치게 복잡하며 우리에게는 초기 문헌이 없다. 심지어 브라만테가 성 베드로 대성당을 새로 설계하라고 위촉받은 시기조차 정확히 모른다. 사실 가장 어려운 문제는 브라만테가 현대 건축가처럼 이러이러한 비용을 들여 여차저차한 규모의 건물을 설계해 달라는 개요 같은 정확한 지침을 받은 것 같지 않다는 사실에서 비롯된다. 교황 율리오 2세는 물론 브라만테에게 진정 중요했던 문제란 성 베드로 대성당의 상징성이었다는 것을 이해하는 게 가장 중요하다. 말하자면 두 사람에게는 성 베드로 대성당에 그리스도의 으뜸가는 제자 성 베드로의 무덤이(처음 이 대성당을 지었던) 4세기 건축가들이 고전적으로 지었으리라고 인정되는 유형의 바실리

82 (왼쪽) **카라도소**, 성 베드로 대성당 착공 기념 메달, 1506년 제작

83 (오른쪽 페이지) 브라만테가 설계한 성 베드로 대성당 평면도(우피치 no. 1)

카 내부에 있다는 점이 가장 중요했다. 문제는 브라만테의 설계가 성가대석을 개축하는 것, 말하자면 밀라노의 산타 마리아 델레 그라치에 교회에서처럼 기존 교회를 연장했었다면 괜찮았을 것이라는 사실 때문에 무척 복잡해진다. 그럼에도 브라만테가 애초에 생각했던 건 중앙집중형 건물이며, 성직자들이 최종안이 된 라틴십자가 평면을 그에게 강요했다고 짐작할 수는 있다. 사실 라틴십자가 건물이 전례를 진행할 때 여러 가지 점에서 유리하며, 특히 전례 행렬이 있을 때 (중앙집중형 교회보다) 더 여유롭다. 이처럼 실용성이 이점으로 작용해 결국 최종 단계에서 라틴십자가 유형으로 설계를 변경한 게 거의 확실하다. 그러나 라틴십자가 평면이 '종교' 건축인 반면 중앙집중형 평면이 '세속' 또는 심지어 '이교도' 유형이라고 가정하는 건 상당히 잘못된 것이다. 이처럼 독특한 기념 건축물을 재건한다는 착상은 순전히 건축적 관심의 문제일 수도 있다. 브라만테와 율리오 2세가 성 베드로 대성당을 이교도의 건축 형식으로 재건축하려 시도했다는 주장은 이탈리아 건축의 전개 과정과 브라만테의 건축, 무엇보다도 율리오 2세를 완전히 오해하고 있음을 드러낸다.

성 베드로 대성당을 설계할 때 브라만테는 자신이 설계했던 템피에토 같은 거대한 규모의 순교자 기념 건축물을 짓겠다는 것을 염두에 두었다. 더욱이 브라만테는 초기 그리스도교 시대의 바실리카와 순교자 기념 건축물을 연결시키기 원했으므로, 이 프로젝트는 4세기 콘스

탄티누스 시대 건축가와 같은 개념으로 고대 로마의 건축물을 다시 설계하는 것이 되었다. 콘스탄티누스 황제 시대에 지었던 (예루살렘의) 성묘 교회Holy Sepulchre와 베들레헴의 예수 탄생 교회Church of the Nativity 또한 순교자 기념물과 바실리카를 결합한 것이다. 이에 더해 브라만테 세대가 수학적으로 완벽한 중앙집중형 평면이 신의 완전함을 반영한다는 점을 신학적으로 상징한다고 여긴 것을, 우리는 알고 있다. 이들에게 라틴십자가 평면 교회의 십자가 형태가 상징하는 것은 분명했다. 그러나 약 50년 후 트렌토 공의회(1545-1563년) 동안에는 중세의 라틴십자가형 교회가 다시 선호되었다. 이러한 취향의 변화가 아마도 성 베드로 대성당의 설계를 변경하는 데 어느 정도 영향을 미쳤을 것이다.

브라만테가 세상을 떠났을 때 그가 지목한 후계자 라파엘로가 따라야 할 설계안이 확정된 상태가 아니었다. 주된 기둥의 초석을 놓고 기둥과 기둥을 연결하는 거대한 아치를 착수한 다음에 공사는 거의 진척되지 않았다. 하지만 이 두 가지 요인이 지금의 성 베드로 대성당의 엄청난 규모를 결정했다. 현장 감독(카포마에스트로)으로서 브라만테의 뒤를 이은 모든 이들은 브라만테의 영웅적인 공간 감각에 얽매였다. 그러나 브라만테에겐 이처럼 거대한 규모의 건축물을 지은 경험이 없었으므로 그가 하중을 지탱하는 데 전혀 적합하지 않은 기둥을 설계했다는 점을 인정해야 한다. 석공들도 이런 작업을 실제로 경험하지 못했고, 브라만테를 이끌어 줄 사람이 없었다. 그래서 그의 뒤를 이어 성 베드로 대성당을 짓게 된 이들은 지속적으로 기둥을 확대해야 했으며 돔을 지지하는 받침대를 추가해야 했다. 만약 브라만테가 애초에 설계한 대로 돔을 올렸다면 현재 성 베드로 대성당에 들어간 것보다 더 많은 지지대가 필요했을 것이다. 확정된 설계안이 없다 할지라도 말년에 브라만테가 의도했던 바를 꽤 정확하게 파악할 수 있으며 그가 말년에 의도했던 바와 성 베드로 대성당 착공 당시의 의도를 비교할 수 있다.

브라만테가 서명했던 성 베드로 대성당의 드로잉83(우피치 미술관 소장)과 공사 착공 기념 메달 말고도, 브라만테의 스튜디오와 관련되

는 드로잉은 많다. 그중 다수는 그의 조수였으며 후계자인 발다사레 페루치Baldassare Peruzzi, 1481-1536가 그린 것이다. 그리고 메니칸토니오 데 키아렐리스Menicantonio de' Chiarellis(16세기에 활동)가 그렸다고 추정되는 흥미로운 드로잉 몇 점이 발견되었다. 메르칸토니오 데 키아렐리스는 오랫동안 파브리카 디 산피에트로Fabbrica di S. Pietro(성 베드로 대성당의 유지와 보존을 위해 설립된 기관)와 관련되었던 인물이다. 그의 스케치북(현재 뉴욕 모건 도서관에 소장)에는 브라만테가 목재로 모델을 제작했다는 진술을 확인해 주는 것처럼 보이는 16세기 드로잉이 적어도 한 점 이상 수록되어 있다. 그와 같은 목재 모델이 실제로 존재했다면, 브라만테가 확정된 설계안을 남기지 않았다는 주장과는 반대되는 것처럼 보일 것이다. 하지만 브라만테의 의도와, 같은 시대를 살았던 이들, 그를 도왔던 이들이 짐작했던 브라만테의 의도가 혼선을 빚었다는 걸 쉽게 설명

84 **메니칸토니오 데 키아렐리스**, 로마, 성 베드로 대성당 드로잉

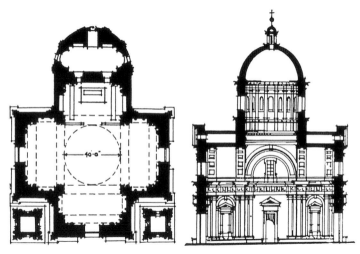

85 **대 안토니오 다 상갈로**, 몬테풀치아노, 산 비아조 교회의 평면도와 단면도, 1518-1545

할 수 있으므로, 확정된 설계안은 실제로 존재하지 않았을 것이다.

　우선 우피치 미술관 소장 드로잉은 대개 도89에 보이는 것처럼 중앙집중형 평면으로 나타난다. 이런 해석의 증거는 성 베드로 대성당 착공 기념 메달도82과 메니칸토니오의 드로잉도84은 물론 줄리아노 다 상갈로 같은 건축가가 설계한 중앙집중형 평면에 수많은 변이가 존재했다는 것에서도 볼 수 있다. 상갈로는 정확하게 정의하기는 다소 어렵지만 어떤 식으로든 파브리카 디 산 피에트로와 분명히 관련되어 있었다. 이와 비슷하게 브라만테가 산타 마리아 델레 그라치에 교회도70에서처럼 기존 네이브에 주교석만 덧붙이려 했다는 견해를 뒷받침하는 증거가 있다. 한편 라틴십자가 평면을 유지하면서 새롭게 네이브를 지어 옛 네이브를 대신하게 할 작정이었다는 증거도 있다. 산타 마리아 델레 그라치에 교회가 존재한다는 것과는 별도로 라틴십자가 평면을 유지하려고 했다는 증거는 브라만테의 성 베드로 대성당 드로잉도83이 평면도의 절반에 불과하고, 특히 (세를리오에 따르면) 라파엘로가 라틴십자가 평면으로 설계했다는 데서 알 수 있다. 여기서는 세를리오의 발언이 특히 중요하다. 브라만테가 성 베드로 대성당을 처음 설계하고 있을 당시 세를리오는 30대였다. 그는 브라만테와 동시대를 살았다. 더욱이 세를리오가 페루치와 오랫동안 긴밀하게 유대관계를 맺고 있

였고 페루치의 드로잉을 세를리오가 넘겨받았다는 점이 중요하다. 세를리오는 『건축론』에서 페루치와 관련지어 중앙집중형 평면을, 라파엘로와 관련지으며 라틴십자가 평면을 그렸다.

하지만 다른 범주의 증거들도 존재한다. 그의 성 베드로 대성당 설계가 브라만테의 하나 또는 여타 프로젝트에서 유래한다고 간주될 수 있는 여러 교회에 반영되었다는 것이다. 그중 일부 교회가 그가 설계했거나 직접 건축 과정을 감독했다고 알려져 있다. 반면 다른 교회는 브라만테와 관련 없다고 알려졌으나 분명 브라만테의 건축관에 영향을 받았던 이가 건축했다. 이 중 대표적인 예는 로마에 있는 산 비아조 알라 파뇨타 교회S. Biagio alla Pagnotta, 산티 첼소 에 줄리아노SS. Celso e Giuliano 교회, 산텔리조 델리 오레피치 교회S. Eligio degli Orefici도94이고, 몬테풀치아노에 있는 마돈나 디 산 비아조 교회Madonna di S. Biagio도85-87, 토

86, 87 **대 안토니오 다 상갈로**, 몬테풀치아노, 산 비아조 교회

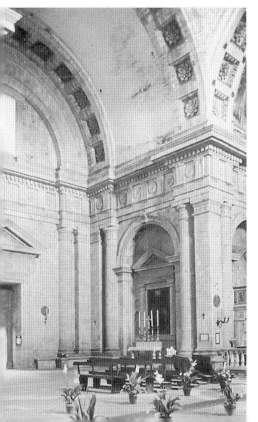
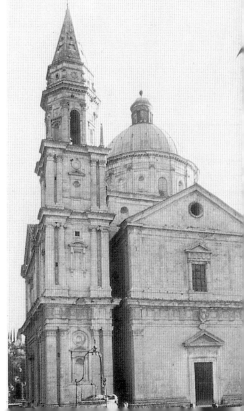

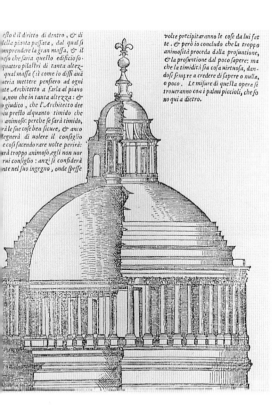

esto è il dritto di dentro, & di
ella la pianta passata, dal quale si
mprender la gran massa, & il
quattro pilastri di tanta altez-
eria mettere pensiero ad ogni
l Architetto a farla al piano
a,non che in tanta altezza: &
giudico, che l'Architetto dee
iu animoso: perche se sarà timido,
rà le sue cose ben sicure, & anco
egnerà di volere il consiglio
e così facendo rare volte perirà:
rà troppo animoso, egli non vor
rui consiglio: anzi si considerà
nte nel suo ingegno, onde spesse

volte precipitaranno le cose da lui fat
te, & però io concludo che la troppo
animosità proceda dalla presuntione,
& la presuntione dal poco sapere: ma
che la timidità sia cosa virtuosa, dan-
dosi sempre à credere di sapere o nulla,
o poco. Le misure di questa opera si
troueranno con i palmi piccioli, che so
no qui a dietro.

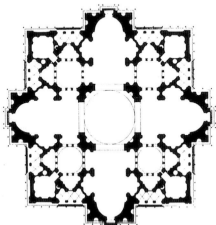

88 (왼쪽) 로마, 성 베드로 대성당.
브라만테의 돔 단면도와 입면도

89 (오른쪽 아래) 성 베드로 대성당.
브라만테의 1차 평면도

90 (맨 아래) 성 베드로 대성당. 소 안토니오
다 상갈로의 모형

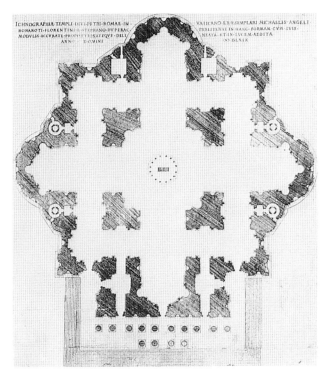

ICHNOGRAPHIA TEMPLI·DIVI·PE TRI·ROMAE·IN· VATICANO·EX·ESEMPLARI·MICHAELIS·ANGELI·
BONAROTI·FLORENTINI·A·STEPHANO·DV PERAC· PARISIENSI·IN·HANC·FORMAM·CVM·SVIS·
MODVLIS·ACCVRATE·PROPORTIONATEQVE·DELI· NEATA·ET·IN·LVCEM·AEDITA·
ANNO· D·OMINI· ·M·D·LXIX·

91 성 베드로 대성당, 미켈란젤로의 평면도

디에 있는 산타 마리아 델라 콘솔라치오네 교회Sta Maria della Consolazione다.

산 비아조 알라 파뇨타 교회와 산티 첼소 에 줄리아노 교회는 브라만테가 성 베드로 대성당을 짓기 위해 시험 삼아 설계한 교회였다. 하지만 아쉽게도 두 교회 모두 현재의 모습이 처음에 건축한 대로가 아니다. 산티 첼소 에 줄리아노 교회는 성 베드로 대성당 평면도도89, 즉 우피치 미술관에 소장된 드로잉의 중앙집중형 평면과 매우 비슷하다. 그러나 이 드로잉은 템피에토처럼 건물의 중심축을 원형으로 둘러싼 형태인 평면, 또는 확실하게 중앙집중형 평면 방향으로 전환되었던 측면을 강조하는 것으로 보인다. 산 비아조 알라 파뇨타 교회도 비슷하지만, 길이가 2베이인 네이브가 중앙 돔 공간에 붙어 있다. 거대한 돔에 네이브를 붙인다는 착상은 최소한 피렌체 대성당으로 거슬러 올

라간다. 프라 조콘도Fra Giocondo, Giovanni Giocondo, 1433-1515와 줄리아노 다 상갈로의 드로잉에서도 거대한 돔에 네이브가 붙어 있는 것을 볼 수 있는데, 이 두 건축가는 브라만테가 말년에 앓아눕고 세상을 떠났을 때(1513-1514년) 성 베드로 대성당 건축을 책임지고 있었다.

산텔리조 델리 오레피치 교회는 아마도 라파엘로와 브라만테가 함께 설계했을 것이다. 이 교회는 이 무렵 그려진 라파엘로의 〈아테네 학당〉의 거대한 바실리카와 많이 비슷하다. 산텔리조 델리 오레피치 교회는 페루치 손에서 완공되었으므로, 성 베드로 대성당(169쪽 참조)의 진행 과정에서 정확히 어디에서 관련되는지 말하기가 어렵다. 하지만 토스카나 몬테풀치아노의 마돈나 디 산 비아조 교회도85-87가 성 베드로 대성당에서 브라만테가 구현하고자 했던 개념에 영향을 받았다는 건 확실하다. 이 교회는 줄리아노 다 상갈로의 동생인 대大 안토니오 다 상갈로가 지었다(1518-1545년). 브라만테의 개념에 영향을 받았으므로 바사리가 몬테풀치아노에서 일군 기적이라고 찬사한 이 교회는 순교자 기념 교회 형태다. 마돈나 디 산 비아조 교회의 평면도는 동쪽 끝이 애프스 형태로 확장되고 서쪽 끝 양쪽에 거대한 종탑이 있다는 점(종탑은 하나만 완성되었다)을 제외하면, 그의 형 줄리아노가 프라토에 지은 산타 마리아 델레 카르체리 교회의 평면도와 비슷하다. 따라서 이 교회는 성 베드로 대성당 착공 기념 메달도82에서 보여 주듯, 브라만테가 설계했다고 추정되는 성 베드로 대성당 평면과 매우 비슷하다. 마돈나 디 산 비아조 교회 내부는 단순하고 절제되면서도 웅장해서 산타 마리아 델레 카르체리 교회나 상갈로 가문에서 지은 건축물과 다른 품위가 있다. 이 교회가 브라만테의 건축 개념을 반영했을 것이라는 추측은 움브리아 주 토디의 마돈나 델라 콘솔라치오네('위로의 성모'라는 뜻) 교회와 비교하면 거의 확실해진다. 마돈나 델라 콘솔라치오네 교회는 거의 무명에 가까운 콜라 다 카프라롤라Cola da Caprarola, ?-1518가 지었다. 사실 이 교회를 짓는 데 페루치가 브라만테 사후에 한 손을 거들었다고 알려져 있다. 그리고 마돈나 델라 콘솔라치오네 교회

의 평면도는 수 년 전에 레오나르도가 밀라노에서 그렸던 드로잉을 거의 판박이한 것이다. 이런 증거들을 모두 종합해 보면, 마돈나 델라 콘솔라치오네 교회는 브라만테의 성 베드로 대성당과 관련된 구상 중 한두 단계를 재현한 것일 수도 있다.

1514년에 브라만테가 세상을 떠난 후 라파엘로와 페루치가 브라만테의 현장 총감독 직위를 계승했으며, 세를리오가 알려 준 대로 변형된 평면도를 제작했다. 그러나 두 사람 모두 성 베드로 대성당 건축에 실제로 기여한 바는 없는 것 같다. 1527년에 신성로마제국 군대가 로마를 약탈하면서 실제로 오랫동안 건축이 중단될 수밖에 없었다. 네덜란드 화가 마르텐 판 헴스케르크Maerten van Heemskerck, 1498-1574의 1530년대 드로잉은 이 화가에게 성 베드로 대성당의 거대한 골조가 고대 로마의 유적과 마찬가지로 깊은 인상을 남겼다는 것을 보여 준다. 이 시기는 역시 브라만테 아래에서 일했던 소 안토니오 `다 상갈로가 성 베드로 대성당을 전반적으로 재설계하고, 짓다 만 성 베드로 대성당에서 오래 방치되어 손상된 곳을 수리하기 시작하던 때였다. 브라만테 때 세운 기둥이 있었으므로 중심 공간은 결정된 상태였다. 상갈로는 기둥을 매우 확대했고 동시에 새로운 돔 형태를 설계했다. 새로운 돔 모양은 벌통처럼 생겨 조성하기는 훨씬 쉬웠을 것이다. 이 당시의 성 베드로 대성당은 현재 판화와 상갈로가 말년에 제작한 성 베드로 대성당 모형도90으로 남아 있다. 1546년에 그가 세상을 떠나는 바람에 다행히 상갈로의 모델을 근거로 건축이 진행되지는 않았다. 이 모델은 브라만테의 계승자들이 엄청난 규모를 상상할 수 없었으며, 나약하게도 일련의 타협책에 의존하고자 했음을 분명히 보여 준다. 상갈로의 모형은 중앙집중형 평면과, 1520년 이전에 라파엘로가 설계했던 세로로 긴 형태 사이에서 어정쩡하게 타협한 것임을 보여 준다. 중앙집중형 평면의 미덕과 라틴십자가의 실용적인 장점을 결합한다는 것은 브라만테도 생전에 바랐던 바다. 그리고 이러한 바람은 미켈란젤로에게도 여전히 대단한 영향력을 발휘했다. 브라만테가 세상을 떠나고 30년

이상 세월이 흐른 1547년 1월 1일에, 미켈란젤로가 상갈로의 뒤를 이었다. 브라만테와 미켈란젤로는 사이가 좋았던 적이 결코 없었음에도, 미켈란젤로의 의도는 기본적으로 브라만테의 형태로 돌아간다는 것이었다. 미켈란젤로는 마니에리스모의 관점에서 중앙집중형 평면과 라틴십자가를 결합하려고 브라만테의 평면도를 매우 섬세하게 공들여서 다시 그렸다.도91 우선 이것은 네 선분에 모두 입구를 갖춘 정사각형으로 중앙집중형 평면을 구상했던 브라만테의 구상을 이용한다는 뜻이었다. 미켈란젤로는 한쪽 모서리를 돌려 정사각형을 세워서 마름모꼴로 만든 후, 그 모서리 쪽을 메인 파사드로 이용했다. 여기에 매우 큰 포르티코를 추가해 모서리의 끝을 뭉툭하게 만들면서 파사드를 강조했다. 브라만테의 평면도와 미켈란젤로의 평면도를 비교하면 미켈란젤로가 전체 규모를 줄이면서 주된 기둥을 확대했고, 기둥과 외벽 사이 공간을 줄였다는 것을 알 수 있다. 그는 이렇게 과감하게 줄이고 압축해서 건물의 안정성을 확보하고, 돔을 적절하게 지탱할 수 있었다. 하지만 결국 미켈란젤로는 브라만테의 돔도88을 짓겠다는 구상을 포기하고 끊임없이 성 베드로 대성당의 설계와 모델을 수정해 나갔다.

미켈란젤로는 지난 40년에 가까운 세월 동안 보였던 것보다 훨씬 강력하게 성 베드로 대성당 건축을 밀어붙였다. 그래서 1564년에 세상을 떠났을 때 성 베드로 대성당의 상당 부분은 현재 우리가 알고 있는 지금의 모습으로 세워지는 중이었고, 돔 부분은 고상부가 완성된 상태였다. 사실 돔 자체가 난제였다. 널리 알려진 사실처럼 한때 미켈란젤로는 브라만테의 설계처럼 반구형 돔을 원했다. 그러나 완성된 돔은 대성당 벽에 새긴 선에 상응하는 매우 강조된 리브를 갖추고 있었다. 리브를 매우 강조한 돔도92은 브라만테의 설계에 따른 표면이 매끈한 돔보다 역동적이었고 미켈란젤로와 브라만테의 기질 차이를 표현한다. 이뿐만 아니라 브라만테가 세상을 떠난 1514년과 미켈란젤로가 세상을 떠난 1564년 사이, 곧 50년 동안 건축의 이상에 밀려온 거대한 변화를 나타낸다.

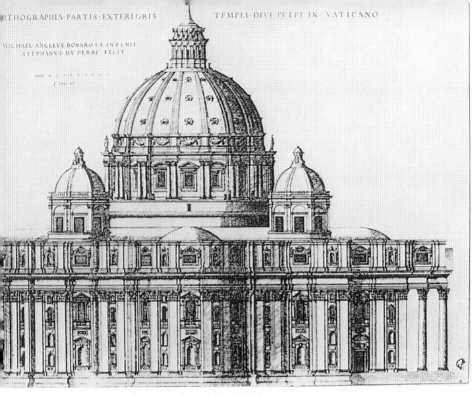

92 **미켈란젤로**, 로마, 성 베드로 대성당 외부 설계도

한편 미켈란젤로는 돔 꼭대기가 살짝 뾰족한 돔도1을 계획했는데,
이것은 건축 현장에서 채택된 형태였다. 브루넬레스키의 돔에서도 그
랬듯이 돔 꼭대기가 뾰족하면 압력을 덜 받는다. 1585년과 1590년 사
이에 자코모 델라 포르타Giacomo della Porta, 1532-1602가 아마도 당대 최고
의 건축공학자 도메니코 폰타나Domenico Fontana, 1543-1607의 도움을 받으
며 쌓았던 돔의 끝이 뾰족했다는 건 명백했다. 브라만테의 구상과 달
리 미켈란젤로가 구상한 성 베드로 대성당은 역동적이었다. 교회 뒤쪽
을 보면 미켈란젤로가 추구했던 효과가 무엇이었는지 약간의 단서를
얻을 수 있다.도92 이곳에는 벨베데레에 브라만테가 세웠던 필라스터와
꽤 비슷한, 거대한 필라스터가 서로 연결되어 단일한 세로 단위를 형성
한다. 이것이 돔의 리브와 연결되어 거의 고딕 교회 같은 수직 효과를
낸다. 현재 성 베드로 대성당 돔의 리브는 미켈란젤로가 계획했던 돔이

근간을 이루나, 아마도 약간 가늘어져서 전체적으로 더욱 우아한 효과를 보여 준다.

하지만 성 베드로 대성당의 평면도는 다시 한 번 완전히 수정되었다.도93 현재의 라틴십자가 형은 17세기 초반에 카를로 마데르노Carlo Maderno, 1556-1629가 개축한 결과다. 마데르노는 대성당 내부를 많이 장식했을 뿐만 아니라 긴 네이브를 추가하여 미켈란젤로의 평면을 확장하고 변화시켰으며, 이렇게 확장되며 필요해진 파사드를 지었다. 마데르노의 새로운 설계는 바로크 건축의 걸작이 되었다. 베르니니가 설계한 후 1656년부터 지었던 웅장한 광장을 배치하고 거대한 토스카나식 열주와 수십 개 조각상이 빚어내는 최상의 연극적 효과로 완결되었기 때문이었다.

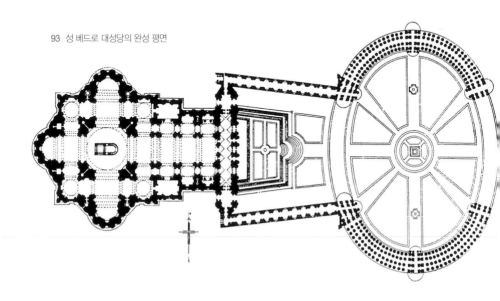

93 성 베드로 대성당의 완성 평면

라파엘로와 줄리오 로마노

라파엘로는 브라만테의 친척이었을지도 모른다. 브라만테 입장에서 보면 성 베드로 대성당에서 그가 맡은 일이 엄청나게 중요하다는 것을 깨닫자마자 능력 있는 후계자를 물색하기 시작했다는 게 이치에 맞는 것 같다. 다음 세대 주요 건축가들이라면 대부분 한 번쯤은 브라만테 휘하에서 일했지만, 그럼에도 브라만테는 라파엘로로 낙점했다. 두 사람은 1509년부터 가깝게 교류하며 작업했을 것이다. 당시 라파엘로는 프레스코 〈아테네 학당〉을 착수했으며 그래서 브라만테가 최초로 구상했던 성 베드로 대성당의 원안이 〈아테네 학당〉에 직접적으로 영향을 주었다고 줄곧 간주되었다. 같은 해인 1509년에 브라만테와 라파엘로는 로마의 산텔리조 델리 오레피치라는 작은 교회도94를 함께 설계했다. 이 교회는 1514년에 착공했는데, 아마도 돔은 페루치가 완공했던 것으로 추정된다. 라파엘로는 1520년에 37세로 세상을 떠났기 때문에 성 베드로 대성당 건축 감독직에 오래 있지 못했을 뿐더러 기대했던 만큼 중요한 역할을 수행하지도 못했다. 그럼에도 화가로서 대단한 성과를 거두었다는 점과는 별개로, 라파엘로는 세상을 떠나기 전 마지막 6년 동안 몹시 바쁘게 지내면서 팔라초 세 곳, 교회 한 곳, 빌라 한 곳을 설계했으며 어느 정도 건축의 새로운 경향을 결정했던 것 같다. 라파엘로가 결정했던 새로운 건축 경향은 그가 세상을 떠나기 직전 그렸던 회화에서 전개된 양상과 어느 정도 비슷하다. 이를 달리 말하자면 라파엘로가 화가이며 건축가로서 말년에 (브라만테의 전성기 양식에 해당하는) 〈아테네 학당〉의 고요한 고전주의에서 벗어나, 마니에

94 로마, 산텔리조 델리 오레피치, 돔

리스모의 시초인 보다 풍부하고 동시에 극적인 양식으로 나아갔다는
것이다. 이 양식은 라파엘로가 시에나 출신 부유한 은행가 아고스티
노 키지Agostino Chigi를 위해 지은 산타 마리아 델 포폴로 교회Sta Maria del
Popolo의 기도실에서 볼 수 있다. 이 기도실은 산텔리조 델리 오레피치
교회의 구조적 형식과 거의 동일하나 표현이 훨씬 풍부하다.

　　이 두 건물보다 훨씬 중요한 건축물은 아마 라파엘로가 로마에 지
은 팔라초 두 곳일 것이다. 이 두 팔라초는 모두 라파엘로의 집도78-79
을 원형으로 삼고 변형시킨 것이다. 팔라초 비도니카파렐리Palazzo Vidoni-
Caffarelli도95는 로마 중심가에 아직 남아 있으나, 훨씬 확장되었다.주20
그럼에도 기본 요소들, 거친 돌로 쌓은 기반, 원주를 세운 피아노 노빌
레와 그 위 꼭대기 층은 라파엘로의 집 유형에서 크게 달라지지 않았다.
그러나 라파엘로가 세상을 떠나던 해에 지었다고 연대를 추정하는, 그
다음 팔라초에서는 모든 게 달라졌다. 이 팔라초가 팔라초 브란코니오
델라퀼라Palazzo Branconio dell'Aquila도96인데, 오직 드로잉과 판화로만 전한
다. 이 두 팔라초의 차이점은 본질적이므로, 두 팔라초를 분석해서 마
니에리스모라는 새로운 양식의 원칙을 분명히 밝혀볼 생각이다.

　　건축가 라파엘로가 건축 전반을 바라보는 관점이 달라졌음을 보
여 주려면 (분명 규모가 작기는 해도) 팔라초 브란코니오 델라퀼라의 파

사드와 라파엘로 집의 파사드를 비교해야 한다. 우선 팔라초 브란코니오 델라퀼라는 라파엘로의 집도78에 비해 질감이 훨씬 풍부하며 특히 표면의 장식이 풍부하다. 라파엘로의 집에서 장식은 사실상 난간 balustrade과 창 위 페디먼트로 제한되는데, 이것들은 건축 구조에 해당한다. 아니면 장식은 지상층의 러스티케이션과 피아노 노빌레의 매끈한 벽면의 질감 대비라는 문제가 된다. 심지어 여기서 이런 질감 대비가 건물 아랫부분에, 또한 건축 구조에도 아주 단단하다는 느낌을 준다고 주장할 수 있다. 그러나 팔라초 브란코니오 델라퀼라의 파사드에 적용된 장식을 구조적이라고 할 수는 없으며, 바로 이것이 두 팔라초를 구분하는 본질적 요소다. 아마도 가장 중요한 예는 원주가 피아노 노빌레에서 지상층으로 옮겨진다는 것이다. 이것은 원주가 건물 상층을 지지한다고 할 수 있으므로, 그 자체로는 합리적이다. 하지만 원주 바로 위에 빈 벽감이 있으면 육중한 기둥 바로 위에 아무것도 없어서 불편하게 느낀다. 따라서 이것은 바로 해서는 안 될 일이다. 벽감에 인물상을 배치한 팔라초 브란코니오 델라퀼라의 외관을 담은 드로잉이 최소한 한 점 이상 전해지므로 이것은 정확한 사실이다. 그럼에도 육중한 도리스식 원주는 단순히 소형 인물상을 떠받치는 것 이상인 것처럼 보여야만 한다.

95 로마, 팔라초 비도니카파렐리. 입면도

이와 같은 식으로 삼각형 페디먼트와 둥근 아치형 페디먼트가 교차하는 피아노 노빌레 창문 패턴은 벽 표면의 일부가 되며, 감실형 창의 원주를 제외하고는 지탱할 필요가 없는 엔타블러처로 결합되는 게 눈에 띈다. 팔라초 브란코니오 델라퀼라에서 장식 무늬는 물론 벽감, 삼각형과 둥근 아치형 페디먼트를 얹은 창이 매우 복잡한 리듬을 이루므로, 이렇게 배치된 피아노 노빌레는 라파엘로의 집에서 동일한 단위 요소를 반복한 것과 가장 놀라운 대비를 이룬다. 이 같은 지극한 풍요로움은, (아무것도 떠받치지 않는 기둥처럼) 의도적으로 건축 요소의 기능을 역전하는 것과 맞물려 라파엘로 생전에 시작되고 16세기 말까지 이탈리아의 모든 시각예술을 지배하게 된 마니에리스모 스타일의 특징이다.

마니에리스모는 브라만테와 초기 라파엘로와 페루치의 순수한 고전 스타일과, 줄리오 로마노Giulio Romano, 1499-1546 심지어 라파엘로와 페루치의 말년의 스타일이 의도에서 동일하지 않다는 게 분명해지던 약 60년 전에 창안된 용어였다. 아마도 가장 유명한 예인 라파엘로의 말기작 〈그리스도의 변용Transfiguration〉(바티칸 미술관 소장)에서처럼 회화와 조각에서도 (건축의 마니에리스모와) 비슷한 경향을 볼 수 있다. 건축, 회화, 조각을 망라해 나타난 이처럼 새롭고 끊임없이 유동적인 양식이 발생한 데에는 여러 가지 요인이 존재했다. 가장 주요한 요인을 두 가지로 꼽는다. 하나는 미켈란젤로의 성격이며, 다른 하나는 브라만테와 라파엘로 초기의 고전 양식이 이후 세대 건축가들에게 틀림없이 막다른 골목 같았을 것이라는 사실 때문이다. 다음 세대 건축가들은 기존 건축물에 선을 보태 더 나아지게 할 수 없다고 보았을 게 틀림없다. 그래서 브라만테의 템피에토 또는 라파엘로의 〈아테네 학당〉과 경쟁하는 것보다 오히려 그들과는 다른 더 흥미진진한 양식을 모색하는 것이 현명하다고 여겼을 것 같다. 건축에서는 고전 원형을 단순히 모방하는 건 꽤 간단했다. 따라서 고전 건축의 어휘를 새롭게 조합해 고대로부터 전해온 것들만큼 시각적으로 만족스러운 결과를 찾는 실험이 해볼 만하다고 여겼을 것이다. 그 외 다른 요인들이 마니에리스모 예술

FACCIATA DEL PALAZZO ET HABBITATIONE DI RAFAELE SANTIO DA VRBINO SV LA VIA DI BORGHONOVO FABRICATO
CON SVO DISENGNO L'ANNO MDXIIII CIRCA ESEGVITO DA BRAMANTE DA VRBINO

96 **라파엘로**, 로마, 팔라초 브란코니오 델라퀼라, 현재는 사라진 건물의 외관을 담은 동판화

97 로마, 팔라초 스파다. 라파엘로의 팔라초 브란코니오 델라퀼라를 기초 삼아 지은 16세기 팔라초

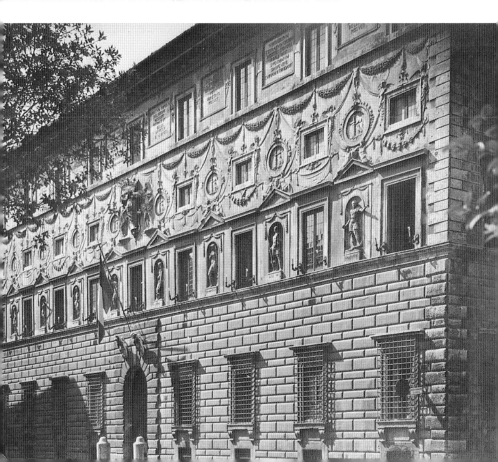

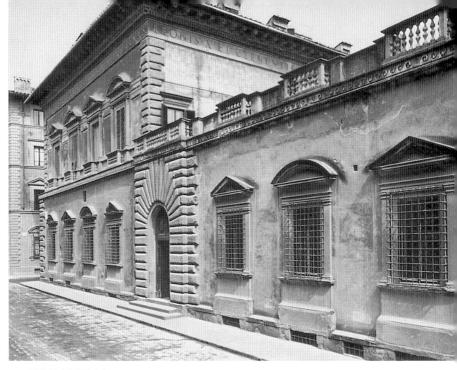

98 피렌체, 팔라초 판돌피니

이 부상하고 확산하는 데 도움이 되었다. 이를테면 1527년의 로마 약탈, 16세기와 17세기에 걸쳐 전 유럽을 양분했던 종교 개혁과 가톨릭 개혁의 극심한 반목으로 정치와 경제적 위기가 정점으로 치달아 마니에리스모가 발흥했고 유행했다고 보는 마르크스주의의 설명은 확실히 마니에리스모의 일부를 파악하는 데 유효하다. 그러나 마르크스주의의 설명은 마니에리스모의 전모를 파악하는 데는 불충분하다. 1520년에 라파엘로가 세상을 떠나면서 남긴 미완성작 〈그리스도의 변용〉은 로마 약탈보다 훨씬 전에 제작되었기 때문이다. 또한 아마 마니에리스모의 가장 뛰어난 건축물이 만토바의 팔라초 델 테Palazzo del Te이기 때문이다. 팔라초 델 테는 당시의 정치적 동요에 거의 영향을 받지 않은 만토바에서, 줄리오 로마노의 설계로 1524년부터 세워졌다.

　　마니에리스모란 용어는 브라만테 같은 건축가들이 의식적으로 고전적 조화를 목표로 삼았던 국면과, 잔 로렌초 베르니니Gian Lorenzo

Bernini, 1598-1680가 결정적으로 구현한 바로크 양식의 열정적 드라마를 구별하는 도구로 유용하다. 세기 전환기에 나오는 예술은 대부분 이래 저래 세련되면서도 실망스럽고 때때로 심하게 신경질적이다. 이런 이유로 '마니에리스모'라는 용어는 유지되어야 한다. 줄리오 로마노 같은 건축가가 스스로 고전 양식을 구현하고 있다고 여겼고, 로마노의 건축물에 나타난 여러 특징이 실제로 제정 시대 로마의 건축에서 기원한다는 것을 필히 기억해야 하지만 말이다. 흥미로운 점은 16세기 건축가들이 고전적 조화를 이상으로 삼았던 이전 세대의 건축과 다른 건축을 염두에 두면서 선배들이 간과했던 고대 건축의 특징을 추구하도록 이끌었다는 것이다. 후배 건축가들이 브라만테 또는 라파엘로에게 주목을 끌지 못했던 제정 로마의 건축을 높이 평가했기 때문에, 고전적인 선배들의 영향을 받지 않았다고 상상하는 건 잘못된 판단이다. 실은 거의 그 반대라고 주장할 수 있다. 왜냐하면 세를리오, 팔라디오, 비뇰라가 최초로 위대한 건축론을 집필했으며 하나같이 고전 고대가 건축 양식의 기초라는 것을 당연하게 여겼기 때문이다. 따라서 이 세 건축가의 건축론은 알베르티의 건축론을 직접 계승했으나, 알베르티의 건축론이 고전 미학을 논했다면, 위 세 건축가들의 건축론은 모두 건축가들을 위한 교과서를 의도했다는 점이 다르다.

라파엘로는 또한 피렌체에 팔라초 판돌피니Palazzo Pandolfini도98를 설계했다. 이 팔라초는 팔라초 브란코니오 델라퀼라를 피렌체 취향에 맞춰 단순하게 지은 것이었다. 또한 피렌체 도심에서 벗어난 산 갈로 문 Porta S. Gallo 근처에 지어졌으므로, 도심의 팔라초라기보다는 전원에 짓는 빌라 개념을 적용했다. 16세기 이탈리아 건축에서 빌라 건축의 발전은 특히 중요하다. 한편으로 빌라는 플리니우스가 설명했던 고대 로마인들의 빌라를 되돌아보게 하면서, 다른 한편 팔라디오가 기초했던 원칙에서 직접 유래된 (영국의 컨트리하우스country-house를 포함해) 빌라 건축을 기대하게끔 하기 때문이다. 1516년 무렵 라파엘로와 대大 안토니오 다 상갈로, 줄리오 로마노가 빌라 건축 중에서 최초이며 걸작으

로 꼽히는 빌라를 건축하기 시작했다. 이 건물이 바로 빌라 마다마Villa Madama도99–101이며, 절반 이상이 미완성 상태로 로마 외곽 마리오 언덕Monte Mario 경사면에 서 있다. 빌라 마다마를 건축했던 애초의 의도가 고전 빌라를 다시 지어보겠다는 것은 의심의 여지가 없다. 다시 말하면 빌라 마다마는 가운데에 거대한 원형 중정을 두고, 경사면에 원형 극장 같은 테라스를 조성해 거대한 정원이 있는 고전 빌라의 면모를 갖추었다. 사실 이 건물이 절반만 세워졌으므로 곡률이 높은 현재의 입구 파사드는 가운데 원형 중정의 2분의 1에 해당한다. 이처럼 고전 빌라를 재현하겠다는 의도를 지닌 빌라 마다마는 제일 중요한 건축물이다. 지금은 유리로 덮여 있는 후면 로지아에 라파엘로와 그의 제자들이 네로 황제의 왕궁 도무스 아우레아Domus Aurea에서 직접 본뜬 매우 멋진 장식이 남아 있다. 이 로지아는 3베이 구조인데, 양끝은 4분 볼트 천장이며, 가운데에는 돔형 볼트다. (도100에서 보이는 대로) 한쪽 끝에서 벽은 언덕 쪽으로 마치 애프스 모양으로 둥글려져 있으며 그 위 반원형 돔에는 장식이 풍부하다. 애프스 장식 전체는 얕은 부조에 강렬하고 환하게 채색해서 눈부시게 흰 플라스터와 대조를 이룬다. 이 장식을 본 동시대인들은 이런 장식이 네로 황제의 도무스 아우레아를 닮았을 뿐만 아니라 어떤 의미에서는 그것을 능가한다고 틀림없이 생각했을 것이다. 빌라 마다마의 장식을 상당 부분 담당했던 줄리오 로마노 같은 신진 예술가가 고전 양식을 단순히 계속하는 건 의미가 없고, 자기가 새롭게 (양식을) 창안하는 게 낫겠다고 생각한 것은 일리 있는 행보였다. 그리고 로마노는 팔라초 델 테로 그것을 이루었다.

99 (왼쪽 페이지 위) **라파엘로, 대ᄎ 안토니오 다 상갈로, 줄리오 로마노 외**, 로마, 빌라 마다마 파사드, 약 1516

100 (왼쪽 페이지 아래) 빌라 마다마 로지아

101 (오른쪽) 빌라 마다마 평면도

줄리오 로마노는, 그의 이름에 나타나듯이 로마 태생인데, 수백 년 동안 이 도시가 낳은 예술가들 중에서도 주요 예술가로는 첫손에 꼽힌다. 그는 라파엘로의 제자이면서 그의 예술을 구현했다. 줄리오는 1499년에 태어났다고 추정되므로 아주 조숙했음에 틀림없다.주21 그는 1520년 이전에 라파엘로의 조수들 중에서도 으뜸이 되어 바티칸에 나중에 그린 프레스코의 상당 부분을 실제로 그가 그렸다. 그리고 〈그리스도의 변용〉 또는 〈오크나무 아래 있는 성가정Holy Family under the Oak Tree〉 같은 후기 회화도 보통 라파엘로보다는 줄리오 로마노가 그렸으리라고 추정한다. 라파엘로는 말년에 수많은 작업 주문에 압박을 받았다. 하지만 자기 양식을 스스로 변화시키는 중이 아니었다면, 줄리오 로마노에게 자기 작업장의 기본 스타일을 바꾸는 것을 허락하지 않았으리라는 점은 분명히 짚고 넘어가야 한다. 1520년에 라파엘로가 세상을 떠난 직후 줄리오 로마노는 바티칸 프레스코를 완성하라는 주문을 받았다. 또한 추정컨대 〈그리스도의 변용〉 같은 뛰어난 유화 작품들을 마무리하는 작업을 총괄했을 것이다. 그는 1524년까지 로마에 머물면서 건축가로 일했고, 팔라초 치치아포르치Palazzo Cicciaporci, 팔라초 마카라니Palazzo Maccarani의 건축가가 줄리오 로마노라고 전해진다.

1524년에 줄리오는 페데리코 곤차가Federico Ⅱ Gonzaga, 1500-1540를 위해 일하려고 만토바로 갔고 1546년에 그곳에서 세상을 떠날 때까지 봉직했다. 그의 걸작은 의심의 여지없이 팔라초 델 테로102-107다. 이 팔라초는 1526년 11월에 착공해 1534년에 완공했다. 팔라초 델 테는 빌라 마다마와 마찬가지로 고전 시대에 교외에 지었던 빌라 수부르바나villa suburbana주22를 재창조한 것이었다. 만토바 시내에 있는 팔라초 두칼레는 규모가 어마어마하다. 하지만 유명한 경주마들을 소유했던 페데리코 곤차가는 시가지에서 멀지 않은 곳에 빌라를 짓기로 결정했다. 빌라는 종마 사육 본부이자, 뜨거운 여름 더위를 피해 낮 시간을 보낼 수 있는 아름다운 정원이 딸린 저택이 될 것이었다. 팔라초 델 테는 곤차가 공작이 거주하던 팔라초 두칼레에서 불과 2킬로미터 정도 떨어

102 **줄리오 로마노**, 만토바, 팔라초 델 테 평면도, 약 1526–1534

져 있으므로 침실이 없다. 평면도를 보면 전형적인 로마 빌라의 배치를 보여 준다. 곧 길고 낮은 구역이 가운데 정사각형 중정을 둘러싼 형식이다. 이것은 입구 파사드도103의 생김새로 한눈에 확인할 수 있다. 하지만 입구 파사드는 팔라초 델 테가 전혀 단순하지 않으며, 복잡하지 않은 고전 빌라처럼 보이지만 가장 세련된 구조라는 것을 알게 되는 지점이다. 우선 평면도도102를 보면, 대칭 배치 원칙을 볼 수 없다. 건물의 네 구역이 모두 다르고, 정원의 축과 주된 정원 전면이 옆문으로 이르게 되는 반면 주출입구의 축이 정원과 직각을 이루고 있기 때문이다. 대칭 원칙이 지켜지지 않은 건 건축 부지의 기본 조건 때문이라고 주장할 수도 있다. 하지만 면밀하게 조사한 결과 팔라초 델 테 전체는 온통 놀랍고 분명히 의도적인 모순투성이다. 교양 있는 관람자가 즐거워하며 짜릿함을 느낄 수 있게 하려고 기존 건축 원칙 대부분을 의도적으로 위반하므로, 이 팔라초는 매우 세련된 취향을 충족시키려 했다는 점을 보여 준다. 이 점은 동시에 주출입구 전면에서도 볼 수 있는데, 우리는 주출입구 전면과 서쪽 출입구도104를 비교한 후 이 둘을 정원 쪽 전면과 비교해 봐야 한다. 어떤 경우이든 한쪽 전면에 있는 요소들이 반복되나 다른 두 비교 대상에서는 형태가 변한다.

주출입구가 있는 전면은 길고 낮은데, 가운데에 크기가 같은 아

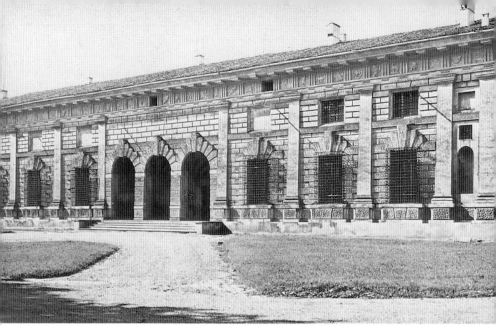

103 만토바, 팔라초 델 테 메인 파사드

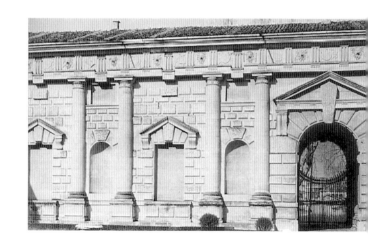

105 팔라초 델 테 중정
내부 입면도 일부

106 팔라초 델 테 정원 쪽 전면

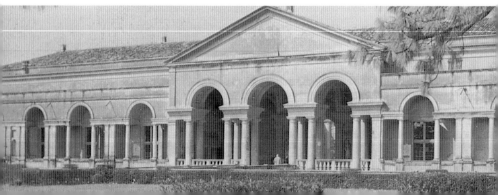

104 팔라초 델 테 측면 출입구

107 팔라초 델 테 정원 건물
에서 들여다본 아트리움

치 셋과 창이 넷인 베이가 양쪽으로 대칭을 이룬다. 벽은 러스티케이션으로 처리했고 토스카나식 필라스터는 조각으로 풍부하게 장식한 엔타블러처를 떠받치며 벽을 구분한다. 필라스터 높이가 4분의 3이 되는 지점에 애틱 창틀의 기능을 하는 돌림띠가 있다. 이렇게 구분된 파사드에서 거의 처음에 눈에 띄는 것이 바로 필라스터의 주두와 같은 높이에 있는 돌림띠다. 이 돌림띠는 애틱 창틀 기능을 하며 창문의 쐐기돌이 그것에 포함된다. 달리 말하면 브라만테가 각 요소를 분리하느라 난관에 부딪혔던 곳이 팔라초 델 테에서는 의도적으로 결합되어 표면의 무늬가 된다. 하지만 다음에 다시 보면 이보다 더 희한한 것들이 나타나는데, 그 이유는 필라스터 사이의 간격이 같지 않기 때문이다. 출입구인 아치 오른쪽은 베이가 넓다. 하지만 그에 상응하는 왼쪽은 베이의 폭이 더 좁을 뿐만 아니라 가운데 창이 중심에 있지 않다. 이를 설계자가 간과한 것에 불과하다고 생각할지도 모른다. 고도로 훈련된 건축가가 건물에서 이토록 중요한 부분을 지나쳤다는 게 의아하지만 말이다. 그리고 출입구 아치 셋 양옆으로 창문이 들어간 베이가 세 개씩 있는 다음 한 쌍을 이룬 두 필라스터 사이 매끈한 벽에 작은 벽감이 배치된 형태로 (아치와 창의 흐름이) 중단되는 것을 보게 된다. 그 다음에 정상적인 창문 베이가 하나 오는 것을 마지막으로 필라스터 한 쌍이 파사드를 끝맺는다. 따라서 출입구 아치부터 건물의 리듬은 A A B B B C B로 읽게 된다. 그중 마지막 B는 양쪽에 필라스터 한 쌍이 있으므로 다른 B와 형식이 다르다. 이처럼 팔라초 델 테의 설계는 매우 섬세하면서도 의도적으로 비대칭을 이룬다. 그러나 이 건물의 세련미는, 하나인 출입구 아치 양옆에 작은 벽감 베이를 지니고 있어, 정면 파사드와 비슷하지만 완전히 동일한 흐름을 보이지는 않는 측면 파사드로 이어지면서 완벽하게 구현된다. 더욱이 관람자가 가운데에 커다란 아치 세 개가 배열된 정원을 면한 파사드도106에 도착했을 때, 역시 커다란 아치가 셋인 파사드의 기본 배열을 염두에 두고 있으리라고 예상한 점은 더욱 절묘하다. 그러나 이 정원에 면한 파사드에서 벽면의

질감은 아주 다르다. 유감스럽게도 지금은 물이 없는 해자를 가로지르는 다리 높이까지만 러스티케이션으로 처리했기 때문이다. 주요 층은 벽면이 매끄럽고 애틱도 없다. 대신 복잡한 리듬으로 일련의 둥근 아치를 지탱하는 기둥과 원주가 완전히 다른 질감을 낸다. 가운데 더 큰 아치들은 위에 삼각형 페디먼트를 얹어 더욱 강조된다.

　출입구 파사드와 정원쪽 파사드를 비교하면, 가운데 아치가 셋이고 그 양쪽에 창문 베이가 각각 셋이다. 그 다음에 끝에 있는 베이와 창문을 분리하는 벽감이 패인 희한하게 작은 베이가 따르며, 마지막 베이는 최초의 세 개 형태를 반복한다는 공통점이 있다. 그러므로 외부 파사드와 정원 쪽 파사드는 처음엔 완전히 달라 보이지만 기본이 되는 모티프는 동일하다. 마치 음악에서 주제를 변주하는 것과 비슷한 즐거움을 보는 사람이 느끼도록 하는 게 건축가의 의도였다는 게 확실하다. 해자에 물을 채워 이탈리아의 태양빛이 물에 비치며 어른거리고 물 표면이 정원 쪽 창 위에 있는 얕은 아치에 비친다고 상상하면, 줄리오 로마노가 창안한 건축이 지극히 절묘하다는 사실을 알게 될 것이다. 이처럼 절묘한 부분은 팔라초 델 테에서 더 찾아볼 수 있다. 예를 들어, 정원 쪽 아치들이 분명히 구분되는 것도 그중 하나다. 정원에 면한 정면의 중앙 아치를 떠받치는 커다란 원주 넷은 엄청난 무게를 지탱하는 것으로 보이는 효과를 준다. 빌라 마다마를 떠올리게 하는 이 정면 현관의 아치와 볼트 천장은 기능에 적합하며 대칭을 이루어 조화롭게 배치한 것처럼 보인다. 정원 쪽 정면의 가운데에는 원주 넷을, 양쪽 끝에는 원주와 사각기둥을 배치했다. 그러나 중앙의 베이보다 작은 창이 있는 베이의 배치는 더 복잡하다. 원주가 지지하는 반원 아치 안에 직사각형 개구부가 있으며, 그 양쪽은 엔타블러처와 또 다른 원주로 구성된다. 이러한 베이 배치는 일반적으로 팔라디오주23의 모티프로 알려졌으나 사실은 그렇지 않다. 주출입구 바로 옆 창이 있는 베이와 두 번째 베이는 이런 구성을 따른다. 그러나 세 번째 창이 있는 베이는 반원 아치를 원주가 아닌 사각기둥이 떠받치며 옆 공간이 생략되었다.

그 다음에 작은 벽감 베이가 오고 끝으로 새로운 형태의 창을 반복한다. 따라서 주출입구와 비교했을 때 정원 쪽 정면 베이는 보다 복잡해져서 가운데 아치부터 이제는 A A B B C D C 순서로 배치된다. 사실 팔라초 델 테 전체에는 이렇게 세련되게 처리한 곳이 여러 군데다. 이런 이유로 팔라초 델 테는 완공된 후 곧 매우 유명해졌고 항상 줄리오 로마노의 걸작으로 간주되었다.

팔라초 델 테에서 유념해야 할 다른 두 가지가 더 있다. 첫째는 중정 안쪽의 양 옆면도105은 바깥쪽 양 옆과 분명히 상응하지 않으며 제 나름의 리듬과 문제를 지니고 있다는 점이다. 심지어 몇몇 세부 처리는 더 이상하다. 그것들은 지금 우리가 보기에는 특별히 놀라운 건 아니지만 당대에는 이상하게 느껴졌을 게 틀림없다. 이 같은 부분이 마니에리스모 개념의 기본 요소가 된다. 창문 아치의 쐐기돌 몇몇은 아치 자체 공간으로 슬쩍 떨어져서 보통 아치의 쐐기돌이 주는 안정성과 모순된다. 이런 불안정한 느낌은 중정 안쪽의 엔타블러처에서 더 확실하게 볼 수 있다. 사실 줄리오 로마노는 보는 사람이 불편하게 느끼게끔 트리글리프를 많이 넣어서 아래에 있는 벽 공간으로 미끄러져 떨어지듯 보이게 했다. 이런 의도적으로 불러일으킨 불안감이 차분한 브라만테의 건축 또는 바로크 건축이 나타내는 열정과 자신감에 견줄 때 마니에리스모의 대표적인 특징으로 간주한다.

팔라초 델 테의 중요한 특징 두 번째는 이런 인상을 확인해 준다. 줄리오 로마노와 그의 제자들이 팔라초의 내부 장식을 담당했는데, 팔라초 델 테의 원형인 빌라 마다마와 견주었을 때 내부 장식 일부는 섬세함의 극치를 보여 준다. 하지만 이 같은 장식에서 가장 중요한, 이른바 거인족의 방Room of the Giants은 팔라초 델 테의 여타 부분과 성격이 전혀 다르며 다소 조야하게 장식되었다. 1532년 3월부터 1534년 7월 사이에 바사리는 벽화 대부분을 그려 장식한 이 특별한 방을 줄리오 로마노의 안내를 받아 두루 구경했다. 요약하면 거인족의 방은 빛이 거의 들어오지 않는 작은 방으로 내부는 바닥과 벽, 천장의 선이 이

루는 모서리를 둥글리고 그 다음 벽화를 그려 장식했다. 그래서 처음에는 어디서 벽이 끝나고 어디서 천장이 시작되는지 알 수 없다는 느낌이 든다. 벽화 자체도 놀랍다. 천장 전체는 거대한 원형 사원이 떠 있는 장면을 재현했다. 이 사원은 관람자들의 머리 위 허공에 떠 있으며, 신들의 회합과 지구를 향해 번개를 던지는 주피터를 보여 준다. 우리가 서 있는 이곳이 대혼란의 현장이다. 거인족이 올림포스의 신들에게 일으키는 반란 장면이 펼쳐지는데, 거인들이 천장에서 신들이 던진 바윗덩어리와 건물이 무너지며 떨어지는 거대한 돌에 맞아 짓밟히고 있다. 그리 유쾌하지 않은 이 장면은 줄리오 로마노가 라파엘로 문하에서 통달했던 일루저니즘과 원근법 때문에 이런 분위기가 훨씬 고조된다. 이 벽화로 줄리오는 일루저니즘에서 가장 유명한 선배 화가 만테냐와 경쟁하고 있다. 일루저니즘에 기여한 만테냐의 공적이 만토바의 팔라초 두칼레에 있는 신혼의 방Camera degli Sposi이었으니 말이다. 신혼의 방과 거인족의 방은 두 예술가의 의도에서 큰 차이가 난다. 만테냐의 일루저니즘은 매력적이며 근심 없고 그럴 듯해 보이지만, 줄리오의 일루저니즘은 관람자에게 공포감을 안기고 예술가의 기교를 과시하고자 했다. 여기서 바사리가 줄리오의 설명을 그대로 되풀이하고 있다는 점을 염두에 두면, 인용된 바사리의 기록이 이 점을 정확히 지적한다.

이 외에 어두운 동굴에 난 구멍을 통해 보이는 저 멀리 아름다운 심판을 그린 풍경에서 거인족들이 날아다니는 게 나타날 수 있다. 이들은 주피터의 번개를 맞았고, 다른 거인족처럼 마치 산맥의 파편에 제압당하는 것처럼 보인다. 다른 부분에서 줄리오는 붕괴된 신전의 돌덩이와 기둥에 깔려 있는 거인족과 신전의 다른 부분이 무너지고 있는 모습을 담아 엄청난 대학살과 오만한 존재들의 대혼란 장면을 연출했다. 그리고 이 부분에서 무너져 떨어지는 건축물의 파편 가운데 벽난로가 있다. 이 벽난로에 불을 피우면 거인족들이 불길에 휩싸인 것처럼 보인다. 지하 세계의 신인 플루토(그리스 신화의 하데스에 해당)가 벽난로에 그려져 있

기 때문인데, 플루토는 복수의 세 여신을 대동해 깡마른 말들이 끄는 전차를 타고 중앙을 향해 날아간다. 줄리오는 올림포스 신들에게 반란을 일으킨 거인족 이야기에 창의적으로 불길을 덧붙였고, 이로써 벽난로를 가장 멋지게 장식할 수 있었다.

더욱이 그림을 더 무섭고 끔찍하게 보이게 하려고 줄리오 로마노는 번개와 천둥으로 다양하게 벌 받고, 또 땅으로 떨어지는 거인족을 거대하고 기이하게 그렸다. 전면 일부와 배경의 다른 쪽에 거인 중 몇몇은 죽었고 다른 몇몇은 상처를 입었으며 일부는 산과 무너진 건물에 파묻혀 있다. 이보다 더 무섭고 끔찍한, 혹은 더 자연스러운 그림을 보리라고 아무도 생각하지 못했다. 누구든 이 방에 들어가서 창문과 문, 그 외에 마치 건물이 무너지거나 산과 부딪히는 온통 난장판인 모습을 본다면, 모든 게 자기 쪽으로 무너지는 것처럼 보여서 무엇보다도 천상의 신들이 여기저기로 날아다니는 것을 보면서 무서워할 수밖에 없다. 이 작품은 그림 전체에서 시작과 끝이 없음, 즉 여러 부분으로 나뉘거나 장식을 이용해 나누지 않고 잘 합쳐지고 연결된 모습, 또한 가까이 있는 건물은 매우 크게 보이고 원경은 한없이 물러나는 것을 볼 수 있다는 점이 가장 놀랍다. 길이가 불과 약 9미터인 이 방은 마치 개방된 야외 공간처럼 보인다. 게다가 작고 둥근 돌을 바닥에 깔고, 수직 벽의 하부에는 비슷한 돌을 그려서 날카로운 모서리는 전혀 볼 수 없다. 그리고 수평면이 대폭 확장된 효과가 나타나는데, 이것은 줄리오 로마노의 대단한 판단력과 아름다운 예술로 구현되었다. 우리 장인들은 그의 독창성에 빚진 게 많다.

팔라초 델 테 외에 줄리오 로마노의 건축물 대부분, 곧 만토바 대성당과 팔라초 두칼레도108, 그리고 무엇보다도 자신의 집도109은 만토바에 있다. 그의 집은 1546년 그가 세상을 떠나기 직전에 세워졌으며, 우리에게 매우 중요한 건축물이다. 우선 그에게 가해지는 외부의 압력 문제가 있을 수 없기 때문이었다. 줄리오 로마노는 공작이 가장 좋아

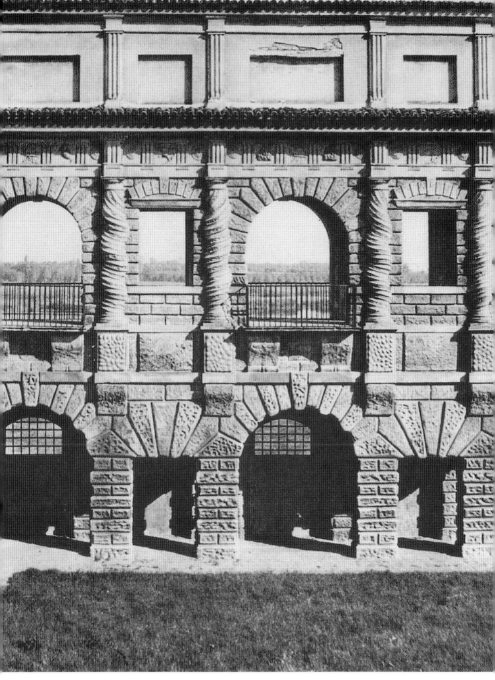

108 **줄리오 로마노**, 만토바, 코르틸레 델라 모스트라, 팔라초 두칼레

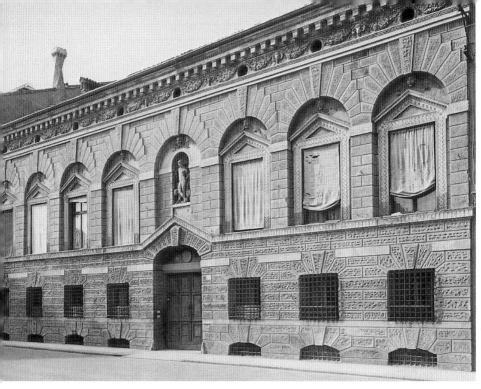

109 만토바, 줄리오 로마노의 집, 1540년대

한 예술가였고, 집의 규모로 보아 분명 꽤 부유했다. 줄리오 로마노의
집 파사드는 브라만테가 지었던 라파엘로의 집도78을 패러디했다고 설
명하면 가장 좋을 것이다. 돌림띠가 가운데에서 솟아올라 일종의 불완
전한 페디먼트를 형성하면서 그 아래 있는 납작한 아치의 쐐기돌을 누
르는 방식은 분명히 브라만테의 생각을 의도적으로 뒤집는다. 창틀도
흥미롭다. 얕은 아치 안에 창틀이 들어가 있는데, 창틀에 비해 아치가
너무 작다. 또 창틀에는 떠받치는 기둥 없이 공들여 장식한 엔타블러
처가 얹혀 있다. 이렇게 규칙을 위반하는 것을 16세기 초에는 생각하
지 못했을 것이다. 하지만 1540년에는 재치 있고 흥미롭다고 받아들였
다. 이것만으로도 가장 훌륭한 마니에리스모 건축 대부분에서 나타나
는 값진 특징, 그리고 마니에리스모 양식이 일반 대중보다 건축사가들
에게 더 인기 있는 이유를 설명할 수 있을 것이다.

페루치와 소小 안토니오 다 상갈로

발다사레 페루치는 라파엘로와 줄리오 로마노와 마찬가지로 브라만테 서클의 주도적인 인물이었다. 그는 시에나 출신 화가이자 건축가로 1481년에 태어났으며, 1503년 무렵에 로마로 와서 1536년에 로마에서 세상을 떠났다. 바사리가 쓴 그에 관한 기록에 따르면 그는 동시대인들에게 오랫동안 사장되어 있던 무대 디자인을 부활시킨 사람으로 가장 유명했다. 그리고 그 역시 원근법의 거장이었다. 수백 장에 이르는 그의 드로잉이 주로 피렌체와 시에나에 여전히 남아 있다. 하지만 그에 관한 개인적인 정보는 그리 알려져 있지 않다. 아마도 그는 브라만테의 수석 조수로, 세를리오의 스승으로 기억될 것이다. 우리는 세를리오가 건축론에서 페루치의 드로잉을 광범위하게 이용했다는 것을 알고 있으며, 브라만테와 페루치가 지금까지 우리에게 전해오지는 않으나 각자 건축론을 집필하려고 계획했다는 것도 알고 있다. 따라서 세를리오의 건축론은 페루치와 브라만테 모두에 관한 정보를 제공하는 중요한 출처다. 그러나 이와 별개로 페루치가 그린 회화가 두어 점 있고, 바사리에 의하면 그가 지었다고 전해지는 건축물 두 채가 남아 있다.

　　이 둘 중 건축 연도가 이른 쪽은 로마 테베레 강 가까이에 자리 잡은 빌라 파르네지나Villa Farnesina도110-112로 1509년에 착공해 1511년에 준공되었다. 이 건물은 비교적 규모가 작으나 중앙구역에서 양쪽으로 부속건물을 짓는 빌라 유형의 초창기 예를 보여 주므로 중요하다. 빌라 파르네지나는 빌라 마다마보다도 훨씬 이른 시기에 지어졌다. 그리고 언뜻 보기에도 16세기 건물이라기보다는 15세기 건물로 보일 것이

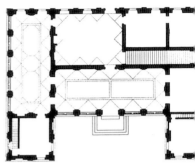

110 (왼쪽 위) **페루치**,
로마, 빌라 파르네지나
파사드, 동판화, 1509–1511

111 (오른쪽 위) 빌라
파르네지나 평면도

112 (왼쪽) 빌라
파르네지나, 원근법의
방에 그린 프레스코 벽화

다. 건축주는 시에나 출신 은행가 아고스티노 키지였다. 그를 위해 라파엘로는 훗날 키지 기도실Chigi Chapel을 장식하기도 했다. 이 건축물은 빌라 수부르바나를 목적으로 지어졌다. 5베이로 이루어진 전면 현관의 지상층은 유리로 싸여 있다. 이런 이유로 건물 외관의 효과는 매우 바뀌어서 빈 공간과 꽉 찬 공간의 대조 효과가 완전히 사라졌다. 그러나 이 현관 로지아 내부 벽면에는 라파엘로와 그의 제자들이 그린 큐피드와 프시케 이야기 연작 프레스코가 있기 때문에 유리를 끼워야 했다. 그 외에 파사드에서 또 바뀐 점은 원래는 프레스코로 장식되었던 벽면이 햇빛과 비바람에 닦여서 사라졌다는 것이다. 반면 처마 아래의 프리즈는 작은 애틱 창들로 갈라진 면에 천사, 꽃과 과일로 풍부하게 장식되었다. 따라서 평범한 벽과 화려하게 장식된 프리즈가 빚어내는 기묘한 부조화는 이렇게 설명될 수 있다. 이 건물은 단순해서 프란체스코 디 조르조 마르티니(당연히 그는 페루치의 스승이었을 것이다)를 연상하게 한다. 그리고 양쪽 부속 건물의 끝을 3베이가 아니라 2베이로 분할하는 필라스터가 불안정해 보이는 것도 이 건물이 약간 구식으로 느껴지는 이유 중 하나다.

또한 페루치는 빌라 내부 장식을 위해 고용된 수많은 화가 중 한 명이기도 했다. 그래서 그가 2층에 장식했던 원근법의 방Sala delle Prospettive도112이라는 거대한 방을 보면 페루치의 동시대인들이 그가 무대 디자이너로서 환영을 구사하는 기술에 매우 열광했던 것을 이해할 수 있다. 이 방에서 뚫린 벽을 통해 보는 로마의 풍경은 놀라울 정도로 사실적이다.

빌라 파르네지나를 완공하고 9년 뒤에 페루치는 처음에는 브라만테와, 그 후에는 라파엘로와 함께 성 베드로 대성당 건축 현장에서 일했다. 당시 그가 그린 드로잉 수십 장이 남아 있는데 이것들이 누구의 구상을 재현하는지 확실하게 알 수 없기 때문에 문제가 많다. 1520년에 라파엘로가 요절한 후, 페루치는 성 베드로 대성당의 건축 감독으로 임명되었다. 하지만 그가 이룬 부분은 아주 적었고 1527년에 로마

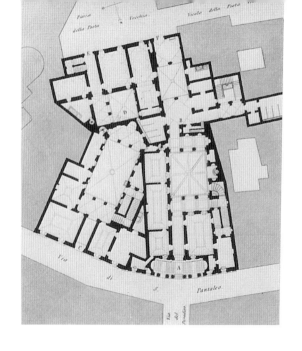

가 약탈되면서 모든 작업은 이후 수년 동안 연기되었다. 다행히 페루
치는 시에나로 몸을 피해 얼마간 그곳에서 작업한 후 로마로 복귀해
1530년에 다시 한 번 성 베드로 대성당의 건축 감독 후보가 되었다.
하지만 그는 1535년 3월이 되어서야 로마에 정착했고 이듬해 1월 6일
에 그곳에서 세상을 떠났다.

이런 연도 추정은 꽤 중요하다. 왜냐하면 페루치의 마지막이자 가
장 위대한 작업, 곧 피에트로와 안젤로 마시모Massimo 형제를 위해 건
축한 팔라초도113-115가 분명 그의 사후에 완성되었으며, 1532년 이전
에는 착공될 수 없었고 1535년에야 비로소 착공되었을 가능성이 있기
때문이다. 팔라초 마시모Palazzo Massimo는 흔히 초기 마니에리스모의 예
로 여겨진다. 그러므로 이 건물이 팔라초 델 테와 라파엘로가 로마에
지은 팔라초보다 나중에 건축되었다는 것을 알고 있는 게 중요하다.

팔라초 마시모는 마시모 가문이 소유했던 저택 부지에 세워졌다.
원래 거기에 있던 저택은 로마가 약탈되었을 때 소실되었는데, 그다지
중요하지 않은 건물 일부가 남아 있었다. 페루치는 단일하고 부정형

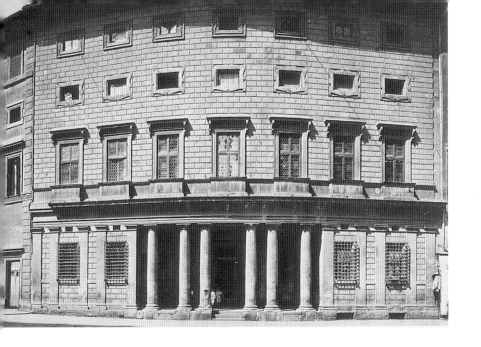

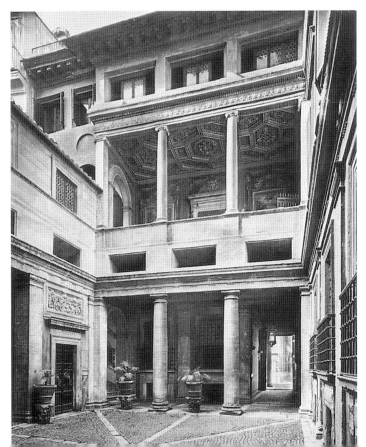

인 이 부지에 가능한 한 남아 있는 건물을 이용해서 두 형제를 위한 건물 두 채를 세워달라는 의뢰를 받았다. 팔라초 마시모의 평면도도113는 어정쩡한 부지에 하나같이 직사각형이며 분명 주된 축에서 대칭을 이루도록 거실을 다수 정렬해 넣은 그의 솜씨를 증명하고 있다. 평면도를 보면 축이 사실 약간 기울어져 있다는 것을 알 수 있다. 하지만 실제 건물에서는 그 사실을 거의 느낄 수 없다. 평면도에서 오른쪽에 위치한 팔라초의 파사드도114가 더 규모가 큰데, 이쪽 팔라초가 피에트로 마시모의 것이었다. 왼쪽에 있는 안젤로의 팔라초는 형쪽 건물보다 더 단순하다. 또한 이 평면도는 이 당시로서는 획기적인 특징인 곡면 파사드를 보여 주는데, 이것은 건축 부지를 최대한 이용하기 위함이었다. 이 파사드는 곡면인데다 뒤집어진 T자형 교차를 이루면서 보는 이가 건물 전체를 파악할 수 있을 만한 거리를 거의 확보하지 못하므로, 적절히 평가하기가 매우 어렵다. 바로 이 점으로 두 건물의 파사드를 어떻게 달리 처리했는지 설명할 수 있을 것이다. 팔라초 피에트로 마시모의 파사드는 마니에리스모 건축 요소가 반영되었다. 배치는 대략 브라만테 유형인데, 육중한 기단에 피아노 노빌레와 그 위 애틱 층이 뚜렷한 코니스로 분리된다. 하지만 라파엘로가 지은 팔라초 브란코니오 델라퀼라에서처럼 원주가 2층 대신 지상층으로 옮겨졌으며, 이제는 건물 높이 전체에 동일한 정도의 러스티케이션이 적용되었다. 더욱이 지상층의 원주들은 필라스터 두 개로 구획되고 창문이 있는 베이, 이어서 필라스터 하나와 원주 하나가 있는 베이가 교차하는 리듬을 만들어 낸다. 그리고 나서 입구 로지아의 중앙 축에는 원주들이 쌍을 이룬 베이가 있다. 하지만 이러한 베이 배치는 전체적으로 엄격한 대칭을 이룬다. 코니스 위에는 두 번째 석조 띠가 있는데, 이것은 튀어나온 창턱을 통합한다. 따라서 건물 전체 높이의 3분의 1 정도를 가로지르는 수평 띠를 강조하게 된다. 이 건물의 파사드가 다소 돌출되어 보이는 이유는 피아노 노빌레의 커다란 창문, 그리고 그 위에 놓인 동일한 크기의 애틱 창 두 열이 이 띠 위쪽으로 쌓은 벽체를 세 부분으로 나누기

때문이다. 이처럼 지붕으로 향하면서 창의 크기를 차츰 줄여나가는 일반적인 관행을 깨뜨리면 팔라초의 윗부분이 어색해진다. 애틱 창의 정교한 테두리 장식은 훗날 세를리오에 의해 끈 장식strapwork으로 발전했는데, 이것은 16세기 말과 17세기 초에 북유럽 전체에서 유행했다.

　　두 팔라초의 중정은 로마식 아트리움으로 설계했다. 마시모 형제가 로마의 위대한 파비우스 막시무스Fabius Maximus, Quintus Fabius Maximus, BC 약 280-BC 203(로마 공화정 시대의 정치가이자 장군)의 후손이라는 데 우쭐했으며, 자신들의 팔라초가 가능한 한 고대식이길 간절히 원했기 때문이다. 페루치가 이 중정을 설계하며 훌륭한 솜씨로 난점을 해결했던 부분은 팔라초 피에트로 마시모를 촬영한 사진도115에서 확인할 수 있다. 즉 지상층의 기둥이 천장을 꿰뚫어 로지아의 무게를 가볍게 할 뿐만 아니라 1층(우리식 2층) 로지아의 높이와 지상층 로지아의 현저한 층고 차이를 감소하게 한다. 페루치가 원근법의 방을 장식했던 화가답게 원근법을 능숙하게 구사했기 때문에 우리는 시각적으로 지상층과 1층의 층고가 같다고 느낀다. 1층 로지아는 피아노 노빌레답게 매우 풍요롭게 장식되었다.

　　페루치의 팔라초 마시모와 같은 시기에 지어졌던 로마에서 가장 중요한 팔라초는 웅대한 팔라초 파르네세Palazzo Farnese인데 이 건물은 소小 안토니오 다 상갈로가 설계했다. 그는 줄리아노와 대 안토니오 다 상갈로의 조카로 두 삼촌에게서 훈련을 받은 다음 약관의 나이였던 1503년에 로마로 왔다. 그는 1546년에 로마에서 세상을 떠났는데, 거의 평생을 바쳐 성 베드로 대성당 건축 일에 종사했다. 처음에는 브라만테의 조수이자 제도사였으며, 말년에는 이 건물의 건축 감독이었고 지금까지 남아 있는 훌륭한 목조 모형 제작의 책임을 맡았다. 소 안토니오의 초기작 중 하나가 1503년 무렵에 완공된 팔라초 발다시니Palazzo Baldassini인데, 이 건물은 이미 그의 육중하고 다소 상상력이 없는 스타일을 보여 준다. 그는 브라만테 휘하에 있을 때 분명 긴밀하게 접촉하

며 작업했을 페루치보다는 훨씬 무심한 스타일이었다. 소 안토니오는 단순하고 육중한 석조 건축물에서 뛰어난 감각을 발휘했는데, 이는 아마도 자신의 삼촌인 대 안토니오에게서 물려받았을 것이다. 동시에 소 안토니오는 고대 로마 건축물을 열렬히 좋아했다. 좋아하는 만큼 로마 건축에 조예가 그리 깊지는 않았지만 그는 콜로세움 또는 마르첼로 극장에서 비롯된 모티프를 다소 되는대로 이용하는 경향이 있었다. 미켈란젤로가 그토록 소 안토니오 다 상갈로를 싫어하게 된 이유는 이처럼 고루한 외양 때문이었을 것이다. 이 두 예술가의 차이점은 미켈란젤로가 성 베드로 대성당에서뿐만 아니라 소 안토니오의 이견의 여지없는 명작 팔라초 파르네세에서도 상갈로의 작업을 과감하게 수정했던 것에서 볼 수 있다.

　　소 안토니오는 막 건축가로서 경력을 시작했던 초기부터 파르네세 추기경을 위해 작업했으며, 1513년 무렵부터 추기경을 위한 팔라초를 짓기 시작했다. 작업은 매우 느리게 진행되다가 1534년에 파르네세 추기경이 교황 바오로 3세가 되면서 평면도 전체가 크게 확장되고 변경되었다.도116 이 팔라초는 신흥 부자이지만 그다지 명성을 떨치지 못

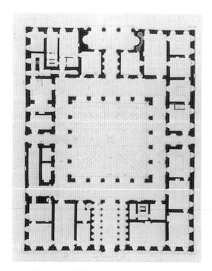

116 팔라초 파르네세 평면도

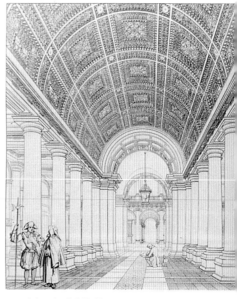

117 팔라초 파르네세 현관홀

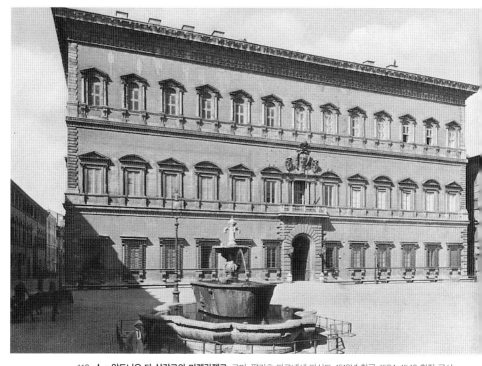

118 **소小 안토니오 다 상갈로와 미켈란젤로**, 로마, 팔라초 파르네세 파사드, 1513년 착공, 1534-1546 확장 공사

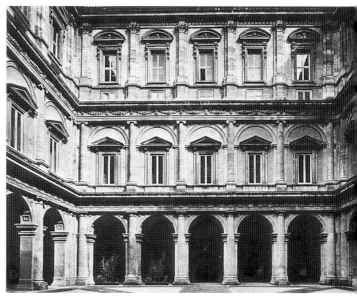

119 팔라초 파르네세, 상갈로의 디자인 재구성　　120 팔라초 파르네세 중정

했던 파르네세 가문의 본부가 되었으며, 이 방대한 디자인은 1546년에 소 안토니오가 세상을 떠나기 직전까지 디자인대로 진행되었다. 교황 바오로 3세는 거대한 코니스 디자인을 공모에 부쳤고, 소 안토니오에게 치욕적이게도 코니스 디자인은 미켈란젤로의 디자인을 채택했다. 사실 미켈란젤로는 소 안토니오가 세상을 떠나고 얼마 지나지 않아 디자인 원안을 다수 바꾸고는 팔라초 대부분을 완공했다.

이 팔라초 자체는 로마의 모든 웅장한 팔라초 중에서도 가장 규모가 크며 화려하다.주24 이 건물은 규모가 큰 광장의 한쪽 측면 전체를 차지하고 있다.도118 따라서 한 블록을 차지하는 마치 절벽 같은 광대한 벽면으로 인식하게 되는데, 이 건물의 전면은 높이 30.5미터에 길이가 61미터에 이른다. 평면도는 정사각형 중정을 감싸며 형태가 대략 정사각형인 단독 건물을 보여 주므로 로마보다는 오히려 피렌체식이다. 팔라초의 뒤쪽 대부분은 테베레 강 쪽을 바라보는 거대한 개방형 로지아를 포함해 거의 16세기 말에 완성되었다. 하지만 주된 파사드는 정신적 측면에서 피렌체의 팔라초 피티보다는 거의 비슷한 시기에 지어진 페루치의 팔라초 마시모의 작업에 훨씬 가깝다. 거대한 벽면은 러스티케이션을 적용한 기단과, 그 위에 놓인 오더로 분리되지 않았다. 피렌체의 15세기 팔라초의 예에서도 보듯 이런 질감은 부분적으로 건물 바깥 모퉁이가 위쪽으로 올라가면서 점차 줄어드는 것, 창문 개구부의 위치와 배열을 통해 나타난다. 팔라초의 각 층은 수평인 코니스, 각 창문 개구부를 둘러싼 작은 원주의 기단 높이에서 창문 발코니 위쪽을 가로지르는 석조 띠들로 뚜렷하게 구분된다. 단순한 석재에 이런 유형의 감실형 창을 들인 것은 소 안토니오 다 상갈로의 설계에서 비롯되었다. 그러나 메인 파사드에는 미켈란젤로의 손길이 닿은 두 가지 특징이 있다. 하나는 불쑥 튀어나온 가장 높은 코니스로, 세부가 매우 고전적이며 상갈로가 애초에 의도했던 것보다 몇십 센티미터나 높이 올려졌다. 이렇게 코니스를 높인 이유는 꼭대기 층이 짓눌리는 것처럼 보이는 것을 피하기 위해서였다. 더욱이 파르네세 가문의

문장紋章을 주 출입구의 아치형 입구 바로 위에 놓았던 점은 미켈란젤로가 이용했던 팔라초 파르네세의 경우 주된 창문은 크기를 줄였으며 분명 벽체 표면 안쪽으로 더 깊숙이 들어가 있어서 강조된다. 이런 관례를 역전하는 강조는 우리가 미켈란젤로의 마니에리스모 건축물에서 보게 되는 전형적인 형태다. 팔라초에 들어갈 때 사람들은 아치를 통과하는데, 그것은 고대의 화강암 원주가 줄지어 이어지는, 좁지만 대단히 인상적인 입구 터널의 시작 부분이다. 줄지어 늘어선 원주는 중앙 도로와 그 양쪽의 인도를 나누고 있다.도117 확실히 소 안토니오의 설계에서 비롯된 이러한 강력한 고전주의는 대개 마르첼로 극장에서 유래했다고들 한다. 중정이 마르첼로 극장과 콜로세움에서 유래한 것은 꽤 분명하다. 중정이 층층으로 겹쳐진 일련의 아케이드로 구성되어 있기 때문이다. 또한 지상층과 1층은 분명 소 안토니오 다 상갈로의 작업인 아케이드로 단순하게 이루어져 있다. 반면 2층은 단순하지도 아케이드도 아니면서 극히 세련되게 처리되어 전형적으로 미켈란젤로의 작품임을 보여 준다. 소 안토니오의 원래 설계는 기둥으로 지지되는 아치에 도리스식, 이오니아식, 코린트식 원주들이 장식적 모티프로 덧붙인 3층 아케이드였을 것 같다.도119 어떻게 보면 1층과 2층을 아치로 채울 필요가 있었을 것이고, 현재 형태로 봤을 때 2층 전체는 미켈란젤로가 설계하고 시공했을 게 분명하다.도120 또한 이오니아식 오더 위에 정통이 아닌 프리즈를 디자인했음은 물론 1층의 아치를 채우는 창틀도 미켈란젤로가 디자인했음직하다. 실제 건축물에서는 발코니에 벽을 쌓아올린 곳 한두 군데와, 원래는 개방된 아케이드에 창문을 넣은 곳을 볼 수 있다. 물론 팔라초 파르네세는 팔라초 마시모보다 훨씬 규모가 크고 더 근사하다. 하지만 이 두 팔라초는 고대 건축물을 가능한 한 다시 짓고 싶어 하는 건축가 쪽의 의도적인 목적을 보여 준다. 페루치의 팔라초 마시모는 보다 혁신적이지만, 상갈로의 팔라초 파르네세는 확고하고 학구적이며 법칙을 철저히 적용한 교육용 건축의 전형적인 예다. 사실 이 팔라초 파르네세는, 런던 폴 몰의 리폼 클럽Reform Club

in Pall Mall 또는 켄싱턴에 있는 위대한 빅토리아 시대 타운하우스에서 보듯이 19세기까지 지속되었던 일종의 문법과 같은 건물이었다. 이처럼 19세기에 지은 런던의 건물들에서 설치했던 감실형 창문은 팔라초 파르네세의 그것에서 유래한 것이다. 이런 단순하고 다소 창의력이 없는 유형의 건축물은 주로 학습의 기초로 추천된다. 소 안토니오 다 상갈로를 떠올릴 때면 이따금씩 그의 잘못이 아닌 것에 대해서도 부당하게 비난받기도 한다. 미켈란젤로는 피렌체 출신 동료인 그를 많은 이유를 들어 좋아하지 않았다. 소 안토니오가 성 베드로 대성당 건물에 훌륭하게 기여하지 못했다는 것도 그런 이유 중 하나였다. 또한 상갈로 집안 건축가들의 작업이 따분하고 창의력이 결여되었다며 '상갈로 일당'이라고 부르면서 공격했을 때, 미켈란젤로의 논거는 확고했다. 미켈란젤로의 건축물이 이론의 여지없이 위대한 이유는 분명 창의성 때문이었다. 하지만 이러한 창의성은 동시대인들을 놀라게 하고 충격에 빠뜨리며, 아마도 심지어 몇몇 사람들을 미혹하기 위해 계산했던 결과였다. 건축가로서 미켈란젤로는 마니에리스모의 창안자 중 하나이며 확실히 가장 위대한 대가이므로, 이 책의 한 장章을 그의 건축물에 할애할 가치가 있다.

9

미켈란젤로

미켈란젤로 부오나로티는 1475년에 태어나 1564년에 세상을 떠났다. 이처럼 지극히 오래 살면서 그는 회화, 조각, 건축계에서 누구도 필적하지 못할 위대한 예술가가 되었다. 또한 이에 더해서 그는 이탈리아어로 매우 훌륭한 시를 썼다. 그의 성품은 과하게 까다로웠지만 사실상 당대 모든 후배 예술가들에게 맹목적인 숭배를 받았다. 그의 독실한 신앙심은 동시대인들에게 상투어구가 될 정도였다. 이를테면 미켈란젤로는 예수회를 창립했던 성 이냐시오 데 로욜라St. Ignatius Loyola, Ignacio de Loyola, 1491-1556의 친구였다. 미켈란젤로는 항상 자신이 조각가 외에는 아무것도 아니라고 주장했다. 그럼에도 어쩔 수 없이 교황 율리오 2세가 기획했던 시스티나 경당에 엄청난 규모인 프레스코 천장화를 디자인하고 그려야만 했고 건축에도 관여하게 되었다. 율리오 2세의 무덤 조성 사업이 계속 연기되었던 것은 율리오 2세의 뒤를 이은 교황 레오 10세가 미켈란젤로에게 우선해야 할 다른 작업을 하게 했기 때문이었다. 이런 주문 중 하나가 피렌체의 메디치 가문을 위한 일이었다. 이 작업은 브루넬레스키가 설계했던 산 로렌초 교회의 파사드로 시작해 그 교회 안에 메디치 경당 또는 신新성구실New Sacristy을 제작하는 것으로 이어졌다. 신성구실은 브루넬레스키의 구舊성구실Old Sacristy에 대응했다. 또한 산 로렌초 수도원의 일부인 라우렌치아나 도서관 건물도 포함되었다. 이러한 문제에 미켈란젤로가 접근했던 방식을 바사리가 가장 잘 전하고 있다. 그는 1525년에 14세 소년으로 피렌체에 와서 미켈란젤로의 제자가 되었다고 주장했다. 수십 년이 흐른 후 바사리는

미켈란젤로가 산 로렌초 교회에 지은 그의 작품을 이렇게 묘사했다.

그(미켈란젤로)는 필리포 브루넬레스키가 지었던 구성구실을 똑같이 짓고 싶어 했다. 하지만 그는 다른 종류인 합성 장식을 적용했는데, 이는 고대이든 근대이든 어떤 시대의 여타 대가들보다 더 다양하며 독창적인 방식이었다. 그야말로 새롭게 만들어진 아름다운 코니스, 주두, 기단, 문, 감실형 창, 무덤이었다. 그는 측정, 질서, 법칙에 제한되는 작품과는 매우 다른 것을 만들었다. 다른 사람들은 일반적인 쓰임에 따라, 비트루비우스와 고대를 따랐을 테지만 미켈란젤로는 그러한 법칙을 따르지 않으려 했다. 그런 이유로 그의 방법을 봤던 이들은 그를 모방하는 데 용기를 얻었다. 또한 미켈란젤로의 장식은 장식에서 이성과 규칙을 따르는 이들의 장식보다 더 그로테스크했으므로 새롭고 환상적이었다. 따라서 후세 장인들은 미켈란젤로에게 무한하고 영원히 이어질 은혜를 입었다. 그들이 언제나 따라야 하는 연결된 매뉴얼을 깨뜨릴 수 있었기 때문이다 이후에도 미켈란젤로는 자신의 방식을 산 로렌초 교회의 도서관에서 훨씬 명확하게 보여 주었다. 아름답게 배열된 창, 천장의 무늬, 놀라운 현관홀vestibule 또는 리체토ricetto(피신용 공간)가 그랬다. 건물 전체와 콘솔, 감실형 창, 코니스 같은 부분을 막론하고 이처럼 우아한 양식은 없었을 뿐더러 이 이상으로 편리한 계단도 없었다. 미켈란젤로는 계단 외곽선을 법칙을 위반해서 이처럼 기이하게 만들었는데, 그것은 다른 사람들의 일반적인 방법과 너무나 동떨어져 있어 모든 사람들이 놀라워했다.

미켈란젤로는 1516년에 산 로렌초 교회에 파사드를 덧붙이라는 첫 주문을 받았다. 그는 이 일을 하며 여러 해를 보냈지만 결과적으로 완성되지 못했다. 하지만 산 로렌초 교회의 파사드는 설명과 드로잉, 목조 모형도121을 통해 상당히 알려져 있다. 일반적으로는 이 모형이 미켈란젤로의 디자인을 최종적으로 재현하지 않았다고들 하지만 그래도

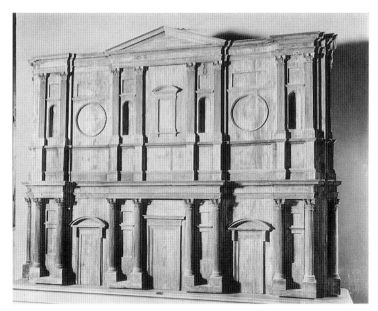

121 **전(傳) 미켈란젤로,** 피렌체, 산 로렌초 교회 목재 파사드 모형

기본적으로 그의 의도를 보여 준다. 모형을 보면 그는 브루넬레스키가 설계한 교회 형태를 건축적 측면에서 표현하는 파사드라기보다는, 분명 수많은 조각을 수용할 목적으로 대형 장식벽을 디자인했다. 이처럼 건축을 조각의 연장으로 간주하는 게 미켈란젤로의 건축에서 근본적인 특징이며 이런 경향은 로렌초 교회의 메디치 경당에서 매우 분명하게 볼 수 있다. 이 경당의 목적은 메디치 가문의 여러 인물을 기리는 것이었다. 따라서 메디치 경당의 디자인은 마우솔레움 또는 장례용 경당 mortuary chapel을 짓는다는 개념에서 출발했다. (완공되지는 않았지만) 우리는 죽은 이들, 메디치 가문의 수호성인들, 그리고 성모자상을 비롯한 석상들을 본 후에야 전체의 의미를 깨달을 수 있게 했다. 다시 말하면 이 경당 건축은 이 모든 것을 아울러 그 의미를 읽어야 한다. 또한 미켈란젤로는 제단 뒤에 있는 한 위치에서 성모자상이 놓이기로 한 경당 끄트머리까지 바라보게 할 의도로 이 경당을 건축했다.

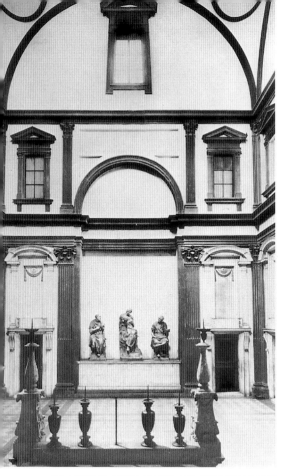
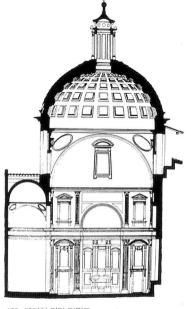

122 **미켈란젤로**, 피렌체, 산 로렌초 교회, 메디치 경당 제단에서 123 메디치 경당 단면도
바라본 내부

완성된 로렌초와 줄리아노 데 메디치의 무덤은 각각 명상적인 삶
과 활동적인 삶을 나타낸다. 명상하는 로렌초의 상은 턱을 괴고 성모
자상 쪽을 쳐다본다. 줄리아노의 상은 보다 활기찬 자세를 취하며 성
모자상 쪽을 바라본다. 이 두 사람의 석상 아래에는 상징적인 석관이
있는데, 여기에는 몸을 기댄 두 인물상이 놓여 있다. 로렌초 상과 함께
있는 인물들은 새벽과 황혼을 상징하며, 줄리아노 상과 함께 있는 보
다 활동적인 인물들은 낮과 밤을 상징한다. 최초의 디자인에서는 바닥

124 메디치 경당 줄리아노 데 메디치의 영묘

에 누워 있는 두 인물이 더 있었다. 그랬다면 현재 상태에서 인물이 석
관 뚜껑에서 미끄러져 내려올 듯 보이는 인상을 바로잡았을 것이다.
또한 세상을 떠난 메디치 가문의 인물, 곧 로렌초와 줄리아노를 정점
으로 하는 삼각 구도가 뚜렷해졌을 것이다. 양쪽 베이에 빈 벽감과, 그
위에 커다란 원호형 페디먼트가 얹히며 이 건축물은 세 부분으로 나뉘
게 배열되었고 가운데 베이에 위치한 인물상으로 시선이 집중되게 한
다. 중앙 베이는 필라스터 한 쌍이 가까이서 틀을 만들지만 페디먼트

가 없다는 사실 때문에 오히려 강조된다.도124 그러나 가운데 벽감 자체는 양옆의 비어 있는 벽감보다 더 깊다. 이처럼 건축 요소를 추가하는 게 아니라 없애는 방식으로 강조하는 것이 마니에리스모의 특징이지만, 마니에리스모의 창시자로서 미켈란젤로가 중요했던 면모는 문 위의 막힌 감실형 창 같은 세부에서 더 분명하게 볼 수 있다. 여기서 우리는 단순하면서도 완벽한 감실 테두리를 한눈에 알아볼 수 있는데, 사실 코린트식 주두인 더 큰 필라스터가 이 테두리를 형성한다.도122 사실 페디먼트는 들어간 공간에 비해 아주 약간 크다. 그래서 양쪽에 서 있는 필라스터로 인해 페디먼트 양끝이 부서진 것처럼 보인다. 감실 안쪽 공간은 더 복잡하다. 감실 자체는 두 필라스터와 원호형 페디먼트로 이루어졌다. 하지만 이 필라스터는 고전 오더 어느 것에도 해당하지 않으며, 전면에 특이한 패널이 있다. 원호형 페디먼트의 아치 꼭대기가 이중인데 그중 두 번째 호는 페디먼트 위에 놓인 형태다. 페디먼트 아래쪽이 잘려서 벽감이 위쪽 페디먼트 공간으로 흐르는 것처럼 보인다는 게 더욱 놀랍다. 빈면 페디먼드 아래에는 보기에 별다른 의미 없는 대리석 덩어리가 들어가서 바깥쪽으로 돌출되어 있다. 마지막으로 벽감의 평평한 벽면을 잘라 내고는 파테라patera(제의 때 쓰이는 얕은 도자기 또는 금속 접시로 헌주 또는 제물용 곡식을 담는다. 건축에서는 둥근 형태의 석고 벽장식을 가리키기도 한다-옮긴이)와 풍성한 꽃무늬 장식을 넣었다. 요약하면 미켈란젤로가 고전적 건축 요소들을 다소 난폭하게 다루면서 당시로서는 독특한 형태의 연속으로 재조합했다는 것이다.

바사리가 말한 대로, 미켈란젤로는 "치수, 오더, 법칙에 의해 규정되는 작업과 매우 다른 건축물을 만들었다." 메디치 경당은 줄리오 로마노의 팔라초 델 테보다 몇 년 앞서 설계되었고, 따라서 마니에리스모 건축의 으뜸가는 예임은 물론 가장 초기작 중 하나다. 경당 설계작업은 1520년 11월에 시작되어 1527년까지 계속되었다. 이 무렵 메디치 가문은 피렌체에서 추방되었고, 이후 짧은 기간이었지만 미켈란젤로는 자신이 지지했던 피렌체 공화국 정부에서 요새를 축조하는 업

무를 맡았다. 하지만 1530년에 설계 작업은 다시 시작되었다. 메디치 가문이 무력을 동원해 피렌체로 복귀했고 미켈란젤로는 설계를 재개하라는 메디치 가문의 요구에 저항할 수 없었다. 1534년에 미켈란젤로가 마침내 피렌체를 떠나 로마에 정착했기 때문에 메디치 경당과 라우렌치아나 도서관은 완성되지 못했다. 메디치 경당은 끝내 완공되지 못했지만, 라우렌치아나 도서관 일부는 아마나티가 마무리했다. 신성구실은 브루넬레스키의 구성구실을 참조했다는 게 분명하다. 하지만 어떻게 보면 신성구실은 그 당시 미켈란젤로가 고전 건축을 자기 식으로 해석한다는 입장으로 브루넬레스키의 테마를 수정한 것에 지나지 않는다. 하지만 라우렌치아나 도서관도125, 126은 완전히 새롭게 창조된 건축물이다. 이 도서관 현관홀에서는 메디치 경당에서보다 미켈란젤로의 개성적인 형태를 훨씬 명확하게 볼 수 있다. 현관홀은 약간의 난점을 야기했는데, 이는 미켈란젤로가 건물 꼭대기에서 내려오는 채광을 제안했기 때문이었다. 메디치 가문 출신 교황 클레멘트 7세는 이 제안을 거부했다. 미켈란젤로는 측면 벽에 창을 내라는 교황의 요구에 응하며 지금 보게 되는 놀라운 구조를 발전시켰다. 기존 도서관의 바닥 층이 현관홀의 바닥 층보다 상당히 높은데, 이는 교황이 설정했던 또 다른 조건에 따라 기존 수도원 건물의 꼭대기까지 이르는 기둥을 그대로 써야 했기 때문이다. 또한 창을 넣기 위해서는 현관홀의 벽을 위로 연장해야만 했다. 그 결과 폭과 길이에 비해 천고가 매우 높고 거대한 계단이 바닥 공간을 거의 다 차지하는 독특한 공간이 생겼다. 아래가 셋으로 나뉜 계단은 도서관 층에서 현관홀 바닥 쪽으로 마치 용암이 아래로 퍼져 나간 것처럼 보인다. 현관홀 안쪽 벽은 창이 아주 많은 것처럼 처리해서, 마치 바깥벽이 안쪽으로 뒤집어져서 계단을 에워싸는 듯 보인다.

메디치 경당에서처럼 감실형 벽감은 형태가 분명히 이상하다. 하지만 이 현관홀 전체에서는 분명 원주가 벽과 분리된 것이 아니라 벽 안에 들어가 있다는 것이 가장 놀라운 특징이다. 또한 커다란 콘솔 받

침대 한 쌍이 원주를 받치고 있는 것처럼 보인다. 보통은 원주가 벽을 지탱하는데, 이 현관홀에서는 정작 벽에 들어가 있는 것처럼 보이는 것이다. 이처럼 흥미로운 처리법은 실제로 이 건물 구조와 맞아떨어진다. 최근에 확인된 바에 따르면, 이 도서관은 기존 기초벽foundation wall 위에 세워져서 기초벽이 원주들을 지탱하기 때문이다. 그럼에도 이렇게 처리한 효과는 아주 이상하며, 분명 마니에리스모 그리고 미켈란젤로에게서 연상되는 의외성을 보여 준다. 브루넬레스키가 (미켈란젤로와) 비슷한 문제에 직면했다면 그는 분명 더 솔직하게 문제를 풀어나갔을 것이다. 계단은 1550년대에 바사리와 아마나티가 공동으로 완성했다. 미켈란젤로가 1558년부터 1559년 사이 어느 시점에 로마에서 작은 모형을 보냈음에도 아마나티는 미켈란젤로의 원안을 그대로 따르지는 않은 듯 보인다.

미켈란젤로는 로마에서 그의 생애 마지막 30년을 보냈다. 로마에서 그는 수많은 대형 건축물을 수주하기 시작했다. 하지만 그의 설계에 완전히 일치하게 지어진 건축물이 거의 없었다. 그중에서도 1546년에 시작해 세상을 떠날 때까지 매달렸던 성 베드로 대성당은 가장 중요한 작업이다. 그는 성 베드로 대성당을 일생을 바친 최고의 작품으로 여겼기 때문에 보수도 거절했다.

그럼에도 미켈란젤로는 수많은 일을 시작했는데, 그가 말년에 떠맡은 가장 중요한 세속 건축물은 로마 캄피돌리오 언덕에 세울 건축물과 아우렐리우스 성벽에 피아 문Porta Pia을 재설계하는 것이었다. 캄피돌리오Campidoglio는 언제나 로마 정부의 본부였고, 공화정 시기와 제정 시기에는 흔히 세계의 수도Caput Mundi로 일컬어졌다. 따라서 캄피돌리오 일대를 재설계해서 보다 훌륭한 환경을 제공하겠다는 것은 매우 중요한 정치적 프로젝트였고, 이는 1538년에 마르쿠스 아우렐리우스의 석상을 이곳으로 옮기며 시작되었다. 이 석상은 2세기부터 당시까지 손상되지 않고 전해온 로마 황제의 기마상으로는 유일한 것이었다. 중세와 그 이후까지만 해도 이 석상의 주인공이 마르쿠스 아우렐리우

125 **미켈란젤로**, 피렌체, 라우렌치아나 도서관 현관홀, 1524년 착공

126 라우렌치아나 도서관 현관홀 계단

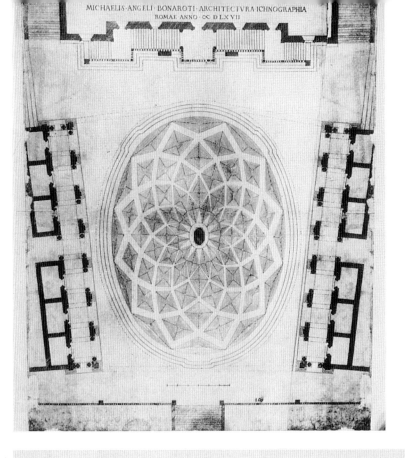

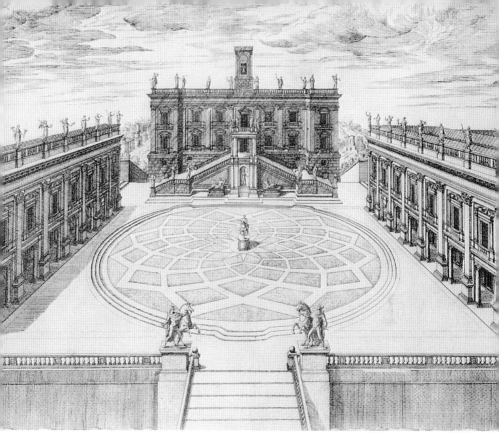

127 (왼쪽 페이지 위)
미켈란젤로, 로마, 캄피돌리오
재설계 평면도, 팔라초
캄피돌리오(인쪽), 1546

128 (왼쪽 페이지 아래)
팔라초 캄피돌리오 입면도

129 (위) **E. 뒤페라크**,
캄피돌리오 언덕 전경, 동판화

130 (오른쪽) 팔라초
캄피돌리오(부분)

스가 아니라 최초의 그리스도교인 황제인 콘스탄티누스라고 믿었고 따라서 이 기마상은 그리스도교 제국의 상징이라는 의미를 지니게 되면서 캄피돌리오 언덕을 재설계하는 데 매우 중요했다. 미켈란젤로는 1546년에 이 작업도127-130에 착수했지만 불행히도 작업은 극히 더뎠고 그가 세상을 떠난 후에는 자코모 델라 포르타Giacomo della Porta, 1532-1602가 이어받아 미켈란젤로의 원안에서 많이 변한 모습으로 완성되었다. 하지만 미켈란젤로 사후 5년이 되기 전에 제작된 일련의 판화가 남아 있어 캄피돌리오를 재설계하며 그가 관철시키려 했던 의도를 파악할 수 있다.

이 판화를 보면 미켈란젤로는 캄피돌리오 일대 전체 공간을 쐐기 모양 평면에 포함시키려고 했다. 사각형에서 더 폭이 넓은 쪽에는 상원의사당Palace of the Senators, 로마 정부 청사가 들어섰으며 폭이 좁은 쪽 끝은 비탈을 따라 경사가 급한 계단으로 개방되어 있다. 공간 중심에 있는 타원형 보도가 이런 사다리꼴 평면을 강조하면서, 동시에 마르쿠스 아우렐리우스 석상에 집중하게 한다. 델리 포르타는 미켈란젤로가 계획했던 형태들을 변형해서 디자인 전체를 수정했다. 그는 보도 디자인을 바꾸고, 무엇보다도 미켈란젤로의 평면도에 있는 세 갈래 가도街道 대신 사다리꼴의 네 귀퉁이를 개방해 가도 네 곳을 조성함으로써 내부로 집중되는 디자인을 외부로 확장하는 것으로 바꾸었다.도127 최근에 미켈란젤로의 디자인에 따라 보도가 다시 놓였으나 델라 포르타가 조성했던 네 가도는 남았다. 그래서 현재의 보도 배치가 예전보다 더 혼란스럽게 보인다. 양쪽 개방된 공간에 있는 팔라초 두 곳에는 현재 두 군데 박물관이 자리 잡고 있다. 이 두 팔라초 역시 델라 포르타에 의해 설계가 변경되었지만 미켈란젤로의 작업이 상당 부분 남아 있으며 도130에서 보는 것 같은 디테일도 볼 수 있다. 건축사적 입장에서 보면 이 두 팔라초에서 이루어진 가장 중요한 혁신은 소위 거대 오더Giant Order, 곧 두 층을 가로지르는 필라스터 또는 원주를 도입했다는 점이다.주25 여기서 필라스터는 높은 기단 위에 놓였고 건물의 두 층

을 결합한다. 그중 아래층에는 아치 대신 새로운 모티프, 곧 직선 엔타블러처를 지지하는 원주가 있다. 따라서 거대 필라스터, 지상층의 원주, 위층 감실형 창의 더 작은 원주들 사이에 설정되는 관계가 극히 복잡해지면서 15세기 건축가들이 이용했던 단순한 비례에서 매우 멀어졌다. 창의 세부 또는 거대 오더의 기저를 이루는 것처럼 보이는 패널은 다시 한 번 복잡함을 선호하는 마니에리스모의 특징을 나타낸다.

미켈란젤로의 마지막 작업은 초기 그리스도교 시대에 지어진 산타 마리아 마조레 대성당에 조성했던 스포르차 기도실과 피아 문도131이라고 알려진 요새의 대문이다. 1562년에 공사를 시작했던 피아 문은 대부분 미켈란젤로 사후에 지어졌으나 미켈란젤로의 드로잉이 적어도 세 점이 남아 있다. 1568년에 제작된 판화는 40여 년 전에 지었던 메디치 경당의 감실형 창과 비교했을 때, 미켈란젤로의 형태가 훨씬 복잡해졌음을 보여 준다. 온전한 삼각형 페디먼트 안쪽에 분절된 원호형 페디먼트를 넣는 것이 그러한 예다. 동시에 미켈란젤로는 피아 문의 가운데 부분을 매끈한 벽으로 처리하고 그에 면한 양쪽 베이에는 울퉁불퉁한 돌을 쌓는 질감 대조에 대단히 흥미를 느꼈다. 뚫린 창 부분에

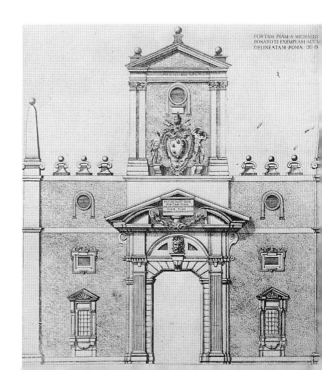

131 **미켈란젤로,**
로마, 피아 문.
1562년 착공. T.
뒤페라크의 동판화

들어간 창의적인 환상의 세계는 베르니니와 보로미니 같은 17세기 건축가들이 계속 이용하는 데 그치지 않고 더욱 발전시켰다. 이 두 건축가는 미켈란젤로가 로마에 지은 건축물에서 많은 영향을 받았다.

산미켈리와 산소비노

브라만테의 건축적 발상은 이탈리아에 널리 전파되었다. 그의 수많은 제자와 조수들이 이탈리아 반도 전역으로 퍼졌기 때문이었다. 한편 브라만테의 2세대 제자, 곧 제자의 제자들은 흔히 이탈리아를 벗어나 활동하거나 세를리오의 경우에서 보듯이 건축론을 집필해서 브라만테의 아이디어가 전파되는 데 일조했다. 라파엘로의 제자인 줄리오 로마노는 만토바에서 브라만테의 고전주의적 형태를 아주 바꾸어 놓았다. 하지만 이탈리아 북부에서는 약 1525~1550년 사이에 산미켈리와 산소비노가 베네치아 공화국의 영토에서 활동할 때 브라만테의 발상이 가장 크게 영향을 미쳤다. 1527년의 로마 약탈에 이은 심한 정치적 위기 상황 때문에 중부 이탈리아에서는 건축물 주문이 거의 없었다. 반면 베네치아 공화국은 여전히 강력했으므로 건축가는 물론 군사기술자가 필요했다. 산미켈리와 산소비노는 모두 베네치아 공화국에서 봉급을 받는 공무원이었지만 베네치아 자체에는 산소비노가 더 많은 건축물을 남겼다.

미켈레 산미켈리Michele Sanmicheli, 1484-1559는 베로나 태생인데, 당시 베로나는 베네치아 공화국 영토였다. 그는 16세에 로마로 가서 아마도 안토니오 다 상갈로의 제자 또는 조수로 일했을 것이다. 그의 것이라고 전하는 드로잉이 남아 있지만 거기서 알아낼 수 있는 것은 그리 많지 않다. 1509년에 산미켈리는 오르비에토로 갔고 거기서 거의 20년 동안 활동하면서 오르비에토에 몇몇 작은 경당과 가옥을, 오르비에토에서 약 32킬로미터가량 떨어진 몬테피아스코네 마을에 대성당Cathedral

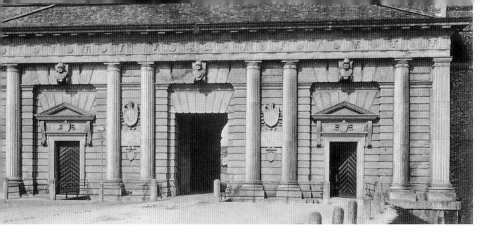

132 **산미켈리**, 베로나, 팔리오 문, 1530년대

of Montefiascone을 세웠다. 얼마 후인 1527년에 그는 고향 베로나로 돌아
가 베네치아 공화국의 군사건축가가 되었고 튀르크의 위협에 대항하
는 주요 방어지였던 크레타, 달마티아, 코르푸 같은 곳으로 여러 차례
긴 여행을 떠났다. 또한 그는 베네치아 근처 리도 섬에 큰 항구를 세
웠고 베로나를 비롯한 여러 곳에 성벽 출입문을 세웠다. 16세기 중엽
의 위험한 정치적 상황에서 이것이 그가 조국에 할 수 있는 가장 중요
한 임무였다는 건 거의 확실했고 그래서 산미켈리는 생에 대부분을 군
사 건축가로 헌신했다. 베로나의 성문 같은 두어 가지 예외가 있지만,
이것은 위대한 예술가에게 시간 낭비였다. 그럼에도 군사 건축가로서
의 경험은 그의 건축에 뚜렷한 흔적을 남겼다. 요새는 오직 튼튼하기
만 하면 되는 게 아니라 강해 보여야 한다. 산미켈리의 팔리오 문Porta
Palio도132과 누오바 문Porta Nuova('새 문'이란 뜻)은 난공불락으로 보인다.
신중하게 고려한 러스티케이션과, 무리 지어 배치한 원주, 작은 아치
에 들어간 육중한 쐐기돌 때문이다. 팔리오 문은 바깥쪽 러스티케이션
처리 때문에 더 거칠어 보인다. 안쪽의 시가지 면으로 낸 개방된 아케
이드와 의도적으로 대조되며 울퉁불퉁하고 견고한 인상을 주는 것이
다. 포탄 공격에 노출되는 성벽 바깥 면은 도리스식 오더를 가능한 한
풍부하게 적용했다. 그래서 바사리는 베로나 성문에 관해 다음과 같이

216

적었다. "베네치아 의회가 건축가(산미켈레)의 역량을 최대한 이용하여 고대 로마의 건물과 작품에 필적하게 만들었다는 것을 이 두 성문에서 제대로 볼 수 있을 것이다."

베로나 시가지에서는 그가 남긴 중요한 팔라초 세 곳도133-136을 볼 수 있는데, 이 건물들은 모두 1530년대에 지어진 듯 보이지만 정확한 연대 추정에는 문제가 있다. 팔라초 폼페이Palazzo Pompei도133는 그중 가장 연대가 이른데 틀림없이 1530년 무렵에 짓기 시작했을 것이다. 이 건물은 기본적으로 브라만테가 지은 라파엘로의 집을 북부 이탈리아 사람들의 입맛에 맞도록 질감이 더 풍부하게 개작한 것이다. 팔라초 폼페이는 가운데 베이에 주 출입구를 둔 7베이로 구성되었는데 이 가운데 베이가 양옆 창문이 들어간 베이보다 약간 넓다. 건물의 양 끝을 짝지은 원주와 필라스터로 마감했기 때문에 라파엘로의 집을 완벽하게 표현했으나 팔라초 폼페이의 경우 가운데와 양 끝을 약간 강조해서 이 부분이 더 뚜렷하게 나타난다. 이렇게 된 이유는 아마도 지상층이 팔라초의 일부일 뿐 개별 상점에게 세를 주지 않았기 때문일 것이다. 말하자면 팔라초 폼페이의 창문은 라파엘로의 집 창문보다 약간 작고 주출입구는 그에 따라 살짝 크다는 의미다. 그래서 양 끝의 베이에 놓인 원주와 필라스터 한 쌍 각각으로 강조해서 균형을 이뤄 주지 않는다면 다른 베이보다 가운데 베이가 넓다는 것이 어색해 보였을 것이다.

이렇게 라파엘로의 집을 새로운 목적에 맞게 변형했던 경향은 산미켈리의 팔라초 카노사Palazzo Canossa도134, 135에서 더 분명하게 볼 수 있다. 팔라초 카노사의 평면도는 로마 팔라초 유형에서 비롯되었는데 (라파엘로의 집보다) 페루치의 팔라초 파르네지나를 더 연상하게 하는 형태를 택했다. 팔라초 카노사의 뒤쪽은 매우 빠르게 흐르는 아디제 강을 향하기 때문에 네 번째 벽을 쌓을 필요가 없었다. 그래서 중정은 삼면이 건물에 면하고 뒤쪽은 강에 면한다. 어떻게 보면 팔라초 카노사는 줄리오 로마노의 팔라초 델 테를 떠올리게 하는데, 이를테면 지

상층이 아치가 셋인 주출입구와 중이층mezzanine으로 이루어진 점이 그
러하다. 이 점이 팔라초 카노사가 1530년대 후기에 지어졌음을 알려
주는 듯하다(1537년에 이 팔라초는 짓는 중이었다). 어찌 되었든 팔라초
카노사는 라파엘로의 집으로부터 상당히 벗어났다. 하지만 파사드는
전체적으로 러스티케이션 처리를 한 기단과, 매끈한 돌로 마감하고 필
라스터 한 쌍으로 분리되는 커다란 창을 지닌 피아노 노빌레로 분리된
다. 지상층에 있는 중이층 창은 위층의 창을 반복하는 배치를 보여 준
다. 이로써 충분한 방을 마련하는 문제가 어느 정도 명료한 형식을 희
생하여 극복되었다. 피아노 노빌레의 복잡한 질감은 라파엘로의 집은
물론 브라만테가 바티칸에 지었던 벨베데레의 많은 부분에서 영향을
받았다. 파사드는 다시 한 번 필라스터를 겹쳐 양 끝에서 마감하지만,
그 나머지 부분은 필라스터 한 쌍과 커다란 둥근 아치창으로 단순하
게 표현되었다. 그러나 창은 아치의 굽 몰딩이 많이 튀어나와 양쪽으
로 필라스터 한 쌍까지 이어진다. 창의 둥근 아치 위에 있는 띠처럼 보
이는 얕은 패널은 필라스터 뒤로 숨었다가 그 다음 베이에서 다시 노
출되는 식으로 가로선을 만든다. 이렇게 뚜렷하게 강조되는 수평선은
브라만테가 벨베데레도81에서 이용했던 판 형태와 매우 비슷하다.

133 **산미켈리**.
베로나, 팔라초
폼페이, 약 1530년
착공

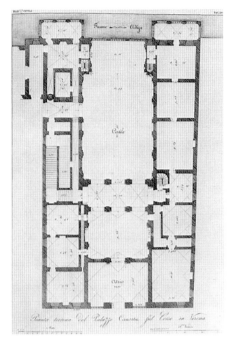

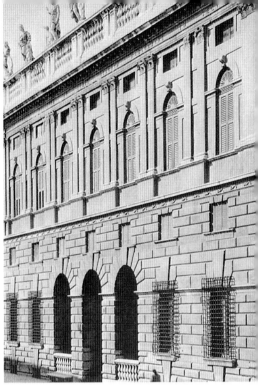

134, 135 (위) **산미켈리**, 베로나, 팔라초
카노사, 평면도와 파사드, 1530년대 말

136 (아래) **산미켈리**, 베로나, 팔라초
베비라쿠아, 1537년 이전에 설계

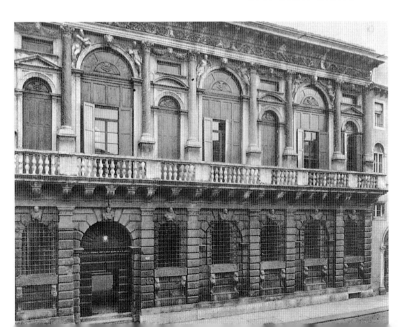

팔라초 폼페이나 팔라초 카노사는 모두 산미켈리의 세 번째 주요
작품인 팔라초 베비라쿠아Palazzo Bevilacqua도136를 위한 준비 단계가 아니
었다. 이 건물은 역시 산미켈리의 작품으로 1540년대에 건축했다고 추
정되는 펠레그리니 경당Pellegrini Chapel과 관계있다는 주장이 제기되므로
연대를 정확히 추정하기가 매우 어렵다.주26 팔라초 베비라쿠아는 확실
히 줄리오 로마노와 새로운 마니에리스모식 발상에 크게 영향을 받았
다. 파사드에 여러 모티프가 매우 복잡하게 얽힌 모습을 보여 주는데
일부 이런 모티프의 유래를 거슬러 올라가면 바로 줄리오 로마노에 가
닿기 때문이다. 첫째, 이 건물은 줄리오가 지었던 팔라초 델 테, 라파엘
로의 팔라초 브란코니오 델라퀼라, 산소비노가 베네치아에 지었던 일
부 동시대의 건물들을 제외하고 이 시기 세워진 어떤 건물보다 전체적
질감이 매우 풍부하다. 지상층은 러스티케이션으로 육중하게 처리했
을 뿐 아니라 여러 개의 필라스터를 하나의 오더로 묶었고 창문의 쐐
기돌에는 풍부한 장식을 적용했다. 창과 문의 개구부는 작고 큰 베이
가 교차하면서 A B A B A 리듬이 생긴다. 피아노 노빌레의 베이들도
이런 리듬에 따라 좁았다 넓었다 좁아지는 패턴을 취하므로 브라만테
가 이용했던 베이처럼 일률적인 크기가 될 수 없다는 것을 의미한다.
바꿔 말하면 이것은 피아노 노빌레에 개선문 모티프를 적용하는 것으
로 귀결된다. 그래서 위에 중이층이 자리 잡은 작은 아치 옆에 큰 아치
가 있고 그 다음에 다시 작은 아치가 나온다. 더 자세히 세부를 분석
하면 이처럼 파사드가 지극히 복잡하다는 점이 분명해진다. 파사드에
는 A B A의 흐름이 있을 뿐만 아니라 말하자면 더 작은 아치 위에 들
어간 (아주 마니에리스모적인) 작은 박공을 삼각형과 원호형이 교차하도
록 해서 대비했다. 따라서 이 파사드의 베이 형식은 A B C B C B A로
읽어야 한다. 그러나 이 형식은 설계자의 원래 의도가 주출입구를 (지
금 보이는 것처럼) 왼쪽에서 두 번째 베이가 아니라 중심축에 두는 것이
라는 가정에 근거한다. 그래서 이 팔라초는 현재의 7베이 구성이 아니
라 11베이어야 하는 미완성작이라고 흔히들 추정한다. 하지만 이런 추

정은 그럼직하지 않은 게 이 팔라초는 이미 규모가 큰데 11베이가 되면 상대적으로 단촐한 한 가족에게 너무 클 것이기 때문이다. 현재의 높이와 너비 2:3 비율도 이 팔라초가 완성작이라는 것을 시사한다. 더욱이 피아노 노빌레에서 각 베이를 구분하는 원주의 재질도 매우 복잡하다. 현재 이 팔라초의 원주들은 모두 세로로 홈이 패 있고 오더와 엔타블러처가 그에 맞춰 풍부하게 장식되었다. 하지만 이 세로 홈은 고유한 리듬을 가지고 있어 팔라초의 왼쪽 귀퉁이에서 시작해 직선, 왼 방향 나선, 오른 방향 나선, 직선, 직선, 왼 방향 나선, 오른 방향 나선, 직선 순이다. 즉 A B C A A B C A의 흐름이 창문 베이의 흐름 위에 펼쳐진다. 그래서 이 팔라초의 현재 모습이 중심에서 벗어난 출입구 베이를 제외하면 대칭을 이루는 것이다.

더 작은 베이에는 떠받쳐 올린 박공 위에 작은 중이층 창이 있다. 반면 큰 아치의 스팬드럴(아치의 양쪽과 위쪽의 삼각형에 가까운 형태 부분)에는 양감이 풍부한 조각상이 놓였다. 요철이 심한 러스티케이션이 적용된 지상층은 물론 작은 중이층 창과 극히 양감이 풍부한 조각상과

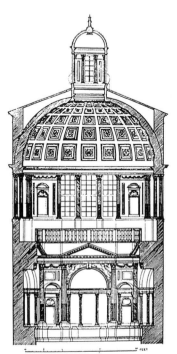

137 **산미켈리.**
베로나, 펠레그리니
경당 단면도와 평면도,
1529년과 이후

코니스로 인해 약간 거북한 느낌이 들기 때문에, 많은 사람들은 팔라초 베비라쿠아가 마니에리스모의 훌륭한 예라고 간주한다. 그러나 이 팔라초에서 줄리오 로마노의 영향을 추론하는 것보다는 그 기원을 추적하는 편이 훨씬 흥미롭다. 누오바 문 또는 팔리오 문에는 육중한 러스티케이션을 써서 분명 의도적으로 튼튼하다는 인상을 준다. 산미켈리는 원래 군사 건축물에 적용되었던 이런 러스티케이션에서 비롯되는 강한 명암 대비에 그 자체로 매력을 느끼게 된 것 같다. 아마도 더 중요한 점은 베로나에는 고대의 유적이 풍부했다는 사실이다. 그리고 산 베르나르디노 교회의 펠레그리니 경당에서 훨씬 풍부하게 나타나지만, 팔라초 베비라쿠아에 이용된 모티프 중 상당수는 고대를 본뜨려는 바람에서 비롯되었다. 실제로 펠레그리니 경당의 평면도는 거의 그대로 로마 판테온도137, 143에서 비롯되었으로, 산미켈리가 의식적으로 위대한 고전 건축물 원형 중 하나를 본뜨려 했다는 것은 분명하다. 한편 팔라초 베비라쿠아에서 길을 따라 불과 50미터만 걸어 내려가면, 정확한 언대를 두고 고고학자들의 의견이 갈리지만 분명 로마 시대의 기념물인 보르사리 문Porta de'Borsari에 닿는다. 이런 사실로 우리는 산미켈리의 의도를 확인하게 된다. 보르사리 문은 팔라초 베비라쿠아의 아치 위로 올라간 작은 페디먼트, 나선 홈이 팬 원주, 전반적으로 풍부한 효과의 원천이 된다. 팔라초 베비라쿠아는 브라만테 이후 세대 건축가들이 고전 고대의 유적에 매우 몰두했고, 이들의 관심이 후대의 더 풍요로운 로마의 건축물에 집중되었음을 다시 한 번 보여 준다. 아마도 이런 경향은 산미켈리의 작업에서 가장 분명하게 나타나겠지만 그와 동시대인인 피렌체 출신 건축가 자코포 산소비노Jacopo Sansovino, 1486-1570의 작업도 마찬가지였다. 산소비노는 산미켈리와 같은 시기에 로마에 정착했다가 1527년부터는 역시 산미켈리처럼 베네치아 공화국을 위해 일했다.

자코포 산소비노(본명 자코포 타티Jacopo Tatti)는 1486년에 태어나 1570년에 세상을 떠났다. 그는 원래 조각가로 경력을 시작했다. 조각

가이자 건축가였던 안드레아 산소비노Andrea Sansovino(본명 안드레아 콘투치Andrea Contucci, 1467-1529)의 휘하에서 수학했으며, 그의 이름은 스승인 안드레아 산소비노에게서 비롯되었다. 그는 장수하면서 조각가인 동시에 건축가로 활동했고 베네치아에서 성과를 거둔 피렌체인이었으므로, 1568년에 출간된 바사리의 일명 『르네상스 예술가 열전』에도 그에 관해 상세하게 기술되어 있다. 1570년에 산소비노가 세상을 떠난 후 바사리는 그에 관해 처음에 적었던 내용을 수정했다.주27 베네치아에서는 산소비노의 명성이 매우 높았다. 그는 티치아노Tiziano와 틴토레토Tintoretto 같은 위대한 예술가들, 피에트로 아레티노Pietro Aretino 같은 저술가와 우정을 나누게 되었다. 산소비노의 아들은 탁월한 저술가이자 가장 훌륭하다고 꼽히는 베네치아 여행안내서의 저자였고, 그 책에서 아들은 자기 아버지의 작업에 충분히 관심을 기울이기도 했다. 산소비노는 산미켈리와 마찬가지로 브라만테의 영향을 받았으며, 스스로를 본질적으로 고전 건축가로 생각했을 것이다. 그는 1505년과 1506년 사이 어느 시점에 줄리아노 다 상갈로와 함께 로마로 갔고 산미켈리와 같은 시기에 브라만테 사단으로 들어갔다. 그 후 20년 이상 산소비노는 피렌체와 로마에서 활동했는데, 1518년 이후에는 로마에서 건축가로서 활동하기 시작했다. 산미켈리처럼 그는 1527년에 북쪽으로 피신했고 이후 세상을 떠날 때까지 베네치아에서 살았다. 그는 또 다시 조각가이자 건축가로서 활동했다.

그의 가장 유명한 조각상 〈마르스와 넵투누스Mars and Neptunus〉는 육지와 해상에 미치는 베네치아의 권력을 상징하는 거대한 인물상으로, 팔라초 두칼레에 있는 스칼라 데이 기간티Scala dei Giganti('거인들의 계단'이란 뜻) 꼭대기에 세워져 있다. 이 조각상은 말기작으로 추정하지만, 미켈란젤로의 영향은 물론 고전 조각상에 관한 연구가 매우 분명히 나타난다. 따라서 이 조각상은 건축에서 그의 목표를 보여 주는 전형으로도 간주될 수 있다. 그가 베네치아에서 처음으로 맡았던 일은 공화국을 위한 소소한 작업이었다. 1529년에 그는 베네치아 시국 수석 건

축가로 임명되어 건설부의 수장으로서 도시 환경을 개선하고, 시장을 규제하는 등 그 비슷한 일을 하며 대부분의 시간을 보냈다. 그러나 그는 거의 40년 동안 공직을 유지하면서 그 기간에 명작으로 꼽히는 건물 대부분을 지었다. 그의 일생일대의 명작은 의심의 여지없이 대도서관이며, 이 건물은 팔라초 두칼레에 면한 산 마르코 광장의 한쪽 면을 차지하고 있다.도138-140 이 도서관은 원래 베사리온 추기경Cardinal Bessarion이 창설했는데, 1468년에 그는 감사의 표시로 이 도서관을 베네치아에 기증했다. 오래 고심한 끝에 시 당국은 장서를 수용할 대규모 건물을 짓기로 결정했고, 1537년에 산소비노가 작업에 착수했다. 이 도서관은 그가 세상을 떠난 후 1583년과 1588년 사이에 빈첸초 스카모치Vincenzo Scamozzi, 1548(1552)-1616가 완공했다. 산 마르코 도서관은 흔히 리브레리아 산소비니아나Libreria Sansoviniana('산소비노의 도서관'이라는 뜻)로 알려졌다. 그래서 이 도서관은 전 세계를 통틀어 그 건물을 지은 건축가의 이름으로 알려진 아주 드문 건물 중 하나다. 산소비노의 도서관은 언제나 대단한 명성을 누려왔다. 그래서 팔라디오도 1570년에 이 도서관을 가리켜 '아마도 고대 이래 이제껏 세워진 건물 중에서도 가장 풍부하게 장식된 건축물'이라고 하면서 자기가 지은 비첸차의 바실리카를 이 도서관과 매우 흡사하게 모방함으로써 이 도서관에 찬사를 보냈다. 그렇긴 했지만 1545년 12월 18일에 극심한 서리가 내려 천장 일부가 무너지자 산소비노는 그 즉시 수감되었고, 그를 옹호하는 아레티노, 티치아노, 신성로마제국의 황제 카를 5세의 대사가 중재에 나서고 나서야 풀려났다.

이 건물을 위에서 바라보면 지상에서 바라보는 것보다 산소비노가 직면했던 문제가 복잡했다는 점이 더 분명히 나타난다.도140 사실상 산소비노는 산 마르코 광장과 팔라초 두칼레 모두에 면하는 건물을 설계해야 했다. 하지만 동시에 공화국의 주요 건물로서 두 건물과 과도하게 충돌하거나 이 두 건물의 중요성을 최소화해서는 안 되었다. 또한 산소비노는 그의 도서관을 베네치아에서 단 하나의 커다란 개방

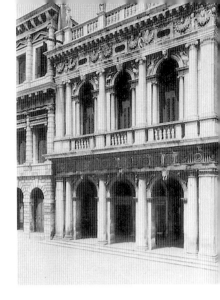

138 (오른쪽) **산소비노**, 베네치아 국립
마르차나 도서관. 석호(潟湖)에 면한 측면, 왼쪽은
산소비노가 지은 조폐국, 1537년 착공

139 (아래) 팔라초 두칼레 맞은편 마르차나
도서관 파사드(오른쪽은 종탑의 기단에 있는
산소비노의 로지아)

140 (맨 아래) 위에서 내려다본 조폐국, 도서관,
종탑, 성 마르코 대성당과 팔라초 두칼레

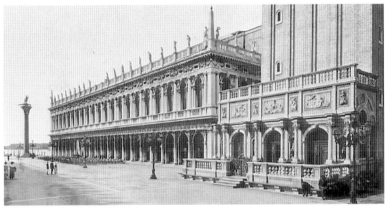

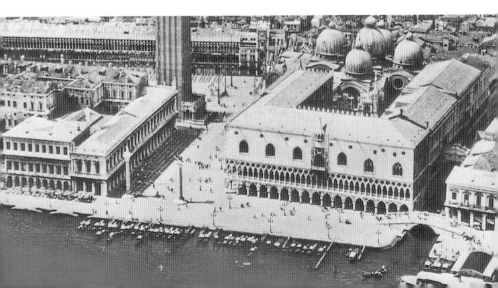

공간인 산 마르코 광장과 소광장Piazzetta and Piazza di San Marco의 본질적인 부분을 형성하게끔 배치해야만 했다. 산소비노는 팔라초 두칼레의 긴 파사드와 평행을 이루며 이어지는 아주 긴 파사드를 조성해 문제를 해결했다. 그리고 팔라초 두칼레와 마찬가지로 운하 쪽으로도 파사드가 돌아가게 했다. 또한 팔라초 두칼레의 지붕선보다 도서관의 지붕선을 낮게 해서 산소비노는 도서관이 두드러지는 것을 피했다. 하지만 장식 조각상을 다수 세우고 명암을 극히 풍부하게 직조함으로써 화려하면서도 풍부한 색채를 자랑하는 산 마르코 대성당, 팔라초 두칼레와 함께 도서관 자체를 부각하는 데 성공을 거둔다. 이처럼 도서관의 세부는 산소비노의 작업이 브라만테가 이 건물을 지었을 경우보다도 훨씬 풍부했을 것이라는 점을 보여 준다. 그러나 육중한 도리스식 오더를 이용하고 고전 원형, 즉 마르첼로 극장을 참조한 점은 모두 정서적으로 완전히 브라만테를 따르고 있다. 이 도리스식 오더의 세부를 두고 벌어진 당시의 논쟁에 따르면 산소비노의 이 건물은 (고전을) 올바르게 따른 모범으로 간주되었다. 건물을 지을 때 그의 으뜸가는 목적이 고전 규칙의 구현이었다는 점은 분명하다. 비트루비우스의 논문에는 도리스식 오더 신전에서 모서리는 메토프가 절반이어야 한다half-metope주28는 애매한 구절이 있는데, 이렇게 배열하기는 극히 어렵다. 산소비노는 모서리에 육중한 기둥을 배치했고, 메토프를 보통보다 약간 넓게 해서 기둥의 너비에 맞춤으로써 비트루비우스가 전했던 올바른 효과를 내도록 했다. 이처럼 기발한 해결책은 실상 문제를 피해간 것이었음에도 모두를 만족시켰다. 기둥은 건축가가 원하는 너비로 만들 수 있기 때문이다. 그럼에도 이 도서관 건물의 전체적인 효과는 대개 이런 처리법에 의존했는데, 그 이유는 프리즈가 너무 크고, 아치 사이에 들어가는 도리스식 오더는 팔라초 파르네세의 그것과는 비율이 달라졌기 때문이다. 이 두 건물이 고대의 동일한 원형에서 비롯되었더라도 말이다. 산소비노는 피아노 노빌레에는 이오니아식 오더를 적용해 지상층 포르티코보다 층고를 높여서 건물 윗부분을 자유롭게 건축했다. 사실

이 지상층 포르티코는 보행자들이 비와 햇빛을 피하게 하려는 것이었으므로 실제로 건물의 일부가 아니었다. 그리고 지금은 카페에서 내놓은 테이블로 막혀 있다. 엄밀한 의미에서 도서관은 1층(우리식으로는 2층)이며 비례의 차이는 분리된 더 작은 오더가 떠받치는 도서관 창문의 더 작은 아치로 계속 이어진다. 이 더 작은 이오니아식 오더 원주에는 홈이 패어 그 옆에 있는 더 크고 매끈한 원주와 너무 분명하게 충돌하지 않는다. 더 큰 오더 위에는 공들여 조각한 프리즈를 포함해 매우 풍부하게 장식된 엔타블러처가 있는데, 이것은 그 아래 있는 오더보다 매우 높으며 애틱 창이 뚫려 있다.

따라서 이 도서관은 전체적으로 대단히 단순한 느낌을 준다. 산마르코 소광장에 면한 아주 긴 파사드에 아래위층으로 아치가 반복되나
도139 동시에 표면의 질감과 명암의 대조가 매우 풍부하기 때문이다. 1층 창에 작은 원주를 이용한 점은 이른바 팔라디오의 모티프 중 하나를 떠올리게 한다. 이런 창문 처리법은, 그로부터 10~12년 후로 연대를 추정하는 비첸차의 바실리카 팔라디아나Basilica Palladiana에서 팔라디오가 창문을 처리했던 방식도162과 비교해 보는 게 유익할 것이다. 이 도서관의 내부는 마치 외부처럼 공들인 장식이 풍부하긴 하지만, 동시대에 활동했던 줄리오 로마노의 마니에리스모 양식과 혼동될 만한 게 전혀 없다.

산소비노가 베네치아에 지은 또 다른 주요 건물은 거의 같은 시기에 착공되었는데, 그중 두 건물이 도서관에 바로 이웃한다. 1537년에 그는 조폐국La Zecca을 짓기 시작했는데, 이 건물은 부두 쪽에서 도서관 바로 옆에 위치한다. 산 마르코 대성당의 종탑 기단에 있는 로지아도 이때 착공했는데, 이 로지아는 산 마르코 소광장 맞은편 끝에 자리 잡았다. 그리고 코르나로 가문을 위한 팔라초, 곧 대운하에 접하는 팔라초 코르네르 델라 카그란데Palazzo Corner della Ca'Grande도 이때 착공했다.

종탑의 로지아도139는 수직인 탑의 몸체와 도서관의 매우 긴 수평선을 조화시키려는 의도로 지은 것이다. 그래서 산소비노는 그 위에

애틱이 있는 단독 아케이드 형을 채택했고, 애틱을 여러 패널로 나눈 후 부조로 장식했다. 그는 조각상이 들어간 벽감과 개선문의 리듬을 이용해서 전체적으로 인접한 도서관 파사드를 떠올리게 했는데, 이 로지아는 도서관 파사드보다도 훨씬 풍부하게 장식했다. 현재 보는 소형 로지아 곧 로제타Loggetta는 1902년에 종탑이 무너진 후 재건된 것이다. 그리고 산소비노는 도서관의 맞은편 끝에 조폐국을 세웠는데, 이 건물은 애초에 2층이었다.도141 조폐국 건물은 베네치아 공화국이 보유한 엄청난 금과 은을 보관하려 지었으므로 보기에도 실제로도 매우 튼튼했다. 조폐국은 1545년에 준공되었으며, 바사리에 따르면 산소비노가 베네치아에서 처음으로 지은 공공건물이다. 바사리는 아마도 이 건물이 산소비노가 베네치아에 지었던 공공건물 중에서 제일 먼저 완성되었다는 이야기를 하고 싶었을 것이다. 그는 나아가 산소비노가 이 건물을 통해 베네치아에 '루스티카 오더Rustic Order' 또는 '토스카나식 오더'(로마 시대에 발전된 고전 오더로, 원주에 홈을 파지 않고 그 위 엔타블러처에서는 트리글리프 또는 구타가 없어서 도리스 오더보다 더 단순하다)를 도입했다고 설명한다. 무겁고 여러 원주들이 수평 요소로 묶인 점은 팔라초 델 테를 떠올리게 하며, 16세기 말과 17세기 초에 유럽 전역에서 대단한 인기를 끌었던 루스티카 오더의 원주를 예견하게 한다. 토스카나식 오더는 베네치아에서 몇 년을 살았던 세바스티아노 세를리오Sebastiano Serlio의 건축서를 통해 북유럽에 소개되었다. 그는 베네치아에서 몇 년 동안 살았다.

산소비노가 베네치아에 공공건물이 아니라 개인을 위해 지은 주요 건물로는 코르네르 가문의 팔라초 코르네르가 유일하다.도142 이 건물 역시 1537년에 초석이 놓였으나 아마 산소비노가 세상을 떠날 때까지도 완공하지 못했을 것이다. 이 팔라초는 팔라초 벤드라민카레르가 좋은 본보기인 베네치아식 팔라초 유형을 규칙화하려는 오랜 시도를 마침내 완결 지었다. 팔라초 코르네르에서 산소비노는 라파엘로의 집 유형을 따라 지상층에 러스티케이션을 적용했고, 팔라초 델 테처럼 커

다란 아치 셋으로 이루어진 출입구를 냈다. 이전에 지었던 팔라초에서처럼 그는 지상층에는 작은 창과 그 위에 중이층을 배치했으며, 피아노 노빌레와 그 위층은 동일하게 처리했다. 여기서 바깥 창은 쌍을 이룬 반원주 사이에 위치하며, 창문 기둥과 쌍을 이룬 원주 사이 공간은 좁다. 파사드 중앙에 있는 창 세 개는 그란 살로네(대형 응접실)의 채광을 담당하는데, 그 양쪽에 배치된 두 쌍의 창과 거의 구별되지 않는다. 반면 양옆 창에는 각각 발코니가 있지만, 그란 살로네에는 창 세 개를 아우르는 긴 발코니가 있다. 따라서 건축가는 가운데를 한 단위로 묶는 전통을 강조하면서 동시에 파사드를 하나의 전체로 규정하게 된 셈이다. 팔라초 코르네르는 이후 베네치아식 팔라초 건축의 표준형이 되었다. 발다사레 론게나Baldassare Longhena, 1598-1682(베네치아에 바로크 건축을 선도한 건축가)가 17세기 말에 지었던 팔라초 페사로Palazzo Pesaro, 팔라초 레초니코Palazzo Rezzonico 같은 건물들은 분명 팔라초 코르네르에서 비롯된 것들이다. 따라서 산소비노는 그의 친구인 티치아노처럼 16세기 베네치아 예술의 특징을 결정했던 예술가였다. 그는 당시 건축에서 이루어지던 새로운 시도들을 알고 있었지만, 마니에리스모의 더 난해한 양상에는 거의 영향 받지 않았다.

141 **산소비노**, 베네치아, 조폐국, 1537년 착공

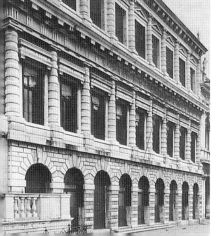

142 **산소비노**, 베네치아, 팔라초 코르네르 델라 카 그란데, 1537년 착공

세를리오, 비뇰라, 그리고 16세기 말

16세기 후반에는 대단히 많은 건축물이 지어졌다. 그리고 이 당시는 규칙이 정해지고 건축가라는 직업이 생긴 시기이기도 하다. 마니에리스모 후기 세대의 건축가들 다수는 고전 고대 전통, 그리고 고대 건축물의 유적은 물론 비트루비우스의 다소 애매한 저작에서 추론할 수 있었던 규칙에 관한 지식을 중시했다. 비트루비우스의 『건축십서』 최초의 인쇄본은 1486년 무렵, 즉 인쇄술이 발명된 후 대략 30년 후에 발간되었다. 그 이후 반세기 동안 주석과 도해를 곁들인 라틴어본과 이탈리아어본이 다수 출간되었다. 1521년 간행된 최초의 이탈리아어 번역본은 브라만테의 제자인 일명 체사리아노Cesare di Lorenzo Cesariano, 1475-1543가 만들었다. 사실상 모든 초기 판본은 1556년에 일명 바르바로 주교인 다니엘레 바르바로Daniele Barbaro, 1514-1570의 판본으로 대체되었는데, 바르바로 판본의 도해는 팔라디오가 맡았다. 16세기에 출간된 건축론은 거의 모두 비트루비우스에, 따라서 어느 정도 비트루비우스의 법칙에 관한 알베르티의 해석에 기대고 있다. 그러나 이 중에서도 가장 중요한 세를리오, 비뇰라, 그리고 팔라디오 자신의 건축론은 모두 단순히 비트루비우스의 이본異本이 아닌 그 이상이다.

　세바스티아노 세를리오는 볼로냐 출신 화가로 미켈란젤로와 동갑(1475년생)이다. 따라서 페루치가 그의 스승인 것처럼 보임에도 사실 그보다 나이가 많았다. 세를리오는 1541년에 프랑스로 가서 1554년(또는 1555년일 가능성도 있다)에 거기서 생을 마쳤다. 그는 화가, 그것도 원근법(투시도법) 전문가로 출발했고 로마에서 대략 1514년 무렵부

터 로마 약탈 전까지 페루치와 어울렸다. 그는 로마 약탈 때 베네치아로 피신했고 거기서 몇 년 동안 활동했다. 페루치는 그의 드로잉을 세를리오에게 남기고 세상을 떠났다. 그런데 이 드로잉 중 일부는 브라만테가 그린 것이었을 가능성도 있다. 세를리오가 브라만테의 프로젝트 일부에서 직접 알게 된 지식을 적용한 것처럼 보이기 때문이다. 그는 62세였던 1537년에야 비로소 정말 중요한 일을 성취했다. 그해에 7권으로 이루어진 건축론에 관한 계획서를 펴냈고, 동시에 계획했던 건축론 중 4권 『건축의 일반 규칙…… 건물의 다섯 양식에 관해…… 비트루비우스의 법칙을 대부분 따르는, 고대의 건축 예와 함께*Regole generali di architettura……sopra le cinque maniere degli edifici…… con gli esempi delle antichità, che per la maggior parte concordano con la dottrina di Virtuvio*』를 출간했다. 이 논저는 아주 부정기적으로 간행되었으므로 서지사항이 뒤죽박죽이다. 3권도143은 로마의 고대 유적을 다루는데, 1540년에 베네치아에서 출간되었다. 한편 기하학과 원근법에 관한 1권과 2권은 1545년에 한 권의 책으로 묶여 나왔다. 세를리오의 건축론은 프랑스에서도 출간되었는데 1547년에 교회 건축을 다룬 5권이, 1551년에는 여러 유형의 정교한 관문을 다룬 부록이 나왔다. 이 책은 특별판*Libro Extradrdinario*이라고 알려져 있는데, 특별판은 자주 6권으로 오인된다. 이 6권은 세를리오 생전에 출간된 적이 없으나 원고는 존재한다.주29 역시 원고였던 7권은 세를리오 사후 1575년에 프랑크푸르트에서 간행되었다. (8번째 책은 1994년 밀라노에서 출간되었다.) 세를리오의 건축론은 출간 즉시 인기를 얻어 이탈리아어 번역본과 프랑스어 번역본은 여러 차례 재쇄에 들어갔다. 한편 이 책은 전체 또는 일부분으로 플랑드르어, 독일어, 스페인어, 네덜란드어로 재빨리 번역되었고, 영어로는 네덜란드어 번역본을 저본으로 삼아 1611년에 번역되었다. 이처럼 대단한 인기를 누린 이유는 세를리오의 건축론이 단지 비트루비우스의 이론을 연습하는 것이 아니었기 때문이다. 그것은 건축술을 다룬 최초의 실용 안내서였다. 따라서 유럽 건축사에서, 특히 프랑스와 영국 건축에서 엄청나게 중요한 위치를 차지하고 있다.

그 이유는 고대와 현대 건축물의 여러 요소를 간단하게 설명하고 자국 번역본이 있었기 때문인 것 같다. 아마도 가장 중요한 부분은 도해였다. 세를리오는 포괄적인 본문보다는 단순히 도판을 설명한다는 의미에서 도판이 들어간 책의 창안자다. 1537년에 출간된 4권을 보면 일련의 단순한 다이어그램으로 고전 오더를 그리고 각 오더를 어떻게 구성하는지 설명하는 내용을 담았다. 이런 이유로 그의 건축론은 베스트셀러가 되었으며, 세를리오는 프랑스의 프랑수아 1세1494-1547, 재위 1515-1547에게 4권을 선사했다. 이 책이 인연이 되어 그는 1541년 프랑스로 건너가서 이 왕의 화가이자 건축가가 되었다. 세를리오는 여생을 프랑스에서 보냈지만 그의 작업 중에서 남아 있는 것은 거의 없다. 그가 프랑스로 건너간 이후에 출간된 건축론은 그리 순수한 이탈리아 취향이 아니긴 하다. 즉 그의 취향이 프랑스의 영향으로 점차 변형되었다는 점을 보여 준다. 그래서 나중에 출간된 책들, 특히 특별판에서는 브라만테의 엄격한 단순함에서 아주 벗어났다. 브라만테의 단순함이 잉글랜드, 플랑드르, 프랑스에서 수련된 석공들의 세련되지 못한 취향에

143, 144 세를리오의 저서 『건축의 일반 규칙』(전8권) 수록 도판. 판테온 평면도(III, 1540)와 문 디자인을 다룬 별책 『리브로 엑스트라오르디나리오Libro Extraordinario』편(1551) 수록 도판.

매력적으로 비친 때가 있었다 해도 말이다. 세를리오의 책은 어떤 신사가 우두머리 석공에게 세를리오의 책을 참고하라고 하면서 스스로 건축가가 되어 건물을 짓는 방식을 보여 주는 형식이다. 이를테면 3권에서 그는 더 잘 알려진 고대 건축물을 꽤 정확하게 재현한 것을 찾을 수 있다. 4권에서는 오더를 계획하는 방법을 알 수 있다. 5권에서는 중앙집중형 평면 교회에 관해 알 수 있고 다른 권에서는 장식의 전체적 문법을 파악할 수 있다. 프랑스와 영국 건축에 미친 세를리오의 영향력은 어떤 면으론 재앙이었다. 우두머리 석공들은 마니에리스모의 더 이색적인 특징들을 잡아내서 근본적으로 고딕인 건축 구조에 그런 특징들을 덧붙이는 경향을 보였기 때문이다. 그래서 영국에서는 세를리오를 소화하고 난 이후에 어쨌든 고전 국면이 비로소 찾아왔다. 17세기 초에 이니고 존스Inigo Jones, 1573-1652가 등장하기까지 기다려야만 했던 것이다. 존스는 훌륭한 이탈리아 건축에 관한 지식 대부분을 팔라디오가 집필한 또 다른 건축론에서 끌어냈다.

위대한 건축론 저자들 중 세 번째는 자코모 바로치 다 비뇰라Giacomo Barozzi da Vignola로, 그는 1507년에 태어나 1573년에 세상을 떠났다. 미켈란젤로가 세상을 떠났을 때 그는 57세였으나 그가 지었던 건축물은 16세기 후반 마니에리스모 예술의 엄격성을 분명히 보여 준다. 왜냐하면 미켈란젤로가 논쟁의 여지없이 위대한 건축가였음에도 많은 사람들은 그가 보여 준 엄청난 환상과 음란에 책임을 져야 한다고 여겼다. 따라서 비뇰라의 성공은 16세기의 세 번째 사반세기(곧 1550~1575년 무렵) 건축에서 바르고 젊잖음이 중요했음을 보여 준다. 비뇰라는 무엇보다도 가톨릭 개혁에 뒤이어 교회 건축이 가장 활발하게 이루어지던 시점에서 두 가지 새로운 유형의 교회를 디자인했다는 점에서 중요했다. 특히 그가 설계했던 예수회의 본산인 일 제수 교회Il Gesù의 디자인은 예수회 선교단에 의해 지구 전체로 퍼져 나가 현재 우리는 비뇰라의 건축적 발상을 버밍엄부터 홍콩에서까지 찾아볼 수 있다. 비뇰라는 모데나 근처 비뇰라라는 작은 마을에서 태어났고 1530

년대 중반에 로마에서 고대 유적을 드로잉하는 것으로 경력을 시작했다. 말하자면 그의 냉철한 고전주의가 페루치를 통해 브라만테로부터 비롯되었더라도, 그는 페루치가 말년을 보내고 있을 무렵에야 비로소 로마에 도착했던 것이다. 그는 1541년부터 1543년까지 18개월 동안 프랑스에 다녀왔는데 그곳에서 동향인 볼로냐 출신 세를리오를 만났다. 비뇰라는 프랑스에서 이탈리아로 돌아온 후에야 비로소 자기 이름을 걸고 건물을 짓기 시작했다. 그가 지은 주요 건축물 중 최초로 꼽히는 것은 (현재는 로마에 속하는) 빌라로, 1550년부터 교황 율리오 3세 1487-1555, 재위 1550-1555를 위해 지은 것이었다. 이 빌라는 실상 브라만테가 율리오 2세를 위해 지었던 벨베데레와 맞먹는, 율리오 3세를 위한 벨베데레에 해당한다. 도182-185 이러한 빌라 줄리아Villa Giulia와 비테르보 근처 카프라롤라Caprarola에 파르네세 가문을 위해 지은 방대한 팔라초가 비뇰라의 세속 건축물 중에서 주요 작품으로 꼽힌다. 그러므로 이두 건축물에 관해서는 이후 장에서 다른 빌라와 팔라초와 함께 살펴볼 것이다.

그는 교황 율리오 3세를 위한 빌라 줄리아를 지은 덕분에 산탄드레아 인 비아 플라미니아 교회S. Andrea in Via Flaminia도145, 146 건축을 의뢰받았다. 이 교회는 1554년에 완공되었는데, 비뇰라가 세웠던 중요한 세교회 가운데 가장 연대가 이르다. 현재 급속도로 허물어져 가는주30 이작은 교회는 타원형 돔을 지닌 최초의 교회이며, 타원형 돔 교회는 17세기 동안 인기를 끌었던 유형이었다. 타원형 돔은 로마의 무덤에서 비롯되었는데, 로마 무덤의 가장 유명한 예는 체칠리아 메텔라의 묘당Mausoleo di Cecilia Metella이다. 비뇰라는 원형 돔을 얹은 정사각형 평면을 가져와 하나의 축을 따라 늘어서, 확장된 중앙집중형 평면이라고 불릴만한 것을 얻었다. 매우 단순하고 검소한 벽면을 지닌 이 교회의 내부에서는 이 교회가 정사각형 평면에 원형 돔에서 시작되어 직사각형 평면에 타원형 돔으로 마무리되었다는 것을 꽤 분명히 보여 준다. 그 다음 단계는 분명 타원형이 평면도 자체가 되는 것이었을 텐데, 이것은

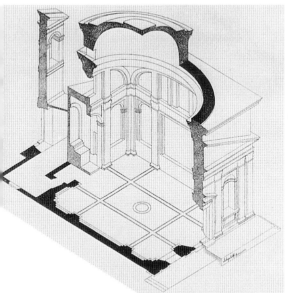

145, 146 **비뇰라**, 타원형 평면 교회 중 로마 산탄드레아 인 비아 플라미니아 교회, 1554년 완공. 외관과 공사 도면

147 **비뇰라**, 로마, 산탄나 데이 팔라 프레니에리 교회('마부馬夫의 성녀 안나 교회'이란 뜻) 평면도, 1565년 착공

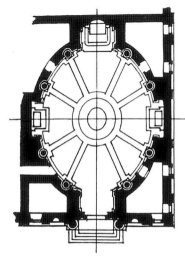

비놀라가 세상을 떠날 무렵에 실현되었다. 이런 식으로 완성된 작은 교회가 바티칸 근처에 있는 산탄나 데이 팔라프레니에리 교회S. Anna dei Palafrenieri도147다. 이 교회는 1572년과 1573년 사이 어느 시점에 짓기 시작해 비놀라의 아들에 의해 완공되었다. 평면도에서 보듯이 타원형 돔이 평면 내부에서 나타나긴 해도 파사드는 여전히 평평하다. 로마에서 16세기 후반과 17세기 초반에 지어진 여러 교회들은 이런 최초의 타원형 교회에서 직접적으로 유래했다.

비놀라가 지은 교회 중에서 건축적으로 덜 흥미롭기는 해도 영향력이 가장 컸던 것은 단연코 일 제수 교회다. 예수회는 1540년에 성이냐시오 데 로욜라가 설립했는데, 그는 미켈란젤로의 친구였다. 평면도원안(1554년)은 미켈란젤로가 손수 제작했지만 이 교회는 1568년에 이르러서야 짓기 시작했다. 이때는 대규모 신도들을 수용하는 데 중점을 두고 설계되었다. 신도들 모두가 강론을 들을 수 있도록 하기 위해 서였는데, 강론은 가톨릭 종교개혁을 따르는 종교 생활에서 아주 중요해진 양상이었다. 1568년 8월에 파르네세 추기경이 비놀라에게 편지를 보냈는데, 여기서도 추기경은 강론의 중요성을 강조하고 있다. 그래서 비놀라는 음향을 고려해 넓은 네이브와 배럴 볼트를 갖춘 건물을 지어야만 한다는 것을 인지하고 작업에 착수했던 것이다.

그 편지의 내용은 다음과 같다.

예수회 총장이 파견했던, 폴란코 신부가 여기에 머물고 있고 그 교회(일 제수 교회)에 관한 구상을 두고 나와 의견을 교환했소. …… 당신은 비용을 늘 염두에 두고 25,000두카트를 초과하지 않도록 해야 하오. 그 한계 안에서. 교회는 길이와 폭, 높이의 비율이 건축의 규칙에 따라 잘 맞아야 하오. 교회는 네이브 하나와 양옆의 아일을 갖추는 게 아니라 네이브 하나에 양옆에 기도실이 들어서야 할 것이오. 네이브 위는 볼트 천장이어야 하고, 다른 방식으로 지붕을 올리면 안 될 것이오. 그들이 강론하는 이의 목소리가 반향 때문에 들리지 않을 거라고 말하면

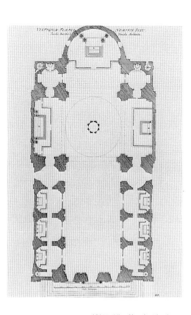

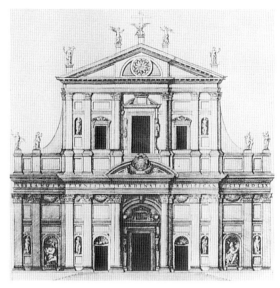

148 (왼쪽 위) **비뇰라**, 일 제수 교회 평면도, 자코모 델라 포르타가 완성
149 (오른쪽 위) 비뇰라가 디자인한 일 제수 교회 파사드
150 (아래) 델라 포르타가 완성한 일 제수 교회 파사드

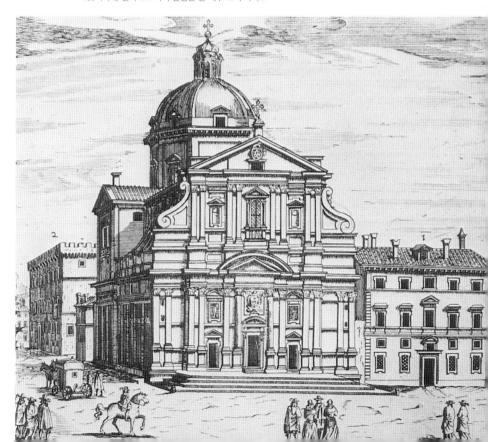

151 안드레아 사키, 필리포 갈리아르디, 얀 미엘, 〈1639년 예수회 설립 100주년을 기념해 일 제수 교회를 방문한 우르반 7세 교황〉, 1641-1642, 캔버스에 유채, 국립고대미술관(팔라초 바르베리니). 이 교회의 원래 내부 모습을 볼 수 있다.

서 반대함에도 불구하고 말이오. 그들은 볼트 천장에서 목소리가 울려 퍼지며 반향을 일으킬 것이고 개방된 목재 지붕보다 반향이 더 심할 거라고 생각하오. 그러나 나는 그들의 생각을 믿지 않소. (일 제수 교회보다) 더 큰데도 강론하는 이의 목소리가 잘 들리는, 볼트 천장 교회가 아주 많기 때문이오. 어찌 되었든 당신은 내가 제시한 요점, 즉 비용, 건물의 비례, 부지site, 볼트 천장을 준수해야 하오. 교회의 형태 자체는 당신의 판단을 따를 것이오. 하지만 그런 판단에 관한 설명을 해 주어야 하오. 모든 관계자에게 당신이 동의했을 때엔 당신 모두가 따르게 될 의견에 대해 내가 결정할 것이오. 그럼 안녕히.

아일 대신에 측면에 기도실을 배치한 평면은 분명 알베르티가 지었던, 만토바의 산탄드레아 교회 형태에서 비롯되었다.도148 그러나 일 제수 교회는 양 트랜셉트가 아주 짧을 뿐 아니라 네이브는 폭이 훨씬 넓고 그 길이는 짧다. 네이브의 형태는 음향을 염두에 두고 설계되었다. 한편 교차부에 거대한 돔이 있는 동쪽 끝에서 빛이 쏟아지며 고제단High Altar과 트랜셉트 양쪽에 있는 제단을 비추는데, 이 두 제단은 예수회원으로 처음으로 성인품에 오른 성 이냐시오와 성 프란치스코 하비에르St Francis Xavier, 1506-1552(예수회의 공동 창립자)에게 헌정된 것이다. 교회 내부도151는 거의 전적으로 17세기 말과 19세기에 만들어져서 지극히 검소했던 원래 내부 디자인과는 딴판으로 느껴진다. 비뇰라는 1573년에 세상을 떠났는데, 당시 일 제수 교회는 코니스까지 도달한 상태였다. 그리고 파사드 역시 애초에 그가 의도했던 것에서 상당히 바뀌었다.도149,150 현재의 파사드는 자코모 델라 포르타가 세운 것이다. 이것은 가운데에 수직 요소를 강조하는, 비뇰라의 2층식 디자인보다 덜 만족스럽다. 일 제수 교회의 평면도도 그러했지만 양 측면에 소용돌이무늬가 있는 이런 2층식 디자인 역시 알베르티에게서 유래했다. 측면의 소용돌이무늬는 피렌체의 산타 마리아 노벨라 교회에서 비롯되었던 것이다.도28 비뇰라의 일 제수 교회는 그것이 거의 교회 평면과 파

152 **비뇰라**, 로마, 파르네세 정원의 관문(복원)

사드의 표준형이 될 정도로 영향력을 발휘했다.

1562년에 비뇰라는 자신의 건축론을 출간했다. 이 책의 제목이
『건축에서 다섯 가지 오더의 규칙Regola degli Cinque Ordini dell'Architettura』이었는
데, 이는 분명 세를리오를 따라한 것이었다. 비뇰라의 논문은 세를리
오의 것보다 훨씬 학술적이었고 훨씬 질이 좋은 판화를 수록했다. 다
른 한편 비뇰라의 논문은 오직 고전 오더의 세부를 다루고 있으며 세
를리오의 논문에 포함된 지면 같은 것들은 다루고 있지 않다. 그럼에
도 비뇰라의 논저는 건축학도들의 기본 교과서였다. 특히 프랑스에서
는 대략 3세기 동안 그러했다. 그리고 이 책은 거의 200여 권에 달하는
판본이 있다고 알려져 있다. 비뇰라는 말년에 로마 파르네세 정원Farnese
Garden에 강렬한 인상을 주는 문도152을 세웠다. 이 문은 비뇰라의 고전
오더들을 정확하게 다루면서 훌륭한 발상을 구현해 냈다. 현재의 문은
1880년에 한 번 무너진 것을 석재가 보존되어 최근 다시 세워놓은 것
이다.

16세기 후반에는 로마 지체에서 교회 건축 붐이 일었다. 비뇰라의
디자인이 얼마나 중요했는지 보여 주는 예로 두어 건물을 들 수 있다.
16세기 중반에는 미켈란젤로 스타일의 더 환상적인 양상이 두 건축가
자코모 델 두카Giacomo del Duca, 1520-1604와 자코모 델라 포르타에 의해
이어질 것만 같은 아주 짧은 순간이 있었다. 자코모 델라 포르타는 머
지않아 비뇰라의 영향을 받아 다소 건조한 고전 스타일을 전개했는데,
그의 스타일에는 미켈란젤로의 상상력과 비뇰라의 간명함은 없었다.
자코모 델 두카는 비밀스러운 인물로 시칠리아 출신인 듯 보인다. 그
는 1520년 무렵 아마도 메시나에서 태어나 1601년 이후에 시칠리아에
서 세상을 떠났다(이 책이 출간된 이후 연구된 바에 따르면 자코모 델 두카의
고향은 시칠리아의 체팔루이며 1604년에 메시나에서 세상을 떠났다고 전한다-
옮긴이). 그가 지은 건축물 대부분은 메시나 시내와 근방에 위치하며
대지진을 여러 차례 거치며 붕괴되었다. 로마의 산타 마리아 디 로레
토Sta Maria di Loreto(로레토의 성모 마리아) 교회도153는 규모가 작으나 그의

매우 개성적인 스타일을 알려 준다. 이 교회는 원래 안토니오 다 상갈로가 짓기 시작했으나 1577년 무렵 자코모 델 두카에게로 넘어왔다. 그는 상갈로가 지었던 페디먼트를 없애고 대신 커다란 창문을 낸 고상부를 세우고 그 위에 돔을 얹었다. 그래서 건물 전체 높이에서 상부 전체가 비례에 맞지 않게 크다. 이 교회의 세부는 그가 구사한 형태가 미켈란젤로에서 비롯되었음을 알려 준다. 거대한 리브와 돔 꼭대기에 둥근 테두리 바깥으로 돌출된 원주 같은 세부를 보면, 자코모가 미켈란젤로보다 훨씬 더 음탕하다고 주장할 수 있겠다. 이런 유형의 마니에리스모는 교회에서는 인기가 없었다. 보다 전형적인 형태는 비뇰라에게서 유래했거나 그와 유사한 형태였다. 사시아의 산토 스피리토 교회 Sto Spirito in Sassia는 소 안토니오 다 상갈로가 1530년대에 세웠는데, 아마도 일 제수 교회 2층 파사드의 발단은 이곳이었을 것이다. 이는 사시아의 산토 스리피토 교회 파사드에서 산타 카테리나 데이 푸나리 교회 Sta Caterina dei Funari도155의 파사드가 비롯되었음이 확실하기 때문인데, 이 교회는 다소 이상하지만 거의 알려지지 않은 구이데티 Guidetto Guidetti, ?-1564(피렌체 태생으로 미켈란젤로의 제자라고 한다-옮긴이)라는 건축가가 1564년에 승인했다고 한다. 산타 카테리나 데이 푸나리 교회 파사드는 비뇰라의 일 제수 교회 파사드 디자인보다 연대가 앞서나 이 두 파사드에는 공통되는 부분이 많다는 점은 확실하다.주31

1573년에 비뇰라가 사망한 후 바로크 초기의 위대한 건축가들이 부상하기 전에는 자코모 델라 포르타와 도메니코 폰타나 Domenico Fontana, 1543-1607가 로마 건축계를 지배했다. 자코모 델라 포르타는 공식 '로마 민중의 건축가'인 반면, 도메니코 폰타나는 교황 식스토 5세의 총애를 받았다. 이 두 건축가는 성 베드로 대성당의 돔을 함께 완성했다. 둘 다 일류는 아니었지만 폰타나는 그의 세대에서 가장 솜씨가 능란한 기술자였다. 자코모 델라 포르타는 아마 로마에서 가장 많이 기용된 건축가였을 텐데, 거의 모든 주요한 프로젝트를 수완 좋게 처리했다. 그의 스타일은 현재의 일 제수 교회 파사드, 로마에 있는 그리스

정교회의 산타타나시오 데이 그레치 교회S. Atanasio dei Greci도154 같은 작업에서 매우 분명하게 볼 수 있다. 산타타나시오 데이 그레치 교회는 파사드를 탑으로 마감했는데, 이것이 이후 17세기에 전개될 파사드 유형을 예견한다는 점에서 중요하다. 보로미니의 산타녜제 교회Sta Agnese, 그리고 궁극적으로는 런던에 있는 크리스토퍼 렌Sir Cristopher Wren, 1632-1723의 세인트폴 대성당St. Paul의 파사드가 바로 그런 예다.

델라 포르타와 폰타나는 모두 교황 식스토 5세에게 기용되었는데, 폰타나와 식스토 5세는 미래를 위해 로마 도시계획을 결정했다. 로마는 식스토 5세가 재위했던 5년 동안에 계획된 17세기의 도시도156가 1950년대까지도 대부분 유지되고 있었다.

식스토 5세Sisto V, 1521-1590, 재위 1585-1590(본명 펠리체 피에르젠틸레)는 16세기의 교황 중에서 가장 놀라운 인물로 꼽힌다. 그는 정원사의 아들로 태어나 양치기와 파수꾼으로 일했다. 그러다가 프란체스코회 수사가 되었는데, 대단한 활동력과 행정력을 발휘해 프란체스코회 총장이 된 후 마침내 교황으로 선출되었다. 식스토 5세는 폰타나가 실용에 뛰어난 인간이라는 것을 파악했으며 둘은 의기투합해 로마를 바꾸기로 했다. 1585년에 폰타나는 고전기 이래로 성 베드로 대성당의 한구석에 있던 오벨리스크를 현재 위치, 곧 대성당 앞으로 옮겨 유명해졌다. 화강암으로 만들어진 이 거대한 오벨리스크는 수직으로 세워져 있었는데, 굴림대 위로 내려져 성 베드로 대성당 앞 광장으로 당겨온 다음 지금 자리에 다시 세워졌다. 이 작업은 그의 동시대인들을 놀라게 했던 공학의 공적이었다. 그는 즉시 귀족 작위를 받았으며 훗날 이 과업 전체에 관한 책을 집필했다. 그 이후에도 폰타나는 식스토 5세를 위해 다른 오벨리스크 여러 개를 올렸다. 교황이 자신과 폰타나가 계획해 로마를 가로지르게 했던 대로의 교차점에 오벨리스크를 세우는 것을 좋아했기 때문이다. 교황과 폰타나는 새 수로 아쿠아 펠리체Acqua Felice(식스토 5세의 본명을 붙였다)를 건설해 로마로 물을 끌어왔다. 이렇게 상수원이 확보되면서 새로운 거주지가 건설되었음은 물론 로마에

153 (오른쪽) 산타 마리아 디 로레토(로레토의
성모 마리아 교회). 소 안토니오 다 상갈로 착공.
돔은 자코모 델 두카가 완성. 약 1577

154 (왼쪽 아래) **자코모 델라 포르타**,
산타타나시오 데이 그레치 교회. 파사드 입면도

155 (오른쪽 아래) **구이데티**, 산타 카테리나
데이 푸나리 교회(푸나리의 성녀 카테리나
교회). 1564

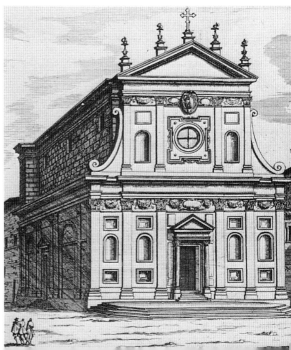

서 흔히 볼 수 있는 분수가 생겼다. 교황과 폰타나는 그다지 칭찬받을 가치가 없는 발상을 내기도 했다. 이를테면 콜로세움을 모직 공장으로 바꾼다는 계획이었다(다행스럽게도 실행에 옮겨지지는 않았다).

지금까지 존재하는 바티칸 궁 대부분, 라테라노 궁 대부분도 폰타나가 지었지만, 두 건물 모두 건축적으로 중요하지 않다.주32 그의 위대한 후원자였던 식스토 5세가 세상을 떠난 후 폰타나는 나폴리로 갔고 그곳에서 1607년에 세상을 떠났다. 그는 카를로 마데르노Carlo Maderno, 1556-1629의 숙부였고 따라서 위대한 바로크 건축가 가계의 시조가 되었다.

156 식스토 5세의 로마 도시계획도, 건축사가 지크프리트 기디온S. Giedion, 1888-1968이 재현

피렌체 출신 마니에리스모 건축가: 팔라디오

16세기 후반에 로마 밖에서 활동했던 가장 위대한 건축가는 안드레아 팔라디오였다. 그러나 그 말고도 유능한 건축가들이 이탈리아에서 활동하고 있었는데, 그중 세 명, 즉 아마나티, 부온탈렌티, 바사리는 짧게나마 살펴봐야 한다. 이들은 피렌체의 마니에리스모 건축을 대표했는데, 예상대로 미켈란젤로에게 깊이 영향을 받았다. 그중 가장 중요한 아마나티가 미켈란젤로만큼이나 비뇰라와 산소비노의 더 고전적인 스타일에 많이 영향을 받았다고 해도 말이다. 아마나티Amannati는 1511년에 피렌체 근처에서 태어났고 1592년에 거기서 세상을 떠났다. 소년 시절 그는 미켈란젤로가 건축 중이던 신성구실을 보았다. 하지만 얼마 지나지 않아 베네치아로 가서 산소비노 휘하에서 일했다. 아마나티는 산소비노처럼 조각가이자 건축가로 활동했다. 1550년에 그는 로마에서 비뇰라, 바사리와 함께 빌라 줄리아도183에서 일하기 시작했다. 그래서 율리오 3세가 재위했던 5년(1550-1555) 동안 아마나티는 비뇰라의 발상에서 영향을 받았다. 1555년에 피렌체로 돌아온 후에는 메디치 공작, 훗날 코시모 1세 대공Grand Duke Cosimo I, 1519-1574을 위해 일했고 자주 바사리와 협업했다. 1558년 무렵부터 1570년까지 팔라초 피티를 확대 개조했던 작업은 아마나티의 활동 중 가장 중요한 업적으로 꼽힌다.

코시모는 1549년에 부인의 지참금으로 팔라초 피티를 구입했다. 그는 1550년부터 건물을 확장하고 그의 새로운 지위에 적합하게 멋진 정원을 계획했다. 거리에 면한 원래 파사드 대부분은 17세기에 추가된

부분 속으로 포함되었다. 하지만 아마나티는 대개 뒤쪽에 붙은 어마어마한 부속 건물을 짓고, 건물 전체에 압도적인 러스티케이션을 적용해 증축했던 작업을 진행했다고 한다.도157 중정 쪽의 러스티케이션을 적용한 오더와 정원 쪽에서 바라본 질감의 효과는 아마도 아마나티의 스타일에서 가장 놀라운 양상일 것이다. 러스티케이션을 대담하게 처리한 그의 방식은 베네치아에 있는 산소비노의 조폐국도141의 영향임을 분명히 볼 수 있다. 그가 지은 가장 유명한 건축물은 아마도 아르노 강에 놓인 폰테 산타 트리니타Ponte SS. Trinita, 곧 산타 트리니타 다리일 것이다. 홍수 때 무너진 다리를 아마나티는 1566~1569년에 그 유명하고 매우 우아한 평아치flat arches로 건축했다. 1944년에 산타 트리니타 다리는 완전히 무너졌으나 그 이후 재건되었다. 아마나티는 피렌체에 팔라초를 몇 군데 지었다. 또한 시 외에서 피렌체를 위해 일하기도 했는데, 예를 들면 루카Lucca에 팔라초 델라 시뇨리아Palazzo della Signoria(팔라초 두칼레)의 대부분을 지었다. 그의 설계는 1577년에 승인되었다고 알려져 있다. 하지만 그가 루카 시 위원회에 보낸 편지에 따르면, 자기 눈에 문제가 있으며 아마도 생이 다해 가는 중이므로 일을 더 적게 할 수밖에 없다고 설명했다. 한편 1582년에 아마나티가 아카데미에 보낸 편지가 유명한데, 이 편지는 가톨릭 개혁의 발상이 미학에 미친 영향에 관한 기록 중 하나다. (마치 강론처럼 읽히는) 이 편지는 아마도 그가 말년에 예수회와 끈끈한 관계를 맺고 있었다는 사실에서 비롯되었을 것이다. 예를 들어, 아마나티는 누드 인물은 죄인을 그릴 때만 허용될 수 있다고 주장했다. 그리고 그는 자기 작품 중에서 일부를 없애버리고 싶다고 하면서, 1563년부터 1575년 사이에 피렌체 시뇨리아 광장에 세울 목적으로 만든 매우 아름다운 넵튠 분수를 지목했다. 아마나티는 주름진 옷을 입은 인물들을 통해 조각가의 솜씨를 뽐낼 수 있다고 주장했으며 미켈란젤로의 〈모세Moses〉가 그의 가장 훌륭한 작품이라고 예를 들었다. 이것은 다른 모든 특질보다 기교를 우선시하는 마니에리스모의 경향을 나타낸다. 이 편지의 다른 부분에서 아마나티는 흥미롭

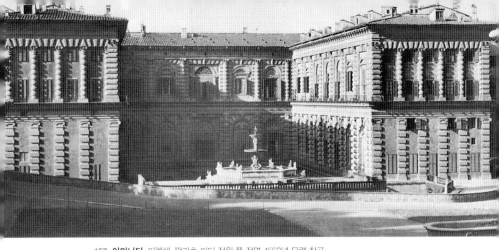

157 **아마나티**, 피렌체, 팔라초 피티 정원 쪽 전면, 1558년 무렵 착공

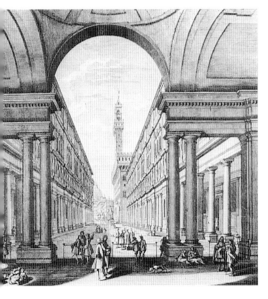

158 (위) **바사리**, 아르노 로지아에서 본 우피치, 1560년 착공

159 (오른쪽) **부온탈렌티**, 피렌체, 우피치 수플리케 문('기원의 문'), 1574년 이후

게도 대부분의 후원자들이 예술가에게 엄격한 지침을 내리기보다는 자기들이 갖게 되는 것을 수용한다고 지적했다. "그러나 우리 모두는 알고 있습니다. 예술 작품을 주문하는 사람들 중 다수는 주제를 정하지 않고 우리의 판단에 맡기지요. 단순히 '여기에 정원과 분수, 연못을 원하오'라고 말하고 그런 류의 표현만 한다는 것을 우리 모두는 알고 있습니다."

조르조 바사리Giorgio Vasari는 아마나티가 태어난 해인 1511년에 태어나 1574년에 세상을 떠났다. 물론 그는 1550년에 최초로 간행되었고 방대한 수정과 추가 작업을 거쳐서 1568년에 재간행했던 『가장 걸출한 화가, 조각가, 건축가 열전』 덕분에 영생을 누리고 있다. 당대에 그는 또한 화가, 건축가, 예술 일반의 기획자로 유명했다. 화가로서 그는 솜씨가 좋다기보다는 손이 빨랐으나 건축가로서는 최소한 세 가지 유명한 건축물을 남겼다. 1550년에 그는 비뇰라, 아마나티와 협업하여 빌라 줄리아 설계를 도왔다. 그러나 여기서 그의 활동은 거의 전적으로 행정 업무였을 것 같다. 하지만 1554년에 그는 코르토나 근처에 산타 마리아 누오바 교회Sta Maria Nuova을 지었고, 1560년부터 1574년에 세상을 떠날 때까지 피렌체의 코시모 1세를 위한 팔라초 우피치도158를 지었다. 이 건물은 현재 유명한 미술관이지만 토스카나 공국의 행정부 사무실(영어의 offices에 해당하는 이탈리아어가 uffizi다) 용도로 설계되었다. 우피치의 디자인에서는 긴 터널 같은 형태를 수용하면서 그 극적인 효과를 이용하는 방식이 가장 뛰어나다. 이 건물의 디테일은 바사리 사후 부온탈렌티가 이 작업을 이어받으며 한두 가지 예외를 만든 것을 제외하면 사실 상상력이 꽤 결여되어 있다.

베르나르도 부온탈렌티Bernardo Buontalenti는 1536년에 태어나 1608년에 세상을 떠났다. 그는 피렌체에서 16세기 말년을 풍미한 주요 건축가였지만 화가, 조각가, 불꽃놀이 전문가로도 활약했다. 그는 온전히 메디치 가문을 위한 예술을 창조했다. 피렌체 근교에 지은 빌라 프라토리노Villa Pratolino(1820년에 대부분 철거되었고, 일부 유적이 현재 빌라 데

미도프Villa Demidoff에 포함되어 있다-옮긴이)와 더불어 1574년에 바사리의 뒤를 이어 우피치를 마무리했다. 그는 우피치에 특이한 수플리케 문 Porta delle Suppliche도159을 디자인했는데, 이 문의 페디먼트를 둘로 나눈 후 나뉜 부분의 좌우를 뒤집어 좁은 부분이 가운데에서 맞닿도록 했다. 이것은 미켈란젤로조차 시도하지 않았던 흥미로운 디자인이었다. 같은 해에 산타 트리니타 교회 제단 계단에 수플리케 문에 맞먹는 괴이한 층계를 디자인했다(현재는 베키오 다리 근처에 있는 산토 스테파노 교회 Sto Stefano al Ponte에 있다). 그리고 산 마르코 교회 근처에 카지노 메디체오 Casino Mediceo(후기 르네상스 또는 마니에리스모 스타일 팔라초. 원래 로렌초 디 메디치 때 예술 아카데미와 학교로 이용하던 자리에 세웠다. 1494년 메디치 가문이 피렌체에서 추방당했을 때 그 팔라초는 약탈당했고, 1568~1574년에 프란체스코 1세 토스카나 대공과 돈 안토니오 데 메디치의 의뢰로 부온탈렌티가 지었다. 카지노는 도시형 빌라(별장)를 뜻한다-옮긴이)를 착공했다. 1593년부터 1594년 동안 부온탈렌티는 산타 트리니타 교회의 새로운 파사드를 세웠다. 피사에서 1605년에 착공했던 로지아 데반키Loggia de' Banchi가 그의 마지막 작업이었다. 따라서 미켈란젤로의 영향이 적어도 16세기 말까지 이어진 것이다.

16세기 말엽에 가장 뛰어난 건축가는 아마도 안드레아 팔라디오 Andrea Palladio, 1508-1580일 것이다. 그는 비첸차라는 작은 도시에서 평생을 보냈고 그의 건축물들은 비첸차 시내나 근교에 위치한다. 팔라디오는 영국 건축에 형식적으로 지대한 영향을 미쳤다. 그 일부는 그의 저작물을 통해 이루어졌는데, 그중 가장 중요한 것이 그의 건축론『건축사서』I Quattro Libri dell'Architettura』다. 1570년에 처음 출판된 이 책은 고전 오더, 선별된 고대 건물, 그리고 팔라디오 자신이 지었던 건축물 대부분의 도해를 수록했다. 『건축사서』는 세를리오의 저작보다 훨씬 박식하면서도 간명하고 비뇰라의 저작보다 훨씬 범위가 넓다. 이니고 존스는『건축사서』를 깊이 연구했으며, 그를 통해 팔라디오의 발상은 18세기 영

160 **팔라디오**, 로마 티투스 목욕장 재건 도면

161 **팔라디오**, 팔라초 포르토콜레오니, 드로잉

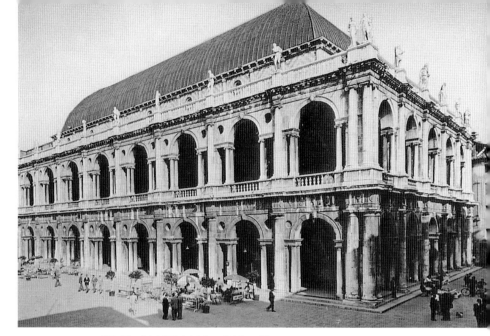

162 **팔라디오**, 바실리카 팔라디아나, 1549년과 그 이후

국 건축의 주요 동인이 되었다. 영국왕립건축가협회Royal Institute of British Architects에는 팔라디오의 드로잉이 다수 소장되어 있다.도160,161 『건축사서』와 함께 이것들은 팔라디오 스타일의 기본에 관해 알려 준다. 그의 스타일은 본질적으로 고전적이며 브라만테를 계승했다. 16세기의 여타 건축가처럼 미켈란젤로의 작업에서 영향을 받았지만 말이다. 팔라디오의 스타일에서 고전적 요소는 로마에 여러 번 직접 가서 건축 유적을 직접 보고 면밀히 연구한 데서 비롯된다. 방앗간 아들로 태어났지만 그는 곧 인문주의자 잔 조르조 트리시노Gian Giorgio Trissino, 1478-1550의 눈에 들었다. 트리시노는 팔라디오에게 고전 교육을 시켰고 로마에 데리고 다녔으며 그에게 팔라스Pallas에서 유래한 팔라디오라는 별칭을 붙여 주었다. 그는 이 로마의 유적들을 아주 세밀하게 그렸고 실제보다 더 장엄하게 재구성했다.도160 하지만 그의 정신적 경향으로 볼 때 브라만테와 비뇰라가 가장 마음을 끄는 당대 건축가였던 것은 분명하다. 한편 팔라디오의 작업에도 등장하는 마니에리스모적 요소는

미켈란젤로의 1540년대 그리고 그 이후 건물에서 유래한 듯하다. 또한 고전 고대에 지었던 더욱 호화로운 몇몇 건축물을 연구하면서 이런 성향을 갖게 되었을 것이다. 게다가 팔라디오는 16세기에 출판된 수많은 비트루비우스의 책 중에서도 1556년에 바르바로 주교가 펴낸 가장 출중한 판본에 일련의 도해를 제공하기도 했다. 도163

 그가 명성을 얻게 된 최초의 작업은 비첸차에서 이루어진 오래된 바실리카Basilica 또는 시청도162을 개조하는 것이었다. 비첸차 시의회는 1549년에 팔라디오의 모형을 승인했는데, 당시 그들은 (1546년에 이미 세상을 떠난) 줄리오 로마노의 모델은 거부했다. 팔라디오는 진정 산소비노의 베네치아 마르차나 도서관을 높이 평가했다. 오래된 바실리카를 지탱하는 문제를 팔라디오는 이단 로지아로 건물 바깥쪽에서 버티는 것으로 해결했는데, 이는 산소비노가 이용했던 형태와 비슷한 유형이며, 또한 세를리오의 건축론에 수록된 드로잉과도 비슷하다. 이 바실리카를 건축하는 데 이용된 요소들은 매우 단순하다. 그것은 바실리카(따라서 팔라디오의 머릿속에서는 규모가 큰 공공건물로 연상되었을 것이다)였기 때문에 그의 기본적인 해결책은 어쩔 수 없이 오더 이용(지상층에는 도리스식 오더, 그 위층은 이오니아식 오더)에 좌우되었다. 원주와 결합

163 **팔라디오**, 건축가이자 건축이론가인 다니엘레 바르바로의 『건축십서』에 수록된 로마의 극장 재현, 1556

된 거대한 기둥이 지지대가 되면서, 팔라디오는 이런 지지대가 놓인 지점들 사이의 공간을 커다란 아치와 그보다 작은 원주로 채울 수 있었는데, 이것이 이른바 팔라디오 모티프에 속한다. 따라서 이 건물의 건축적 효과는 아치 자체에서 나타나는 빛과 그림자의 작용에 달려 있는데, 이것은 빈 곳이 없는 돌 벽체와 대비된다. 그러나 이런 빛과 그림자 작용은 개구부의 실제 모양과 건축 요소가 그지없이 섬세한 데서도 비롯된다. 산소비노와 달리 팔라디오는 각 원주 위쪽에 있는 엔타블러처를 조각조각 나누었다. 즉 베네치아 마르차나 도서관의 두드러지는 특징이었던 수평선보다도 돌출된 엔타블러처를 강조한다. 아치 개구부, 그보다 작은 직사각형 측면 공간, 그것들 위에 뚫린 원형 개구부는 모두 비례를 조심스럽게 고려하고 있다. 그리고 모퉁이에서 이 모티프가 더 좁은 측면 개구부를 지니도록 마감 처리를 해서 건물 양 끝에 위치한 이중 원주의 효과를 매우 크게 하며, 따라서 건물의 모퉁이가 더욱 견고하고 육중해 보인다.

　　팔라디오의 스타일이 어떻게 발전했는지는 그가 비첸차에 세운 팔라초들에서 볼 수 있다. 그중 연대가 다른 팔라초 두어 채는 팔라디오의 발상에서 일반적인 경향을 보여 줄 것이다. 그중 연대가 가장 앞선 팔라초 포르토Palazzo Porto(1552년)는 확실히 브라만테가 지었던 라파엘

164 **팔라디오**, 비첸차, 팔라초 키에리카티, 1550년대에 착공

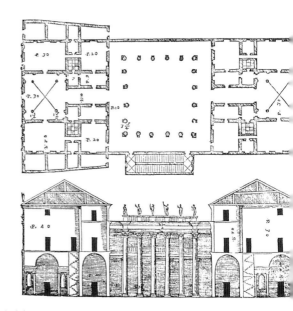

165, 166 팔라초 포르토, 1552, 파사드, 단면도와 평면도

로의 집 디자인에서 유래했다.도161,165 거기에 약간 미켈란젤로가 만든
듯한 조가상을 중앙과 양 끝 베이의 창 위에 올렸다.도166 따라서 이
팔라초가 주는 인상은 대체로 산미켈리가 베로나에 지었던 팔라초들
과 아주 비슷하다. 그럼에도 팔라초 포르토의 평면도는 팔라디오가 지
닌 다른 특징을 드러낸다. 거대 오더 원주로 둘러싸인 광대한 정사각
형 중정에서 양 측면이 대칭되는 부분을 갖춘 고대 가옥 유형의 재건
을 보여 주기 때문이다. 이는 분명 고대의 아트리움atrium을 되살려 지
으려는 의도였다. 팔라초 포르토의 평면에서 눈여겨보아야 할 또 다른
사항은 고대 아트리움의 재건보다도 훨씬 더 중요한데, 이 평면이 절
대적 균형을 향한 열망을 보여 주기 때문이다. 또한 인접하는 방과 비
례를 맞춘 방이 연속되며 팔라디오 빌라의 기본 원리를 형성했다. 따
라서 평면 왼쪽의 방은 약 2.8제곱미터(30평방피트)의 중앙홀로 시작되
어 9×6미터(30×20피트) 방으로 연결되고 이것은 약 1.9제곱미터(20제
곱피트) 방으로 이어진다. 이러한 비례를 따르는 고전 형태의 조합, 수
학적 조화, 대칭 처리가 팔라디오의 건축이 계속 매력적이게 하면서 18

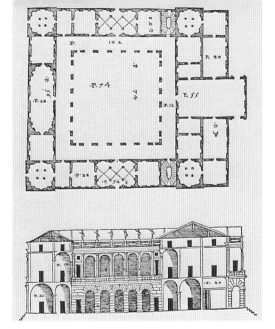
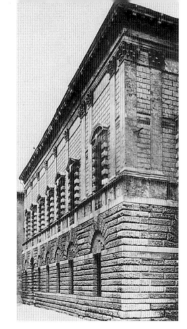

167, 168 팔라초 티에네, 1550년대(?), 평면도와 단면도, 파사드

세기의 건축가들이 그토록 밀접하게 그를 모방하게 했던 원인이다. 팔라디오 건축의 이런 특징 대부분은 로마 건축물을 실제로 연구한 것은 물론 비트루비우스를 연구한 데 기초를 두고 있다. 그리고 팔라초 포르토의 아트리움 또는 비트루비우스의 바실리카 설명이, 그가 바르바로 주교의 비트루비우스 번역본에 도해를 준비하고 있던 1550년대에 그의 머릿속을 꽉 채우고 있었다는 것은 확실하다.

기이하지만 매우 아름다운 팔라초 키에리카티Palazzo Chiericati도164에서는 팔라초 포르토와 비슷하게 고전을 떠올리게 하는 구석을 볼 수 있다. 팔라초 키에리카티는 1550년대에 포럼forum(고대 로마 시대의 공공 집회 광장. 주위에 바실리카, 신전, 상점이 늘어서 있어서 정치·경제의 중심을 이루었다)의 일부로 착공되었다. 그래서 지금의 개방된 콜로네이드는 현재처럼 단독 건물의 일부라기보다는 도시 계획의 일부가 될 것이었다. 비첸차 시립박물관이 된 이 팔라초는 상대적으로 규모가 작다. 거대한 로지아는 비율에 맞지 않는 공간을 차지하고 있지만 그럼에도 도리스식과 이오니아식 오더는 산소비노의 베네치아 마르차나 도서관의

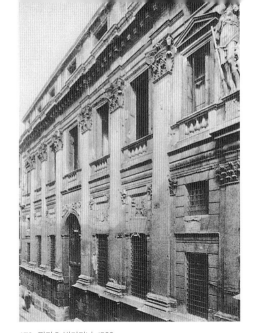

169 팔라초 포르토브레간차, 일명 카사 델
디아볼로('악마의 집'), 1571

170 팔라초 발마라나, 1566

피한 이치보디 훨씬 간소한 고전 양식을 보여 주는 최상의 예다. 그보
다 두어 해 후에 지은 팔라초 티에네Palazzo Thiene도167, 168에는 방의 모양
은 물론 질감에 관한 마니에리스모의 관심이 반영되었다. 팔라초 티에
네의 평면도는 모든 방이 다른 방과 비율이 맞는 크기라는 걸 보여 준
다. 그러나 이제 이 방들의 모양을 여러 가지로 하는 새로운 관심이 생
겼다. 방 모양이 다양한 특징은 로마의 대중목욕탕에서 유래했다. 이
것은 팔라디오가 고전적 주제를 당대 주택에서 이용할 수 있도록 적
용한 일부다. 『건축사서』에서 이용된 드로잉은 실제로 완성된 파사드
와 살짝 다르다. 이 드로잉은 장중한 러스티케이션을 적용한 벽과 특
히 창 위에 놓인 개략적인 쐐기돌에서 줄리오 로마노의 영향을 얼마간
보여 준다. 완성된 건물에서는 주두에 꽃과 과일 장식을 적용한다는
색다른 발상이 빠졌다. 이니고 존스는 팔라디오의 이 발상을 화이트홀
뱅퀴팅 하우스Banqueting House in Whitehall에 그대로 적용했다. 즉 뱅퀴팅 하
우스는 팔라초 티에네에게서 많은 영향을 받았던 것이다.

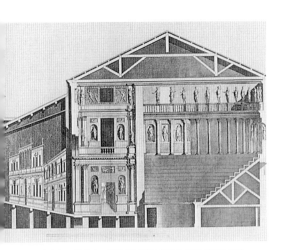
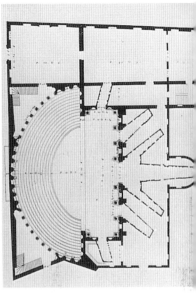

171 **팔라디오**. 올림피코 극장. 원근법을 적용한 단면도(무대 왼쪽) 172 올림피코 극장 평면도(무대 오른쪽)

 팔라디오는 10년 후인 1566년에 팔라초 발마라나Palazzo Valmarana 도170를 작업했다. R. I. B. A. 컬렉션에 있는 드로잉은 이 팔라초의 가장 흥미로운 특징을 보여 준다. 하나는 마지막 베이에 페디먼트를 얹은 창과 인물상을 배치하는 지극히 마니에리스모 스타일로 처리한 것이다. 피아노 노빌레의 다른 베이에는 모두 거대 오더 원주들 사이에 직사각형 창문을 넣었다. 지상층 직선 엔타블러처를 지지하는 데 거대 오더와 그보다 작은 필라스터를 이용한 점은 캄피돌리오 언덕에 지은 미켈란젤로의 팔라초에서 비롯된 것이 확실하다. 하지만 다른 특징들, 그중에서도 러스티케이션의 질감은 당대의 마니에리스모보다 고전적 원형으로 거슬러 올라갈 수 있다. 팔라디오는 말년에 지은 팔라초에서 장식을 풍부하게 하는 마니에리스모 요소는 물론 미켈란젤로의 거대 오더를 채택했다. 일명 '악마의 집Casa del Diabolo'으로 알려졌으나 실제로는 1571년에 완성된 포르토 가문의 또 다른 팔라초의 한 부분은 이런 요소들을 분명하고도 매력적으로 보여 준다.도169

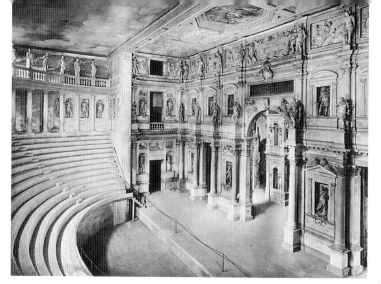

173 **팔라디오**, 비첸차. 올림피코 극장, 1580. 팔라디오의 제자 스카모치가 완공. 원근법을 보여 주는 실내

　팔라디오는 세상을 떠나기 몇 달 전에 자신이 속해 있던 비첸차 아카데미를 위한 극장을 설계하고 짓기 시작했다. 예상할 수 있듯이 팔라디오는 고대 로마의 극장을 비트루비우스가 묘사한 대로,도164 그리고 남아 있는 로마 시대 극장 한두 군데를 모범으로 삼아 전면적으로 재건축하려는 시도였다. 올림피코 극장Theatro Olimpico도171-173은 고대 로마의 극장 원칙에 따라 세웠다. 극장은 고정되어 있고 공들인 건축물 배경이나 무대 앞에 프로시니엄proscenium(무대와 객석을 구분하는 액자 모양의 건축 구조)을 갖춘다는 원칙이다. 객석은 반원형이나 이 극장에서처럼 반타원형half-elliptical이며, 좌석의 줄은 극장 뒤편을 둥글게 감싸는 콜로네이드 수준까지 급격히 높아진다. 고전 극장에서 객석은 천장이 없이 하늘로 트여 있지만 팔라디오가 지은 이 작은 극장은 지붕을 덮고 평평한 천장에 하늘과 구름을 그려 넣었다. 이 정교한 구조물 전체에서 가장 매력적인 부분은 프로시니엄 안쪽에 설치된 상설 무대다. 이것은 팔라디오의 제자인 빈첸초 스카모치가 지었지만, 그가 팔라디오의 발상에 따랐다는 것은 의심의 여지가 없다. 올림피코 극장의 평면도와 입면도는 정교한 원근법 효과가 아주 작은 공간에서 구현되었

다는 것을 보여 준다. 거리에 급격한 원근법 효과를 주기 위해서 무대 뒤편을 급경사로 하거나 통로를 좁게 만들었던 것이다. 또한 무대 장면 안쪽에 횃불을 든 남자들을 배치해 조명 효과를 낼 수도 있었다.

이 비슷한 효과를 팔라디오가 세웠던 두세 교회 중에서 두 곳에서 볼 수 있다. 팔라디오는 베네치아에 산 프란체스코 델라 비냐 교회S. Francesco della Vigna 파사드를 세웠고, 산 조르조 마조레 교회S. Giorgio Maggiore도174-177와 레덴토레 교회Redentore도178-181는 교회 전체를 지었다. 이 교회들은 모두 팔라디오의 말기 작업에 속한다. 산 조르조 마조레 교회는 1566년에 짓기 시작했고, 레덴토레 교회는 그보다 10년 후에 극심했던 흑사병이 잦아든 후 감사의 뜻으로 지은 봉헌 교회였다. 이 두 교회는 모두 팔라디오 전성기의 역량을 보여 주면서도 언뜻 보면 팔라디오 빌라의 특징인 엄격한 대칭 평면에서 아주 벗어난 듯 보이는 특이한 평면을 나타낸다.

산 조르조 마조레 교회와 레덴토레 교회, 그리고 그보다 앞선 산 프란체스코 델라 비냐의 파사드는 바실리카 유형 건물에 완전히 고전적인 파사드를 디자인하는 해묵은 문제에 관한 새로운 해결책을 제시한다. 고대에 바실리카가 있었지만 16세기 건축가들은 그것을 이를테면 바르바로 주교와 팔라디오 같은 비트루비우스 저작의 편집자들이

174 (왼쪽) **팔라디오**, 베네치아, 산 조르조 마조레 교회 평면도, 1566년 착공
175 (오른쪽) 산 조르조 마조레 교회 단면도

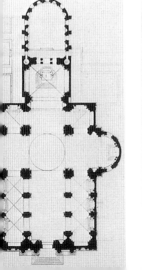

재구성한 도해를 통해서만 알고 있었던 것이다. 문제는 고대의 신전이 하나의 박공 지붕으로 이루어진 건물인데, 독립적으로 세워진 원주들이 페디먼트를 지지하는 것으로 쉽게 그려질 수 있다는 사실에서 생긴다. 하지만 초기 그리스도교 시대의 교회들은 이교도의 신전이기보다는 세속의 공공건물이었던 고대 바실리카에 기초하고 있었다. 바실리카에는 가운데가 높은 네이브와 양쪽에 하나 또는 그보다 많은, 낮은 아일이 갖춰졌다. 그래서 바실리카 전면은 건축적으로 상당한 문제를 야기했다. 초기 그리스도교 건축가들은 아일과 네이브의 접합 부분을 가리려고 로지아 또는 아트리움 같은 것을 덧붙이는 방식으로 이 문제를 무시하거나 피해버리는 경향이었다. 따라서 17세기에 다시 짓기 전에 있었던 구(舊) 성 베드로 대성당 또는 라테라노 대성당에는 고전적 신전의 전면 같은 위엄이 결여되어 있었던 것이다. 한편 알베르티는 고대 신전과 그리스도교 교회의 파사드를 조합하는 문제를 해결하는 첫 단계를 1460년대와 1470년대에 이미 거쳐 갔다.

베네치아 세 교회의 파사드에서 팔라디오는 신전의 정면 두 개를 서로 연결한다는 발상을 기초로 해결책을 발전시켰다. 산 프란체스코 델라 비냐 교회와 산 조르조 마조레 교회에서 네이브는 높으나 폭은 좁은 신전처럼 처리했다. 높은 기단 위에 세워진 대형 원주 네 개가 강

176 산 조르조 마조레 교회 파사드

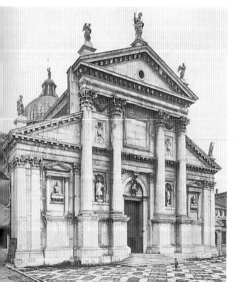

177 산 조르조 마조레 교회 내부

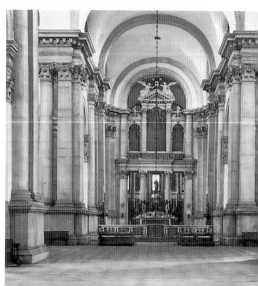

하게 두드러지는 페디먼트를 떠받치는 모습이다.도176 이 네 원주들 뒤로는 코니스가 이어지는 것처럼 보인다. 이 코니스가 훨씬 넓은 두 번째 페디먼트의 아랫부분을 형성한다. 수많은 작은 원주들이 떠받치는 이 페디먼트는 교회 전체의 너비를 차지한다. 이 같은 발상이 한 단계 더 나아간 것을 레덴토레 교회도180에서 볼 수 있다. 이 교회에는 페디먼트가 세 개인데, 커다란 가운데 페디먼트는 높고 직사각형인 애틱을 배경으로 배치되었다. 이러한 파사드의 전체적 효과는 매우 간결하며, 거대한 돔을 향한 구도를 만든다. 그러나 레덴토레 교회의 경우 교회 측면은 아일이 아니고 평면도에서 보듯이 그저 측면 기도실의 벽일 뿐이다. 따라서 입구 파사드의 평면은 거의 비슷한 시기에 지었던 로마의 일 제수 교회의 평면도148과 비슷하다. 레덴토레 교회의 파사드가 고대 원형에 상당히 가깝기는 하지만 말이다.

산 조르조 마조레 교회와 레덴토레 교회의 동쪽 평면은 파사드가 복잡한 것 이상으로 일 제수 교회 같은 동시대 교회와 달랐다. 이 두 교회는 이전의 교회 또는 팔라디오 스스로 자기 책에서 표현했던 교회 디자인에 관한 발상과 거의 관련이 없는 듯 보인다. 상징적인 이유로 산 조르조 마조레 교회를 십자가 형태로 만들려고 했다는 팔라디오의 말은 그리 설득력이 없다. 전통적인 라틴십자가 교회 평면이라면 거의 모두 길이가 짧고 폭이 넓은 십자가 형태에 성가대석과 트랜셉트를 없앤 애프스를 지닌 이 교회보다는 분명 훨씬 더 상징적일 것이기 때문이다. 사실 산 조르조 마조레 교회와 레덴토레 교회는 오로지 이 두 교회의 기능이란 관점에서 유사점을 설명할 수 있다. 공화국 총독이 1년에 한 번 이 두 교회를 방문했기 때문이다. 이는 공화국이 사라질 때까지 전해오던 베네치아의 관습으로, 총독은 매년 10군데 교회로 가서 그곳에 얽힌 행사에 축하 행렬andata을 거행해야만 했다.

전하는 바에 따르면 13세기 초 이래로 산 조르조 섬의 베네딕트회 수도원이 스테파노 성인의 유해를 모셨다. 12월 26일 스테파노 성인 축일에 총독은 대운하 건너 산 마르코 대성당에서 산 조르조 마조

레 교회로 장엄하게 행차했는데, 산 마르코 대성당의 성가대석와 구경꾼들이 그의 뒤를 따랐다. 베네딕토회 수사들과 함께 축일을 기리는 장엄미사를 치를 때, 산 마르코 대성당과 베네딕토회의 성가대가 성가를 불렀다. 산 조르조 마조레 교회는 베네딕토회에 속했고, 또한 베네치아 공화국을 방문하는 명사들을 위한 공식 숙소였다. 이 때문에 이 교회는 애초부터 성무일도를 밤낮으로 노래하며 바칠 수 있는 수사들의 합창단을 수용해야만 했다. 동시에 이 교회는 매년 총독이 방문할 때 그를 따르는 대단위 군중을 충분히 수용할 수 있을 만한 규모여야 했다.

레덴토레 교회의 경우 상설 행렬은 없었다. 봉헌 명문(CHRISTO REDEMTORI CIVITATE GRAVI PESTILENTIA LIBERATA SENATUS EX VOTO PRID. NON. AN. MDLXXVI.)을 통해 알 수 있듯이 이 교회는 1576년에 흑사병이 휩쓸고 지나간 후 공화국의 의뢰로 세워졌기 때문이다. 원로원에서 이 교회를 건축하기로 결정했을 때 총독은 7월의 세 번째 일요일에 감사를 표하며 행렬을 거행한다고 정했다. 레덴토레 교회의 의식이 산 조르조 마조레 교회의 의식만큼 화려하지 않았더라도 이 의식에는 이 교회를 관리하는 프란체스코회 수사들과 총독이 이끌고 온 산 마르코 대성당 합창단이 참여했다. 따라서 이 두 교회는 1년 중 하루에 평소보다 훨씬 대규모의 신도들을 수용해야 한다는 사실이

178 (왼쪽) **팔라디오**, 베네치아, 레덴토레 교회 평면도, 1576 179 (오른쪽) 레덴토레 교회 단면도

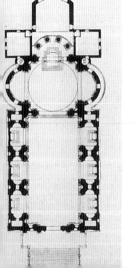
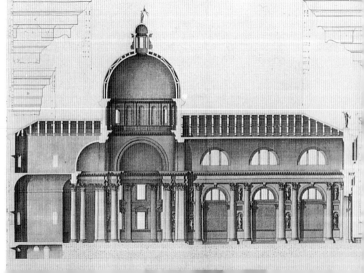

공통점이었고, 수도원 합창단은 물론 초빙된 합창단을 위한 공간도 있어야 했다.

이 두 교회의 디자인을 결정한 또 다른 요인은 이 두 교회에게는 비슷했지만 그 외 다른 교회와는 달랐다. 16세기 동안 산 마르코 대성당의 합창단은 의심의 여지없이 전 세계에서 최고의 합창단 중 하나였다. 이 성가대의 지휘자인 아드리안 빌라츠Adriaen Willaerts와 안드레아 조반니 가브리엘리Andrea and Giovanni Gabrieli는 성가대를 쪼개서 건물 곳곳에 배치하여 산 마르코 대성당의 공명을 이용하는 테크닉을 발전시켰다. 이때부터 대여섯 성가대가 따로 또는 함께 연주하는 스타일이 전통이 되었다. 그래서 이 두 교회의 디자인은 산 마르코 대성당의 합창단이 최소한 두 부분으로 나뉘어 노래하는 것에 익숙하다는 것을 염두에 두고 가장 실용적인 해결책을 제시했다.

팔라디오가 비첸차의 친구에게 쓴 편지가 남아 있는데, 이 편지는 레덴토레 교회의 기원에 관해 잘 알려 준다. 그는 새로 짓는 이 교회가 어떤 모양이 되어야 할 것인가로 약간 논란이 있었다는 것으로 편지를 시작했다. 그리고 원로원 의원 중 최소한 50명이 중앙집중형 평면을 선호했다고 했다. 그러나 그보다 두 배나 더 많은 원로원 의원들이 라틴십자가 평면을 선호했다. 원로원은 팔라디오에게 두 유형의 모델을

180 레덴토레 교회 파사드

181 레덴토레 교회 내부

모두 제출해 달라고 요청하기로 결정했다. 그리고 나서 라틴십자가 평면이 공식적으로 선택되었다. 모든 가능성을 따져 보면 팔라디오 자신은 원형 또는 정사각형 평면을 선호했을 것이다. 일찍이 1570년에 그가 기록했던 것을 보자. "신전 형태로 데코룸Decorum을 준수하기 위해서 우리는 가장 완벽하고 탁월한 원형을 선택할 것이다. 왜냐하면 원형은 단순하고 한결같으며, 동등하고 강하며 그 목적에 적합하다. …… 통일, 무한한 본질, 신의 단일성과 정의를 설명하는 데 가장 적합하다." 그럼에도 팔라디오는 이런 문제에 관해 유일하게 실현 가능한 해결책은 그 자신이 10년 전에 산 조르조 마조레 교회를 지을 때 창안했던 형태라는 것을 아마 충분히 잘 인식하고 있었을 것이다. 확실히 라틴십자가 형태가 더 일반적으로 받아들여질 수 있을 것이었다. 팔라디오는 브라만테 세대의 이상을 주장했으므로 그는 틀림없이 다소 구식으로 보였을 것이다.

건축 형태의 관점에서 보면 산 조르조 마조레 교회와 레덴토레 교회에서 가장 놀라운 특징은 개방된 가림막을 창안했다는 점이다. 이 막을 통해 네이브의 신자석에서 수도원 성가대석이 어렴풋이 보인다. 산 조르조 마조레 교회에서 가림막은 벽을 개방하고 고제단 바로 뒤에 원주 두 개로 지탱하는 상대적으로 단순한 느낌이다. 콜로네이드를 거쳐 나온 수사 합창단의 음향 효과는 대단히 인상적이다. 하지만 건축 형태가 여전히 단순하며 고대 건축과 아주 유사하다. 물론 콜로네이드가 음향 효과를 거두려고 거기 쓰인 것은 아니라고 해도 말이다.

레덴토레 교회는 같은 주제를 더욱 복잡하게 만들었다. 콜로네이드의 반원형은 놀랍게도 보는 사람이 그 사이로 교회의 애프스를 보는 것 같게 한다. 개방된 공간과 폐쇄된 공간의 교차 효과는 튀어 나온 원주들에 의해 매우 고조된다.도181 이 원주들은 거기 서서 네이브의 끝을 다물어지게 하면서 관중은 직사각형 공간에 머물게 된다. 그 공간의 동쪽 끝은 층계와 많이 튀어나온 벽과 원주다. 그 너머의 교차부는 돔으로 상승하는 폐쇄된 원형 공간으로 인식된다. 그러고는 원주 칸막이

로 동쪽 끝은 다시 개방된다. 이 단순하며 원주를 둘러 박은 내부에서 빛은 끊임없이 변한다. 그래서 하루의 시간대와 계절에 따라 변하는, 끝없이 변화하는 공간적 효과가 생긴다.

팔라디오의 발상 대부분, 특히 비례의 조화 법칙은 그가 비첸차 시내와 근교에 건축한 수많은 빌라에서 볼 수 있다. 이런 빌라는 대부분 남아 있지만, 한편 남아 있지 않은 그 외 빌라들은 그의 책에 수록된 도판으로 알려져 있다. 그러나 이런 빌라들을 제대로 감상하는 방법은 비놀라가 세운 빌라처럼 16세기에 다른 건축가가 지었던 빌라와의 관계를 통해 보는 것이다. 13장에서는 팔라디오의 빌라와 그 외 건축가가 지었던 16세기 빌라를 알아보겠다.

13

비뇰라와 팔라디오의 빌라

우리가 알다시피, 이탈리아에서 도시 생활은 이른 시기에 시작되었다. 이런 이유로 전원생활의 즐거움에 관한 약간의 감상적인 노스탤지어가 14세기 말 또는 15세기 초 이탈리아에서 시작된 것이다. 이런 노스탤지어는 근대 도시적 삶의 가장 두드러진 특징이다. 조반니 빌라니 Giovanni Villani, 1275-1348(피렌체 출신 금융업자이자 정치가이며 역사가로 활동했다. 피렌체 시의 『연대기*Nuova Cronica*』를 집필했다)는 1338년에, 그보다 조금 뒤늦게 보카치오와 페트라르카가 이러한 감정을 표현하기도 했다. 하지만 이런 저술가들 모두가 고전에 열광했다기보다는 고전 문학 형식을 의도적으로 모방했을 확률이 더 크다. 도시 거주자들이 느끼는 특유의 고통스러운 감정은 분명 고대 로마인들에게도 주지의 사실이었다. 평화로우면서도 문명화된, 전원의 피난처로 탈출하고픈 욕망은 고대 로마의 문인이자 정치가인 소小 플리니우스61-113의 『서한집*Epistulae*』에도 나타난다. 빌라 마다마는 소 플리니우스가 묘사했던 고대 로마의 빌라 수부르바나를 재건하려는 시도였다. 이후 200년 동안 이런 빌라는 로마 근교, 특히 프라스카티Frascati와 티볼리Tivoli에서 급속히 증가했다. 일찍이 15세기 중반에 알베르티는 그의 논문에서 고대인들처럼(그야말로 농장인) 엄밀한 빌라와 빌라 수부르바나를 구분했다. 빌라 수부르바나는 도시 성벽 바로 바깥에 위치하며 순전히 즐기기 위해 잠시 머물 작정으로 지은 건축물이었다. 팔라초 델 테처럼 교외에 지은 빌라 대부분은 도시와 아주 가까워서 침실이 없을 정도였다. 오로지 매우 더운 낮 동안을 평화롭고 조용하게 보낼 의도로 지었기 때문이

다. 그런 빌라 중 다수는 피렌체 외곽에 지어졌는데, 극소수만 지금까지 남아 있다. 자연스럽게 허물어진 것이 많고 1529년의 피렌체 공성전(신성로마제국의 황제 카를 5세가 보낸 제국군과 피렌체 군 사이에 벌어진 전투. 제국군의 승리로 끝나며 1527년에 피렌체에서 축출된 메디치 가문이 피렌체에 복귀했다) 동안 다수가 파괴되었다. 이런 빌라 그리고 베네토 지역에 있는 더 중요한 빌라들은 부유한 가문의 소유였다. 또 빌라에 딸린 농장이 시내 저택에 옥수수, 오일, 와인을 공급한다는 의미에서 흔히 자급자족적이었다. 한편 완전히 다른 유형의 빌라는 추기경과 몇몇 교황들의 빌라로 대표되는데, 그레고리 13세재위 1572-1585가 로마 외곽의 언덕에 이런 빌라를 처음으로 지었다.

여전히 남아 있는 빌라의 다수는 이탈리아의 대단한 가문에서 손꼽히는 중요한 인물들이 지었고, 여전히 그 가문의 소유다. 이 빌라들은 훨씬 공들여 지었고 흔히 매우 아름다운 정원이 있다는 점에서 북부에서 흔한 유형과는 다르다. 북부 유형은 거의 언제나 기본적으로 농장이 딸려 있다. 정원이 딸려 있는 유형 중에서 매우 뛰어난 예 두 군데는 비뇰라가 지었다. 하나는 교황 율리오 3세를 위해 지은 빌라 줄리아Villa Giulia도182-185다. 이제는 로마 끄트머리에 속하는 이 빌라는 현재 고대 에트루리아 박물관으로 쓰이고 있다. 다른 하나는 이탈리아 대통령의 공식적인 여름 주거지로 비테르보 근처 카프라롤라에 세운 거대한 빌라 파르네세다. (현재 빌라 파르네세는 이탈리아 정부 소유로 카지노Casino라 불리는 별채와 정원이 대통령의 여름 주거지로 쓰이며, 본채는 일반에게 공개한다.-옮긴이) 빌라 줄리아는 비뇰라가 처음으로 건축을 의뢰받았던 중요한 빌라였지만, 그가 기여한 부분이 어느 정도인지 정확하지 않다. 빌라 줄리아는 1550년과 1555년 사이에 건축되었다. 하지만 알려졌다시피 이때 비뇰라와 아마나티가 동시에 기용되었고 바사리는 일종의 감독관이었으며, 미켈란젤로와 교황이 손수 설계에 관여했다. 그럼에도 이 빌라 건물은 비뇰라가, 건물에 딸린 정원 부분은 아마나티의 작품인 게 거의 확실하다.

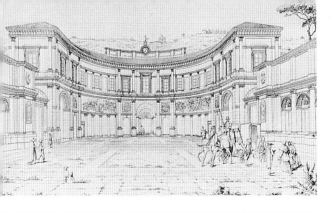

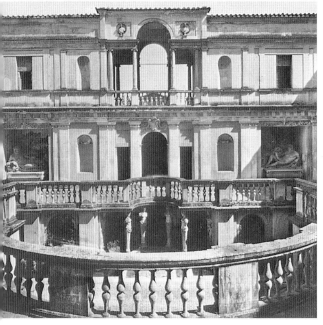

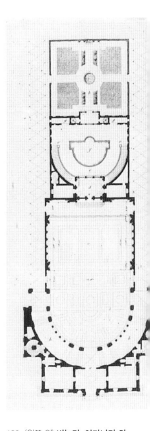

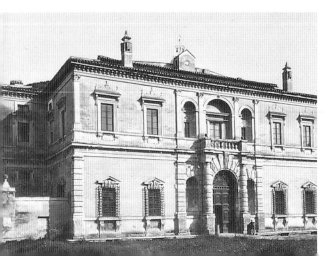

182 (왼쪽 위) **비뇰라, 아마나티 외,**
로마, 빌라 줄리아 정원 면.
1550–1555

183 (왼쪽 가운데) 빌라 줄리아
님페움

184 (위) 빌라 줄리아 평면도

185 (왼쪽 아래) 빌라 줄리아 파사드

기본적으로 애초의 설계에 따라 지은 건물은 1553년에 제작된 메달에서 볼 수 있는데, 두 개의 작은 돔은 빠져 있다. 빌라 줄리아의 평면도도184는 율리오 3세가 전 교황 율리오 2세가 지었던 벨베데레를 암시할 작정이었음을 확실히 보여 준다. 한편 건물 뒤편에 있는 반원형 중정에서는 분명 빌라 마다마와, 소 플리니우스의 설명을 거론하려는 의도가 나타난다. 평면도에서 나타나는 빌라 내부와 외부의 뚜렷한 대조는 입면도에서도 유지된다. 건물 파사드도185는 단순하다. 창문 주위 요소들이 어우러지는 정도, 이중으로 처리된 개선문처럼 수직, 중심적 요소를 뚜렷하게 강조한다는 점에서 다소 엄숙해 보인다. 역시 개선문 형태인 주출입구와 창문 가장자리를 육중한 러스티케이션으로 처리했는데, 이런 러스티케이션은 비뇰라와 아마나티 모두와 연결된다. 여기에 격식을 차린 아치형 개선문 모티프가 곁들여져 출입구 전면은 엄격한 느낌을 준다. 빌라 자체 또는 카지노는 바티칸에서 가까운 거리에 있어 주거할 의도가 아니므로 협소하다. 일단 주 출입구를 통과해서 보게 되는 후면 파사드도182는 반원형 콜로네이드와 그 위에 매끄러운 패널로 처리된 표면으로 구성되어 전면 파사드와 놀라울 정도로 대조를 이룬다. 그렇지만 중앙에 개선문 아치 모티프를 반복해서 양 끝에 커다란 아치를 배치했다는 점에서 후면 파사드와 외부로 향한 전면 파사드가 연결된다. 콜로네이드는 기둥 위 엔타블러처가 직선인데, 비뇰라가 미켈란젤로의 캄피돌리오 언덕에 지은 팔라초에서 차용한 게 거의 확실하다.

이 빌라의 곡선형과 섬세한 모델링은 정원의 중심이 되는 로지아 또는 님페움Nymphaeum(원래 고대 그리스와 로마에서 물의 요정 님프를 모신 신당을 이른다. 흔히 분수가 설치되었다. 이후엔 분수와 조각 꽃밭을 갖춘 위락 시설물을 가리키게 되었다)과 대조를 이룬다.도183 아마나티가 조성한 이 님페움은 직선 파사드와 후면이 깊이 패인 곡면으로 처리되었다는 점에서 빌라의 건물 배치를 반복한다. 님페움의 이 후면은 아래쪽 물의 정원으로 이르는 층계로 구성된다. 여러분이 상상한 대로 정원 쪽에

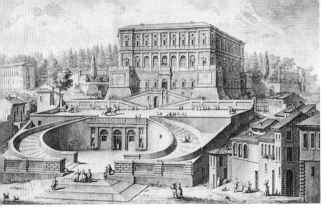

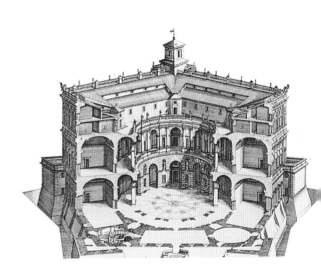

186 (왼쪽 위) **비뇰라**, 카프라롤라,
빌라 파르네세 전경, 1559

187 (왼쪽 아래) 빌라 파르네세 중정

188 (오른쪽 아래) 빌라 파르네세
평면도와 단면도를 겸한 도면

적용된 건축 형식은 본채의 건축 형식보다 자유롭고 더 기발한 상상력
을 보여 준다. 그리고 이 정원은 건축주인 교황 율리오 3세와 그의 자
문역들에게 바치는 헌사로, 비뇰라와 아마나티 모두에게 중요했던 이
첫 주문을 두 예술가가 협업해서 성공적으로 마무리했음을 보여 준다.
　카프라롤라의 빌라 파르네세도186-188는 1520년대 초에 소 안토니
오 상갈로와 페루치가 이미 건축을 시작했다는 점에서 빌라 줄리아와
약간 경우가 달랐다. 이 빌라는 신흥 부자인 파르네세 가문의 본부로

그들의 방대한 소유지 중심에 세워졌다. 아마도 이런 이유로 이 건물은 오각형이 되었을 것이다. 왜냐하면 당시 오각형은 요새의 평면도로 가장 선호되었던 형태이기 때문이다. 소 안토니오 상갈로와 페루치가 설계했던 완전히 원형인 내부 중정과 이 오각형 평면은 이미 바꿀 수 없는 것이었다. 비뇰라는 1559년에 빌라 파르네세 건축 작업을 넘겨받아서 세상을 떠나던 1573년까지 계속 작업했다. 정면에서는 거대한 요새와 최초의 건축가들이 기초를 닦았을 오각형 평면, 아울러 역시 그들이 설계했음직한 바닥의 로지아와 거대한 계단이 보인다. 전면 문의 도판은 비뇰라의 논문에 수록되었으니, 아마도 그가 세웠을 수도 있다. 한편 이 건물의 윗부분 피아노 노빌레 위쪽의 스타일은 틀림없이 그의 솜씨다. 세로 요소로 나누고 양 끝에 평평한 표면으로 처리한 점, 건물 모서리에 장식적인 요소를 덧붙이는 것은 비뇰라 스타일의 특징이다. 마치 패널처럼 평평한 벽기둥과 피아노 노빌레의 로지아 몰딩도 그렇다. 개방된 로지아 양 끝 베이는 막혀 있고 창문 위쪽은 빌라 줄리아의 로지아의 양 끝과 아주 비슷한 형태다. 건물 위쪽은 한 층과 그 위에 얹힌 애틱으로 구성되어 있고, 피아노 노빌레의 필라스터와 같은 위치에 배열된 필라스터가 두 층을 연결한다. 파사드는 방들이 갑갑하고 불편하게 배치되었다는 것을 보여 준다. 필라스터 뒤에 어색하게 욱여넣은 것이다. 여기서는 가족이 이곳을 방문했을 때 수행하는 가신들을 수용할 충분한 숙식공간을 마련하는 동시에 이곳에 거주하는 이들이 머무는 구역을 제공해야 한다는 것이 문제였다. 따라서 카프라롤라 빌라는 엄격한 의미로 따지면 빌라가 아니다. 더 정확하게 표현하면 성castle이라고 해야 정확하다. 중정은 소 플리니우스가 묘사한 대로 원형에 기초했지만 브라만테를 떠올리게 하는 요소들로 구성되었다. 러스티케이션 처리가 된 지상층, 원주 한 쌍과 개구부가 교차되는 위층의 패턴은 브라만테가 지은 라파엘로의 집을 반복하고 있다. 반면 커다란 둥근 아치형 개구부에 이어 반원주가 양옆에 있는 작은 직사각형 개구부가 있는 베이 자체는 브라만테가 바티칸 벨베데레에서 이용

189 메디치 가문의 빌라 중 미켈로초가 설계를 변경한 카레지의 빌라 메디치

190 **줄리아노 다 상갈로**, 포조아카이아노, 빌라 메디치, 1480년대

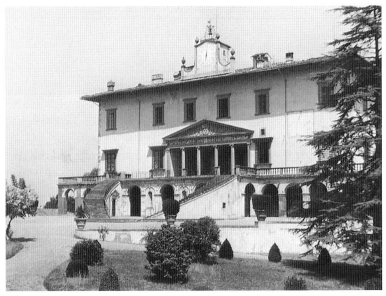

했던 기본형과 거의 동일하다. 벨베데레와 빌라 파르네세를 연결하는 중요한 디테일은 코니스가 두 원주 위쪽에서 돌출된다는 것이다. 마지막으로 매우 풍부하게 장식된 나선형 계단은 벨베데레에서 브라만테가 조성한 그 유명한 계단의 확장형이다.

　보다 단순한 농가형 빌라는 피렌체 지역 빌라에서 찾아볼 수 있는데, 그중 몇 채는 메디치 가문 소유였다. 메디치 가문 빌라 중에서 아주 중요한 두 채는 카레지Careggi와 포조아카이아노Poggio a Caiano에 있

191 **산소비노**, 폰테카잘레, 빌라 가르초니, 1540년대

192, 193 **트리시노**, 비첸차 근교 크리콜리, 빌라 트리시노, 1536년과 1537년 사이에 건축

다.도189,190 카레지의 메디치 빌라는 원래 14세기에 농가였는데, 15세기에 미켈로초가 개조했다. 그 이후에 더 크게 지은 포조아카이아노의 메디치 빌라는 1480년대에 줄리아노 다 상갈로에 의해 개조되었다. 지금 있는 편자 모양 계단은 17세기에 지은 것이다. 그리고 그 위에 페디먼트가 얹혀 있는 넓고 다소 비율이 맞지 않는 콜로네이드는 아마도 고전적인 신전 전면을 빌라에 적용한 가장 초기의 예일 것이다. 또한 포조아카이아노 메디치 빌라의 평면은 엄격한 대칭인데, 이러한 고

전적 신전 전면과 대칭은 팔라디오가 지은 수많은 빌라의 필수적 양상이다. 팔라디오가 베네치아 공국령에 빌라를 세웠던 최초의 건축가는 아니다. 그곳에는 산소비노와 산미켈리가 건축했던 빌라의 두 가지 중요한 원형이 있었다. 산미켈리의 빌라 라소란차Villa La Soranza는 대략 1545~1555년에 건축되었는데, 19세기에 들어 파괴되었다. 산소비노의 빌라 가르초니Villa Garzoni도191는 약 1540년에 지어졌는데, 이중 로지아를 갖추었고 전면 양 끝 뒤쪽으로 별채가 돌출되었다. 이 모든 것이 대칭으로 정렬되어 전성기 르네상스의 경향을 나타내기 때문에 이 빌라는 특별히 중요하다. 산미켈리의 사라진 빌라 라소란차는 본채의 주요 부분과 농장 건물들을 벽으로 연결했다고 알려져 있다. 이 역시 팔라디오가 채택해 발전시킨 발상이다. 그럼에도 팔라디오 유형 빌라에 가장 중요한 영향을 미친 인물은 인문학자 잔 조르조 트리시노Gian Giorgio Trissino, 1478-1550였다. 그는 팔라디오를 건축가로 훈련시켰고 자신이 1536년과 1537년 무렵에 비첸차 근처 크리콜리에 빌라도192, 193를 지었다. 이 빌라는 빌라 가르초니와 빌라 라소란차보다도 연대가 앞선다. 트리시노가 지은 빌라 크리콜리는 비트루비우스의 설명과 세를리오의 책에 있는 빌라 마다마의 도판을 기초로 삼았다. 그럼에도 이 건물이 전체적으로 로마의 빌라 파르네지나와 비슷해 보이는 것으로 미루어볼 때, 트리시노는 틀림없이 빌라 파르네지나에 관해 알고 있었을 것이다. 빌라 트리시노에는 이중 로지아와 그 양 끝에 살짝 돌출된 탑이 자리 잡고 있다. 따라서 빌라 파르네지나에서 양옆으로 별채가 돌출되어 있다는 점을 제외하면 빌라 트리시노의 평면 기본형은 빌라 파르네지나와 비슷한 셈이다. 빌라 트리시노의 평면도193, 111은 엄격한 대칭 배치를 보여 준다. 또한 팔라디오 빌라의 다른 중요한 특징도 보여 준다. 그것은 각 공간이 자체적으로 수학적인 비례에 맞을 뿐만 아니라 연속되는 공간의 일부로 전체의 수학적 조화를 이루는 방식으로 공간을 배열하는 것이다. 따라서 양 측면의 세 공간은 너비가 같지만 길이는 다르다. 그래서 가운데 있는 방은 정사각형인 반면 그 양옆의 방

들은 각각 대략 3:2 비례를 이룬다. 실제로 팔라디오는 꽤 자주 이런 원칙에서 출발했다. 팔라디오의 논문에 수록된 도판에는 평면에 숫자가 기록되어 있는데, 이를 통해 그가 이 원칙 자체를 매우 중요하게 여기며 준수했다는 것을 확실히 알려 준다.

팔라디오가 처음으로 지은 로네도Lonedo의 빌라 고디Villa Godi 도194, 195는 트리시노의 빌라보다 다소 인상적이지 않은데, 특히 파사드에서 이런 경향이 두드러진다. 1570년 판 『건축사서』에 수록된 빌라 고디의 평면도와 입면도는 명백히 깔끔하게 정리되었으며, 빌라 설계에서 팔라디노의 발상이 성숙되었다는 것을 나타낸다. 농장 건물들과 빌라 본채를 연결한다는 원리는 평면도에서 벽과 콜로네이드로 나타났다. 반면에 제각각 다른 방의 연속이란 원칙은 16:24:36처럼 공간의 규모를 좌우하는 숫자에서 찾아볼 수 있다. 세 개 아치로 이루어진 출입구로 올라가는 계단, 곧 중심 요소는 안쪽으로 들어가 있다. 하지만 정면에서 들어간 만큼 뒤쪽이 돌출되어 있어서 빌라의 전체적인 모양은 팔라디오의 빌라들이 모두 그러하듯이 대략 정육면체다. 팔라디오 양식이 보다 무르익은 시기에 볼 수 있는 요소 중에서 빌라 고디의 설계에는 없는 특징은 오직 한 가지다. 빌라 고디에 고전적인 신전 전면 도196, 197을 적용하지 않았다는 점인데, 하지만 여기에 대해서도 아치가 셋인 출입구가 대략적으로 고대를 나타낸다고 주장할 수 있다. 고전적인 신전 전면은 1560년에 지은 그의 빌라 말콘텐타Villa Malcontenta(또는 빌라 포스카리Villa Poscari)처럼 더욱 발전된 모든 빌라 평면에서 볼 수 있다.

팔라디오는 고대 건축에 관해 방대한 지식을 지니고 있었다. 하지만 애초에는 그조차도 고대 빌라에 관해 거의 아는 바가 없었고 비트루비우스와 소 플리니우스의 빌라에 관한 설명은 애매하다고 악명이 높았다. 결국 팔라디오는 고대의 신전과 공공건물에 관한 자신의 지식을 통해 상당히 그릇된 신념에 도달했다. 그는 고대인들이 '아마도 개인의 건물, 곧 집에서 추론하여 빌라에 관한 발상을 얻었을 것'이라고 믿었다. 따라서 그는 자신이 지은 모든 빌라에 인상적인 입구 포르티

코를 포함시켰다. 태양빛이 강렬한 이탈리아에서 입구 포르티코는 매우 추천할 만하다. 하지만 그저 팔라디오가 고대 건축을 이렇게 잘못 해석하는 바람에 영국과 미국의 수많은 컨트리 하우스(전원주택)에 거대하고 불편하며 찬바람이 들이치는 포르티코를 지니게 되었다는 것을 기억해야 한다. 18세기 영국 건축가들은 팔라디오의 작품에 너무나도 강하게 매혹되어 북구의 기후에서는 이런 특징이 전혀 실용적이지 않다는 점을 개의치 않고 그의 디자인을 그대로 차용했다.

빌라 말콘텐타에는 예로부터 이 빌라에 살았던 여인이 불만이 많아서 이런 별명이 붙었다는 이야기가 전한다. 그러나 이전에 이 빌라가

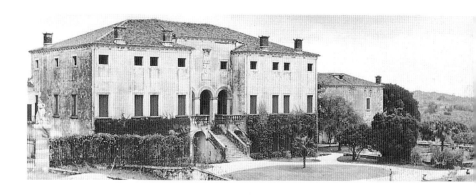

194, 195 **팔라디오**. 로네도,
빌라 고디, 약 1538

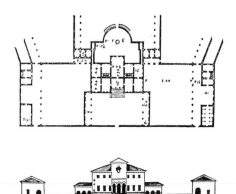

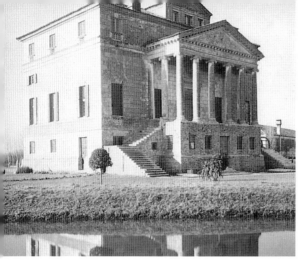

196 (왼쪽) **팔라디오**, 메스트레 근교, 빌라 말콘텐타, 1560

197 (아래) **팔라디오**, 비첸차, 빌라 로톤다, 1567년과 1569년 사이에 착공

198 (왼쪽 맨 아래) **팔라디오**, 빌라 말콘텐타의 평면도와 단면도

199 (오른쪽 맨 아래) **팔라디오**, 빌라 로톤다의 평면도와 단면도

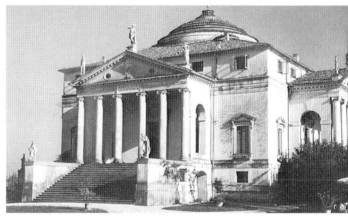

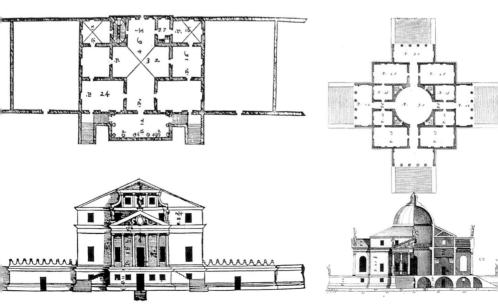

다소 폐허에 가까운 상태였으므로 가벼운 우울감을 유발하는 게 당연했다고 해도, 브렌타 운하Brenta Canal 옆에 있는 이토록 아름다운 집에 살았으면서 불만이 많았다는 건 믿기 어렵다. 빌라 말콘텐타의 주된 특징인 포르티코는 양 측면에 계단이 있는 높은 기단 위에 있다. 이 건물의 평면도198은 팔라디오가 너비가 2분의 1인 한 구역을 기본으로, 가운데에 커다란 십자가형 홀이 위치하며 십자가 팔 주위에 면밀하게 계산된 리드미컬한 비례에 맞추어 방을 배치했음을 전형적으로 보여준다. 팔라디오의 빌라 대부분은 중앙에 주된 공간이 위치하며, 이 주된 공간의 다수는 돔을 통해 빛을 받아들였다. 팔라디오의 빌라 중에서도 가장 엄격하게 대칭을 관철한, 비첸차 외곽에 위치한 빌라 로톤다Villa Rotonda도197, 199에서도 중심이 되는 주된 공간이 돔에서 빛을 받아들이는 것을 볼 수 있다. 대략 1567년과 1569년 사이에 작업에 착수했던 빌라 로톤다는 정확히 말하자면 빌라 수부르바나다. 그래서 팔라디오가 생각하기에 약간 더 격식을 갖춰야 하는 건물이었다. 빌라 로톤다의 평면은 중앙 홀이 완전히 대칭을 이룬 원형이며, 주출입구의 포르티코를 실제로 다른 삼면에 반복했을 정도로 완벽한 대칭을 추구했다. 빌라 로톤다는 이런 형식미 덕분에 팔라디오의 작품 중에서도 언제나 아주 높은 평가를 받았다. 그래서 한때 잉글랜드에 이 빌라를 복

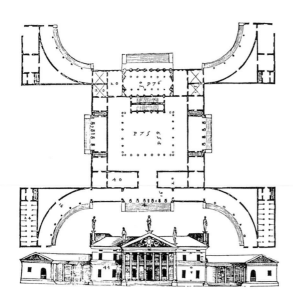

200 모체니고 빌라 설계도,
팔라디오의 『건축사서』(1570) 수록
도면(설계 단계에서 중단)

201 **팔라디오**, 마세르, 빌라 바르바로, 약 1560, 베로네세의 프레스코 벽화

제한 건물이 최소한 세 채일 때도 있었다. 그중 하나가 치즈윅Chiswick에 위치한 벌링턴 경의 빌라다. 이 빌라는 영국 건축의 걸작이며 어떤 면에서는 모델이 된 빌라 로톤다를 발전시켰다는 평가를 받는다.

빌라 로톤다는 팔라디오 사후에 그의 제자였던 스카모치가 완성했다. 현재 모습을 찍은 사진과 팔라디오의 책에 실린 목판화를 비교해 보면, 스카모치는 돔의 모양을 바꿨고 애틱을 올렸다. 스카모치는 베네치아 산 마르코 광장에 산소비노의 도서관과 어우러지게 지은 남쪽 행정관청 건물 프로쿠라티에 누오베Procuratie Nuove를 설계한 것으로 가장 유명하다. 또한 그는 매우 방대한 건축론주33을 집필했고 팔라디오 양식으로 지은 수많은 빌라를 설계했다. 그중 가장 유명한 빌라가 1597년 무렵에 파도바 근처에 지은 빌라 몰린Villa Molin이다. 이니고 존스가 그리니치에 퀸스 하우스(제임스 1세가 덴마크 출신의 앤 왕비를 위해 지은 팔라디오 양식의 건물)를 설계할 때, 빌라 몰린은 존스에게 중요한 영향을 미친 빌라 중 하나다. 사실 존스는 베네치아에서 스카모치를 만났으나 그에게 전혀 깊은 인상을 받지 못했다. 당시 두 사람은 몇몇

건축적 문제에서 의견이 갈렸던 것으로 보인다. 존스는 부아가 나서 "그런데 이 스카모치는 우둔해서 볼 수가 없었다"라는 기록을 남겼다.

영국 건축에 매우 영향을 끼쳤던 팔라디오의 다른 후기 빌라는, 비록 건축되지는 않았지만 브렌타에 세우려고 했던 레오나르도 모체니고Leonardo Mocenigo를 위한 빌라 설계다. 팔라디오는 빌라 디자인의 마지막 작품으로 이 도면도200을 『건축사서』에 수록했다. 이 도면은 특히 흥미롭고 복잡하다. 커다란 육면체에 각 전면에는 포르티코를, 빌라 중앙에는 아트리움까지 갖춘 구조였기 때문이다. 부속 건물과 본채 사이에는 네 개의 사분원호형 콜로네이드를 대칭이 되도록 배치했다. 따라서 이 건물을 두 방향에서 볼 수 있다. 하나는 두 직사각형 사이에 포르티코가 있는 측면이다. 그보다 더 중요한 쪽은 후면과 전면으로, 팔라디오의 말을 따르면 콜로네이드가 앞쪽으로 뻗어 나와 마치 방문객에게 인사하는 것처럼 보인다.

빌라 마세르Villa Maser 또는 빌라 바르바로Villa Barbaro 또한 1560년 무렵에 지어졌고 단순한 농가주택 유형 중에서 잘 보존된 예다. 하지만 빌라 마세르의 영예는 팔라디오의 건축이라기보다는 베로네세가 그린 훌륭한 프레스코 벽화 연작이다.도201 고대 빌라에도 확실히 이런 프레스코가 있었을 것이다. 그렇더라도 베로네세의 프레스코는 거대한 규모로 풍경을 위한 풍경화를 그린 매우 이른 예 중 하나다. 그리고 위대한 건축과 위대한 회화가 조화를 이룬, 이탈리아 르네상스에서 매우 행복한 순간들 중 하나다. 이런 둘 또는 그 이상의 예술을 조합하는 능력은 분명 바로크 스타일의 특징 중 하나가 될 것이었다. 그리고 이런 양상은 티볼리와 프라스카티에 있는 팔라초식 빌라에서 볼 수 있다. 16세기 중반에 세워진 빌라 데스테Villa D'Este는 수십 개의 분수와 사이프러스나무가 줄 지어 있는 아름다운 정원으로 유명하다. 1570년대의 빌라 몬드라고네Villa Mondragone 또한 최상의 부지에 지은 상대적으로 단순한 건물로, 대지의 경사와 자연과 건축미의 조화로 최대한의 효과를 얻고 있다. 아마도 빌라 알도브란디니Villa Aldobrandini도202로 이 책

을 마무리 짓는 것이 적절할 것이다. 이 빌라는 자코모 델라 포르타가 1598년과 1603년 사이에 지었다. 연결이 끊어진 거대한 페디먼트를 얹고 있는 빌라 자체가 델라 포르타의 마니에리스모 스타일의 좋은 예다. 그러나 빌라 알도브란디니에서는 풍부하게 장식된 조각상, 단순한 건축 형태, 푸른 초목과 로마의 밤 내내 음악을 들려주는 멋진 분수의 조화가 가장 아름답다.

202 **자코모 델라 포르타**, 프라스카티, 빌라 알도브란디니. 1598–1603

주석 |

1　이 번역 판본은 최소한 두 가지 중 하나로, 다음 책에서 인용한 것이다. E. G. Holt, *A Documentary History of Art*, New York, 1957, 1, 291~293.

2　다음 책에서 인용했다. *The Renaissance Reader*, ed. J. B. Ross and M. M. McLaughlin, New York, 1958, 384.

3　신의 완벽함을 반영하는 원의 완벽함이라는 발상은 팔라디오가 고안한 게 아니었다. 팔라디오보다 100년 이상 더 전에 추기경인 쿠사의 니콜라스Nicholas of Cusa의 저술에서 찾아볼 수 있다. "신 안에서 …… 시작이란 끝과 시작이 하나인, 그러한 것이다. …… 이 모든 것은 우리가 무한한 원에서 끌어낸 것이다. 원에는 시작도 끝도 없다. 그래서 영원하며 무한한 것이고 무한한 능력을 지녔다." 참조. P. Burke, *The Renaissance*, London, 1964, 73-74.

4　E. Mâle, *The Early Churches of Rome*, 1960, 29.

5　축측 투영법은 편리한 각도로 기울여서 정확하게 배치한 도면이다. 수직선들이 기울어져서 도면에 나타나는 것이다. 이런 방식으로 건물의 모든 수평 수직 요소들이 함께 기울어져서 정확히 나타난다. 하지만 정확하게 수직도 수평도 아닌 것들은 왜곡된다. 그러나 일단 왜곡된 부분을 무시하는 법을 배우면 이 축측 투영법은 구조에 관해 많은 것들을 가르쳐 줄

것이다.

6　로마에 있는 '미네르바 메디카' 신전의 볼트는 브루넬레스키 생전에도 건재했다. 아마도 브루넬레스키는 이 볼트 천장을 보고 펜던티브 위에 놓이지 않아도 된다는 발상을 얻었을지도 모른다.

7　『건축 원리*Architectural Principles*』, 3차 개정판, 1962, 47쪽과 그 이후 참조.

8　그러나 현재의 산타 크로체 교회는 형태가 훼손된 상태다.

9　1310년에 의사 및 약제사 길드에 소속된 직종은 100가지였다.

10　『한 르네상스 시대 교황의 회고록*Memoirs of a Renaissance Pope*』, F. A. Gragg and L. C. Gabel (편), New York, 1959, pp. 282-291 참조.

11　같은 책, p. 289.

12　'Federicus, Montis Feretri Urbini etc …… 우리는 특히 (건축가들의 근원지인) 토스카나를 비롯해 백방으로 건축가를 알아봤지만 기술이 뛰어나고, 앞서 말했던 그 비밀에 정통한 이를 찾을 수 없었다. 그러나 마침내 경험으로 입증된 명성의 주인공이자 뛰어난 대가 루치아노(Master Lutiano로 표기)는 이처럼 근면하게…… 우리는 앞서 말했던 대가 루치아노를 감독관이자 (팔라초 두칼레 공사에 참여한) 모든 건축가들의 수장으로 임명한다. …… 1468년 6월 10일'

13　짐작컨대 팔라초 델라 칸첼레리아의 꼭대기 층과 비슷하지 않은가?

14　페데리코는 1474년에 공작이 되었다. 명문에는 'CO[MES][백작]'이라고 표기되었으므로 1474년보다 이른 시기에 제작된 게 틀림없다. 'DVX'(라틴어로 '지도자'란

뜻이며 '공작duke', '총독Doge'는 이 단어에서 유래했다) 부분은 1474년 또는 그보다 후에 덧붙였을 것이다. 페데리코는 1482년에 세상을 떠났다.

15 레오나르도가 계획했던 해부학 논문에는 다음과 같은 구절이 수록되었다. "여러분은 저마다 다른 세 가지 방향에서 다룬 설명으로 모든 부분을 숙지하게 될 것이다. …… 왜냐하면 여러분이 팔을 정면에서 보았다면…… 마치 여러분 손에 실제로 팔이 있는 것처럼, 그것을 완전히 이해할 때까지 돌려보는 것처럼, 같은 부분을 옆에서 또는 뒤에서 보게 된다. ……"

16 상갈로의 산토 스피리토 교회(도25) 성구 보관실 참조.

17 이를테면 베들레헴의 예수탄생 교회와 예루살렘의 성묘 교회.

18 그것이 변경되었다. 도75와 76 참조.

19 판화에서 라파엘로의 집(도78)은 이상화된 모습이다. 사실 하인들이 잠 잘 곳이 어딘가에 있어야만 한다. 한편 드로잉(도79)은 메토프 사이에 애티 창을 보여 준다. 라파엘로의 집 이후에 지은 팔라초들은 흔히 하인들의 거처 문제를 라파엘로의 저택과 비슷한 방식으로 해결했다. 도103 참조.

20 예전부터 이 팔라초는 1515년에 짓기 시작했다고 전해왔다. 그러나 최근에는 이보다 나중에 짓기 시작했으며 이에 따라 건축가가 라파엘로가 아니라는 설이 제기되었다. 바사리는 이 팔라초의 건축가를 라파엘로의 조수 로렌체토Lorezetto, 1490-1541로 보았다.

21 (바사리가 추정했던) 1492년에 그가 태어났다는 설이 있는데, 이쪽이 더 신빙성 있게 들린다. 하지만 줄리오 로마노가 1546년 11월 1일에 47세를 일기로 만토바의 한 병원에서 세상을 떠났다는 기록이 있어 1499년에 출생했다는 게 거의 확실한 것처럼 보인다. 그럼에도 바사리는 줄리오 로마노에게서 직접 들은 정보가 많았다. 그리고 1492년 출생설이 줄리오 로마노의 양식이 어떻게 전개되었는지 훨씬 이해하기 쉽게 한다.

22 고대 로마에서는 빌라를 수부르바나suburbana와 루스티카rustica로 분류했다. 수부르바나 형식은 도시에서 멀지 않아 침실이 필요 없다. 곧 거주를 목적으로 지은 게 아니었다. 반면 빌라 루스티카는 농장을 갖춘 독립된 전원주택country-house에 가깝다.

23 아마도 (고대) 로마에서 기원했을 그것을 르네상스 시대에는 브라만테가 처음으로 이용했다. 이탈리아어로는 세를리오의 이름에서 따와 세를리아나serliana라고 알려졌다.

24 이 팔라초는 로마 수재 프랑스 대사관이지만 일요일 오전에만 관람할 수 있다.

25 지상층과, 너무나 커서 두 번째 층으로 간주되는 중이층을 관통하는 거대한 오더의 예가 이전에도 있었기 때문에, 캄피돌리오의 팔라초에서 거대 오더가 처음 시작되었다고 이론을 정식화하기는 어렵다.

26 그러나 이 경당이 일찍이 1529년에도 공사가 진척되고 있었다는 것을 알려주는 문서가 최근에 간행되었다.

27 이것이 1568년에 출간된 것으로 보이는 이 책의 요즘 판본에서 1570년에 관한 언급이 등장하는 까닭을 설명해 준다. 바사리의 일명 『르네상스 예술가 열

전』의 두 가지 판본 모두는 다음 책에서 편리하게 읽을 수 있다. Giorgio Vasari, *Le Vite De' Più Eccellenti Pittori, Scultori Ed Architettori*: Club del Libro edition, Milan, vol. Ⅶ, 1965.

28 (도138에서 보듯이 이 도서관의 지상층) 도리스 오더에서 원주 위의 프리즈 구성은 부조(메토프)와 세로로 팬 홈과 줄이 세 쌍(트리글리프)이 들어간 정사각형 영역이 번갈아 나타난다.

29 세를리오의 건축론 제6권은 1966년에 밀라노에서 처음 출간되었다.

30 1968년에도 이 교회는 여전히 유감스러운 상태였다.

31 궁극적으로 여기서 언급한 세 교회 파사드는 1450년 무렵 알베르티가 피렌체의 산타 마리아 노벨라 교회 파사드에서 창안한 형태에서 유래했으며, 로마에서는 1500년대에 산 아고스디노 교회S. Agostino 와 산타마리아 델 포폴로 교회Sta Maria del Popolo에서 처음 선보였다.

32 팔라초 라테라노는 건축적으로 불완전하게 팔라초 파르네세를 본뜬 결과물이다.

33 『보편적인 건축의 이상에 관하여*Dell'Idea dell'Architettura universale*』, 베네치아, 1615. 1669년에 최초로 영어로 번역되었다.

참고 문헌

여기 제시한 참고 문헌 목록은 두 부분으로 나뉜다. 처음엔 가장 이른 시기에 나온 논문들과 자료 모음집을 자세하게 다루었다. 이 책이 20년 전에 처음 나왔던 이후에 건축학 고전의 재판 작업이 상당한 성과를 거두었다. 이번 개정판에서는 가능한 한 이런 건축학 고전의 재판본을 언급했다. 두 번째 부분은 대개 최근에 출간된 시대 전반을 다룬 도서 목록과 하나의 주제로 상세하게 다룬 연구서, 개별 건축물이나 문제에 관한 도서 목록으로 구성했다. 가능한 한 영어책들로 구성하려고 했다. 물론 이탈리아어 또는 독일어로 쓰인 매우 중요한 책을 수록했다. 그러나 이런 도서는 여기서 인용한 대부분의 책에 있는 참고 도서 목록에서도 찾을 수 있는 것들이다.

자료

논문을 집필하게 한 자극은 소 플리니우스의 『서한집』에 등장한 설명에서 비롯되었다. 이 『서한집』의 여러 판본이 15세기에 등장했다. 서한집보다도 더 많은 자극을 준 책은 비트루비우스의 『건축십서』였다. 유일하게 전해온 고대의 건축기술론인 이 책은 15세기 이탈리아에서 대여섯 가지 필사본이 있다고 알려졌다. 『건축십서』의 최초 인쇄본은 로마에서 발행되었다. 아마도 1486년이었을 것이다. 대여섯 가지 다른 판본이 신속하게 잇달았다. 1511년(그리고 1513년)에 프라 조콘도Fra Giocondo는 주석과 도해를 갖춘 훌륭한 라틴

어 텍스트를 펴냈다. 1521년 코모에서는 브라만테의 제자인 체사레 체사리아노Cesare Cesariano의 번역으로 최초의 이탈리아어 번역본이 나왔다. 이 책의 복제본이 1968년에 출간되었다. 1521년 최초의 이탈리아어 번역본을 프란체스코 루티오Francesco Lutio(베네치아, 1524)와 G. B. 카포랄리G. B. Caporali(페루자, 1536)가 표절했다. 그러나 이 모든 판본을 다니엘레 바르바로 판본(베네치아, 1556년과 그 이후)이 대체했다. 이 판본에는 팔라디오(도163 참조)가 제작한 목판화 도해가 실려 있다. 비트루비우스의 현대 표준 판본은 M. 모르간M. Morgan(하버드, 1914, 이후 페이퍼백으로 펴냄)과 F. 그랜저F. Granger(뢰브Loeb 편집, 런던 1934)판이다.

알베르티의 『건축론』은 분명히 비트루비우스를 모델로 삼았다. 심지어 (비트루비우스의 논문처럼) 10권으로 나누었을 정도다. 알베르티 생전에 이 논문은 필사본으로 보급되었다. 하지만 일찍이 1485년에 피렌체에서 인쇄본이 제작되었다. 아마도 비트루비우스의 논문이 처음 인쇄본으로 나오기 직전이었을 것이다. 이탈리아어 번역본(베네치아, 1546)은 P. 라우로P. Lauro의 번역으로 나왔다. 이것보다 더 중요한 이탈리아어 번역본은 코시모 바르톨리 본(피렌체에서는 1550년에 베네치아에서는 1565년에 간행)인데, 이 책은 최초로 도판을 수록했다. 이 판본이 베네치아의 건축가 자코모 레오니Giacomo Leoni에 의해 영어로 번역되어 출판되었고(런던, 1726년과 그 이후), J. 레이퀘르트J. Rykwert의 번역으로 재발행되었다(런던, 1955). 『건축론』은 G.오를란디G. Orlandi에 의해 라틴어 원문에 이탈리아어 번역과 주석을 수록해서 다시 출간되었다(밀라노, 전2권, 1966).

위에 언급한 논문들보다는 덜 중요하지만 다른 두 논문은 15세기에 집필되었고 필사본 상

태로 유포되었다. 필라레테가 1464년 이전에 집필한『건축론』은 사라진 고대 도시에 관해 꾸며낸 이야기와, 고전 규칙에 따라 지은 이상 도시에 대한 설명이 결합된 흥미로운 논문이다. 필라레테는 당대의 통치자가 이 이상도시를 실현시키는 것을 보고자 했다. J. 스펜서J. Spencer 판본(뉴헤이번/런던, 1965)은 원래 저자가 피에트로 데 메디치에게 헌정했던 필사본의 복제본과 영어 완역본(107-109쪽 참조)을 수록했다. A. 피놀리A. Finoli와 L. 그라시L. Grassi가 편집한 이탈리아어 책은 총 2권으로 밀라노에서 1972년에 출간되었다. 프란체스코 디 조르조 또한 건축론을 집필했다. 1456년과 1502년 판본이 전하는데, 그중 하나는 레오나르도 다 빈치도 알고 있었다. 1841년에 토리노에서 출간된 판본이 있었다. 현대에 나온 것은 C. 말테세C. Maltese 편집에, 말테세 데그라시Maltese Degrassi 번역으로 1967년에 밀라노에서 출판된 판본이 있다.

아주 특별한『폴리필루스의 꿈Hypnerotomachia Ploiphili』은 건축적 중편소설이라고 하면 가장 훌륭한 설명이 될 것이다. 이 작품은 논문이라고 하기 어렵지만 매우 중요한 책이다. 초판은 1499년에 베네치아의 알두스 마누티우스Aldus Manutius가 펴냈다. 당시에는 거의 틀림없이 이제껏 만들어진 최고의 아름다운 책 중 하나로 꼽혔을 것이다. 훌륭한 복제본이 1963년에 런던에서 출간되었다.

세를리오의 건축론에 관한 짧은 해설을 이 책에 수록했다(195-197쪽). 그의 저작에 관한 온전한 참고 문헌은 다음을 참조하라. W.B. Dinsmoor in *Art Bulletin*, XXIV, 1942. 여기에 이전까지 발행되지 않았던 필사본 IV권(밀라노, 총 2권, 1966)과 뉴욕 에버리 도서관에 소장된 필사본의 복제본(뉴욕, 1978)은 물론 1619년 출간본의 복제본(London, 1964)도 추가되어야 한다. 비뇰라의『건축에서 다섯 가지 오더의 규칙』은 (아마도 로마에서) 1562년에 출간되었다. 17세기부터 현재에 이르기까지 프랑스어 번역본과 영어 번역본이 많이 출간되었다(비뇰라는 특히 프랑스에 대단한 영향을 끼쳤다). 하지만 현대에 출간된 책은 없다. 최초의 필사본은 피렌체 우피치 미술관이 소장하고 있다.

팔라디오의 위대한 저서인『건축사서』는 1570년에 베네치아에서 초판이 나왔고(복제본은 밀라노, 1945년과 그 이후), 이후 판을 거듭했다. 이 책은 영국과 미국의 팔라디아니즘에 기초가 되었다. 영어 번역본은 (모두 G. 리처즈G. Richards가 번역해) 1676년, 1683년, 1733년에 나왔다. 그러나 중요한 번역본은 G. 레오니G. Leoni 번역본(1715년부터 1720년까지 이니고 존스의 책에 수록된 주를 추가했다)과 콜런 캠벨Colen Campbell의 번역본(I권만 번역, 1729), I. 와어I. Ware 번역본(런던, 1738; 재판은 뉴욕, 1965)이 있다. 팔라디오의 로마 안내서『로마의 고대Lantichita di Rome』(로마, 1554)와『로마에 있는 교회, 십자가의 길, 은사처와 성인들의 유해소에 관한 설명Descritione de le chiese, statione, indulgenze & reliquie de corpi sancti, che sonno in la citta de Roma』(로마, 1554)는 다음 책에 수록되었다. P. Murray, *Five Early Guides to Rome and Florence*(판버러, 1972). 바르바로의 비트루비우스『건축십서』판본에 도해를 그렸던 팔라디오는 1575년에 카이사르의『갈리아 전기Commentarii de Bello Gallico』에도 도해를 수록해 출간했다. 고대 로마에 관한 그의 드로잉(도160 참조)도 아마 출간할 생각이었을 것이다. 1730년에 벌링턴 경이 팔라디오의 드로잉을 펴냈다(1969년에 다시 펴냄). 이 드로잉

은 이제 영국왕립건축가협회의 보배로운 소장품이다. 팔라디오를 계승한 빈첸조 스카모치의 『고대 로마론*Discorsi sopra l'antichità*』(베네치아, 1582)은 물론 더 유명하고 길이가 길며 매우 단조로운 『보편적 건축의 이상에 관하여*Dell'Idea dell'Architettura universale*』(베네치아, 1615)를 집필했다. 이 책의 영어 번역본은 1669년에 나왔고 그 이후의 판본도 많다. 1615년 초판의 복제본은 1964년에 런던에서 총2권으로 출판되었다.

『존스 홉킨스 대학교의 파울러 건축총서 *The Fowler Architectural Collection of The Johns Hopkins University*』(볼티모어, 1961)의 목록은 이런 수많은 건축 논문의 서지 사항을 정리한 탁월한 작업이다.

논문과는 별도로 르네상스 시대 건축가와 그들의 작업에 관해 없어서는 안 될 여러 초기 저작이 있다. 그중 가장 중요한 것이 조르조 바사리의 일명 『르네상스 예술가 열전*Vite de Piu Eccellenti Architetti, Pittori, et Scultori, da Cimabue insino a' Tempi Nostri*』(피렌체, 1550년과 1558년에 출간)이다. 표준 판본은 여전히 G. 밀라네시G. Milanesi가 9권으로 펴낸 판본(피렌체, 1875년부터 1885년까지 출간, 1973년에 페이퍼백으로 재출간)이다. 하지만 편리하고 최신식인 판본이 클럽 델 리브로Club del Libro(밀라노, 1962-1966년에 출간)에서 8권으로 나왔다. R. 베타리니R. Bettarini와 P. 바로키P. Barocchi 편집의 훌륭한 현대 판본은 1550년판과 1558년판 텍스트를 함께 다시 펴냈다(피렌체, 1966-1987). 대여섯 가지 영어 번역본이 있는데, 모두 1568년판을 저본으로 삼아 완역하거나 추려서 번역했다. 가장 훌륭한 완역본은 G. 드비어G. de Vere의 총 10권인 판본이다(런던, 1912-1915).

하지만 애석하게도 이 판본에는 주석이 없다. 최근에 원본 그대로 다시 펴냈다. 추려서 번역한 판본 중에서 가장 유용한 것은 펭귄 클래식스 시리즈에서 간행되었는데, 이 판본에는 조지 불George Bull의 새 번역이다(1965년과 그 이후에 출간됨). 현재 대개 안토니오 마네티Antonio Manetti, 1423-1497 작으로 전하는 『브루넬레스키의 생애*Life of Brunelleschi*』는 D. 데 로베르티스D. De Robertis와 G. 탄투르리G. Tanturli의 현대 판본이 출간되었다(밀라노, 1976). H. 살먼H. Saalman과 C. 잉거스C. Enggass(펜실베이니아와 런던, 1970) 판본은 매우 어려운 토스카나어 원문을 번역한 것이다. E. G. 홀트E. G. Holt의 『미술 기록의 역사*A Documentary History of Art*』(총 2권, 뉴욕, 1957-1958)와 D. 챔버스D. Chambers, 『이탈리아 르네상스의 후원자와 예술가*Patrons and Artists in the Italian Renaissance*』(런던, 1970)는 『브루넬레스키의 생애』의 축약본과 다른 저자의 글을 수록했다. 또한 『이탈리아 르네상스의 후원자와 예술가』에는 건축을 다룬 몇몇 기록물을 수록하고 있다. A. 브루스키A. Bruschi 외 편 『건축 관련 르네상스 시기의 기록*Scritti Rinascimentali di Architettura*』(밀라노, 1978)에는 간추린 원본에 주석을 달아 수록했다.

건축물, 특히 개축된 건축물에 관한 정보는 오래된 판화(대개 판화 자체가 아름답다)에서 많이 얻을 수 있다. 이런 판화 중에서 가장 중요한 것은 16세기와 17세기에 에티엔 뒤페락Étienne Dupérac1520~1607, 안토니오 라프레리Antonio Lafreri, 1512~1577, 피에트로 페레리오Pietro Ferrerio, 1600~1654 등이 제작했다. 이들 중 일부가 이 책에 수록되었다. 페레리오와 조반니 바티스타 팔다Giovanni Battista Falda, 1643~1678가 함께 제작한 『로마의 팔라초Palazzi di Roma』는 1967년

에 원본대로 다시 펴냈다. 이런 판화는 고객에게 맞춰 흔히 세트로 구성되었다. 그래서 해당 건축물이 모든 세트에 수록되었는지 확인하는 게 불가능하다. 표준 세트로 발행된 것 중에 가장 훌륭한 판화집은 폴 마리 르타루이이P. Letarouilly, 1795-1855의 『현대 로마의 건축물Edifices de Rome moderne』(총 3권, 1840-1857)이다. 이 중 일부를 선택에서 다시 펴냈다(런던, 1944년과 그 이후). 그 외 르타루이이는 성 베드로 대성당와 바티칸의 판화를 작업했지만(1863년과 1882년에 출간), 그의 죽음으로 미완성으로 남았다. 성 베드로 대성당와 바티칸을 담은 판화 역시 1953년부터 1963년까지 총 2권으로 다시 펴냈다.

역사가들의 저서
이탈리아 건축 연구는 이탈리아의 생활, 예술, 역사를 숙지하는 데서 시작해야 한다. 야코프 부르크하르트의 『이탈리아 르네상스의 문화Civilization of the Renaissance in Italy』(원제 Die Kultur der Renaissance in Italien)는 1860년에 처음 출간되었고 이후 영어 번역본이 여러 차례 재판을 찍었다. 이 책은 여전히 필독서로 꼽는다. (이 책)보다 현대에 와서 르네상스 전반을 다룬 책은 D. 헤이D. Hay의 『이탈리아 르네상스와 그 역사적 배경The Italian Renaissance in its Historical Background』(1961년과 그 이후)이다.

고전 건축의 일반적 원리에 관해서는 존 서머슨 경의 『건축의 고전적 언어The Classical Language of Architecture』(1963년과 그 이후, 1980년에 개정판 간행)가 가장 훌륭한 소개서다. 1914년에 초판이 나왔던, 제프리 스콧의 『인문주의 건축』은 오래된 책이다. 하지만 지금 봐도 고전 전통에서 작업했던 건축가가 추구

했던 특질을 감탄스러울 만큼 잘 설명해 놓았다. 하인리히 뵐플린Heinrich Wölfflin의 『르네상스와 바로크Renaissance and Baroque』(1888년 초판 간행, 영어 번역본은 1964년에 간행)는 앞서 거론한 책들보다도 훨씬 오래되었지만, 그들과는 다른 관점을 보여 준다. 현대에 집필된 권위 있는 책은 R. 윗코워R. Wittkower의 『르네상스 건축의 원리Architectual Principles in the Age of Humanism』(3판, 1962)다. 이 책은 지금까지 르네상스 건축을 다룬 가장 중요한 저작이다. N. 페브스너의 『유럽 건축 개요An Outline of European Architecture』(특히 1960년의 주빌리판)는 이탈리아 건축에 관한 장을 수록하고 있는데, 어쨌든 이 책은 건축사 입문서로 읽어야만 한다. 바니스터 플레처Bannister Fletcher의 유명한 『건축사A History of Architecture』(18판, 1975)는 기술 용어 사전은 물론 방대한 평면도와 단면도, 그 외 드로잉을 수록했는데, 이것들은 어디서나 쉽게 볼 수 있는 게 아니다. 하지만 이 책은 역사서로서 모든 것이 만족스러운 건 아니다. 건축 용어가 흔히 장애물이 되지만 그럼에도 몇 안 되는 정말 필수적인 용어는 곧 익히게 된다.

이 책의 초판이 간행된 이후 두 가지 귀중한 안내서가 등장했다. J. 플레밍J. Fleming, H. 어너H. Honour, N. 페브스너의 『펭귄 건축 사전The Penguin Dictionary of Architecture』(1966년과 이후)은 모든 주요 건축가들의 간략한 전기는 물론 기술 용어의 정의를 수록했다(일부 경우는 도해로 설명). J. 해리스J. Harris와 J. 레버J. Lever의 『도해 건축 용어 사전 850-1830년Illustrated Glossary of Architecture, 850-1830』은 완전히 도해되었다는 점에서 이 책보다 먼저 나온 용어 사전과 다르다. 그래서 독자가 찾

아보고자 하는 단어를 미리 알고 있을 필요가 없다. 건축물의 도판에서 익숙하지 않은 특징을 관찰함으로써 독자는 아바쿠스든 또는 그 무엇이든 즉시 알게 된다.

특별히 이탈리아 르네상스 건축을 다룬 책들은 이 책이 처음 등장한 이후 20년 동안 대단히 많아졌다. 유용한 펠리컨 미술사Pelican History of Art 시리즈에 L. 하이든라이히H. Heydenreich의 『이탈리아 건축 1400-1500Architecture in Italy 1400-1500』과 W. 로츠W. Lotz의 『이탈리아 건축 1500-1600Architecture in Italy 1500-1600』(두 권 모두 1974년 간행), 로츠의 『이탈리아 르네상스 건축 연구Studies in Italian Renaissance Architecture』 또한 1977년에 나왔다. 독일어로 집필된 고전인 부르크하르트의 『이탈리아 르네상스 건축Architecture of the Italian Renaissance』은 1867년에 초판이 나왔고, 영어 번역본은 1985년에 나왔다. C. 폰 슈테크만C. von Stegmann과 H. 폰 가이뮐러H. von Geymüller의 『토스카나의 르네상스 건축Die Architektur der Renaissance in Toskana』은 원래 총 11권으로 1885년부터 1908년까지 출간되었다. 축약된 영어 번역본(뉴욕, 1924)은 총 2권으로 간행되었다. 베네치아는 D. 하워드D. Howard의 『베네치아 건축의 역사The Architectural History of Venice』(런던, 1980)에서, T. 마그누존T. Magnuson의 『15세기 로마 건축 연구Studies in Roman Quattrocento Architecture』(스톡홀름, 1958)는 매우 제한된 관점에서 로마를 다룬다. 로마의 빌라는 D. 코핀D. Coffin의 『르네상스 로마의 생활과 빌라The Villa in the Life of Renaissance Rome』(프린스턴, 1979)와, 아쉽게도 영어 번역본은 없으나 C. 프로멜C. Frommel의 『전성기 르네상스의 로마 팔라초 건축Römische Palaztbau

der Hochrenaissance』(튀빙겐, 총 3권, 1973)에서 매우 상세하게 다루고 있다. 조지나 마슨Georgina Masson의 『이탈리아 빌라와 팔라초 Italian Villas and Palaces』(런던, 1959)는 역사서는 아니지만 수많은 멋진 사진을 수록하고 있는데, 그중 여러 장을 이 책에 수록할 수 있었다. R. 골드스웨이트R. Goldthwaite의 『르네상스 피렌체 건축Building of Renaissance Florence』(볼티모어, 1982)은 경제와 사회를 다룬 역사서이나 건축에도 중요하다.

『세계 미술 백과The Encyclopedia of World Art』(총 15권, 1959-1969)는 전기와 일반 항목을 다수 수록했다. 항목별로 글의 수준과 길이가 일정하지는 않아도 항목별 서지사항들이 매우 충실하다. 근간인 『맥밀런 건축가 백과사전 Mcmillan Encyclopedia of Architects』(총 4권, 뉴욕, 1982)은 전기와 더불어 최신 정보를 수록했다.

개별 건축가를 다룬 연구서에 이어 보다 일반적인 주제를 다룬 중요한 책들을 수록했다. 모두 영어책은 아니다.
알베르티: J. 가돌J. Gadol(1969), F. 보르시F. Borsi(1977). 브라만테: A. 브루스키A. Bruschi(1977), 『브라만테Bramante』는 이탈리아어로 된 더 광범위한 연구서를 기초로 삼았다. 브루넬레스키: E. 바티스티E. Battisti(1981)는 피렌체 대성당을 다루었다. H. 살먼(1980)은 곧 발간될 브루넬레스키 연구서의 일부로 피렌체 대성당을 다루었다. 줄리오 로마노: F. 하르트F. Hartt(1958), E. 베하이엔E. Verheyen, 『팔라초 델 테The Palazzo del Tè』(1977). 레오나르도: J. P. 리히터J. P. Richter, 『레오나르도의 저술The Literary Works of Leonardo』은 건축에 관한 필사본을 다루었다. C. 페드레티C. Pedretti, 『1500

년 이후 레오나르도의 건축 연구 연대기*A Chronology of Leonardo da Vinci's Architectural Studies after 1500*』(1962). 미켈란젤로: J. 애커먼J. Ackerman(1961, 페이퍼백 개정판 1970). 팔라디오: J. 애커먼 (1966), L. 푸피Puppi(1975), H. 번스H. Burns 외, 팔라디오 전시회 도록(런던, 1975). 팔라디오 전작집(총 9권, 출간 진행 중)이 1968년부터 출간 중이다(영어판, 펜실베이니아 주립 대학교 출판부). O. 베르토티 스카모치O. Bertotti Scamozzi의 『팔라디오의 건축과 디자인*Fabbriche e i Disegni di Andrea Palladio*』(1796)은 J. Q. 휴스J. Q. Hughes(1968)가 서문을 쓰고 다시 출판했다. 산미켈리: E. 랑엔셸드E. Langenskiöld(웁살라, 1938, 영어판임) 산소비노: D. 하워드D. Howard(1975).

영어로 집필되지는 않았지만, 다음 책은 로마와 피렌체의 교회를 이루는 대규모 작업으로 반드시 거론해야 한다. W. 와 E. 파츠W. and E. Paatz, 『피렌체의 교회들*Die Kirchen von Florenz*』(총 6권, 1940-1954), W. 부코베츠키W. Buchowiecki, 『로마의 교회 핸드북*Handbuch der Kirchen Roms*』(총 3권, 1967-1974), C. 갈라시-팔루치C. Galassi-Paluzzi 편집 '그리스도교 로마*Roma Cristiana*' 시리즈 중에서 특히 제IV권, V. 골치오V. Golzio와 G. 산데르G. Zander가 집필한 『11세기부터 16세기까지 로마의 교회*Le Chiese di Roma dall'XI al XVI*』(1963)다.

감사의 말

이 책을 집필하며 많은 분들에게 빚을 졌다. 이런 감사 표현으로 이들의 도움에 조금이라도 보답이 되길 바란다. 누구보다도 마거릿 휘니 박사Dr Margaret Whinney와 앤서니 블런트 경Sir Anthony Blunt은 내가 알고 있는 대부분을 가르쳐 주었다. 코톨드 인스티튜트의 사진부, 특히 피터 키드슨 박사Dr Peter Kiddson와 어설라 패리저Ursula Pariser 씨는 (언제나) 친절했고, 내가 잘 알고 있는 사진에서 미처 주목하지 못한 부분을 자주 알려주었다. 존 게이지John Gage 씨와 레슬리 패리스Leslie Parris 씨가 여러 모로 나를 도왔다. 새뮤얼 카Samuel Carr 씨는 능숙한 편집으로 필사본을 읽기 좋게 해 주었다. 그러나 E. T. 월튼E. T. Walton 여사가 계속해서 꼭 필요한 도움을 주지 않았더라면 필사본을 전혀 실을 수 없었을 것이다.

제임스 애커먼James Ackerman 교수, W. 파츠W. Paatz 교수, 영국왕립건축가협회 도서관, 루돌프 윗코버Rudolf Wittkower 교수께는 관대하게 자료를 이용할 수 있도록 허락해 준 데 감사를 표한다.

도판 목록

내부. 사진: Alinari

22 피렌체, 산타 크로체 교회, 파치 경당 단면도. 출처: C. von Stegmann and H. von Geymüller, The Architecture of the Renaissance in Tuscany

23 피렌체, 산타 크로체 교회, 파치 경당 평면도, 1430 또는 1433. 출처: C. von Stegmann and H. von Geymüller, The Architecture of the Renaissance in Tuscany

24 피렌체, 산타 마리아 델리 안젤리 교회 평면도, 약 1434. 출처: Barberini Codex, Vatican Library. 사진: Courtauld Institute of Art

25 피렌체, 산토 스피리토 교회, 1434년 또는 그 이후, 평면도, 1434년 설계. 출처: W. and E. Paatz, Die Kirchen von Florenz

26 피렌체, 산토 스피리토 교회 내부. 사진: Anderson

27 리미니, 산 프란체스코 교회(템피오 말라테스티아노) 외관, 1446년부터. 사진: Alinari

28 피렌체, 산타 마리아 노벨라 교회 파사드, 1458-1470. 사진: A. F. Kersting

29 만토바, 산 세바스티아노 교회, 미술사가 루돌프 윗코위가 그린 파사드. 출처: R. Wittkower, Architectural Principles in the Age of Humanism, Alec Tiranti Limited, London

30 만토바, 산 세바스티아노 교회 평면도, 1460년 착공. 출처: R. Wittkower, Architectural Principles in the Age of Humanism, Alec Tiranti Limited, London

31 만토바, 산탄드레아 교회 외관. 사진: Giovetti

32 만토바, 산탄드레아 교회 평면도, 1470년 설계, 1472년 착공. 출처 W. Anderson and J. Stratton, The Architecture of the Renaissance in Italy

33 만토바, 산탄드레아 교회 내부. 사진: Giovetti

34 피렌체, 팔라초 다반차티 외관, 14세기 말. 사진: Alinari

35 피렌체, 팔라초 메디치 판화, 1444년 착공. 출처: Giuseppe Jocchi, Scelta di XXIV vedute delle principali contrade, piazze, chiese e palazzi della città di Firenze, 1744

36 피렌체, 팔라초 메디치 평면도, 1444년에 착공. 출처: C. von Stegmann and H. von Geymüller, The Architecture of the Renaissance in Tuscany

37 피렌체, 팔라초 메디치 중정. 사진: Alinari

38 피렌체, 팔라초 루첼라이 외관, 1446년 이후. 사진: Giusti

39 피렌체, 팔라초 피티 판화, 1458년에 착공. 사진: Courtauld Institute of Art. 출처: Giuseppe Jocchi, Scelta di XXIV vedute delle principali contrade, piazze, chiese e palazzi della città di Firenze, 1744

40 피렌체, 팔라초 파치콰라테시 외관, 1462년부터 1470년 사이에 완공. 사진: Alinari

41 피렌체, 팔라초 곤디 외관, 약 1490-1498. 사진: Alinari

42 피렌체, 팔라초 스트로치 외관, 1489-1536. 사진: Mansell-Alinari

43 피엔차, 교황 비오 2세(재위 1458-1464)의

피엔차 시가지 계획, 1458년 착공. 출처: F. A. Gragg and L. C. Gabel, Memoirs of a Renaissance Pope, G. P. Putnam's Sons, New York

44 로마, 팔라초 베네치아 중정, 1467년부터 1471년 사이에 착공 및 완공. 사진: Alinari

45 로마, 팔라초 델라 칸첼레리아 중정, 로마, 1486-1496. 사진: Georgina Masson

46 로마, 팔라초 델라 칸첼레리아 판화. 출처: P. Ferrerio, Palazzi di Roma

47 우르비노, 팔라초 두칼레 외관. 사진: Alinari

48 우르비노, 팔라초 두칼레 평면도, 1460년대. 출처: P. Rotondi, Il Palazzo Ducale di Urbino, L'Istituto Statale d'Arte, Urbino

49 우르비노, 팔라초 두칼레 중정, 1465-1479. 사진: James Austin

50 우르비노, 팔라초 두칼레, 천사의 방에서 토로노의 방으로 향하는 출입구의 문. 사진: Georgina Masson

51 베네치아, 팔라초 두칼레 외관, 14-15세기. 사진: Edwin Smith

52 베네치아, 카도로 외관, 1427년과 1436년 사이에 착공하여 완공. 사진: Edwin Smith

53 베네치아, 팔라초 코르네르스피넬리 외관, 약 1480년에 착공. 사진: Alinari

54 베네치아, 팔라초 벤드라민카레르지 외관, 약 1500-1509. 사진: Georgina Masson

55 베네치아, 산 미켈레 인 이솔라 교회 외관, 1469년에 착공해 1479년 무렵에 완공. 사진: Alinari

56 베네치아, 산 살바토레 교회 평면도, 베네치아, 1507-1534. 출처: W. Anderson and J. Stratton, The Architecture of the Renaissance in Italy

57 베르가모, 콜레오네 경당 외관, 1470년대 초반. 사진: Alinari

58 프라토, 산타 마리아 델레 카르체리 교회 평면도, 1485년 착공. 출처: W. Anderson and J. Stratton, The Architecture of the Renaissance in Italy

59 프라토, 산타 마리아 델레 카르체리 교회 단면도. 출처: W. Anderson and J. Stratton, The Architecture of the Renaissance in Italy

60 프라토, 산타 마리아 델레 카르체리 교회 내부, 1485년 착공. 사진: Alinari

61 코르토나, 산타 마리아 델 칼치나이오 교회 내부, 15세기 말. 사진: Alinari

62 밀라노, 신테우스토르조 교회의 포르티나리 경당 외관, 1460년대 초. 사진: Brogi

63 필라레테, 피렌체, 스포르친다 이상 도시 계획, 국립중앙도서관 II I. 140 C. 43 r. 사진: Sansoni

64 레오나르도 다 빈치, 건축 설계 드로잉, 노트 MS 'B', 1489년 무렵 또는 그 이후, 파리, 프랑스 재단: 필사본 'B'. 출처: J. P. Richter, The Literary Works of Leonardo da Vinci, Oxford University Press

65 레오나르도 다 빈치, 건축 설계 드로잉, 노트 MS 'B', 1489년 무렵 또는 그 이후 파리, 프랑스 재단: 필사본 'B'. 출처: J. P. Richter, The Literary Works of Leonardo da Vinci, Oxford University Press

66 밀라노, 산타 마리아 프레소 산 사티로

교회 평면도. 출처: F. Cassina Le
Fabbriche più cospicue di Milano

67 밀라노, 산타 마리아 프레소 산 사티로
교회 단면도, 1470년대. 출처: F. Cassina
Le Fabbriche più cospicue di Milano

68 밀라노, 산타 마리아 프레소 산 사티로
교회 내부, 1470년대. 사진: Argozzini

69 밀라노, 산타 마리아 프레소 산 사티로
교회 외관. 사진: Alinari

70 밀라노, 산타 마리아 델레 그라치에 교회
평면도, 1480년대 말-1490년대. 출처:
A. Pica, Il Gruppo Monumentale di Sta
Maria delle Grazie

71 밀라노, 산타 마리아 델레 그라치에
교회 단면도. 출처: A. Pica, Il Gruppo
Monumentale di Sta Maria delle Grazie

72 밀라노, 산타 마리아 델레 그라치에 교회
내부. 사진: Argozzini

73 밀라노, 산탐브로조 교회 도리스식 회랑,
1490년대에 설계. 사진: P. J. Murray

74 로마, 산타 마리아 델라 파체 교회 회랑,
1504년 완공. 사진: Anderson

75 로마, 산 피에트로 인 몬토리오 교회,
일명 템피에토, 1502. 출처: A. Palladio, I
Quatro Libri dell'Architettura

76 로마, 산 피에트로 인 몬토리오 교회,
일명 템피에토 외관. 사진: Linda Murray

77 로마, 산 피에트로 인 몬토리오 교회,
일명 템피에토 평면도. 출처: S. Serlio,
Architettura

78 로마, 라파엘로의 집, 약 1512. 출처:
안토니오 라프레리의 판화. 사진: Oscar
Savio

79 로마, 라파엘로의 집, 팔라디오의
드로잉이라고 전해옴. 출처:

영국왕립건축가협회, 런던

80 로마 바티칸, 벨베데레 중정, 제임스 S.
애커먼 재구성. 출처: J. Ackerman, The
Cortile del Belvedere

81 로마 바티칸, 벨베데레 중정 입면도,
16세기 초. 출처: S. Serlio, Architettura

82 로마, 성 베드로 대성당, 카라도소, 건축
기념 메달, 1506. 출처: 런던 영국박물관

83 로마, 성 베드로 대성당, 브라만테의
평면도, 피렌체, 우피치 미술관. 사진:
Soprintendenza alle Gallerie, Firenze

84 로마, 성 베드로 대성당, 메니칸토니오 데
키아렐리스(?)의 드로잉. 출처: Collection
of Mr. Paul Mellon

85 몬테풀치아노, 산 비아조 교회 평면도와
단면도, 1518-1545. 출처: W. Anderson
and J. Stratton, The Architecture of the
Renaissance in Italy

86 몬테풀치아노, 산 비아조 교회 내부.
사진: Linda Murray

86 몬테풀치아노, 산 비아조 교회 외관.
사진: Linda Murray

88 로마, 성 베드로 대성당, 브라만테의 돔.
출처: S. Serlio, Architettura

89 로마, 성 베드로 대성당, 브라만테의
1차 평면도. 출처: W. Anderson and
J. Stratton, The Architecture of the
Renaissance in Italy

90 로마, 성 베드로 대성당, 소 안토니오 다
상갈로의 모형, 로마, 페트리아노 박물관.
사진: Mansell-Anderson.

91 로마, 성 베드로 대성당, 미켈란젤로의
평면도. 출처: E. 뒤페라크의 판화.

92 로마, 성 베드로 대성당, 미켈란젤로,
외관. 출처: E. 뒤페라크의 판화.

93 로마, 성 베드로 대성당, 완공된 평면. 출처: W. Anderson and J. Stratton, The Architecture of the Renaissance in Italy

94 로마, 산텔리조 델리 오레피치 교회 돔 내부. 사진: Linda Murray

95 로마, 팔라초 비도니카파렐리 외관. 판화 출처: P. Ferrerio, Palazzi di Roma

96 로마, 팔라초 브란코니오 델라퀼라, 약 1520, 현재는 사라진 건물의 외관을 담은 동판화. 출처: P. Ferrerio, Palazzi di Roma

97 로마, 팔라초 스파다 외관, 16세기 중반. 사진: Georgina Masson

98 피렌체, 팔라초 판돌피니 외관, 16세기 초. 사진: Alinari

99 로마, 빌라 마다마 외관, 약 1516. 사진: Anderson

100 로마, 빌라 마다마, 로지아. 사진: Georgina Masson

101 로마, 빌라 마다마 평면도. 출처: W. E. Greenwood, The Villa Madama, Rome, Alec Tiranti Limited

102 만토바, 팔라초 델 테 평면도, 1526-1534. 출처: G. Paccagnini, Il Palazzo Tè, Cassa di Risparmio, Mantova

103 만토바, 팔라초 델 테 외관. 사진: Anderson

104 만토바, 팔라초 델 테 출입구. 사진: P. J. Murray

105 만토바, 팔라초 델 테 중정. 사진: Edwin Smith

106 만토바, 팔라초 델 테 정원 전면. 사진: Edwin Smith

107 만토바, 팔라초 델 테 아트리움. 사진: Edwin Smith

108 만토바, 팔라초 두칼레, 코르틸레 델라 모스트라. 사진: Georgina Masson

109 만토바, 줄리오 로마노의 집 외관, 1540년대. 사진: Alinari

110 로마, 빌라 파르네지나, 1509-1511, 외관, 판화. 출처: P. Ferrerio, Palazzi di Roma

111 로마, 빌라 파르네지나 평면도. 출처: P. Letarouilly, Edifices de Rome Moderne

112 로마, 빌라 파르네지나, 원근법의 방 프레스코 벽화. 사진: Gabinetto Fotografico Nazionale

113 로마, 팔라초 마시모 알레 콜로네 평면도, 1532년과 1535년 사이에 착공. 출처: P. Letarouilly, Edifices de Rome Moderne

114 로마, 팔라초 마시모 알레 콜로네 외관. 사진: Anderson

115 로마, 팔라초 마시모 알레 콜로네 중정. 사진: Anderson

116 로마, 팔라초 파르네세 평면도, 1513년 착공, 확장 공사 1534-1546. 출처: P. Letarouilly, Edifices de Rome Moderne

117 로마, 팔라초 파르네세 출입구. 출처: P. Letarouilly, Edifices de Rome Moderne

118 로마, 팔라초 파르네세 외관. 사진: Alinari

119 로마, 팔라초 파르네세, 소 안토니오 다 상갈로의 설계 재현. 출처: P. Letarouilly, Edifices de Rome Moderne

120 로마, 팔라초 파르네세 중정. 사진: Anderson

121 피렌체, 산 로렌초 교회의 목재 파사드 모델, 피렌체, 카사 부오나로티. 사진: Alinari

122 피렌체, 산 로렌초 교회, 메디치 경당
제단에서 바라본 내부. 사진: Mansell-
Brogi

123 피렌체, 산 로렌초 교회, 메디치 경당
단면도, 1520년대. 출처: C. von
Stegmann and H. von Geymüller,
The Architecture of the Renaissance in
Tuscany

124 피렌체, 산 로렌초 교회, 메디치 경당,
미켈란젤로의 줄리아노 데 메디치의
영묘. 사진: Alinari

125 피렌체, 라우렌치아나 도서관 현관홀,
1524년 착공. 사진: Mansell-Alinari

126 피렌체, 라우렌치아나 도서관 현관홀
계단. 사진: Alinari

127 로마, 캄피돌리오 언덕, 미켈란젤로가
재설계한 평면도, 1546, E. 뒤페라크의
판화.

128 로마, 캄피돌리오 언덕, 미켈란젤로의
설계, E. 뒤페라크의 판화. 사진: Oscar
Savio

129 로마, 캄피돌리오 언덕, 팔라초 데이
콘체르바토리 파사드. 출처: P.
Letarouilly, Edifices de Rome Moderne

130 로마, 캄피돌리오 언덕 외관, 디테일.
사진: Alinari

131 로마, 피아 문, 1562년 착공, E.
뒤페라크의 동판화. 사진: Oscar Savio

132 베로나, 팔리오 문, 1530년대. 사진:
Alinari

133 베로나, 팔라초 폼페이 외관, 약 1530년
착공. 사진: Georgina Masson

134 베로나, 팔라초 카노사 평면도, 1534년대
말. 출처: Francesco Zanotto, Le fabbriche
civilli, eddlesiastiche e militari di M. San

Micheli disegnate ed incise da F. Ronzani
e G. Luciotti, 1875(?)

135 베로나, 팔라초 카노사 외관, 1530년대
말. 사진: Georgina Masson

136 베로나, 팔라초 베비라쿠아 외관, 1537년
이전에 디자인. 사진: Georgina Masson

137 베로나, 펠레그리니 경당 단면도와
평면도, 1529년과 그 후. 출처:
W. Anderson and J. Stratton, The
Architecture of the Renaissance in Italy

138 베네치아, 마르차나 도서관 외관, 1537년
착공. 사진: Alinari

139 베네치아, 마르차나 도서관과 종탑의
기단에 있는 로지아 외관. 사진: Mansell-
Anderson

140 베네치아, 조폐국, 도서관, 종탑, 성
마르코 대성당와 팔라초 두칼레,
공중에서 본 모습. 사진: Editions V. F.

141 베네치아, 조폐국 외관, 1537년 착공,
1545년 완공. 사진: Alinari

142 베네치아, 팔라초 코르네르 델라 카
그란데, 1537년 착공. 사진: Alinari

143 로마, 판테온 평면도. 출처: S. Serlio,
Architettura

144 세를리오, 문 디자인, 1551. 출처: S.
Serlio, Libro Extraordinario

145 로마, 산탄드레아 인 비아 플라미니아
교회 외관. 사진: Soprintendenza ai
Monumenti del Lazio, Rome

146 로마, 산탄드레아 인 비아 플라미니아
교회 단면도, 1554년 완공. 출처: P.
안젤레티P. Angelletti의 판화

147 로마, 산탄나 데이 팔라프레니에리
교회('마부馬夫'의 성녀 안나 교회) 단면도,
1572년과 1573년 사이에 착공. 출처: the

Architectual Review
148 로마, 일 제수 교회 평면도, 1568년에
 착공. 출처: J. Sandrart, Insignium Romae
 Templorum Prospectus
149 로마, 일 제수 교회, 비뇰라가 디자인한
 파사드. 출처: 카르타로의 판화, 1570년
150 로마, 일 제수 교회, 완공된 모습을 보여
 주는 판화(델라 포르타가 완성한 파사드).
 출처: 조반니 바티스타 팔다의 판화
151 로마, 일 제수 교회, 안드레아 사키,
 필리포 갈리아르디, 얀 미엘, 〈1639년
 예수회 설립 100주년을 기념해 일
 제수 교회를 방문한 우르반 7세 교황〉,
 1641년에 착수해 1642년에 완성,
 캔버스에 유채, 국립고대미술관(팔라초
 바르베리니), 로마. 사진: Scala
152 로마, 파르네세 정원으로 향하는 문.
 사진: Gabinetto Fotografico Nazionale
153 로마, 산타 마리아 디 로레토
 교회(로레토의 성모 마리아 교회), 1570년대.
 사진: Anderson
154 로마, 산타타나시오 데이 그레치 교회,
 판화, 1570년대. 출처: J. Sandrart,
 Insignium Romae Templorum Prospectus
155 로마, 산타 카테리나 데이 푸나리
 교회(푸나리의 성녀 카테리나 교회), 판화,
 1564. 출처: 조반니 바티스타 팔다의
 판화
156 로마, 식스토 5세의 도시계획도. 출처:
 Siegfried Giedion, Space, Time and
 Architecture, Havard University Press.
 Copyright 1941, 1949, 1954 by the
 President and Fellows of Harvard College
157 피렌체, 팔라초 피티, 정원에서 본 모습,
 약 1558-1570. 사진: Georgina Masson

158 피렌체, 우피치 미술관, 1560-1574. 출처:
 Giuseppe Jocchi, Scelta di XXIV vedute
 delle principali contrade, piazze, chiese e
 palazzi della città di Firenze, 1744
159 피렌체, 우피치 수플리케 문('기원의 문'),
 1574. 사진: Alinari
160 팔라디오의 로마 티투스 욕장 재건 도면.
 출처: 영국왕립건축가협회
161 팔라디오의 팔라초
 포르토콜레오니(비첸차) 드로잉. 출처:
 영국왕립건축가협회
162 비첸차, 바실리카 팔라디아나, 1549년에
 모형 승인. 사진: C. Vajenti
163 팔라디오의 로마 극장 재현, 다니엘레
 바르바로가 번역한 비트루비우스의
 『건축십서』에 수록, 1556.
164 비첸차, 팔라초 키에리카티, 1550년대에
 착공. 사진: Georgian Masson
165 비첸차, 팔라초 포르토 외관. 사진:
 Alinari
166 비첸차, 팔라초 포르토 단면도와 평면도,
 1552. 출처: 팔라디오, 『건축사서』
167 비첸차, 팔라초 티에네. 출처: 팔라디오,
 『건축사서』
168 비첸차, 팔라초 티에네, 1550년대(?).
 사진: C. Vajenti
169 비첸차, 팔라초 포르토브레간차, 일명
 카사 델 디아볼로('악마의 집'), 1571.
 사진: Alinari
170 비첸차, 팔라초 발마라나, 1566. 사진:
 Georgina Masson
171 비첸차, 올림피코 극장, 원근법을 적용한
 단면도, 1580년에 디자인. 출처: O.
 Bertotti-Scamozzi, Le Fabbriche e i
 Disegni di A. Palladio

디자인. 출처: 팔라디오, 『건축사서』

201 마세르, 빌라 바르바로, 베로네세의
프레스코 벽화가 있는 내부, 약 1560.
사진: Georgina Masson

202 프라스카티, 빌라 알도브란디니, 1598-
1603. 사진: Alinari

용어 설명

감실형 창tabernacle windows: 삼각형 페디먼트를 얹은 직사각형 창.

거대 오더giant order: 두 층을 가로지르는 필라스터 또는 원주를 이름.

격간coffering: 건축에서 천장 또는 볼트를 뒤덮는 정방형, 장방형, 팔각형 형태의 움푹 들어간 패널을 뜻함.

고상부drum: 돔을 받치는 구조물.

주두(기둥머리)capital: 기둥 맨 윗부분.

네이브nave: 교회 건축에서 좌우의 아일 사이에 있는 중심부. 신도들의 공간이다.

님페움Nymphaeum: 원래 고대 그리스와 로마에서 물의 요정 님프를 모신 신당을 이른다. 흔히 분수가 설치되었다. 이후엔 분수와 조각 꽃밭을 갖춘 위락 시설물을 가리키게 되었다.

도리스식 오더Doric order: 홈이 패거나 홈 없는 원주에 기둥머리는 단순한 사발 형태이지만 엔타블러처는 여러 장식이 들어간다. 그리스와 로마 시대에 나온 다섯 오더 중에서 가장 오래되었다.

도서렛dosseret: 보조 기둥머리. 거꾸로 세운 사다리꼴의 돌받침대로 아치 밑 끝과 기둥 머리사이에 놓였다.

돔dome: 반구형 지붕.

랜턴lantern: 돔 꼭대기에 자리 잡은 원형 또는 다각형 탑으로, 개방된 창 또는 창문이 설치된 벽으로 이루어진 구조물.

로지아loggia: 한쪽 벽이 트인 방이나 홀 구조로, 중세와 르네상스 시기에는 광장과 연결되었다.

리브rib: 천장을 지탱하는 갈빗대 모양 뼈대.

리브 볼트rib vault or ribbed vault: 교회 건물의 네이브처럼 넓은 공간을 덮는 볼트가 겹쳐져 만들어질 때 뼈대인 아치를 드러낸 볼트. 이 뼈대가 볼트에 실리는 하중이 줄여 준다.

메토프metope: 도리스식 오더 프리즈에서 두 개의 트리글리프 사이에 낀 사각 벽면. 흔히 그림이나 조각으로 장식된다.

몰딩maulding: 건축이나 공예에서 창틀이나 가구 등의 테두리를 장식하는 방법.

미너렛minaret: 이슬람 사원의 첨탑. 전통적으로 하루 다섯 번 기도 시간을 알리는 아잔이 낭송되는 곳.

배럴 볼트barrel vault: 반원형 아치 모양으로 된 천장 구조.

베이bay: 건물에서 수직선 또는 면 사이의 구획을 뜻한다. 특히 두 개의 기둥 또는 벽기둥 또는 다발기둥 사이 공간, 이런 기둥이 포함된 볼트 또는 천장 사이 공간을 베이라고 일컫는다.

벽감(니치)niche: 인물상, 꽃병, 세례반을 보여 줄 목적으로 벽 내부를 쑥 들어가게 파낸 부분.

볼트vault: 아치에서 발전한 반원형 곡면 구조.

셀라cella: 그리스·로마 신전에서 신상안치소.

스팬드럴spandral: 아치의 양쪽과 위쪽의 3각형에 가까운 형태의 부분으로 건축에서는 천장과 벽 또는 기둥으로 이루어진 면.

쐐기돌keystone, voussoir: 아치 중앙에 놓인 쐐기 모양 돌.

아일aisle: 교회 내부에서 기둥이 늘어서 있는

바깥쪽 복도를 가리킴.

아치arch: 개구부의 상부 하중을 지탱하기
위하여 개구부에 걸쳐 놓은 곡선형
구조물. 분리된 조각조각의 상호
압력으로 지탱하는 구조물이다. 활이나
무지개같이 한가운데는 높고 길게 굽은
형상이다.

아치볼트archivolt: 아치 밑면의 곡선을 따르는
장식용 몰딩 또는 밴드. 이 단어는 때때로
아치 자체의 밑면 또는 안쪽 곡선을
나타내는 데 사용되기도 한다.

아케이드arcade: 죽 늘어선 기둥 위에 아치를
연속적으로 만든 것, 또는 아치로
둘러싸인 공간.

아키트레이브architrave: 고전 건축에서
엔타블러처의 가장 아랫부분으로, 원주의
기둥머리 바로 윗부분을 가리킨다.

아트리움atrium: 고대 로마 건축에서 설치된
넓은 마낭. 보통 지붕이 없으나 지붕이
있는 경우에는 지붕의 가운데에 창구멍을
내고 바닥에는 빗물을 받는 직사각형의
연못을 설치한다.

애틱attic: 지붕 경사면이 보이지 않게 코니스
위에 올린 층이나 얇은 벽.

애프스apse: 직사각형 건물의 평면에서 입구의
맞은편 마구리 벽면에 설치한 반원형
혹은 다각형의 돌출부. 고대 로마의
바실리카 건축에서 재판석으로 쓰이기
시작하였으며 기독교 건물에서는 성탁을
놓기도 하였다.

엑세드라exedrae: 반원형 관람석.

엔타블러처entablature: 서양 고전 건축에서
기둥이 떠받치는 수평 부분들을 통틀어
이르는 말. 기본적으로 아키트레이브,
프리즈, 코니스의 세 부분으로 구성된다.

오더order: 고전 건축에서 지붕과 기둥을
기본으로 한 양식을 가리킨다.

오푸스 레티쿨라툼opus reticulatum: 마름모가
반복되는 그물눈 쌓기 방식.

원주column: 둘레를 둥글게 깎은 기둥.

이오니아식 오더Ionic order: 도리스식, 코린트식
오더와 함께 그리스 시대에 나온 세 오더
중 하나. 원주가 세 오더 중에서 가장
가늘며 기단 위에 놓여 바닥과 분리되고,
기둥머리에는 소용돌이 장식이 특징이다.

인술라insula: 고대 로마의 중하층 주민을 위한
공동주택.

인타르시아intarsia: 여러 색의 나무 조각들을
짜 맞춰서 장식하는 기법.

중이층mezzanine: 건축물의 주요한 층계의
중간에 있는 공간으로 통상적으로
층으로 세지 않는다. 중이층은 천장이
낮고 발코니 같은 형태를 하고 있는 것이
많다.

코니스cornice: 아키트레이브, 프리즈와 함께
엔타블러처를 구성하는 부분. 프리즈
위에 있어 엔타블러처 제일 윗부분을
차지한다. 일반적으로는 건물이나 가구의
맨 위를 장식하는 수평 몰딩을 뜻하기도
한다.

코린트식 오더Corinthian order: 홈이 팬 늘씬한
원주에 아칸서스 잎으로 장식된
기둥머리로 장식한 오더.

코벨corbel: 건축에서 위에서 누르는 압력을
지탱하기 위해 돌, 나무, 쇠 등으로 만든
구조적 장식물.

콘솔console: 일종의 받침대로, 특히 측면이
두루마리 형태로 된 것이다. 주로 S
또는 거꾸로 된 S자 곡선이 나선형으로
꼬이면서 마무리된다. 콘솔은 길이의

절반 정도가 튀어나와 창틀, 코니스, 선반, 또는 조각을 지지한다.

콜로네이드colonnade: 건축에서, 수평의 들보를 지른 줄기둥이 있는 회랑回廊. 고대 이집트 시대부터 썼으며 그리스, 로마 시대에 발달하였고 바로크 및 고전주의 건축에 많이 보인다.

콤퍼짓 오더composit order: 그리스 건축에서 코린트식 오더의 아칸서스 잎사귀 장식과 이오니아식 오더의 소용돌이 장식을 결합해 로마 시대에 성립한 오더.

크로스 볼트cross vault: 두 개의 배럴 볼트가 십자형으로 교차된 것.

교차부(크로싱)crossing: 십자가형 교회 건축에서 네이브와 트랜셉트가 교차하는 부분.

클리어스토리clerestory: 지붕 밑에 한 층 높게 창을 내어서 채광採光하도록 된 장치. 중세 교회에서 유래하여 공장, 학교 따위에 쓴다.

토스카나식 오더Tuscan order: 컴퍼짓 오더와 함께 로마 시대에 발전한 오더로, 도리스식 오더의 영향을 받아 홈이 없는 원주와 장식 요소를 덧붙이지 않은 단순한 엔타블러처를 갖추었다.

트랜셉트transept: 십자가형 교회 건축에서 주된 축인 네이브와 직각으로 교차하는, 십자형의 팔에 해당하는 부분.

트리글리프triglyph: 도리스식 오더 프리즈에서 두 개의 메토프 사이에 낀 사각 벽면. 흔히 사이에 홈이 팬 세로줄 셋으로 이루어졌다.

트리콘크triconch: 애프스가 세 개인 교회.

파사드façade: 건물의 외벽으로 보통 문이나 창이 있다. 흔히 출입구가 있는 전면 벽을 가리키며, 인상적이고 장식적인 경향을 띤다.

파테라patera: 제의 때 쓰이는 얕은 도자기 또는 금속 접시로 헌주 또는 제물용 곡식을 담는다. 건축에서는 둥근 형태의 석고 벽장식을 가리킨다.

페디먼트pediment: 주로 서양 고대 건축물에서 정면 상부에 있는 박공 부분. 주로 삼각형이다.

페리스타일peristyle: 그리스·로마 신전에서, 본전 둘레에 줄기둥을 두른 형태.

펜던티브pendentive: 정사각형 평면에 돔을 얹을 때 네 벽면의 모서리에서 뻗어 나가는 구면 삼각형으로, 정사각형 평면을 원으로 바꾸어 돔을 얹는다.

포럼forum: 고대 로마 시대의 공공 집회 광장. 주위에 바실리카, 신전, 상점이 늘어서 있어서 정치·경제의 중심을 이루었다.

포르티코portico: 대형 건물 입구에 기둥을 받쳐 만든 현관 지붕.

프로시니엄proscenium: 무대와 객석을 구분하는 액자 모양의 건축 구조.

프리즈frieze: 엔타블러처에서 아키트레이브와 코니스 사이의 가로로 긴 부분. 또한 프리즈는 도자기, 방이나 건물 외벽에 장식적으로 쓰는 길고 가는 수평 띠를 가리키기도 한다.

플라잉 버트레스flying buttress: 건물 외벽이 무너지지 않도록 설치하는 버팀벽. 주로 고딕 양식의 건축물에서 사용된다.

피너클pinnacle: 건물 외벽에 붙은 버트레스 위쪽의 첨탑.

피아노 노빌레piano nobile: 팔라초의 중심부이며 응접실, 거실을 갖추었다.

필라스터pilaster: 벽면에 부조해 사각 기둥처럼 나타낸 것.

찾아보기